藝術理論
Art Theory
and Artistic Appreciation 與欣賞

陳旭光◎著

目　錄

藝術 理論與欣賞

藝術長存，而我們的生命短暫

藝術，是人類文明的標誌、尺度和象徵。

多姿多采的藝術世界是一個廣闊的令人心馳神往的領域。從孔子聞韶樂而「三月不知肉味」的沉醉忘我，從秦國善歌者秦青為自以為學好了唱歌的學生送行時「扶節悲歌，聲振林木，響遏行雲」，從韓娥鬻歌假食，「餘音繞梁欐，三日不絕」的奇特效果，從張僧繇畫龍點睛、神龍破壁而飛的神奇傳說中……都不難窺豹一斑。而從西班牙阿爾塔米拉（Altamira）洞穴中琳瑯滿目的原始壁畫，到青海大通孫家寨出土的新石器時代生氣勃勃的舞蹈紋彩陶盆，從記述一個完整的勞動過程，或許可以稱之為原始詩歌的「彈歌」（「斷竹、續竹、飛土、逐」），到「詩、歌、舞」三位一體、「三人操牛尾，投足以歌八闋」的「葛天氏之樂」，從大氣磅礴，以「命運之神在敲門」的「敲門聲」而扣人心弦、動人心魄的「命運（第五）交響曲」（The Symphony No.5），到以扭曲、變形和誇張的藝術手法深刻表達了人類的良知與人類和平之美好願望的「格爾尼卡」（Guernica）……形形色色、豐富多采的藝術都始終表現並深化、凝定著人類的情感、經驗和感覺世界。

▼原始壁畫，西班牙阿爾塔米拉洞穴

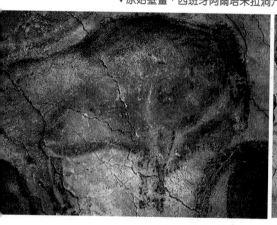 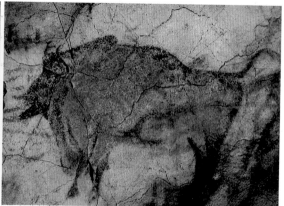

▲舞蹈紋彩陶盆，馬家窯文化，中國歷史博物館

事實上，從古希臘阿波羅神廟（Temple of Apollo）鐫刻的「認識你自己」的箴言開始，從作為人類童年時期的心智之表現的，被馬克思（Karl Heinrich Marx, 1818-1883）讚譽為後人「無法企及的藝術範型」的原始神話和傳說，到凸顯人的崇高美和悲劇美或優美和「中和之美」的古典形態的藝術，到深入人的潛意識心靈深度，表現現代人「噁心」、「惶惑」、「滑稽」、「荒誕」等心態的現代型藝術，到拒斥價值、消解意義，以反傳統，反文化、反語言，乃至反藝術為自己的藝術旨趣的後現代型的藝術，藝術都始終凝結著時代文明、人類智慧和人性深度的最新成果，形象地記載並深化著人類對自己的認識和理解。正如美國藝術理論家約翰‧拉塞爾（John Russell, 1921-1991）曾經說過的那樣：「正是藝術告訴我們所處的時

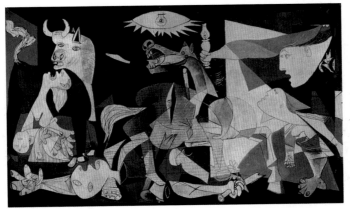

▲格爾尼卡，畢卡索，1937，西班牙馬德里索菲亞國家當代美術館

3

代，也正是藝術使我們認識了自己。藝術提供娛樂，同時，而且更主要的是，它揭示真理。數百年來，在對許多至關重要的事件的影響上，藝術發揮的作用大於其他一切。它揭示了當今世界和未來世界之真理，它包羅了整個人類歷史，告訴我們比自己更加聰明的人們在想些什麼，它講述人人都想聽的故事，並永遠固定了人類進化過程中多次關鍵性時刻❶。」

藝術，是一個美好而高貴的字眼。色彩斑斕的藝術世界，浩渺無垠而神奇迷人。

著名歷史學家斯賓格勒（Oswal Spengler, 1880-1936）在《西方的沒落》（*Der Untergang des Abendlandes*）中發人深省的寫道：「我們若是要研究所有的歷史，我們必須先解答一個迄今未提出的

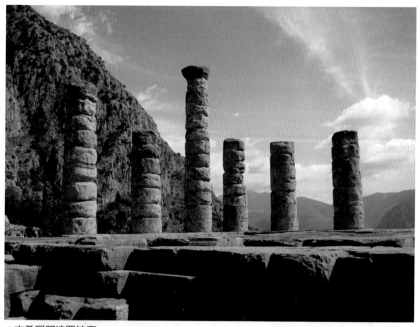

▲古希臘阿波羅神廟

問題：『歷史爲誰而存在？』」現在我們也不妨提問：藝術爲誰而存在？藝術何爲？

這個本當一目瞭然、不辯自明的問題在今天提出卻顯得有幾許沉重。

無疑，藝術是人所創造和所獨有的，也是爲人而存在的。德國偉大的詩人和審美教育家席勒（Johann Christoph Friedrich von Schiller, 1759-1805）曾經由衷讚美道：「論勤奮你不及蜜蜂／論敏捷你更像一個蠕蟲／論智慧你又低於高級的生物／可是人類啊！你卻獨占藝術！」

藝術，是人類的永恆之夢，是人類永恆的精神家園。一部浩瀚而無有窮盡的藝術史，就是一部人類心靈的形象化的歷史。藝術作爲人類一種高級的精神活動，藝術品作爲人所獨有的創造物，它巧奪天工，人定勝天，來自於自然而又高於自然。它是人類得以從中直觀自己的本質力量的對象化客體，是人類的主體性、創造性、主觀能動性的最高表現之一。《美國藝術教育國家標準・緒論》中寫道：「全世界各個民族都有一種追求意義的永恆需要——追求空間與時間、經驗與事件、身體與靈魂和智慧之間的聯繫。一個沒有藝術的社會和民族是不可想像的。正如沒有空氣便沒有呼吸，沒有藝術的社會和民族無法生存。」

在我們「長大成人」及伴隨著這一過程的「認識你自己」的漫漫人生旅途中，我們肯定常常會像哈姆雷特（Hamlet）那樣陷入「生存還是毀滅……默然忍受命運暴虐的毒箭，或是挺身反抗人世無涯的困難……」的無盡的迷茫、困惑和痛苦。也許，人類不乏陰暗面和消極面，社會難免「物競天擇，適者生存」的殘酷和對人個性的壓抑，人也常常難免於那種席勒所憂懼的「理性衝動」與「感性衝動」的分裂而成爲「單面人」（來自馬爾庫塞，Herbert

5

Marcuse，意指沒有精神生活，沒有創造性的人），然而藝術卻是美好的。藝術是體現人類文明和人性深度的最根本表現，它陶冶和凝鑄著人類的靈魂和良心，從而連接著人類的世代傳承。它給人們以美好的希望和慰藉，它激發人們生活的勇氣和毅力，它豐富和充實著人們貧乏的生活，淨化並化解著人生的苦難、恐懼、絕望和悲劇，使人們勇於承受痛苦和悲傷。

　　藝術創造及藝術欣賞就是如此具有神奇的淨化和消解的力量。同時，藝術又是一種使人們愉快和輕鬆的獨特源泉。它為人們提供在理解、發現和領悟過程中的「驚訝」、新奇和「陌生化」（defamiliarize）感覺，促使我們用新的方式看待自己，在更深的層次把握對事物的領悟，發現、更新並深化著我們的想像天地和心靈世界。

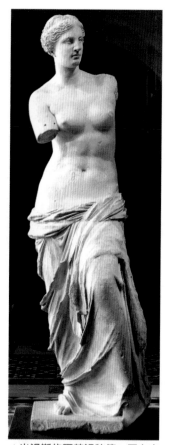

▲米洛斯的阿芙洛狄德，亞力山卓斯，法國巴黎羅浮宮

　　我們常常能在啓人心智、促人感悟的藝術中尋找先人留下的借鑑和啓迪：人的本質和價值是什麼？生命的意義何在？什麼是健康美好的人性？人類的出路在哪裡？我們可以從古希臘雕塑「米洛斯的阿芙洛狄德」（Aphrodite of Milos，羅馬稱維納斯），那高貴、尊嚴、不亢不卑的眼神中閱讀一部「活的人權宣言」，從米勒（Jean-François Millet, 1814-1875）「拾穗」（The Gleaners）、「晚禱」（The Angelus）的沉靜、凝重、蒼茫中體會到勞動的偉大、人性的

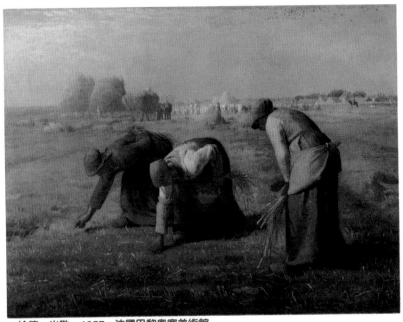

▲拾穗，米勒，1857，法國巴黎奧塞美術館

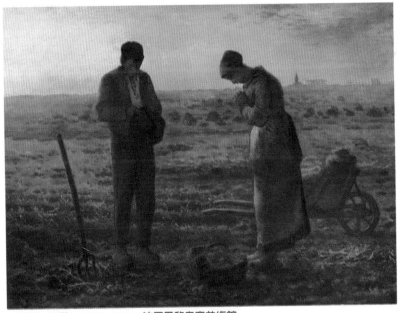

▲晚禱，米勒，1857-1859，法國巴黎奧塞美術館

充實與平和；從「命運（第五）交響曲」中令人怦然心跳的命運之神的敲門聲中感悟命運的殘酷及人與命運抗爭的偉大和崇高，從托爾斯泰（Leo Tolstoy, 1828-1910）的精美絕倫而思致甚深的小說作品〔如《戰爭與和平》（*War and Peace*）、《安娜卡列尼娜》（*Anna Karenina*）、《復活》（*Resurrection*）〕中感受人的「心靈的辯證法」，從中國唐代詩人杜甫的「沉鬱頓挫」中閱讀一部民族的「詩史」和「心史」；從龍飛鳳舞、虛實相生的中國書法藝術中感受超拔的氣勢與飄逸的神韻，體悟一種獨特的民族文化精神；從挪威現代畫家孟克（Edvard Munch, 1863-1944）的「吶喊」（Scream）的「震驚」中聆聽「大自然中傳來的一聲震撼宇宙的吶喊」，體味人生莫名的煎灼和痛苦，認識到：人生之慨然擔當「荒誕」的勇氣，實在比英雄悲劇式的犧牲和獻祭還更爲可貴……

　　同時，藝術常常是時代精神的敏銳導體，文明變遷的內在動力，藝術風格類型的變遷往往對應甚至先行啓示著文化文明的變遷。正如英國美學家科林伍德（Robin Crearge Collingwood, 1889-1943）指出的：「藝術在它的歷史過程中經歷的這些變化，並不是獨立的藝術生活用它自己的辯證法開始新的形式表現，而是整個精神生活的表

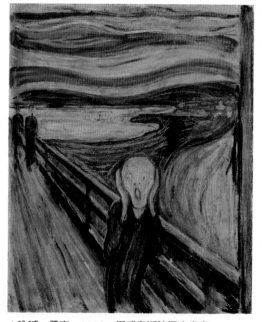

▲吶喊，孟克，1893，挪威奧斯陸國家畫廊

現⋯⋯因此，沒有藝術的歷史，只有人類的歷史。使藝術從一種型態轉變到另一種作爲繼續這個歷史型態的力量不是藝術，它是那種在整個歷史中顯露自己的力量，是精神的力量❷。」因而，在漫漫的人類文明路途中，藝術以新穎獨特的視角向舊的思維觀念發動挑戰，它也以創造性思維方式不斷地激發人的創造性思維，綿綿不絕地催化、孕育著新的人類文明果實。而且，藝術發展到今天，它還不斷地更新著人類對它的理解，極大地拓寬著自己的領地，並且以它對活生生當下的生活和現實的積極參與而煥發出勃勃的生機。藝術的價值與功能從沒有像今天這一龐大的藝術家族（各個門類的藝術、古典型、現代型、後現代型的藝術⋯⋯）那樣「八仙過海，各顯神通」。藝術甚至可以成爲一種潛能無窮的巨大文化產業或文化工業，而直接參與人類經濟的再生產。比如在美國，有人曾指出，「待到30年代，電影已經與鋼鐵和汽車工業平起平坐，成爲國民經濟總產值的一個主要行業❸」。

的確，在我們的生活中，藝術無處不在。它深化著生活，豐富著環境，改造著我們的生活經驗。沒有藝術，我們就無法生活。我們也絕不願意過沒有藝術的生活。

什麼是藝術學？藝術學是綜合性地、系統地研究這個藝術世界，研究藝術之本質、原理與現象，探討藝術實踐、藝術活動的規律和特點的理論性、學術性的人文學科。而且，作爲一門人文學科，藝術學始終以人爲中心，以追問藝術對於人的意義、價值和藝術存在本體爲己任。藝術學應該站在本體論的高度，把藝術視作人類把握世界的方式，人自身主體性的對象化結果，乃至人的本體的存在方式和精神的家園。雖然，藝術的創生幾乎與人類的歷史相始終，人類對藝術的認識和探究也源遠流長，碩果纍纍，但作爲系統、獨立的人文學科，它的形成是十九世紀中葉以來的事情。藝術

學從依附或混雜於哲學、美學等其他學科到逐漸走上自足、自立的體系化，經過了漫漫之途。而它的最終成型並在人類文明、文化的系統結構中占據了一個有機的而且相當重要的地位，則無疑是藝術自身發展、人文學科建設、文明發展需求的內在要求和必然結果。早就對藝術做過精湛、深入的沉思和探究的先人，已經為我們留下了許多取之不盡的真知灼見，在此基礎上，藝術學先驅們的努力，更是順應知識的發展、學理的脈絡而功績不凡。無疑，這一具有真正獨立意義的學科創建和獨立，在一定程度上標誌著人類文明的完善程度和人文精神的深化趨向。

當然，作為一門新興學科，它的某些方面，仍不甚完善，其學科性質和體系、研究對象與範圍、與其他學科的關係等仍須我們做進一步的探索和總結。更何況，始終躁動不安而日新月異的藝術實踐又不斷對藝術理論發出新的挑戰，迫切需要藝術學做出自己的學科調整。在目前的形勢下，廣泛汲取外國現有的藝術學研究成果，以中國浩繁悠遠而博大精深的藝術實踐和藝術理論的累積為依托，同時立足於現代新的藝術實踐，直接面對藝術實踐中提出的新問題，建設起一門具有中國特色的，開放的、體系完備的藝術學學科，不僅是有著學理上的可能，更是時代的賦予和需求。

當下，在一個愈益走向工業化，世俗氣息和後現代氛圍愈來愈濃厚的社會，人與藝術的關係問題、藝術存在的本體論依據等帶有根本性的問題變得日益突出、尖銳。藝術在大眾媒體等占盡天時地利的、新興的、擴大了的藝術族類面前不禁自慚形穢。不正常的價值導向比比皆是，輕視文化、不屑人文教養和藝術修養的現象屢見不鮮。人們彷彿忘記了藝術與人類互為依存的本體性關係，忘記了藝術是人類的精神果實和文明之花，是為人而存在的。以為人吃飽喝足、各種本能欲望得到滿足就萬事大吉，就自以為到了人生最高

境界。藝術彷彿成爲精神奢侈品，成爲附庸風雅的陪襯或點綴，美育與藝術教育似乎也可有可無。在這種全球化滾滾而來的工業化和科技理性的洪流中，作爲開發中國家的中國，作爲有著獨特人文精神傳統和藝術範型、深厚藝術實踐的累積的文明古國，我們理應更爲注重人文精神的建設、藝術研究的深入與藝術教育的廣泛普及，以免重蹈某些開發國家科技理性方面片面膨脹發展的覆轍。

　　古希臘哲人希波克拉提斯（Hippocrates, 460 B.C.-370 B.C.）有言：「藝術長存，而我們的生命短暫。」對於藝術這個豐富得彷彿永遠也「說不完」的永恆而常新的話題，人們已經有了許多從各個角度、層面入手的探討，給後來者留下濃厚的「影響的焦慮」的陰影。而只要有人類的存在，只要生活繼續流動，探討就不會停止，思想就會在前人的基礎上不斷產生。

　　那麼，我們該怎樣又從哪裡又怎樣進入藝術這座輝煌的殿堂

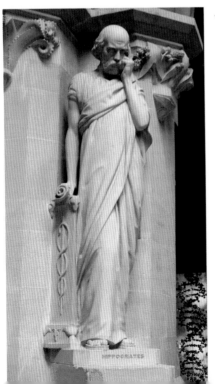

◀ 希波克拉提斯雕像，英國
牛津大學自然史博物館

呢？或者，哪怕只是像一個充滿好奇的頑童在浩渺無涯的藝海邊撿拾到幾枚斑斕的彩貝，透過貝殼的斑紋聆聽大海深處那永不平靜的喧譁濤聲。

讓我們從此出發，進行一次色彩斑斕、博大精深的藝術世界心靈之巡禮，一次「靈魂的探險」：一起去開掘並探究藝術的深層意蘊與神奇奧祕，深深去體味並悟道人與藝術互爲依存的本體論關係，去建構藝術學秩序與結構的廣闊理論殿堂。

註釋

❶〔美〕約翰・拉塞爾，《現代藝術的意義》（南京：江蘇美術出版社，1996），2。

❷〔英〕科林伍德，《藝術哲學新論》（北京：工人出版社，1988），99。

❸希柯爾，〈好萊塢一百周年〉，《世界電影》，第四期，1992。

第 1 章

「人啊，認識你自己」：
藝術何為？

　　古希臘有一個耐人尋味的神話傳說。說是獅身人面獸斯芬克斯（Sphinx）雄踞於古希臘忒拜國城（Thebes）外的一座懸崖之上。智慧女神雅典娜（Athena）教給牠一個謎語，任誰經過這兒，都得猜這個謎語，誰猜不中誰就得被牠吃掉。這個謎語說：「早上的時候用四條腿走路，中午的時候用兩條腿走路，晚上的時候用三條腿走路。在一切的生物中，牠是唯一用不同數目的腿走路的生物。腿最多的時候，正是速度和力量最小的時候。」無數的人猜不出謎語而被斯芬克斯吃掉。然而，終於有一天，英雄的伊底帕斯（Oedipus）猜出來了。答案就是——人！伊底帕斯勝利了。斯芬克斯羞愧難當，從懸崖上跳下自盡。

　　哲學大師黑格爾（Georg Wilhelm Friedrich Hegel, 1770-1831）高度評價了這一古老的神話傳說。他指出：「這個象徵性謎語的解釋

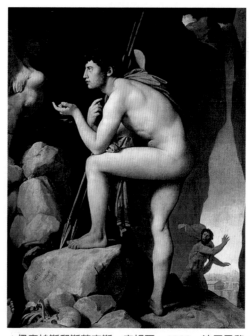

▲伊底帕斯和斯芬克斯，安格爾，1808，法國巴黎羅浮宮

在於顯示出一種自在自為的意義，在於向精神呼籲說：『認識你自己！』就像著名的希臘諺語向人們呼籲的那樣❶。」的確，結合古希臘阿波羅神廟上「認識你自己」的箴言，我們說，這個神話傳說具有一種原型象徵的意義。伊底帕斯的解答無疑標誌著人對自己認識的深化和一次了不起的巨大進步，象徵著人從蒙昧走向覺醒、從自在走向自為的心路歷程。

同樣，藝術作為人的一種自我意識的象徵，作為人的全面發展、精神自由和健全人性的內在尺度，對它的認識、瞭解、創造與再創造都折射了人類文明的進程。

無疑，對藝術的認識，也是人類「認識你自己」的一個重要組成部分。

 ## 藝術：一種特殊的人類精神生產

藝術作為人類所特有的一種精神生產活動，是人創造的，也是屬人和為人的，它與物質勞動一樣，成為人與動物的分水嶺和試金石。因而它也必然對於人類具有獨特的功能與價值。可以說，藝術和人構成了同體共生、唇齒相依的本體論關係。這些可謂理所當然的常識和常理，在今天卻有重提和強調的必要。在今天商品化的洪流與後現代美學的喧譁和騷動中，在人們宣布美的本質的消解，人文精神與人文價值的喪失並極力破除藝術與生活的界線之後，這些問題愈益嚴峻而凸顯於人類文明發展與思想危機的前臺。因為，從根本上說，藝術的價值與意義的問題不僅僅是一個一般的藝術或審美的問題，而是一個文化哲學的問題，是一個事關個體人生境界和

生存品質及人類生存及發展前景的本體論問題。

　　馬克思曾從勞動生產的角度精闢地區分了人與動物的區別，他首先分析了勞動的性質：「勞動首先是在人與自然之間的一種過程。在這種過程中，人憑他自己的活動來作為媒介，調節和控制他與自然的物質交換。人自己也作為一種自然力來對著自然物質。他為著要用一種對自己生活有利的形式去占有自然物質，所以發動各種屬於人體的自然力，

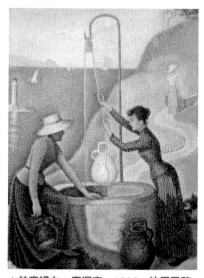

▲井旁婦女，席涅克，1892，法國巴黎奧塞美術館

發動肩膀和腿、以及頭和手。人在通過這種運動去對外在自然進行工作、引起它改變時，也就改變他本身的自然（本性），促使他原來睡眠著的各種潛力得到發展，並且歸他自己去統制❷。」這就是說，勞動首先是人為了改變自然界以適應自己生存的需要，而在客觀效果上，卻在改變對象世界的同時，也改變了主體自身。這種改變使得人與動物愈益拉開了根本的距離。接著，他又進一步區分了「人的生活活動」和「動物的生命活動」，或者說「人所特有的那種勞動」和「最原始的動物式本能的勞動」。他指出：「動物是和牠的生命活動直接同一的。牠沒有自己和自己生命活動之間的區別。牠就是這種生命活動。」也就是說，動物的活動是一種出於本能的對大自然無意識的和被動的適應，純粹是為了維持生命和族類的繁衍。動物不可能根據自己的需要進行創造性的生產勞動。「誠然，動物也進行生產。牠也為自己構築巢穴或居所，如蜜蜂、海

狸、螞蟻等所做的那樣。但動物只生產牠自己或牠的幼仔所直接需要的東西❸。」而人的勞動則是有意識的，「蜘蛛結網，頗類似織工紡織；蜜蜂用蠟來造蜂房，使許多人類建築師都感到慚愧。但就連最拙劣的建築師也比最靈巧的蜜蜂要高明，因爲建築師在著手用蠟來造蜂房之前，就已經在頭腦裡把那蜂房構成了。勞動過程結束所取得的成果在勞動過程開始時就已經存在於勞動者的觀念中了，已經以觀念的形式存在著了。他不僅造成自然物的一種形態改變，同時還在自然中實現了他所意識到的目的。」

因此，人的勞動或生活活動具有合目的性和合規律性的特點。它是人與自然的一種交換過程。在勞動中，人改造了自然，自然變得豐富了。而在這改造自然的過程中，人也改造了自己，豐富了自己。這就是所謂「自然的人化」和「人化的自然」。在馬克思看來，正是這種「有意識的生活活動直接把人跟動物的生命活動區別開來❹」。

在區分了人的勞動與動物的「最原始的本能的勞動」之後，馬克思還進一步區分了人的兩種勞動，即「異化性的勞動」與「自由自覺的勞動」。

馬克思認爲，人的勞動關鍵在於「實現他所意識到的目的」，正是這種目的性，成爲區分人的勞動和動物的活動的關鍵。而人要實現這種目的，是需要付出腦力和體力雙重代價的，因爲，「這個目的就成了規定他動作的方式和方法的法則，他還必須使自己的意志服從這個目的。這種服從並不是一種零散的動作，在整個勞動過程中，除各種勞動器官都緊張起來以外，還須行使符合目的的意志，這表現爲注意，勞動的內容和進行方式對勞動者愈少吸引力，勞動者就愈不能從勞動中感到自己運用身體和精神兩方面的樂趣，他對這種注意的需要也就愈大」❺。而在分工愈來愈細的現代社

會，勞動還往往成為人們維持生計的一種手段：「首先對勞動者來說，勞動是外在的東西，也就是說，是不屬於他的本質的東西；因此，勞動者在自己的勞動中並不肯定自己，而是否定自己，並不感到幸福，而是感到不幸，並不由自主地發揮自己的肉體力量和精神力量，而是使自己的肉體受到損傷、精神受到摧殘。因此，勞動者只是在勞動之外才感到自由自在，而在勞動之內則感到悵然若失。……結果，人（勞動者）只是在執行自己的動物機能時，亦即在飲食男女時，至多還在居家打扮時，才覺得自己是自由地活動的，而在執行自己的人類機能時，卻覺得自己不過是動物。動物的東西成為人的東西，而人的東西成為動物的東西。」這種勞動就是「異化性的勞動」，這種異化人的勞動必然遠離審美，違背人的全面、豐富、和諧發展之本性。

▲洗衣女，格樂茲，1761，美國加州蓋提美術館

　　而「自由自覺的勞動」則是「處處都把內在的尺度運用到對象上去……也按美的規律來建造」的勞動。「這種生產是人的能動的類生活。通過這種生產，自然界才表現爲他的作品和他的現實。因此，勞動的對象是人的類生活的對象化；人不僅像在意識中那樣理智地複現自己，而且，能動地、現實地複現自己，從而在他所創造的世界中直觀自身❻。」

　　無疑，在馬克思那兒，藝術作爲一種精神生產是所有人類生產勞動中最爲高級的一種藝術生產。藝術生產作爲一種自由自覺的勞動，是人的本質力量的自我確證，是人性的自由和解放。通過藝術的創造和欣賞接受，人的本質力量可以完全充分地顯現出來。馬爾庫塞（Herbert Marcuse, 1898-1979）也認爲，藝術是對抗異化、反抗壓抑的最佳方式。它保護人性的豐富和完善：「確實，有一種工作能提供高度的利比多滿足，從事這種工作是令人愉快的。藝術工作是真正的工作，它似乎產生於一種非壓抑性的本能中，並且有一種非壓抑性的目標❼。」從這種意義上說，藝術甚至與革命（馬爾庫塞稱爲「審美的革命」）的意義相同，因爲，「藝術表現了一切革命的最終目標：個人的自由和幸福。」而在共產主義社會未到之前，這種人類精神生產活動之重要性就更爲突出了。因爲馬克思所懸擬的未來共產主義社會正是一個人性「獲得全面自由的解放」的社會。在這個社會中的人則是審美的人、自由的人和全面發展的人，勞動是其本質力量的對象化，是一種完善人性、充實自我的自覺需要，而不是強迫性的謀生手段，甚至，勞動者和藝術家合一，每個人都是藝術家。

　　馬克思說，「自由自覺的活動恰恰就是人的類的特性」，因此，與物質性的生產勞動一樣，精神性的藝術生產也是人的一種根本性的存在方式和生活方式，是完整人類生活不可或缺的有機組成。就此而言，藝術與人構成了一種互爲本體的本體論關係。可以說，藝術之外

沒有人,也沒有沒有人的藝術。

　　藝術作爲一種特殊的精神生產,其特殊性還表現在藝術掌握世界方式的獨特性。馬克思在〈政治經濟學批判導言〉(Grundrisse)一文中指出,藝術是掌握世界的一種特殊方式,在馬克思看來,在人與世界的各種各樣關係中,在人對現實的精神掌握關係中,有:理論關係,即用理論的方式掌握世界的精神活動,包括社會科學與自然科學;宗教關係,即用宗教的方式掌握世界的精神活動,包括宗教神學、宗教意識和活動等;「實踐-精神關係」,即以倫理性或意志性的精神活動和實踐-精神方式掌握世界,包括道德意識、倫理觀念等。而藝術或審美的掌握世界的方式與理論的掌握世界方式不同,但卻與宗教、實踐-精神的方式相並列的一種掌握世界的方式。概括言之,藝術對對象世界的掌握方式應理解爲一種介於人類物質實踐(物質生產勞動)與理論思維認識(理論關係)、純粹感性活動(宗教的關係)之間獨立的人類掌握世界的方式。它是感性與理性、形象與抽象、精神與物質、實踐與認識、精神生產與物質生產的高度融合與統一。是一種獨特的主觀見之於客觀的,藝術地審美地認識和改造世界的人類精神生產活動。對這一問題的認識,我們還會在接下來對藝術活動特點與規律的探討中,逐步深入進去。

藝術:一種特殊的人類精神需求

　　藝術是一種特殊的人類精神需求。馬克思、恩格斯(Friedrich Von Engels, 1820-1895)曾從人的需要本性的角度來理解藝術作爲人

的一種特殊精神需求。這也是對人性的充分理解和尊重。在《德意志意識型態》（*The German Ideology*）❽中，馬克思和恩格斯指出，「在現實世界中，個人有許多需求，他們的需要即他們的本性」。顯而易見，從「需要」這一角度，也與從「生產勞動」的角度一樣，能說明藝術與人的本體論關係。究其底，無論「需要」還是「生產勞動」都是人的本性，而且它們兩者是互相關聯的。正如馬克思和恩格斯所指出的那樣：「沒有需要就沒有生產。」推動人們積極行動來進行物質生產和藝術生產的內在動力，正是人的內在需求。

恩格斯在總結馬克思的理論貢獻時曾說過：「正像達爾文發現了有機世界的發展規律一樣，馬克思發現了人類歷史的發展規律，即歷來爲繁茂蕪雜的意識型態所掩蓋著的一個簡單事實：人們首先必須吃、喝、住、穿，然後才能從事政治、科學、藝術、宗教等等；所以，直接物質資料的生產，因而一個民族或一個時代一定的經濟發展階段，便構成爲基礎，人們的國家制度、法的觀點、藝術以至宗教觀念，就是從這個基礎上發展起來的，因而必須由這個基礎來解釋，而不是像過去那樣做得相反❾。」這段名言不但揭示了一個重要的辯證唯物主義原理，也隱含了一個關於人的低級需要和高級需要的道理：作爲與動物有著本質區別的人類，在滿足了吃、喝、住、穿等動物性的本能需求之後，必然會產生更高級的精神需求，即「從事政治、科學、藝術、宗教等等」。就此而言，藝術作爲人類的一種精神需求，是人的需要之發展的必然結果。因爲，當低層次的需求得到滿足之後，新的、更高層次的需求就會與吃、穿、住、喝等生理需求一樣成爲必然而然的需求。

此外，對藝術的需要還是人類愛美天性的一種表現，作爲精神勞動產品的藝術品是人類愛美天性和審美意識的集中體現。而人

類的愛美天性或審美意識，也同樣是人類長期社會實踐的必然產物，是低層次的生理需求得到滿足之後必然會產生的高級精神需求。顯然，低層次的勞動需求以實用為目的，正如馬克思指出的：「藝術對象創造出懂得藝術和能夠欣賞美的大眾，……任何其他產品也是這樣。」「生產不僅為主體生產對象，而且也為對象生產主體❿。」「只是由於屬人的本質客觀地展開的豐富性，主體的、屬人的感性的豐富性，即感受音樂的耳朵、感受形式美的眼睛；簡言之，那些能感受人的快樂和確證自己是屬人的本質力量的感覺才發

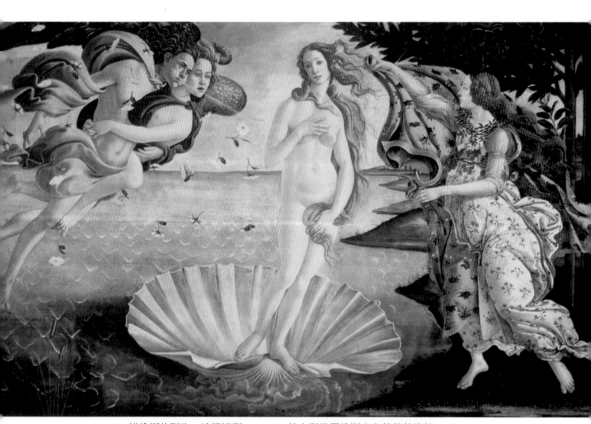

▲維納斯的誕生，波提切利，1486，義大利佛羅倫斯市烏菲茲美術館

展起來，或者產生出來。因為不僅是五官感覺，而且所謂的精神感覺、實踐感覺（意志、愛等等）……總之，人的感覺、感覺的人類性……都只是由於相應的對象的存在，由於存在著人化了的自然界，才產生出來。五官感覺的形成是以往全部世界史的產物❶。」也就是說，藝術對象與主體需求（藝術產品與審美意識、藝術活動與愛美天性等）在人類長期的生產勞動實踐中呈現為一種互動的、互為前提和條件的關係。

著名的人本主義心理學家馬斯洛（Abraham Maslow, 1908-1970）在人類的需要問題上有著獨特而重要的見解。他認為，人的需要以及為滿足需要所展開的活動是由人的潛能所決定的，這種潛能與本能相似，但又不同於純粹動物性的本能。它是後天文化性與先天生物性共同作用的結果。正因為人有這樣的潛能，它就必然要發揮出來，這就產生了人的各種各樣的需要，而需要又產生了人的各種各樣的活動。馬斯洛把人的「基本的需要」從低到高劃分為七個層次：生理需要／安全需要／愛的需要／尊重的需要／認知的需要／審美的需要／自我實現的需要。

在這五種需要中，前兩種是較低層次的需要，後五種則是較高層次的需要。它們之間的關係則是：「這些目標是互相聯繫的，並排列成一個優勢層次。這意味著，最占優勢的目標支配著優勢，將自行組織去充實有機體的各種能量。不怎麼占優勢的需要則被減弱，甚至被遺忘或否定。但是，當一種需要得到相當良好的滿足時，另一優勢（更高）的需要就會出現，轉而支配意識生活，並成為行為組織的中心，因為已滿足的需要不再是積極的推動力了。」因而，人是永遠有所要求的動物。他在低一層次的需要得到滿足之後，高一層的需要就會被提出來，並要求著滿足。故而，馬斯洛感嘆道：「終極的人的狀態彷彿是注定我們要永遠力求達到、而又永

藝術 理論與欣賞

遠不可能達到的狀態❶。」

　　值得注意的是後三個高層次需要。雖然按馬斯洛的看法，「為
滿足自我實現的需要所採取的途徑是因人而異的」，但是，自我實
現的需要必須建立於認知的需要和審美的需要得到滿足的基礎上。
而認知和審美恰正是人的兩種最基本的高級精神需求。正如尼采
（Friedrich Wilhem Nietzsche, 1844-1900）認為的那樣，擺脫人生的
根本煩惱和痛苦有兩條出路，一條是逃往認識之鄉，這樣，世界與
你就是一間最合適的實驗室；另一條是逃往藝術之鄉，即把這個奇
異的世界看成是一種美學現象。而在我看來，馬斯洛所闡述的「自
我實現的人」的諸多情狀都與審美活動或藝術創造活動極為相似。
比如馬斯洛談到：自我實現的人「都獻身於某一事業、號召、使命
和他們所熱愛的工作」；「在這一水準上已超越了工作和娛樂的區
別」。在這裡，馬斯洛所謂的「超越了工作和娛樂的區別」的工作
自然類似於馬克思所嚮往的那種「自由自覺的勞動」，這種勞動是
處處都把內在的尺度運用到對象上去……也按美的規律來建造」的
勞動。「這種生產是人的能動的類生活。通過這種生產，自然界才
表現為他的作品和他的現實。因此，勞動的對象是人的類生活的對
象化；人不僅像在意識中那樣理智地複現自己，而且，能動地、現
實地複現自己，從而在他所創造的世界中直觀自身。」

　　中國著名美學家宗白華（1897-1986）也曾談到人因精神與實
踐的需要而與世界構成的幾種人生境界❸。他對人精神需要的理解
與馬斯洛頗多相似。他認為：「人與世界的接觸，因關係的層次不
同，可有五種境界：(1)為滿足生理的物質需要，熱衷功利境界；
(2)因人群共存互愛的關係，而有倫理境界；(3)因人群組合互制的
關係，而有政治境界；(4)因窮研物理，追求智慧，而有學術境界；
(5)因欲返本歸真，冥合天人，而有宗教境界。功利境界主於利，

倫理境界主於愛，政治境界主於權，學術境界主於眞，宗教境界主於神。」宗白華認為，在這五種人生境界中，藝術境界的位置大約「介乎後兩者之間」。按我的理解，藝術境界兼有「學術境界」的超功利性和「宗教境界」的「返本歸眞」、「冥合天人」的精神家園的特性。具體說來，藝術境界是「以宇宙人生的具體為對象，賞玩它的色相、秩序、節奏、和諧，藉以窺見自我最深心靈的反映；化實景而為虛景，創形象以為象徵，使人類最高的心靈具體化、肉身化，這就是『藝術境界』。藝術境界主於美」。

　　1780年，美國第二任總統約翰亞當斯（John Adams, 1735-1826）曾從一個也許可以稱作政治家的角度說過這樣一段發人深省的話：「我必須研究政治和戰爭，以便我的兒輩可以自由地研

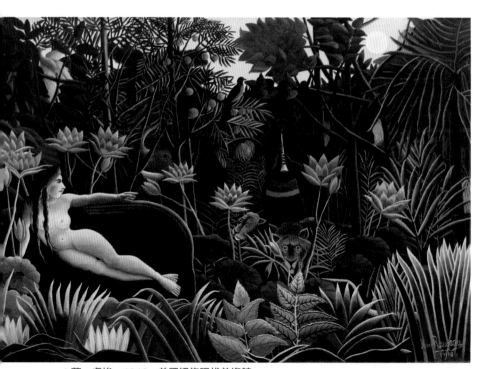

▲夢，盧梭，1910，美國紐約現代美術館

究數學和哲學，我的兒輩應該研究數學和哲學、地理、自然史和造船術、航海術、商業和農業，為的是讓他們的孩子有權利去研究繪畫、詩歌、音樂、建築、雕刻、刺繡和瓷器。」在這裡，亞當斯顯然在進行社會勞動分工時把藝術創造活動放在最後，也是最高層次上。也許從實用的角度講，可以把藝術放在最後來進行，但它卻不是可有可無的，而是人們解決了生存問題之後必然而然的需求。非但如此，藝術的創造、欣賞和研究還是一種最高層次的人生享受，作為一個開國者的亞當斯，他寧可自己無暇享受藝術，但也要努力創造條件，致力於國富民強，而讓子孫後代可以享受藝術創造的果實。

佛洛伊德（Sigmund Freud, 1856-1939）和榮格（Carl Gustav Jung, 1875-1961）的心理學學說也可以說是從人精神需要的角度來論

◀ 夢之城，克利，1921，
私人收藏

述藝術的。

在佛洛伊德看來，藝術創作的動力來自於人們心中受到壓抑而未能得到滿足的願望。藝術的追求是基於人們想緩解自身本能欲望的需要。如果人的本能欲望得不到滿足，就會造成人們精神上的痛苦，甚至導致心理變態和精神疾病。因而，藝術（無論是藝術家之創造還是欣賞者的閱讀、欣賞和再創造）的價值正在於它能為人的本能欲望的宣洩和滿足提供一條合理的「昇華」途徑。在藝術的昇華中，人們能夠「繼續享受著不受外界束縛的自由，這個實際上早已被捨棄了的自由」，人們能夠在自由自在、無拘無束的藝術幻象世界中充分地宣洩自己在現實生活中永遠無法得到的滿足、欲望和野心，使現實原則和快樂原則達到了某種平衡與調和。因而，在以佛洛伊德為代表的精神分析文藝美學的觀點看來，藝術是藝術家的「白日夢」，是人們超越於現實之外的、脫離了現實的壓抑和束縛的幻想世界中的人生避難所。

與佛洛伊德立足於個體不同，榮格的精神分析學說，把藝術創造的動力和藝術欣賞及共鳴的奧祕歸結為一種人類在世代傳承中積澱而成的「集體無意識」，一種原始意象，或曰「原型」。在榮格看來，正是因為這種原型和「集體無意識」，使得藝術創造成為人類靈魂中最深邃、最廣闊的心靈世界的一種流露和表現，也使得藝術的創造和欣賞像我們遠古先人的宗教儀式那樣成為人類心靈的一次盛大節日。在創造的時候，藝術家已不僅僅是自在為個人在抒發小我或一己之瑣屑之情，而是自為人類的靈魂對全人類發言。這時，「每一位詩人都為千萬人道出了心聲，為其時代意識觀念的變化說出了預言。……他以語言或行動指出一條每個人冥冥之中所渴望、所期待以達成的目標和大道❶。」藝術以其自身的存在使人類不斷超越自身，人們在藝術創造和欣賞瞬間的感悟和體驗之中尋找

到自己賴以立足的內在根基，在神祕超驗的藝術之夢中，我們感受到一種前所未有、深不可測的人類情感體驗，並與我們的先人們深深地共鳴，重返精神家園。這種內在的需求顯然不以個人的主觀好惡爲轉移，而取決於種族記憶乃至人類共性。這從深一層也可以理解爲，藝術在本質上是一種超越了個人的，象徵和代表著人類共同命運的永恆東西，它隱喻了人類共同的記憶和命運，也是人之所以爲人的根本特性。

藝術創造和審美欣賞就正是人之所以爲人的一種必不可少的高層次精神需求，是人與世界關係中至爲高層次的一種，也是人藉以超越自我、實現自我的重要方式和途徑。

藝術：永恆的人類精神家園

馬斯洛認爲：「自我實現的人（即更爲成熟、更爲完滿的人）的定義是：在他們的基本需要已得到適當滿足以後，又受到更高層級的動機『超越性動機』（Metamotiuations）——的驅動❶。」因此，「終極的人的狀態彷彿是注定我們要永遠達到，而又永遠不可能達到的狀態❶。」因此，真正意義上的人都是永不滿足的，他總是從低層次需求向高層次需求不斷追求、進取的。

作爲人類心靈的歷史和文化精神的象徵，古希臘神話傳說中薛西佛斯（Sisyphus）的故事及歌德（Johann Wolfgang von Goethe, 1749-1832）的史詩性作品《浮士德》（Faust）中的浮士德形象都隱喻了人的這種本質或者說宿命。

薛西佛斯被上帝判罰（這隱喻了人是無能爲力的，他無法違抗

萬能的上帝，人永遠在贖自己的「原罪」），永遠不停地向山上推石頭，石頭被推到山頂又滾了下來，薛西佛斯永遠做著重複性的無用勞動，他永遠欲罷不能。這或許是人類自我形象最早的一種原型性隱喻。法國存在主義哲學家卡繆（Albert Camus, 1913-1960）在《薛西佛斯的神話》（The Myth of Sisyphus）中對薛西佛斯形象的原型象徵意義有過深刻的分析，揭示了其中所隱含的人的一種被命定的、身不由己的、永恆的荒誕情境。

　　而在詩劇《浮士德》中，窮經皓首、長期困於書齋的浮士德博士，為了尋找生命的意義，與魔鬼摩非斯特締定契約，以生命為賭注：魔鬼要為浮士德服務，必須滿足浮士德的一切要求和欲望。而一旦浮士德滿足了，魔鬼就可以收走浮士德的靈魂。而浮士德作為一個充滿生機和活力，積極進取永不滿足的象徵性人物形象，始終不渝地追求著自己的理想：青春、愛情、性欲、權力……而一旦身心得到滿足（注意，此一滿足與飽含善的價值的美的欣賞有關，而且浮士德美的追求是在他相繼不滿足於愛情、權力等世俗性欲望之後的一種最高層級的精神需求），喊出「你真美啊！請停留一下」時，魔鬼摩非斯特就按契約所規定的來收取浮士德的靈魂，浮士德作為一個永不滿足、永恆追求的人類原型形象的生命也就結束了。可見人是一種永不滿足，永遠地「在路上」〔美國「跨掉的一派」（Beat Generation）小說的代表作就叫《在路上》（On the Road）〕，在永恆的精神放逐和流浪中尋找著精神家園的「薛西佛斯」。因為，正如席勒主張人的感性衝動與理性衝動必須平衡、和諧一樣，立足於現實物質世界之一極，而又永恆追尋著精神理想世界之一極，在喧鬧、繁雜、異化人性的現實世界，尋求超越昇華的精神家園之道，無疑是人類的本性使然，這是人之區別於動物的一個重要分水嶺。但也正因此，人類把自己驅趕上了一條沒有終點的

31

▲貝瑟芬尼監督薛西佛斯，德國慕尼黑州立文物博物館

流放路，把自己投入到了一個「永恆的苦役」之中。

中國現代詩人戴望舒（1905-1950）在他的詩歌〈樂園鳥〉中所描寫的「樂園鳥」也正是人的這樣一種象徵：

「……飛著，飛著，春，夏，秋，冬，／畫，夜，沒有休止，／華羽的樂園鳥，／這是幸福的雲遊呢，／還是永恆的苦役？……」

對於人來說，無論是「幸福的雲遊」還是「永恆的苦役」，「飲露」是「神仙的佳餚」還是「對於天的懷鄉病」，幾乎都不是人所能主動選擇的。而且，伊甸園的生活無論怎樣無憂無慮，亞當和夏娃也是要從伊甸園中跨出這一步的。在我看來，「失樂園」是「上帝」給人施行的一種「成年禮」，是人類走向自覺、自為和獨

立，走向「認識你自己」漫漫長途的至關重要的第一步。這正如存在主義所認為的那樣，人是一種被「拋入」的、不由自主的存在。面對人生，他別無選擇，但又必須慨然承擔走出樂園所帶來的一切後果。人，必須「置之死地而後生」。

「失樂園」，正是人類第一次徹底地「被拋入」！

從此，人從上帝的庇護下走出而踽踽獨行，在漫漫的人生征途中，自己拯救自己的肉體和靈魂。

由於害怕孤獨，繁衍的需要和個體力量的單薄，人們組織了家庭、社會和國家，通過各種集體性的儀式活動來征服自然，消除人在自然面前的自卑感。家庭、社會與國家無疑是作為實體性的個體人得以依附的家園。除此之外，可以使人在永恆的苦役和路上暫時得到安慰，忘卻生活的紛擾，而使非實體性的心靈得以寄託和慰藉的精神性家園，應該還有：創造－沉醉於工作－事業的家園；愛－沉醉於溫情－親情的家園； 審美－沉醉於藝術世界－精神的家園等。

在這之中，審美，沉醉於藝術世界的精神家園也許是最具超越性和精神性的。

而且，在我看來，審美的精神家園在一定程度上可以涵蓋前兩者。不用說，藝術的創造與欣賞是最具想像力與創造力的高層次精神活動，是人的潛能與價值的最高體現。 因為從藝術的特性來看藝術所具有的遠離意識型態性的超越性，以及與此相關的具有創造性與遊戲性等的特點，都決定了藝術之人類精神家園的特性。

的確，文學藝術作為一種意識型態，它與其他意識型態一樣，無疑是經濟基礎的某種反映，但在所有的意識型態中，它卻是最為遠離經濟基礎的一種特殊的意識型態。正因如此，藝術活動比起其他活動，都更少社會功利性，它既不是直接創造物質財富，甚至也

不直接與簡單的倫理道德意義的善惡相關聯。這種超越性使得藝術成爲了一個獨立、有著自己的價值系統和邏輯規律的自由王國。這正是因爲藝術滿足的是人類高層次精神方面的需求，這種需求可能無形，但更是無價值的，它甚至常常是其他物質需求所不能替代的。

這一特性也正能說明藝術的人類共通性。許多藝術作品，正是因爲關注人的終極問題，共同性的理想、情感，而能跨越國別、時代的限制，引發普遍而永恆的共鳴與交響。不用說，古典形態的藝術品，是眞、善、美結合的產物，它能給痛苦的心靈以愛和親情的溫馨撫愛。既使以審醜爲己任的現代藝術，它也可以通過對醜的直觀而具有宣洩、淨化和昇華的最終結果。既使以一種反傳統、反美學、反藝術的姿態出現的現代藝術，在這一問題上應該說也是一致的。應該說，反藝術的現代藝術也是一種人類的智慧之花，是人對

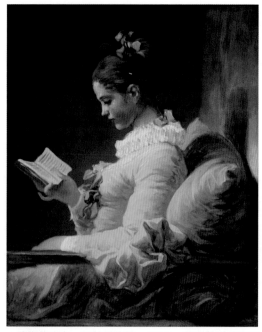

▲讀書的少女，福拉哥納德，1776，美國華盛頓國家美術館

於古希臘神廟上鐫刻著的箴言「認識你自己」之人類永恆主題的深化。

藝術的這種精神家園的意義可以從如下幾個方面來看：

一是從藝術創造主體來看，通過創作過程本身，藝術家可以淨化生活的苦難所導致的「恐懼」、「絕望」和「悲劇感」。在這裡，創作往往成爲藝術家尋找自我、肯定自我、實現自我的無可替代方式。這種自我肯定的方式按曹丕的說法就是，「……寄身於翰墨，見意於篇籍，不假良史之辭，不托飛馳之勢，而聲名自傳於後」（《典論·論文》）。就是說，寫作可以不假其他人，而獨立發表自己的見解，並藉凝定的作品形態而流傳下去且流芳千古。顯而易見，曹丕也正是在這種意義上，相信文章是「經國之偉業，不朽之盛事」。

不同時代的藝術家對藝術創造有著打上鮮明時代印痕的不同寄寓。

有的高亢、昂揚、壯懷激烈。例如雪萊（Percy Bysshe Shelley, 1792-1822）說：「詩人是世界上未經公認的秩序的立法者。」再如巴爾扎克（Honoré de Balzac, 1799-1850）說：「拿破崙用劍未能完成的事業，我要用筆來完成。」

有的冷靜、清醒、對人的「囚徒」窘境瞭然於胸而又慨然擔當荒誕：

如卡夫卡（Franz Kafka, 1883-1924）說：「寫作維持著我，我這樣說不是更正確嗎？寫作維持著這一種生活？當然我的意思並不是說。要是我不寫作，我的生活會更好。相反，不寫作我的生命會壞得多，並且是完全不能忍受的，必定以發瘋而告終。」

沙特（Jean-Paul Charles Aymard Sartre, 1905-1980，又譯薩特）也說：「寫作既是揭示世界又是把世界當作任務提供給讀者的豪

情。」

雨果（Hugo Claus, 1929-2008）則說：「我寫作，因而我生存。」

顯然，隨著人類之從童年、少年而盛年、中年、暮年，隨著「認識你自己」的不斷深入和成熟。人類面臨的種種問題也愈來愈嚴峻甚至慘烈。人類的問題體現在作為人類靈魂的代表和良知的藝術家這裡，首先表現為對藝術為何存在？「藝術家為何創作？」等本體論問題的深沉思索。正如著名的存在主義作家和思想家卡繆所清醒地認識到的那樣，「在我們以前的藝術家所感到的懷疑是同他們本人的才能有關的。而今天藝術家感到的疑慮則與他們對藝術的不可缺少性，進而對自身生存的必然性有關[17]。」

沙特在他著名的論著《為何寫作》（Qu'est-ce que la Littérature?）[18]中深入地探究了「為什麼寫作？」這一關涉到藝術家存在的意義的「生命本體論」問題。沙特認為，「藝術創作的主要

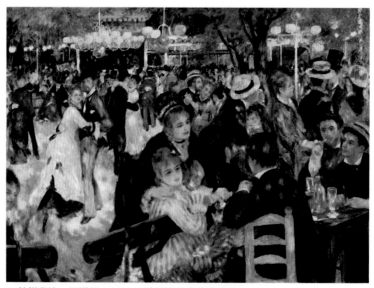

▲煎餅磨坊，雷諾瓦，1876，法國巴黎奧塞美術館

動機之一當然在於我們需要感到自己對於世界而言是本質性的」，也就是說，外在世界原本是沒有意義的，只是因為人的存在，需要人的意識的介入和投射才能獲得「存在」，因此藝術創造是人的主體性之外射和發揮的一種重要方式。真正的藝術創造欲望不是外加的，真正的藝術創造，也不是在畫布上或紙上的客觀，而是「來自我們內心最深處的衝動」，是自己的歡樂與愛情、煩惱和孤寂，是自己的一種別無選擇的謀劃和自由選擇。因為在創造過程中，「主體在創造中尋求並且得到本質性」。總而言之，「寫作既是揭示世界，又是把世界當作任務提供給讀者的豪情；寫作是求助於別人的意識以便使自己被承認為對於存有的總匯而言是本質性的東西；寫作就是通過其他人為媒介而體驗這一本性」。

在藝術史上，在藝術家尤其是詩人中，自殺的比例是比較高的。

詩人的自殺，除了各種各樣的現實因素和偶然原因的誘發之外，一個重要的原因是類似於「為什麼寫作？」這樣的形而上問題的難以解決。正如卡繆所看到的那樣，「許多人認為他們的生命不值得再繼續下去，因而就結束了生命；我還看到另外一些人，他們荒唐地為著那些所謂賦予他們生活意義的理想和幻想而死（被人稱之為生活的理由同時也就是死的充分理由）。」（《薛西佛斯的神話》）於是，許多藝術家自覺失去了生命存在的意義與價值藝術創造無法承載其生命的意義（還可能是理想與現實之衝突的難以調和），創作難以為繼。就像浮士德困守於書齋的時候，發出的強烈的內心獨白：「如果尋找不到生命的意義，就應該去尋找死亡。」（《浮士德》）

二是從藝術欣賞主體來看，藝術對於普通接受者來說顯然具有一種不同尋常的想像性的替代作用，是「沉淪」著的、日益「散

文化」的日常生活的必要補充和調節。邁克爾（Michael Levey, 1927-2008）指出：「藝術似乎正是為了能達到在死亡張開血盆大口中提供幻覺的目的；它是代替死亡般閒散一生中唯一具有積極意義的東西。正如裴特爾（Walter Pater）所說，我們唯一的機會存在於『給特定的時間盡可能多地施加震動』。作為藝術品的『家具』，起初是藝術家為了給自己減刑而製造的，但不知何種原因，它也給我們——藝術家的同獄犯提供了方便❾。」於是，人們可以在藝術欣賞和藝術家的活動中，把自己置入藝術世界，敞開自己的生命狀態，並與藝術創造主體對話、共鳴，達到情感共鳴、視界交融的境界。欣賞者往往可以在對藝術的審美觀照中擺脫現實物質世界和功利事物的束縛，消除由此帶來的心靈疲倦和感覺的麻木。正如德國接受美學理論家姚斯（Hans Robert Jauss, 1921-1997）所說：「閱讀經驗能使人們從一種日常生活的慣性、偏見和困境中解放出來。在接受活動中，藝術給予人們一種對世界的全新感覺，使之從宗教和社會的束縛下解放出來，他們看到尚未實現的可能性，為他們開闢新的願望，要求和目標，為他們打開未來經驗之途。」

從這個角度看，藝術的欣賞和接受常常可以成為接受者的一次盛大的精神儀式，冥冥之中彷彿是我們與我們的祖先們一道虔敬而狂熱地舉行宗教盛典。

這尤其表現在戲劇中。事實上，戲劇的產生一開始就是與原始宗教或巫術禮儀有著密切的關係。據英國人類學家哈麗遜（Jane Ellen Harrison, 1850-1928）在其著作《古代藝術和儀式》（*Ancient Art and Ritual*）❿中的考證，作為古希臘藝術之重要代表的古希臘悲劇起源與當時酒神節上紀念酒神死亡與再生的儀式，後來成為傳統，且逐漸增加了演員和情節，慢慢地就演變成悲劇了。即使在今天，戲劇也還在一定程度上保留了這一特點。「它要求活生生的觀

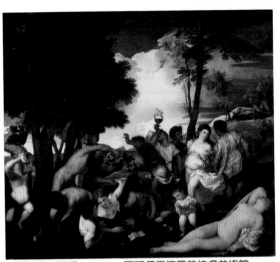

▲酒神祭，提香，1525，西班牙馬德里普拉多美術館

眾和活生生的演員同時出現在一個同一的空間內，這是戲劇獨一無二的重要職能和優點；戲劇的原始宗教職能是把人們集合到一個原始公社的宗教典禮中，在那裡，演員在某種意義上是祭司或主持宗教儀式的教士，而觀眾則被吸引和演員一起參加表演，如同共享聖餐一般㉑。」

在這方面，電影也有相似的特點，雖然電影演員表演時並不直接面對觀眾，但必然是以潛在存在的觀眾為前提的。而電影院那種集體觀看的「劇場效應」則與戲劇並無二般。

我們看電影「黃土地」（1984），從那博大深沉，既貧瘠愚昧又內蘊著頑強生命力的作為中華民族之象徵的黃土地，在它那凝重、緩慢、幾乎一動也不動的「長鏡頭」中，你就會感覺自己好像也參與到了整個民族之艱難覺醒的盛大儀式中。特別是電影裡「腰鼓」和「求雨」兩個鏡頭，更可以直接說就是一種儀式，分別象徵了中華民族的覺醒和愚昧。

　　而在看電影「紅高粱」（1988）時，與原作小說是用一個小孩子的視角來敘述一樣，在電影中，我們觀眾的視角也常常與小孩子的視角相合一，從這個角度說，電影紅高粱中其實有兩個儀式的疊映，一個是以我爺爺、我奶奶、羅漢大叔等為代表的中華民族群體的覺醒並煥發出無窮生命力的儀式，另一個是「我父親」的成年禮。而標誌著這兩種儀式的合一即完成的正是影片快結束時，在明顯做了誇張的火光沖天的背景下，「我爺爺」拉著「我父親」的手如雕塑般巍然而立的那個著名的鏡頭。在這裡，我奶奶之死是這一儀式的必要祭品，無論是我父親（個體）還是我爺爺（民族群體），在此之後都將脫離母性的庇護而獨自「在路上」吹響莊重的嗩吶聲，悲壯、高亢、嗚嗚咽咽地，更加增添了儀式莊嚴肅穆的氣氛。

　　美國電影「現代啟示錄」（Apocalypse Now, 1979）也稱得上是一場人性惡的祭典。美軍軍官威拉德（Benjamin L. Willard）受命去訪察另一位在越戰中恢復了獸性，在原始叢林中建立起野蠻統治的美軍軍官庫爾茲（Walter E. Kurtz）的過程，正是他尋找自己的另一個醜陋邪惡的自我（頗類似於佛洛伊德所說的「本我」）的心路歷程。此正如導演科波拉（Francis Ford Coppola）所自述的那樣：「這部影片有些特別的地方，它說的是一個人逆流而上，最後看到了自己的另外一副面孔。事實上，威拉德同庫爾茲只是一個人。一個人溯江而上追尋那個已變成瘋狂的人，結果他找到那個人的時侯，發現他面對的是我們人人身上都存在的那種瘋狂。」威拉德一行溯江而上的行程中，遍地戰火、硝煙瀰漫，到處是殺人放火，充滿著戰爭的恐怖性和殘酷性，從而也漸漸地被激發起了身上的獸性本能。電影獨特的光影色彩效果，強化了這一心理儀式的慘烈和嚴峻，傳達出一種近乎嚴酷的荒誕和悲哀的反諷藝術效果。特別是湄公河上

美軍基地幾個妖冶的女郎勞軍演出的場景，幾乎可以說是一個巧妙的「戲中戲」結構。醜態百出的人群，耀眼的燈光，此起彼伏的燃燒彈、探照燈，營造出一種獨特的「舞臺效應」，從而象徵了或折射出諸如戰爭這種荒誕的人生大舞臺，各色人等都在上面進行人性醜惡本能的大曝光等言外之意。

日本著名導演大島渚（Nagisa Oshima）的一部代表性電影片名就叫「儀式」（1971）。在「儀式」這部電影中，導演試圖描繪出包羅萬象的日本戰後社會的景象。影片敘述了一個龐大家族二十五年的歷史，家庭成員的大部分時間是在各種各樣的儀式中度過的。大島渚談到他在影片中想要表現「日本人民對死亡的狂熱以及對自殺懷有的強烈感情」時指出，「儀式體現了日本靈魂的特徵❷」。當然，這部電影展現的是對日本民族文化心理和民族性格的探討和反思，它是以對儀式的解構和反諷的方式進行的，因而貌似莊重的儀式總是顯得與現實格格不入，莊嚴的場面常常變得滑稽、荒誕，或令人毛骨悚然。

不但戲劇、電影如此，其他一些藝術的欣賞又何嘗不可以類推？德拉克洛瓦（Eugène Delacroix, 1798-1863）說過，「一個畫面首先應該是對眼睛的一個節日」，我們又何嘗不可以類推為：「一次藝術的欣賞應該是對心靈的一個節日」呢？不僅如此，許多藝術作品本身甚至就取材於儀式，就與宗教、信仰等相關（如從西方藝術與基督教的密切關係而言，我們甚至不妨說，我們幾乎無法寫出一部離開了基督教的西方美術史和西方音樂史），對它們的欣賞更不用說能喚起接受者的原始情感和宗教記憶，而使人進入一個莊嚴的心靈儀式了。

比如，達文西（Leonardo da Vinci, 1452-1519）的「最後的晚餐」，不正是一個告別的儀式嗎？從中我們也不難體會到耶穌即將

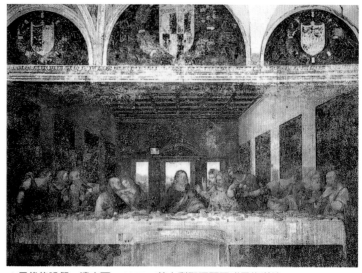

▲最後的晚餐，達文西，1489，義大利聖瑪麗亞感恩修道院

　　把自己作為祭品而獻祭的從容鎮定，善良的門徒們形態各異的表情，猶大的驚惶失措更烘托了耶穌的從容，渲染了這一告別儀式的莊重與悲壯。

　　從大衛（Jacques-Louis David, 1748-1825）的「荷拉斯兄弟之誓」，我們何嘗不能體會到一種離親別友保家衛國誓死殺敵的莊嚴儀式？他的「馬拉之死」呈現的則是一個英雄（不妨理解為一個現代的「耶穌」）為自己的理想而獻祭並從容受難的悲劇性場面（我們也許會聯想起我們看到過的許多西方美術作品中表現耶穌受難的場景）；而德拉克洛瓦的「領導民眾的自由女神」則分明讓我們從中感受到人們在偉大的充滿母性情懷、充滿迷人魅力的自由女神的感召下為自由而戰，為自由而死的宣言的、儀式性的場面之高昂、激揚和樂觀向上；傑利柯（Théodore Géricault, 1791-1824）的「梅杜莎之筏」，那嚴謹的構圖中所壓抑不住的生命力之頑強，從筏上

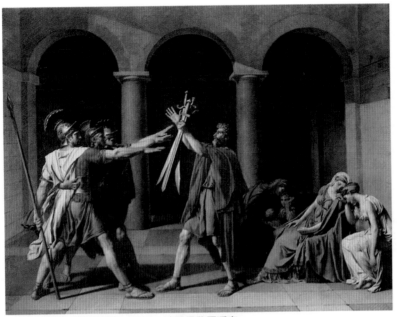

▲荷拉斯兄弟之誓，大衛，1784，法國巴黎羅浮宮

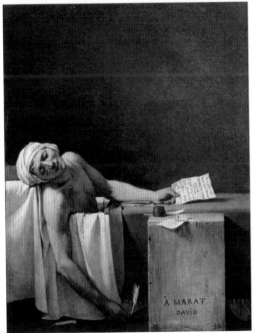

◀ 馬拉之死，大衛，1793，
比利時皇家美術館

43

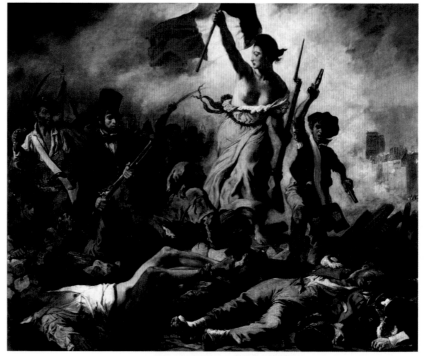

▲領導民眾的自由女神，德拉克洛瓦，1830，法國巴黎羅浮宮

人們高舉象徵著希望和生命的緞布拼命揮動，難道我們不能體味到「生命萬歲」的悲壯祭典？米勒的「晚禱」，本身就取自宗教活動，透過那莊重肅穆的氛圍，我們何嘗不會像畫中的農民一樣，聽到從遙遠處傳來天啓般的教堂鐘聲？體味到寧靜、安詳而虔誠的美麗。

貝多芬的「英雄（第三）交響曲」，也許正是爲了營造一種儀式的氛圍，貝多芬首開紀錄地用上了「葬禮進行曲」，從而營造出「全人類都抬著棺材」的莊嚴肅穆氣氛。更何況莫札特、海頓等作曲家的「安魂曲」、「彌撒曲」等直接與宗教相關的音樂作品。

柴可夫斯基表現人類的「悲哀、痛苦、幻想和鬥爭」的「悲

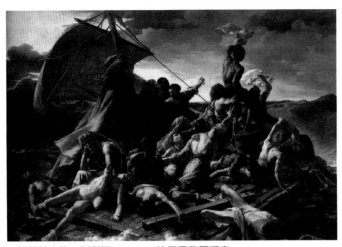

▲梅杜莎之筏，傑利柯，1819，法國巴黎羅浮宮

愴交響曲」以令人揪心的旋律力量「揭露出人類心靈中最深的隱密」，一場莊嚴的、尋求心靈淨化的「彌撒」。正如對柴可夫斯基的評價遠甚於莫札特的梅克夫人指出的：「一個罪人的靈魂聽了莫札特的音樂難道會戰慄的嗎？……可是聽了你的音樂，就會頹然而倒❷❸。」

　　莊重肅穆的儀式是藝術的盛宴，這一盛典是作爲萬物之靈的人類爲自己舉行的靈魂超渡。

註釋

❶〔德〕黑格爾，《美學》，第二卷（北京：商務印書館，1979），77。

❷馬克思，《資本論》，第一卷第三編第五章，轉引自朱光潛《西方美學史》，688-689。

❸馬克思，《1844年經濟學哲學手稿》（北京：人民出版社，1985），50。

❹馬克思，《1844年經濟學哲學手稿》，50。

❺馬克思，《1844年經濟學哲學手稿》，50。

❻馬克思，《1844年經濟學哲學手稿》，50。

❼馬爾庫塞，《愛欲與文明》（上海：上海譯文出版社，1987），59。

❽《馬克思恩格斯選集》，二版第一卷（北京：人民出版社，1995），79-81。.

❾恩格斯，〈在馬克思墓前的講話〉，《馬克思恩格斯選集》，第三卷，574。

❿《馬克思恩格斯選集》，第二卷，95。

⓫ 馬克思，《1844年經濟學哲學手稿》，79。

⓬有關馬斯洛的論述見於《人的潛能與價值》（北京：華夏出版社，1987）。

⓭詳見於宗白華，〈中國藝術境界之誕生〉，《藝境》（北京：北京大學出版社，1987）。

⓮〔奧〕榮格，《現代靈魂的自我拯救》（北京：北京工人出版

社，1987），252-253。

❶馬斯洛，〈超越性動機論——價值生命的生物基礎〉，見於《人的潛能與價值》（北京：華夏出版社，1987），209。

❶馬斯洛，〈心理學的論據和人的價值〉，見於《人的潛能和價值》（北京：華夏出版社，1987），74。

❶《諾貝爾文學獎獲獎作家談創作》（北京：北京大學出版社，1987），276。

❶《薩特研究》（北京：中國社會科學出版社，1981）。

❶邁克爾‧列維，《西方藝術史‧序言》（南京：江蘇藝術出版社，1989），3。

❷參見《神話——原型批評文集》，（陝西：陝西師範大學出版社，1987）。

❷轉引自〔美〕艾‧威爾遜，《論觀眾》（北京：北京文化藝術出版社，1986），7-8。

❷轉引自〔德〕烏利希‧格雷戈爾，《世界電影史》，第三卷，下（北京：中國電影出版社，1987），113-114。

❷轉引自方立平，《聖殿的巡禮——中外音樂博覽》（上海：百家出版社，1997）。

第 2 章
藝術的歷程

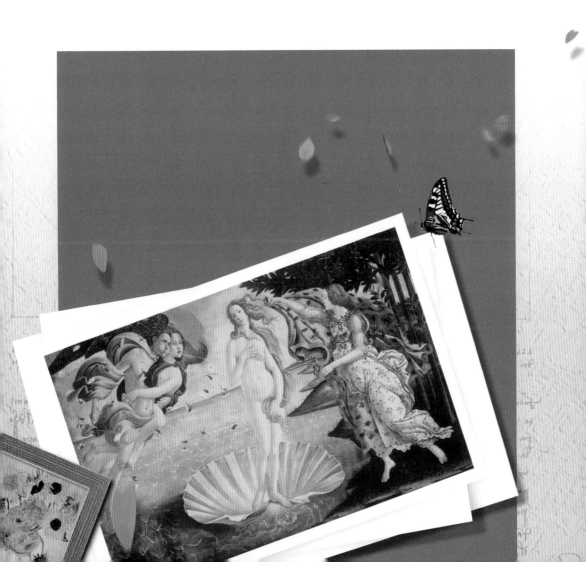

　　柏拉圖曾在《文藝對話集》（*The Dialogues*）中竭力探討過「美」的種種界定之後感歎：「美是難的」。不妨說，「藝術也是難的」。

　　美國美學家肯尼克（William E. Kennick）曾自我解嘲般地說過：「當沒有人問藝術是什麼時，我倒清楚藝術是什麼，只是當別人問我藝術是什麼時，我則答不出來❶。」

　　「藝術」概念的困難之處首先在於，「藝術」是一個集合性的概念。它是對所有具體藝術門類或所有藝術作品的一種抽象，它的內涵始終具有不確定性，甚至可以說，並不存在作為實體的「藝術」和抽象的「藝術品」本身（就像並不存在一種具體的「水果」）。從共時態方面來看，諸如詩歌、小說、音樂、美術、戲劇

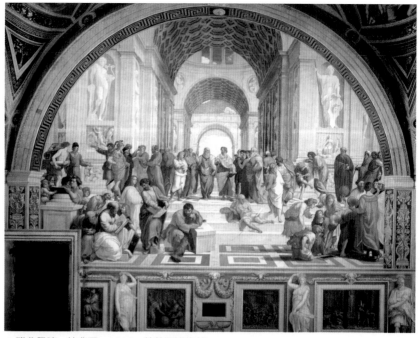

▲雅典學院，拉斐爾，1511，梵蒂岡博物館

這些具體藝術形式，一開始都是在互不相關的情況下各自發生的。而且，藝術家族還在不斷擴大。科學技術的突飛猛進、人類文明的不斷發展也不斷提出有關藝術的新問題、新難題。作為「第七藝術」姍姍來遲而又後來居上的電影藝術就是明顯的一例。以故，有論者只能打比方說：「『藝術』的概念就好比一根電纜，它由許多不同的電線所組成，每根電線都有它特殊的歷史，並和它自己遙遠的過去相聯繫❷。」

　　其次，藝術概念的困難還在於，「藝術一詞並不具有一種靜止不變的特徵，用今天符號論的術語來說，它只是一種『飄浮的能指』……❸」不用說，我們可以從不同的層面切入：是指作為藝術品的藝術，還是作為創造活動，抑或抽象的集合性名詞的藝術……與並不存在作為實體的「藝術」相似，也可以說並不存在抽象的「藝術品」本身。藝術品也同樣是一個語義多變的「飄浮的能指」。肯尼克認為，所謂藝術就是一個共有的名稱所聯繫起來的作品。肯尼克的觀點與維特根斯坦（Ludwig Josef Johann Wittgenstein, 1889-1951）著名的「家族相似」的觀點極為相似。在維根斯坦看來，對藝術下定義既不可能又不必要。因為在藝術品這個大家族中包括了一些有某種內在聯繫的作品，作品僅僅是由於彼此之間的家族相似性而連在一起。美國美學家韋茲（Morris Weitz, 1916-1981）也指出，假如我們真正對那些被人們稱之為藝術品的東西加以認真觀察的話，我們就會發現，它們毫無任何共同的特質，它們所有的只是類似性的組合部分。當然，就本書而言，主要是把藝術（涵蓋各種各樣的具體藝術門類）看作為一種人類精神的創造性活動和一個系統的創造性過程，而對藝術生成與實現的各個環節和層面（自然也就包括了作為人類精神生產之客體的藝術品這一層面）進行論述。在這裡，藝術是對所有具體藝術門類、具體藝術作品的一種抽象、集合與

「共名」。雖然事實上並不存在著具體的實體性「藝術」，在學理上，顯然並不能由此推出這一概念範疇不主要或沒必要。

無論如何，「藝術」這一矛盾重重、陷阱密布的概念卻顯然又是有其存在依據，而且有其無可替代的意義的。按海德格爾（Matin Heidegger, 1889-1976）的觀點，沒有了藝術這一概念，甚至如藝術家、藝術品等概念也就無所附麗

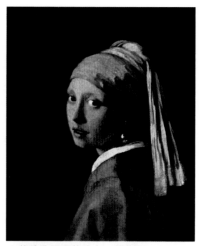

▲戴珍珠耳環的少女，維梅爾，1665，荷蘭海牙莫瑞修斯博物館

了。「藝術，它還只是一個詞，這個詞不符合任何現實的東西。我們為藝術中那唯一現實的東西：藝術品和藝術家找到地盤，在這種情況下，我們會把藝術看作一集合概念。甚至藝術這個詞被看作超出集合概念的意義，語詞藝術所意味的只能在藝術品和藝術家的現實基礎上存在。」海德格爾甚至從「本源」的高度來看「藝術」這個並不作為實體而存在的「集合概念」。海德格爾指出：「一般認為，藝術家是作品的本源，作品是藝術家的本源。兩者相輔相成，缺一不可。但是，任何一方也不是另一方的全部根據。不論是就它們自身，還是就它們兩者的關係而言，藝術家和藝術品依賴於一個先於它們的第三者的存在。這第三者給予藝術家和藝術命名，此即藝術❹。」對藝術之理解的深入，無疑代表了人對自己認識程度的加深。藝術，這是個有著永恆生命力的概念範疇，它不斷調整自己，不斷把新的內涵納入自己的胸襟。

藝術的由來

　　我們不妨從中西兩個角度來對藝術這一概念的由來歷史做一番粗略的檢索。因為，正如科林伍德指出的：「為了弄清楚『藝術』這個詞的含糊性，我們必須把它放到歷史中去考察❺。」而且，正本清源，若是我們盡可能地「懸擱」起沉積在「藝術」這一概念上的種種後加的理解、界定及可能的誤區，直觀其原初意義，無疑是會行之有效的。

　　首先，從中國來看。

　　「藝」在甲骨文中寫作「埶」，後又寫作「埶」、「蓺」、「藝」等。其原始義或者說本義是「種植」的意思。漢代學者許慎在《說文解字》中把「藝」解作：「埶，種也，丮持穜之。」顯然是一種勞動工具。清代學者段玉裁在《說文解字》中注道：「蓺猶樹也，樹種義同。唐人樹埶字作蓺。六埶字作藝。說見《經典釋文》。然蓺藝字皆不見於《說文》。周時六蓺字亦作埶，儒者之於禮樂射御書數，猶農者之樹埶也。」段玉裁在這裡已經指出了作為技藝的「六藝」與種植這一勞動行為的關聯。「藝」的這種用法在某些古詩文中仍能見到，如《孟子·滕文公》上曰：「后稷教民稼穡，樹藝五穀。」陶淵明則有詩曰：「桑竹垂餘蔭，菽稷隨時藝。」「藝」用得最多的引申義則是「才能」、「技巧」、「技藝」的意思。正如《廣韻·祭韻中》所解釋的：「藝，才能也。」《莊子·天地篇》中說：「能有所藝者，技也。」似乎對「藝」與「技」有所區分，但還是肯定「藝」首先來自「技」。中國古代常

說的「六藝」（指禮、樂、射、御、書、數）也指的是六種重要的
技術或技能。「術」，許慎解作「邑中道也」。意思是城市中的道
路。段玉裁則注爲「引申爲技術」。「藝」與「術」合起來，當是
指種植、勞作的方法、技藝的意思。《後漢書》中較早把「藝」與
「術」連在一起，但卻分別有著不同的內涵：「永和元年，詔無忌
與議郎黃景校定中書五經、諸子百家、藝術。」並注曰：「藝謂
書、數、射、御，術謂醫、方、卜、筮。」這裡似乎已經有了對
「藝」與「術」高下的區分。也許昭示著藝術從原先純體力勞動的
技藝向腦力勞動和精神勞動逐漸轉移的趨勢。孔子在《論語・述
而》中就曾談及他心目中君子的標準是：「志於道，據於德，依於

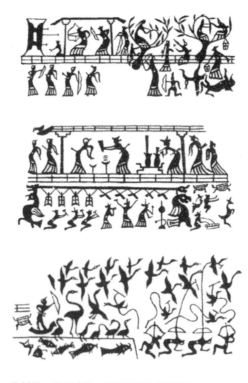

▲弋射圖，戰國時代，河南汲縣山彪鎮出土

仁，遊於藝。」

　　其次，從西方看。

　　波蘭美學家塔達基維奇（Wladyslaw Tatarkiewicz, 1886-1980）在他的《西方美學概念史》（*A History of Six Ideas*）中系統地分析了「藝術」這一術語的來龍去脈：「『藝術』這個表述源出於拉丁文的 "ars"，而拉丁文這個詞則是希臘文 "τεχνη" 一詞的翻譯。然而，"τεχνη" 與 "ars" 所表示的含義與今天『藝術』所表示的並不完全相同。今天的這一表述與以往的表述，其聯繫的線索既連貫但也曲折。多年來，這一表述的含義一直是變化的。這種變化是細微的。卻又是持續的；多年的變化使古老的表述含義早已面目全非❻。」古希臘所說的藝術主要並不是指一種產品，而是指一種生產性的製作活動，尤指技藝。英國藝術理論家科林伍德也指出❼，「『藝術』的美學含義，即我們這裡所關心的含義，它的起源是很晚的。古拉丁語中的ars，類似希臘語中的『技藝』，意指完全不同的某些其他東西，它指的是諸如木工、鐵工、外科手術之類的技藝或專門形式的技能」。的確，藝術一詞，無論是英語中的art，還是德語中的kunst，在過去都是指包含了我們現在所說「美的藝術」的廣義藝術，及所有的技術製作活動。這一點，顯然已經在學術界取得了共識。

　　大約中世紀的時候，藝術的概念是包含在經院哲學知識體系中的。這一教育體系建立在對所謂七種「自由藝術」的學習上的。在這「七種自由藝術」，即：文法、修辭學、辯證法、音樂、算術、幾何學、天文學。中世紀的藝術概念，僅僅包含了一種我們今天稱為藝術的藝術，及音樂。而音樂之所以被列入，卻是因為它與其他科學性的學科一樣，「被認為是一種和諧的理論，而不是作曲、演唱、演奏的實踐」❽。在當時，詩「被認為是一種哲學和預言，而

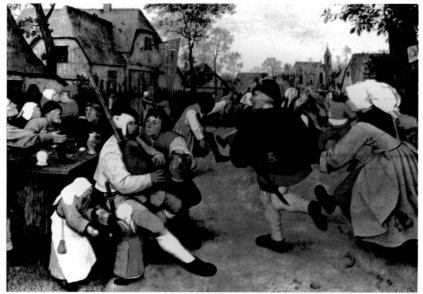

▲農民舞蹈，布勒哲爾，1568，奧地利維也納藝術史博物館

不是技藝」，繪畫與雕塑也「一般不被視作自由的藝術，因爲它們需要體力上的製作❾。」

一直到十七、十八世紀，精神性的「美的藝術」才漸漸與實用性的藝術區分開來。十八世紀法國美學家阿貝・巴托（Charles Abbé Batteux, 1713-1780）在1747年出版的《簡化成一個單一原則的美的藝術》（Les Beaux Arts Réduits à un Meme Principe）中較早開始使用「美的藝術」（fine art）一詞，並主張「美的藝術」包括音樂、詩、繪畫、舞蹈和雕塑五種。從而把「美的藝術」系統化，組成了一個完整的藝術系統。他把這五種藝術歸爲「美的藝術」，主要是想較爲明確地區分這些藝術門類和「機械藝術」，即手工技藝和機械技藝等的區別。因而，正如後人所評價，巴托的重要貢獻在於確立了西方「現代藝術體系」。正如克里斯萊爾（Paul Oskar Kristeller, 1905-1999）認爲的，「這五種主要藝術組成的體系構成了現代美

學的基礎，它對我們所有的人來說是那樣熟悉，但它卻只有比較晚近的起源。在十八世紀以前，這個體系尚是一個遠未明確形成的概念，雖然它的許多構成成分可以追溯到古希臘、中世紀和文藝復興時代的思想❿」。顯而易見，巴托的「美的藝術」完全擺脫了以前藝術概念中藝術與技藝或科學的糾纏不清，技藝與藝術才眞正分離，從而眞正成為一個完全獨立的自主性概念。

　　不難發現，中西方關於「藝術」最早的含義還是相當奇妙地達成了某種不約而同的共識：屬人性；與人的生產性勞動密切相關；與這種活動的熟練性（即技巧和技能）密切相關；含義非常廣泛，幾乎包括所有的技能性的勞動；隨著時代的發展，涵蓋面逐漸縮小，精神性的內涵逐漸增強……

▲妙高山飛天，南宋，重慶大足

藝術的自覺

　　藝術從早些時候含義的駁雜含糊逐漸發展到與今天的內涵大致相當，經歷了一個漫長的歷史發展過程。

　　大致說來，藝術之所以成為藝術的第一個前提，可以說是人的自覺的生產性勞動（生活勞動）與動物的非自覺性活動的區分。誠如馬克思所說：「有意識的生命活動直接把人跟動物的生命活動區別開來。……只是由於這個緣故，他的活動才是自由的活動⓫。」無疑，製造工具及使用工具進行生產性勞動成為了人與動物的分水

▲勞動，布朗，1852-1865，英國曼徹斯特美術館

嶺。而人與動物的區分則萌芽了屬人的，也是爲人所特有的藝術活動，作爲人的一種精神性生產活動的繼續發生。

藝術之所以成爲藝術的第二個前提，可以說是自覺的創造性的、精神氣息愈益濃厚的勞動與一般的生產性、技藝性的勞動的分開。

實際上，最初的藝術概念對技藝的強調使得藝術以其鮮明自覺的「勞動」特徵而與一切非自覺的行爲區別開來。事實上，即使在今天，藝術也至少是：(1)離不開人（這一條也許因爲與1＋1＝2一樣太過常識，反而使人熟視無睹了），人始終是藝術活動的出發點和歸宿；(2)離不開一定的藝術媒介（相當於勞動的生產工具）及對這些特定媒介（或工具）的駕馭能力即藝術技巧。從這兩點看，藝術生產確與勞動生產有一定的相似性。廣義地說，最早的生產工具也有審美的萌芽，工具也因而具有雙重的意義：既是原始實用產品和勞動工具，也是人類製作的第一件藝術品。正如鄧福星認爲的，人類的第一件工具是以後所有創造物的起點和最初的創造形態。因爲最早的工具包孕著人類以後一切創作活動中所有的最初要素，蘊含著創作的思維和想像。因此，「最初工具的製造和最早藝術品的產生是同一的創造❷。」然而，就嚴格的意義來講，只有當勞動工具眞正從使用價值的屬性中分離出來時，勞動工具才有可能成爲藝術品。

頗有藝術氣質的莊子對「技」與「道」的論述也頗能說明藝術與技藝的關係。莊子認爲，在一定的條件下，「技」能變成「道」，而「得道」的技藝則與藝術創造的境界有相當的共同或相似之處。莊子在《內篇·養生主》中以其神奇瑰麗之筆描繪了庖丁之高超技藝所達到的令人神往的自由境界：「⋯⋯手之所觸，肩之所倚，足之所履，膝之所踦，砉然嚮然，奏刀騞然，莫不中音，

合於桑林之舞，乃中經首之會。」而在解牛之後，庖丁則儼然沉醉於一種神采飛揚的境界：「提刀而立，爲之四顧，爲之躊躇滿志，善刀而藏之。」在這裡，庖丁顯然並非一個單純的、爲技而技的匠人。按他自己的說法是：「臣之所好者道也，進乎技矣。」這就把兩種技藝之高下鮮明地區分了開來。雖然，莊子談的並不一定是一種藝術境界，至少也可以廣義地理解爲某些人生體驗或精神境界，這種高妙的精神境界與藝術境界是有共通性的。而這種境界非一般的技藝性活動所能達到。只有「得道」的技藝，才能進入主體人「以神遇而不以目視」、「官知止而神欲行」的近乎「無爲而無不爲」自由創造境界。這樣的活動顯然已經超逾了一般性的技藝行爲，而近乎藝術創造活動，正如莊子所說，這種活動不但「依乎天理（道）」，而且還「合於桑林之舞，乃中經首之會」。這就啓發我們，真正藝術的背後是有點什麼東西的，正是這點什麼東西，使得藝術區別於一般性的生產勞動。無疑，莊子的這一藝術思想對中國藝術精神的形成有著重要的影響。

白居易對「藝」與「術」關係的論述也許蘊含了關於藝術創造活動與手工技藝活動的區別的思想萌芽。他在《畫記》中說：「張氏子得天之和，心之術，積爲行，發爲藝，藝尤者其畫歟！畫無常工，以似爲工；學無常師，以眞爲師。故其措一意，狀一物，往往運思中與神會，彷彿焉，若驅和馭靈於其間者。……然後知學在骨髓者，自心術得；工侔造化者，由天和來。張但得於心，傳於手，亦不自知其然而然也。」在這裡，白居易強調藝術創造必須「得天之和」，即領會自然造化的奧祕；技術性的「術」必須發之於「心」，而後才能「發爲藝」。故爾，真正的藝術創造非「工」、「學」等技藝性所能代替（「畫無常工」、「學無常師」）；藝術家的藝術創造境界則在較大程度上是無意識的（「不自知其然而

然」），甚至不無神祕色彩（往往運思中與神會。彷彿焉，若驅和馭於靈其間者）。

　　藝術與手工技藝的分離和藝術家地位的提高及與手工藝製作者的分離，這在中西方都經歷了一個漫長的時間過程。正如塔達基維奇指出：「美的藝術從工藝中分離出來，這是社會情勢促成的，也是由藝術家們提高自己地位的努力促成的。在文藝復興時期，美開始得到較高的評價，而且在生活中發揮著自古以來未曾有過的作用；美的生產者⋯⋯畫家、雕塑家、建築家⋯⋯也得到了較高的評價，他們將自己看作是超出匠人之上的而且力圖打破他們同匠人的一致性聯繫❸。」隨著生產力的發展和人類社會文明的進步，藝術作為一種獨立的、特殊的精神生產活動才逐漸與物質性的人類生產活動區別開來，藝術生產的產品也才從原為滿足人的衣食住行的物質需要而變成滿足人類的精神需要。

　　在中國，雖難以確考（且此類重要的藝術史問題亦非這本小書所能容納與勝任），但恰如李澤厚在《美的歷程》中論及魏晉時代時用「人的主題」和「文的自覺」來概括這一時代的風貌與文化精神，我們至少可以說，在中國藝術走向獨立和自覺的漫長過程中，魏晉時代是一個重要的轉折點。在此之前，總的說來，仍缺乏自覺自為的藝術創作和自覺意義上的藝術家（包括作家與詩人）。

　　東漢末年的古詩十九首實際上雖屬於文人的個人創作，但均不署名，此亦多少能略窺作者詩人們創作意識的非自覺性，也大約能推知文藝創作也不能給作者帶來殊榮。

　　而到了魏晉時代，藝術家的地位有了較大的提高。曹丕雖位極人君，仍感到「年壽有時而盡，榮樂止乎其身，二者必至之常期，未若文章之無窮」（《典論・論文》）。故而他把「不朽」的希望寄託於寫作。在他看來，「蓋文章，經國之偉業，不朽之盛事」，

◀ 曹丕像，唐　閻立本，美國
波士頓藝術博物館

把藝術創作提高到幾乎無以復加的地位。陸機也才會在《文賦》中
說：「丹青之興，比《雅》、《頌》之作，美大業之馨香。」

　　而陶淵明的意義也正在此。他可以說是不拘禮教、個體意識和
自我意識覺醒、率性而為的自由文人之典型。他極為鮮明地藉詩歌
以暢神悅志，自愉自悅，這也表現了一種藝術本體意識的覺醒。他
的「不願為五斗米向鄉里小兒折腰」，唱著「歸去來兮」，而歸隱
田園的姿態是極富象徵意義的，影響也是極為深遠的。

　　總的說來，在魏晉時代，不論從文學，還是從美術、書法等藝
術門類看，都經歷了一個重要的轉折。

　　美術方面，出現了顧愷之、張僧繇、陸探微（以上三人合稱
「六朝三大家」，並與唐代大畫家，史稱「畫聖」的吳道子又合稱
「畫家四祖」）、宗炳、戴逵、曹仲達（曹衣出水）等一代繪畫大
師，還出現了研究、總結繪畫藝術自身創作規律及審美形式的理論

▲女史箴圖（局部），東晉　顧愷之，英國大英博物館

自覺趨勢。顧愷之、宗炳都同時有畫論行世。謝赫在畫論專著《古畫品錄》中提出的著名「繪畫六法」就是一個重要表現。其中，「氣韻生動」無疑是對中國藝術精神的一種絕佳的抽象和概括。而「骨法用筆」更是「可以說是自覺地總結了中國造型藝術的線的功能和傳統，第一次把中國特有的線的藝術在理論上明確建立起來❹。」

　　書法方面，從魏晉開始，書法作爲一門較之繪畫更能體現「線」的藝術而高度集中化純粹化了，表現出極高的藝術成就。而且，此間的書法藝術以文人心境與藝術表現的如水乳相融般的和諧，體現了文人們超然、絕俗、氣韻生動的審美意趣。正如李澤厚所指出的：「正是魏晉時期，嚴正整肅、氣勢雄渾的漢隸變而爲門閥名士們的高妙意興和專業所在。筆意、體勢、結構、章法更爲多樣、豐富、錯綜而變化。陸機的平復帖，二王的姨母、喪亂、奉

橘、鴨頭丸諸帖，是今天還可看到的珍品遺蹟。他們以極爲優美的協調形式表現出人的種種風神狀貌，『情馳神縱，超逸優遊』，『力屈萬夫，韻高千古』，『淋漓揮灑，百態橫生』，從書法上表現出來的仍然主要是那種飄俊飛揚、逸倫超群的魏晉風度❶。」如「鴨頭丸帖」，其實本不過是一張日常生活中的便條，內容爲：「鴨頭丸，故不佳，明當必集，當與君相見。」內容雖隨便，僅只十五字，然行文之間筆斷意連、眞氣瀰滿、一氣呵成，魏晉名士的風流倜儻，中國書法藝術的氣韻不凡、飄若遊龍，可見一斑。

從某種角度不妨說，這一轉折的共同特點是「藝術文人化」，亦即文人士大夫眞正成爲了藝術創作的主體。這不但極大地提高了藝術的文化品位，也改變了藝術的功能，使原本爲弄臣工匠專有的

◀ 鴨頭丸帖，東晉　王獻之，上海博物館

雕蟲小技，或者作爲禮教的政治宣傳工具的藝術，成爲士大夫「獨善其身、暢神適意、聊寫胸中逸氣」的自娛工具（當然，在一個重視才智才學的社會也可能成爲博取名聲，乃至進入仕途的「終南捷徑」）。

這一轉折自然也帶來了藝術形式美感追求方面的重要變化。無論是曹丕主張的「詩賦欲麗」，還是陸機持論的「詩緣情而綺靡，賦體物而瀏亮」（〈文賦〉），亦或謝赫總結的「繪畫六法」，都在表現形式方面更爲注重精緻、流麗、瀟灑的形式美感，從而表現出對藝術本身，對藝術形式本體的關注。這正是「文」的自覺表現。

也正因爲如此，魯迅在〈魏晉風度及藥與酒的關係〉中明確地指出：「曹丕的時代可以說是文學的自覺的時代，或如近代所說，是爲藝術而藝術的一派。」宗白華也指出：「漢末魏晉六朝是這個政治上最混亂，社會上最痛苦的時代，然而卻是精神上極自由、極解放、最富於智慧、最濃於熱情的一個時代，因此也就是富有藝術精神的一個時代。」

在西方，關於藝術與手工技藝的區分有不同的看法。按科林伍德的看法，藝術與生產技術的區分，直到十九世紀才最後完成。「文藝復興時期的藝術家，就像古代的藝術家一樣，確實把自己看作是工匠。一直到十七世紀，美學問題和美學概念才開始從關於技巧的概念或關於技藝的哲學中分離出來。到了十八世紀後期，這種分離愈來愈明顯，以至於確定了優美藝術和實用藝術之間的區別；這裡，『優美的』藝術並不是指精細的或高度技能的藝術，而是指『美的』藝術。到了十九世紀，這個片語通過去掉表示性質的形容詞，並以單數形式代替表示總體的複數形式，最終壓縮概括成爲art。」

而按卡岡（M. Kagon）的說法，則要早得多。卡岡是以造型

▲竹林七賢與榮啟期，南朝，南京博物院

藝術與手工技藝的分離爲標誌。在他看來，由於十七世紀藝術院在義大利、法國、英國、俄國的陸續創立而被官方確立下來，這樣，「就從法律上確認了造型藝術同手工技藝的分離，並將造型藝術提高到文學創作的水準。」而且，這種劃分也同時「取得了『術語』的合法化。根據同時表示『藝術』和『手工技藝』的art一詞，現在構成了兩個派生詞：artiste──藝術家，和artisan──手藝人。這樣就把藝術家崇高的精神創作的概念，同手藝人無感情、無詩意的活動的概念之間的區分固定下來」❻。

另一種較爲重要的看法則認爲這一分離大致在文藝復興時期完成。恩思特・卡西爾（Ernst Cassirer）認爲早在精神領袖康德（Immanuel Kant, 1724-1804）那兒，在他的《判斷力批判》（*Critique of Judgment*）中已經第一次令人信服地證明了藝術的自主

性⓱。因而，文藝復興曾在歐洲文化史上首次使藝術家擺脫了工匠和手藝人的地位。

　　康德還從理論上論述了藝術與手工藝的區別：「藝術還有別於手工藝，藝術是自由的，手工藝也可以叫作掙報酬的藝術。人們把藝術看作彷彿是一種遊戲，這是本身就愉快的一種事情，達到了這一點，就算是符合目的；手工藝卻是一種勞動（工作），這是本身不愉快（痛苦）的一件事情，只有通過它的效果（例如報酬），它才有些吸引力，因而它是被強迫的⓲。」

　　無疑，在藝術創造活動中，也是需要以一定的藝術技巧爲基礎的，此正如康德所說的：「在一切自由的藝術裡，某些強迫性的東西，即一般所謂『機械』（套規），仍是必要的（例如須有正確豐富的語言和音律），否則心靈（在藝術裡必須是自由的，只有心靈才賦予生命於作品）就會沒有形體，以致消失於無形⓳。」當然，藝術創造活動從根本上有別於生產性的手工技藝勞動。這可以從兩方面來看。

　　首先是藝術創造具有非功利性和純粹精神性的特點。就此而言，康德美學的一個重要命題──「審美無功利說」（趣味無爭辯）的提出，在美學史或藝術學史上意義頗爲重大。康德的名言是：「審美趣味是一種不憑任何利害計較而單憑快感或不快感來對一個對象或一種形象顯現方式進行判斷的能力。這樣一種快感的對象就是美的。」「美是一個對象的符合目的性的形式，但感覺到這形式美時並不憑對於某一目的的表現。」也就是說，審美活動或藝術創造活動都不受欲念和利害計較的影響，是「無功利」、「無目的」和「自由的」，「彷彿是一種遊戲」，「是本身就愉快的一件事情」。

　　席勒在此基礎上進一步闡明了藝術活動的遊戲性特點。他認

67

爲，人在自然力量、理性法則、欲望本能的約束和支配之下，極不自由，極易喪失自己。但人若是將過剩的精力運用到沒有實際功利的「自由的遊戲」中去，「同時讓欲念和尊敬在一起遊戲」，則能擺脫種種欲念的誘惑和理性法則的制約，實現物質和精神、感性衝動和理性衝動的和諧統一，獲得眞正的自由。這就是人的「遊戲衝動」對於「感性衝動」和「理性衝動」的調節和有機統一。席勒甚至把「遊戲」提升到人的本體論意義上來論述。他說：「只有當人在充分意義上是人的時候，他才遊戲；只有當人遊戲的時候，他才是完整的人[20]。」席勒很自然地把「遊戲衝動」與藝術活動聯繫起來。他指出：「遊戲衝動的對象，還是用一個普通的概念來說明，可以叫作活的形象；這個概念指現象的一切審美的性質，總之，指最廣義的美。」因而，席勒的「遊戲」是指一種以美的創造和欣賞爲目的的審美的遊戲或藝術的遊戲。

伽達默爾（Hans-Georg Gadamer, 1900-2002）也用「遊戲」這一概念來表述他對藝術的看法。在他看來，藝術的本質就在於，藝術是一種遊戲，遊戲甚至是藝術作品本身的存在方式。他說：「如果我們在藝術經驗的關聯中去談論遊戲，那麼，遊戲就不是指行爲，甚而不是指創造活動或享受活動的情緒狀況，更不是指在遊戲中所實現的主體性的自由，而是指藝術作品本身的錯綜方式。」遊戲的特徵首先是藝術家主體的自我表現性特徵，遊戲具有無目的和自動性的特點，它是一種不束縛於目的的過程，是一種不謀求外在目的的自我生命力的過剩表現。

其次是藝術創造所具有的主體性和創造性的特點。

所謂藝術創造的主體性，是說藝術創造的過程始終都是藝術家主體發揚其主觀能動性，將其「內在的尺度」運用到作爲體驗和精神生產之對象的客體世界和作爲人本質力量對象化之結果的藝術

▲黃山八勝圖，清　石濤，日本泉屋博古館

作品的過程。在創作過程中，藝術家絕不是如鏡子和照相機那樣機械地再現客觀世界，而是對浩瀚蕪雜的客觀表象進行能動的提煉、加工和改造，⋯⋯所謂「搜盡奇峰打草稿」（石濤語），也唯有如此，方才能「吹盡狂沙始到金」，最後創造出成功的藝術作品。

　　所謂藝術創造的創造性，在藝術家創造的角度看，我們說藝術創造具有一種不可預見性。正是這種不可預見性，從根本上區分了「技藝」性的勞作和真正的藝術創造。例如科林伍德就認為：「技藝涉及到計畫和執行之間的區別。待取得的結果早在獲得之前就已經預先被設想和考慮好了，工匠在製作之前就知道自己要製作些什麼，這種預知對於技藝是絕對不可缺少的㉑。」因而，他主張藝術創造與有計畫有目的的技藝不同，本質上是一種無目的的創造性活動，藝術作品可以且往往同時也是技藝品，但它本質上卻不是技藝

品。卡爾‧R‧豪斯曼（Carl R. Hausman）也認為：「藝術家在開始創造過程時，並沒有一個預先想好的計畫，他也沒有關於創造對象的各種精確而複雜的概念。如果他以這種計畫來開始他的創造，那就意味著創造對他來說已經是不必要的了❷」。

再者，從藝術創造的結果……藝術作品看，不難發現，在作品產生之前是沒有的。它既不同於客觀，也不是純主觀，而是主客體遇合之後的一種「第三種存在」，是一種全新的東西。借用波普爾（Karl Popper, 1902-1994）的「世界3」理論來說明這個問題。我們也可以說，藝術作品既不是物質客體或物質狀態的「世界1」，也不是意識狀態和精神狀態的「世界2」，而是一個全新的、綜合前兩者的、具有客觀思想的「世界3」。

值得指出的是，確如馬克思和恩格斯所歸納的事物發展具有「否定之否定」的發展規律一樣，藝術在現代的發展也是如此，藝

▲畫室，林布蘭，1629，美國波士頓藝術博物館

▲宮女，安格爾，1814，法國巴黎羅浮宮

術理論幾乎跟不上藝術創新的匆匆步履。自十八世紀起，西方「美的藝術」以「美」爲標的而與一般的工藝藝術分開以後，滄海桑田，現代的「美的藝術」又早就經歷了根本性的價值變異。大約至十九世紀中後期起，隨著現代主義藝術潮流的風起雲湧，大量醜的東西堂而皇之進入美的藝術殿堂，非但如此，大量的風起雲湧而又前所未有的藝術新現象，又屢屢向常規的美學藝術學觀念及理論做出激烈的挑戰。藝術的劇烈變動，自然也反過來促動美學對象的擴大，也孕育著一門出自於美學而又不同於、超越於美學的新興學科的逐漸成型。

註釋

❶參見李普曼編，《當代美學》，224。

❷朱狄，《當代西方藝術哲學》（北京：人民出版社，1994），7。

❸同上註。

❹海德格爾，《詩·語言·思》（北京：文化藝術出版社，1991），21。

❺科林伍德，《藝術原理》（北京：中國社會科學出版社，1985），6。

❻〔波蘭〕符·塔達基維奇，《西方美學概念史》（北京：學苑出版社，1990），14。

❼科林伍德，《藝術原理》，6。

❽《西方美學概念史》，17。

❾同上註。

❿保羅·奧斯卡·克里斯萊爾，《現代藝術體系》，轉引自朱狄《當代西方藝術哲學》，33。

⓫馬克思，《1844年經濟學哲學手稿》（北京：人民出版社，1985），50。

⓬鄧福星，《藝術前的藝術》（山東：山東文藝出版社，1987），8。

⓭符·塔達基維奇，《西方美學概念史》，18。

⓮李澤厚，《美的歷程》（北京：中國社會科學出版社，1984），124。

❶❺李澤厚，《美的歷程》，125。

❶❻莫‧卡岡，《藝術形態學》（北京：三聯書店，1986），39-40。

❶❼〔德〕恩思特‧卡西爾，《人論》（北京：光明日報出版社，2009），175。

❶❽康德，《判斷力批判》，第四十三節，轉引自朱光潛，《西方美學史》（北京：人民文學出版社，1979），383。

❶❾康德，《判斷力批判》，第四十三節，轉引自朱光潛，《西方美學史》，385。

❷⓿席勒，《美育書簡》（北京：中國文聯出版公司，1984），90。

❷❶科林伍德，《藝術原理》，16。

❷❷轉引自朱狄，《當代西方藝術哲學》，159。

第 3 章
藝術學：人文學科與人文意義

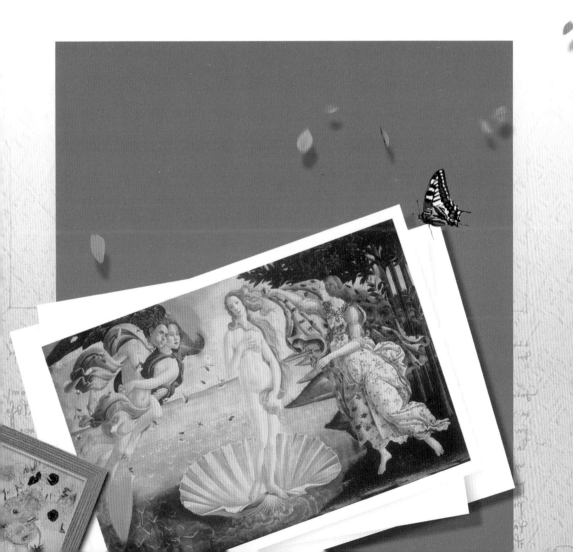

藝術學的歷程

　　藝術的歷史雖然源遠流長，而且古往今來也不乏對各個藝術門類極其豐富的理論研究成果，但人文學科意義上的藝術學卻遠較晚於人類的藝術史。可以說，有關藝術研究探討的理論和思想，長期以來依附於其他人文學科，如哲學、美學等而獲得緩慢生長的。

　　藝術學成為一門具有獨立意義的人文學科，大致經歷了如下階段：

　　首先是美學從哲學中分離出來。哲學應該說是最古老的人文學科之一，而且，因為它面對了人類最根本的關於生存、存在、物質與意識、主體與客體、現象與本質等本體論問題，它幾乎是無所不包的「元學科」（基本科學）。可以說，大部分人文科學和社會科學都是從早期哲學中分化出來的，如倫理學、社會學、美學、邏輯學、歷史學、心理學等。從古希臘、古羅馬的眾多哲學家和中國古代的如孔子、老子、莊子、荀子、墨子等哲學家來說，他們的哲學著作都包含了豐富的美學思想。而以西方幾個博大精深的、建立了自己哲學體系的大哲學家來說，美學都是其浩繁系統而謹嚴的哲學體系的有機構成。

　　亞里斯多德是一個哲學、美學思想的集大成者。他在美學史上的意義正如車爾尼雪夫斯基（Nikolay Gavrilovich Chernyshevsky, 1828-1889）所評價，是「第一個以對立體系闡明美學概念的人，他的概念竟雄霸了兩千餘年」。他的龐大哲學體系和眾多著作無一不對西方整個人文學科（甚至包括若干自然科學學科）具有奠定基

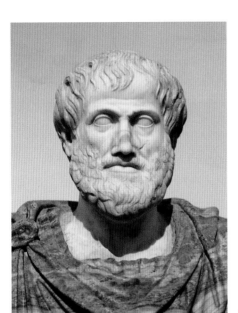

◀ 亞里斯多德

礎的重要作用。如《詩學》、《修辭學》之於美學，《形而上學》
之於狹義的哲學，《物理學》之於物理學，《倫理學》之於倫理
學，《政治學》之於政治學，《論工具》之於邏輯學。而且，亞里
斯多德作爲早期階段的美學思想，除了集中體現在《詩學》和《修
辭學》這兩部著作中之外，還星羅棋布地分散在其他著作中。正如
朱光潛先生指出的❶，《形而上學》「涉及藝術與科學，形式與材
料，美的客觀基礎等問題」，《物理學》「藝術與自然，藝術與形
式」，《倫理學》「涉及藝術的創造性，藝術與認識，藝術家的修
養等問題」，《政治學》「涉及藝術教育問題」……

　　而康德的哲學體系如同他對人心理功能的知、情、意的區分相
關，分別體現於他的三大批判之中：

1. 《**純粹理性批判**》（*Critique of Pure Reason*）：專門研究
　「知」的功能，探求人類的知識在什麼條件下才是可能的，

藝術 理論與欣賞

這就是形而上學或曰哲學。

2. 《實踐理性批判》（*Critique of Practical Reason*）：專門研究「意」，即意志的功能，探求人類的道德行爲受哪些最高準則的指導和制約，這無疑就是現在人文學科體系中的倫理學。

3. 《判斷力批判》（*Critique of Judgment*）：專門研究「情」及情感的功能，探求人在什麼條件下能感覺到對象的美或不美，這就是現在美學的學科範疇。

這著名的「三大批判」又共同構成了康德廣義的哲學體系。

黑格爾的美學思想也是建立在他龐大的客觀唯心主義哲學體系和辯證法思想的基礎上。他把「美」定義爲「理念的感性顯現」。而這藝術的內容即所謂的「理念」就是「絕對精神」，是「神」、「意蘊」、「普遍的力量」，是最高的眞實。黑格爾從表現這種「理念」或「絕對精神」的方式的不同來區分出藝術、宗教、哲學三大學科。「藝術表現絕對精神的形式是直接的，它用的是感性事物的具體形象；哲學表現絕對精神的形式是間接的，即從感性事物上升到普遍概念，它用的是抽象思維；至於宗教則介乎兩者之間，它所藉以表現絕對精神的是一種象徵性的圖像思維。」這就強調了藝術之「顯現」的特殊性……顯現的結果正是一件形式與內容相融合，「普遍性經過明晰的個性化，化成告別的感性東西」的藝術作品或藝術形象。

克羅奇（Benedetto Croce, 1866-1952）的哲學體系也有機地包含了美學。正如朱光潛先生在《西方美學史》中指出的：「克羅奇的美學思想是建立在他的哲學系統上的。」作爲一個客觀唯心主義者，克羅奇宣稱他的哲學只研究精神活動。他把精神活動分爲認識和實踐兩類。這兩類活動又各自可以區分爲兩個階段：認識活動從

78

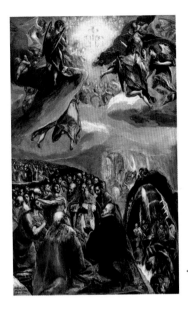

◀ 崇拜耶穌，葛雷柯，1578，英國
倫敦國家畫廊

直覺階段開始，到概念階段爲終；實踐活動在認識活動的基礎上進
行，它從經濟活動階段開始，到道德活動爲結束。對這四種活動
的研究就分別形成了四種學科：研究直覺的美學、研究概念的邏
輯學、研究經濟活動的經濟學、研究道德活動的倫理學。這四種
學科也就構成了克羅奇龐大的哲學體系。他的幾部重要著作，也
都分別對應於他關於學科的幾大分類，如《美學》（*Aesthetic*）和
《邏輯學》（*Logic*），而《實踐活動的哲學》（*Philosophy of the
Practical*）則包括了經濟學和倫理學。

其次是藝術學從美學中分離出來。

一般認爲，藝術或藝術學原先是從屬於美學的。如朱狄認爲：
「在西方美學史上，藝術與美學的關係曾被看成是種從屬關係，即
美學包括了藝術哲學，藝術哲學是從屬於美學的，是美學的一個構
成部分❷。」葉朗認爲：「無論哪個時代，美學總是把藝術放在中
心的位置加以研究。這樣，就逐漸形成了美學的一個分支，即審美

藝術學❸。」當然這裡所說的藝術哲學或審美藝術學仍然與我們所說的藝術學有所區別（或者可以說今天系統完備的藝術學，應當包含藝術哲學或審美藝術學），但都可以視作一種廣義的藝術學，是今天現代意義上藝術學的萌芽或先驅形態。事實上，如上一節所述，美學與藝術是息息相關的，而重視藝術研究的傳統則早已有之。但比較重要的一次藝術在美學研究中凸顯出來，當追溯到黑格爾和謝林。在黑格爾那裡，發生了或可稱為「美學的藝術哲學化」的轉變，亦即美學研究之對象和重點從自然美轉為藝術美。黑格爾在《美學》（*Lectures on Aesthetics*）中一開始就宣稱他所要討論的「並非一般的美，而只是藝術的美」，而且主張美學的名稱應該是「藝術哲學」。他指出：「我們可以肯定地說，藝術美高於自然。因為藝術美是由心靈產生和再生的，心靈和它的產品比自然和它的現象高多少，藝術美也就比自然美高多少……自然美只是屬於心靈的那種美的反映，它所反映的是一種不完全、不完善的形態。」因

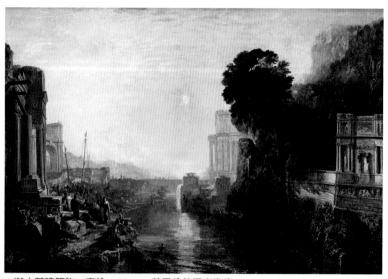

▲迦太基建築物，泰納，1815，英國倫敦國家畫廊

而，正如理查‧書斯特曼（Richard Shusterman）指出的：「（當代）一種勢不可擋的傾向就是由藝術對自然美所做出的壓倒性優勢的占領，自從黑格爾以後，我們已很難發現像過去那樣，美學家會對自然投入更多的注意」❹。而J. L. 奧斯汀（John Langshaw Austin, 1911-1960）更是明確主張，與其去為一個落日景象的美尋找原因，還不如去研究一只奶罐的造型。

謝林（Friedrich Wilhelm Joseph Schelling, 1775-1854）在《藝術哲學》（*Philosophy of Art*）中更進一步認為藝術遠較自然界更為直接地使人類理解自己精神世界中最美好的東西，「藝術是哲學唯一真實而永恆的工具和證書，這個證書總是不斷重新確證哲學無法從外部表示的東西……藝術對於哲學家來說就是最崇高的東西，因為藝術好像給哲學家打開了至聖所……」；也就是說，當自然通過藝術作為自己的媒介時，自然的靈魂在藝術中變得更加清晰了。因此，阿多諾（Theodor Ludwig Wiesengrund Adorno, 1903-1969）評價說，自從謝林發表《藝術哲學》以來，美學已把全部的注意力都集中在藝術的研究上，「這種排他性傾向，基本上已終止了對自然美做任何系統的研究」❺。

當然，黑格爾與謝林的《藝術哲學》應該說與今天我們所謂的藝術學還是有一定的區別的。那基本上還是對藝術的一種純粹抽象的形而上思辨，頂多只能算是美學研究的一個有機組成成分。而今天科學的藝術學體系，在我看來，除了仍應給諸如對藝術的本質等問題做形而上探討的「藝術哲學」的內容保留地盤外，更應凸顯諸如藝術的分類，作為一種總體的藝術活動的藝術規律及各個具體藝術門類的特點及美學規律等問題的探討。然無論如何，美學向藝術哲學、藝術理論研究的重心轉移則是一種普遍的趨勢。

十九世紀德國藝術理論家費德勒（Konrad Fiedler, 1841-1895）

被公認為「藝術學之父」，他雖然並沒有明確提出「藝術學」的概念，但他首次在理論形態上提出「美學的問題與藝術哲學的問題根本上不同」，從而對獨立的藝術學學科的建立發揮了重要作用。費德勒在〈論造型藝術作品的評價〉❻（1876）、〈關於藝術活動之根源〉（1887）等文中認為：「美的關係是感覺的形象和快不快的感情的關係，藝術的關係是可視的形象的構成的關係。美與藝術根本不同，故藝術絕不能以美作為目標。」在此基礎上，他認為傳統美學已趨於過時，無論是把藝術視作美感的鮑姆加登（Alexander Gottlieb Baumgarten, 1714-1762）美學，還是把藝術視作天才的先天審美形式的康德美學，其研究都不能有助於人們更加地理解藝術作品及藝術創造活動。費德勒在論述了藝術的一些特點之後，提出了若干疑問：

1. 把藝術的全部範圍隸屬於美學的研究領域，是不是恰當？
2. 藝術的意義和目的，是不是和美學對於藝術所規定的完全不同？
3. 因為美學是根據與藝術完全不同的精神欲求而存在的，故結果是不是只能在美學上說明藝術作品，而不能在藝術上說明藝術作品？
4. 是不是美學的規律只能適用於美學，而不能適用於藝術？
5. 要求藝術的生產必須於美學的規律一致，是不是要求藝術放棄其作為藝術的本質，而僅滿足與對美學提供例證？

顯然，在費德勒看來，美的價值和藝術的價值是不同的。藝術現象不能僅僅包括在美學的項目下去研究。美學以美的原理為對象，藝術學以藝術的規律性與法則性為對象。因而它主張，藝術學應從考察藝術家和世界的關係入手來把握藝術的本質，直接探求藝

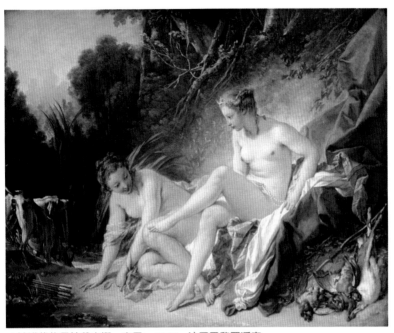

▲沐浴後的月神戴安娜，布雪，1742，法國巴黎羅浮宮

術的原理。只有從這一角度切入，才能理解藝術（尤其是造型藝術）起源於人類精神對世界直接把握的原理。

　　事實上，費德勒關於要把藝術學與美學分開的思想理論依據在今天看來還是有些含混，也許並不是很站得住腳，上述幾個問題有的可謂切中肯綮，有的則未免顯得幼稚。從學理上說，美學的確與藝術緊密相關。美學以藝術之美為重要對象。美感與藝術幾乎可以說是一個類似於「先有雞還是先有蛋」的永恆悖論。而且，即或許多藝術學不再僅僅把研究對象限於藝術美，但還是不能不把藝術作為審美對象給予美學的思考。應該說藝術學也包括藝術美學或藝術哲學——即把藝術作為審美對象來探討，美學的規律也應該能適用與藝術的規律。而且，現代美學的發展也使得美學的範域逐漸擴

大，從某種角度說，「醜」也是美學的一個有機組成部分，對藝術醜的表現也是一種現代的審美創造。藝術學與美學顯然是兩門在內涵上互有交叉的學科。或許可以這樣說，美學和藝術學——截然區分是不可能的，但一定的區分卻是有必要的。

但無論如何，是從費德勒這裡開始試圖劃定藝術學與美學有區別的對象領域的，而這正是一門獨立的學科所必須解決的前提。

1906年，德國的藝術理論家瑪克斯·德索（Max Dessoir, 1867-1947；也有譯為狄索瓦、狄索等）第一次確立了藝術學獨立的學科性質。他最先提出的「一般藝術學」或「一般藝術科學」的概念基本上就可以看作今天我們所說的藝術學。在其代表作《美學與藝術理論》（*Aesthetics and Theory of Art*）❼中，表示「對於美、美學、藝術這三者幾乎在本質上互相關聯的看法開始懷疑起來」，從而認為以往那種以「美」為藝術追求的當然目標，以「美」為整個審美過程的核心觀點，已經愈來愈成問題。

在他看來，審美經驗不一定由藝術品激發，藝術不一定是美的，美學與藝術學各自涉及的範疇和經驗是有區別的。「美學並沒有包羅一切我們總稱為藝術的那些人類創造活動的內容和目標」，應該「尋找一種將要超越審美問題的一般藝術學」，因為藝術在根本上並非是純粹培植美的……藝術不是通過審美的濃縮而產生的……僅僅審美趣味還不足以衡量一個人的藝術能力」。他對藝術學和美學的關係的看法比較辯證：「一方面，藝術品需要審美判斷。所以，美學和藝術的系統理論不能完全分離開來」，因而兩者的合作「就像挖隧道一樣，兩者要從不同的方向挖進去，然後又相遇於隧道的深處。」而另一方面，若為藝術理論提供自由運動，那就必須打破連接，必須鬆弛那種緊密的聯合。因而他設想一種一般藝術學或一般藝術科學，他的「責任是在一切方面為偉大的藝術活動做出公正的

評判」，「考察和研究各種藝術的客觀要素」。

　　毋庸置疑，德索的觀點既有藝術史和學術史合理發展的要求，也有相當的學理依據。美學在其長期的發展過程中主要傾向於美的哲學研究，是一門相對來說比較抽象的學問。從某種角度說，藝術史累積的相對不夠也促使了美學抽象思辨的性質。而藝術史的不斷發展、發達，藝術品的不斷累積，也使得美學走向更為具體的藝術對象和更加系統的藝術體系成為可能。因而，為了使這門學科更富有生氣和活力，也為了使之減少如建造空中樓閣般的抽象思辨，增加科學性依據和現實實用性，就必須把以往常限於對藝術本質等形而上問題的抽象思辨，擴大到諸如藝術創造規律、藝術審美經驗、藝術欣賞等問題上去。

　　與德索大致同時的另一個德國藝術理論家烏提茲（E. Utitz, 1883-1956）也為藝術學的最後確立做出了重要貢獻。烏提茲在《一般藝術學原論》❽中認為美的價值與藝術的價值不同，主張把美與藝術分開。他設想的「一般藝術學」的研究課題包括藝術的定義，藝術的體驗，自然享受和藝術享受，藝術的美的意義，藝術作品，藝術家諸問題。他也主張把「一般藝術學」區別於各門具體的藝術門類的研究，他認為，我們不可以把一般藝術學看作只是各種學科的結果的總和，其中應有一個統一的研究組織，它的問題應只作為藝術學的問題去尋找解決。烏提茲還不乏藝術學本體論思想，他主張，藝術學雖然需要有價值論的、文化哲學的、心理學的、史學的、美學的等等方面的補充，但絕不能消融在這些學科中，而是在藝術學的觀點之下，供其運用。藝術學的目標絕不是心理學的或邏輯學的，而只能是藝術學的。

　　再次，現代意義上藝術學的形成則與美的形態的複雜性、現代藝術的發生及藝術美範疇的擴大等有關。其實，就上述幾個藝術學

的開創者來說，他們都無一例外地注意到了藝術與美分離的問題。
這一問題甚至可以說成爲他們創建藝術學的一個邏輯起點。比如德
索就指出：「現代人對於美、美學、藝術這三者幾乎在本質上互相
關聯的看法開始懷疑起來。甚至在早期，美所獨有的主權都受到過
威脅。可是藝術領域裡也有悲劇和喜劇、美好和崇高，甚至就連醜
都包括在內。」的確，如果僅僅把藝術的研究局限於美的範疇之
內，是遠遠不能涵蓋藝術實踐的繁複表現的。因爲藝術的表現形態
除了美之外，還有大量的醜的、荒誕的等等其他一些根本稱不上美
的東西。

　　而從藝術史上看，藝術也並不是一開始就與美密不可分的。從
上述我們對藝術的一些語源學上的考察來看，無論在古希臘還是在
中國古代，主要都是從「技藝」、「技能」的角度來定位的。古希
臘、古羅馬神奇的哲學家或美學家們也沒有把藝術與美連在一起，
而主要關注的是藝術與摹仿、藝術與理念、藝術創造的心靈狀態等
問題。當然，柏拉圖在論及藝術的淨化、愉悅等感官效果時部分地
涉及了「美感」的有關問題。眞正把藝術與美合二爲一的，應該說
是近代以來的古典美學。巴托（Charles Batteux, 1713-1780）在《簡
化成一個單一原則的美的藝術》（*Les Beaux-Arts réduits à un même
principe*）中正式把藝術界定爲「美的藝術」。康德從美學的角度
極大地肯定了藝術，肯定了藝術活動作爲宇宙審美活動的獨立性。
他認爲藝術是一種無目的的「內在的合目的性」和一種「形式上的
合目的性」，它作爲人的快感的對象，能給人帶來「不憑任何利害
計較而單憑快感不快感來對一個對象或一種形象顯現方式進行判斷
的能力」，即審美趣味。藝術正是一種美的存在。謝林則明言「沒
有美藝術就不存在」，並進而主張美學的研究對象就是藝術。黑格
爾在《美學》中開宗明義地說：「這些演講是討論美學的；它的對

象就是廣大的美的領域，說得更精確一點，它的範圍就是藝術，或毋寧說，就是美的藝術。美學這門學科的正當名稱卻是『藝術哲學』，或者更確切一點，『美的藝術的哲學』❾。」

這種理論思想當然是與當時古典形態的藝術對崇高或優美等美學表現形態的追求是一致的。在古典藝術中，美無疑是一個至高無上的追求標準，它不僅被認為是審美經驗的源泉，而且也是所有藝術價值中至為重要的一種。而且，審美經驗是獨立於生活，切斷了與善、與真的聯繫的超驗世界。但如今，這一觀念已經逐漸發生了重大的變化。正如赫伯特・里德（Herbert Read, 1893-1968）指出的：「藝術和美被認為是同一的這種看法，是藝術鑑賞這我們遇到的一切難點的根源，甚至對那些在審美意念上非常敏感的人來說也同樣如此。當藝術不再是美的深厚，把藝術等同於美的這種假設就像一個失去了知覺的檢察官。因為藝術並不必須是美的，只是我們

▲構成第八號，康丁斯基，1923，美國紐約古根漢美術館

未能經常和十分明確地去闡明這一點。無論我們從歷史的角度（從過去時代的藝術中去考察它是什麼），還是從社會的角度（從今天遍及世界各地的藝術中去考察它所呈現出來的是什麼）去考察這一問題，我們都能發現，無論是過去還是現在，藝術通常是件不美的東西。」

這樣，經過費德勒、德索、烏提茲等人的努力，適應於日新月異、不斷發展的現代藝術實踐，以及由此帶來的審美觀念、藝術觀念的不斷調整、更新，藝術的疆域不斷擴大等現實，藝術學也逐漸確立起其基本獨立的學科性質和學術地位。

在中國，與中國古典美學形態相似，也可以說並不存在一個藝術學學科體系，當然這並不意味著中國就缺乏藝術思想和藝術理論。相反，中國是一個門類藝術實踐多姿多采，取得相當成就的藝術大國。與此相應，某些具體藝術門類的理論已然相當發達，如詩論、畫論、樂論、小說美學等。另外，豐富的中國古典美學思想中也蘊含了大量的藝術思想。這些實踐及理論資源為我們今天現代意義上藝術學的建設提供了重要的、取之不盡、用之不竭的寶庫。當然我們不能不承認的是，我們並沒有產生出類似於德索、烏提茲等藝術理論家那樣的對藝術學做學科建設性質的思考，也缺少從個別上升到整體，把所有的具體藝術門類整合起來加以綜合性的研究。毋庸諱言，現代意義上藝術一詞的使用以及對藝術學進行學科意義上的思考都是二十世紀以來的事。從這個角度說，藝術、藝術學都是來自西方的他者的話語。因此，現代意義上的藝術學觀念恐怕還是應該從中西外化發生大規模的碰撞，國門打開，並接受了西方外來的大量影響之後的本世紀初說起。

 藝術學：對象、方法與體系

　　瑪克斯‧德索在論及美學與藝術學、普通藝術科學（即一般藝術學）與藝術哲學等的關係時曾強調指出要建立一門獨立學科時劃定範圍、確立對象的重要性，「只有劃清了界限，合作才能從喧囂的混亂中建立起來」。但同時他又認為，所謂的劃清界限並不是自我封閉，掩蓋矛盾，老死不與別人往來。他指出：「矛盾與對立依然很多，誰欲建立起一個無差別的概念上的統一，誰就毀掉了在衝突中、在對抗中表現出來的生活，誰就把專門研究所展示出來的全部經驗弄得支離破碎。對於我們，各種體系與方法的意思即是從一種體系、一種方法當中擺脫出來❿。」

　　那麼，作為一門具有獨立學科性質的藝術學，其目的、對象、

▲以藝術作為主體，夏丹，1766，俄羅斯聖彼得堡艾米塔吉博物館

自身體系及方法論應當如何呢？應該怎樣從重重的矛盾、對抗、喧囂的混亂中尋求建立藝術學的學科範圍與體系呢？

有人馬上會說，藝術學的研究對象當然就是藝術，包括與藝術有關的種種問題。應該說，這是一個範圍過於寬泛的，寬泛到足以取消自身存在的說法。具體而言，這一說法首先就會碰到在研究對象問題上與美學的糾纏不清。因為美學也以藝術為自己的一個重要的研究對象。因此，若要確立藝術學相對獨立的學科意義，首先得與它長期依附於其之上的美學做一些區分。這一問題在第一章中從歷史的角度，談到藝術學從美學中分離出來時已有一些論及，這裡再做一些學理上的分析。

在學術史上，關於美學與藝術學的關係，可謂眾說紛紜。這無疑是由這兩者在客觀上就有許多交叉並列或包容重疊而決定的。如著名美學家朱光潛認為：「從歷史發展看，西方美學思想一直在側重文藝理論，根據文藝創作實踐做出結論，又轉過來指導創作實踐。正是由於美學也要符合從實踐到認識，又從認識回到實踐這條規律，它就必然要側重社會所迫切需要解決的文藝方面問題；也就是說，美學必然主要地成為文藝理論或『藝術哲學』。藝術美是美的最高度集中的表現，從方法論的角度看，文藝也應該是美學的最主要對象。……這個觀點並不排除對自然美和現實美的研究⓫。」顯然，按朱光潛的看法，美學的對象包括藝術美、自然美和現實美，對藝術美的研究不但是美學研究的有機組成，而且還對自然美和現實美的研究具有前瞻性、指導性的重要意義。

德索也許是出於實踐自己提出的若干方法論原則，對美學與藝術學的看法比較辯證⓬。他認為：「美學在範圍上超越於藝術，我們應該賦予美學以更廣於藝術的天地。」但他同時指出，「這並非是說藝術的範圍狹窄，恰恰相反，美學並沒有包羅一切我們總稱之

爲藝術的那些人類創造活動的內容與目標。每一件天才藝術品的起因與效果都是極端複雜的。它並非是取諸隨意的審美歡欣，而且也不僅僅是要達到審美愉悅，更別說是美的提純了。藝術之得以存在的必要與力量絕不局限在傳統上標誌著審美經驗與審美對象的寧靜的滿足上」，因此，「普通藝術學的責任是在一切方面爲偉大的藝術活動做出公開的評判」。德索主張的美學與藝術學學科的關係是辯證合理的。他說：「藝術也將在方法方面與美學聯繫在一起，而且這種聯繫會更加緊密，因爲美學與藝術科學既使在現在也都是經常聯合行動的，誠如挖隧道的工人們那樣，他們從相向的兩個點挖進山去，然後相遇於隧道的中心。」

　　事實上，這種在一定程度上包括了上述德索思想的主張美學與藝術學劃分界限的說法，其依據是美學乃研究「美」的，而藝術則不僅僅與美相關。除了德索外，費德勒、約翰‧里德等都持有這種觀點。在我看來，這種說法其實也有不確之處。因爲我們不能從字面上把美學僅僅理解爲研究「美」的學問，事實上，美學發展至今，其中「美」的限定詞早已經泛化了。就與許多現代藝術、後現代藝術不斷進入「藝術」這一大範疇相似，可以說，醜、荒誕、噁心、尷尬等範疇也進入了美學的研究領域，對這些感性或非理性範疇的研究也已成爲現代美學研究的有機組成部分。但從另一個角度看，藝術的確不僅僅與美或醜等感性因素占有很大比重的範疇相關。按美學鼻祖鮑姆加登對美及美學的界定，美學的對象是感性認識的完善，是憑感官認識到的美。也就是說，美學（包括醜學、包括對滑稽、荒誕等的研究），是側重於研究感性認識的。鮑姆加登就把作爲「感性學」和「知覺的科學」的美學與邏輯學對立起來。藝術學也不僅僅是一個感覺的問題。藝術學還涉及到藝術的分類、藝術的本質和功能等等很多問題，特別是作爲藝術學之重要組成的

藝術哲學部分，其方法主要是思辨的、邏輯的、哲學的。

　　還有一種關於美學與藝術區分的看法是把藝術看作一種技能，側重於從藝術的技能性的角度來立論。如宗白華說：「美學是研究『美』的學問，藝術是創造『美』的技能。當然是兩件事。不過藝術也正是美學所研究的對象，美學同藝術的關係，譬如生物同生物學罷了❸。」但我認為這種看法也有明顯的不當。因為這裡所說的作為技能的藝術仍然與作為一門理論學科的藝術學有很大的區別。但宗白華的區分卻提示我們可以從一個「具體科學」與「抽象科學」的角度來對這兩者做一區分。

　　但必須指出的是，這裡所謂的具體、抽象的區分也是相對的。若從一般藝術學與各門具體的門類藝術學（如美術學、音樂學、電影學）及藝術史學科等相比較而言，一般的，以所有藝術門類為對象，研究它們一般規律的藝術學無疑又是抽象的。因此，客觀而言，美學中「藝術哲學」那一分支的確與藝術學中抽象研究的那一支幾乎完全重合。

　　釐定藝術學的學科對象與研究範域，除了必須正確處理好藝術學與美學的關係之外，在我看來，還應大致釐定一下藝術學與文藝學及美術學等的關係。這兩對關係比之藝術學與美學要清楚簡單得多，主要是釐定一下因為以往術語應用時不太規範而導致含混的問題。在中國學術界，一個幾乎約定俗成的觀念是「文藝學」並不意味著「文學藝術學」，它的研究對象僅僅局限於文學理論。無疑，在我們藝術學的研究對象中，我們是主張一種包含了文學廣義的藝術學的。而文藝學的發達又頗有些「喧賓奪主」的態勢，歷史悠久、傳統深厚的文藝學常常顯得似乎足以與初出茅廬的藝術學平分秋色（文學與其他藝術門類也曾有過類似的態勢）。這使得我們對文藝學的劃定範圍勢在必行。但是我以為如像有些研究者主張的

以所謂「文學學」來代替「文藝學」，則既無必要也不可能。我們只要知道「文藝學」其實僅僅以語言文學爲主要研究對象就可以了。我們無法改變歷史，也無法重寫歷史。另外，在以往的藝術體系中，文學的發達自然與一個以語言文字爲主要傳媒的時代密切相關，而隨著一個如姚斯所歸納的「影視文化與印刷文化的衝突」的時代的過去，「影像文化」已逐漸取代印刷文化而成爲占主導地位的傳媒。傳媒方式和手段的巨變和多元化，使得這種文學獨占花魁的局面其實已經或至少是正在過去。故而，藝術學體系容納文學並使之成爲有機組成也變得更爲現實可行了。

藝術學與美術學關係的混亂主要起因於在英語傳統中，藝術有時是專指美術的。如此，藝術學有時也會僅以（或主要以）美術爲研究對象。另外，在西方，美術研究的傳統也非常深厚博大，所以有時也未免會像文學那樣「喧賓奪主」。

從方法論上說，關於藝術學的研究主要是要處理好「哲學方法」與「科學方法」，也即「藝術哲學」與「藝術科學」的關係問題。在十九世紀末烏提茲、德索等倡導藝術學以前，對藝術的研究主要混雜在哲學的體系中，方法上則是抽象思辨的、自上而下的，謝林、黑格爾等大師可爲這一「藝術哲學」時代的代表。直到烏提茲、德索、格羅塞（Ernst Grosse, 1862-1927）等提倡藝術學，與之相應，他們也在方法論上針對「哲學方法」而提出了「藝術科學」並實踐了藝術研究的「科學方法」。德國藝術學家格羅塞在《藝術的起源》（*The Beginning of Art*）中討論了「藝術科學」的目的與方法。格羅塞把藝術的研究分爲兩種，一爲藝術史的，一爲藝術哲學的。藝術史是在藝術的發展中考察歷史事實，側重於藝術事實的探求和記述；藝術哲學則是一種關於藝術的性質、條件和目的的一般研究。他指出，藝術學爲了能更加地認識藝術的特質，必須採用

和舊式純粹思辨的藝術哲學不同的方法，即應該把藝術史的方法和藝術哲學的方法結合起來，從而強調了對藝術的實際感受和美的體驗。他還較早地把藝術的心理學與社會學的視角引入藝術學研究。他說：「藝術科學的問題就是描述並解釋被包含在藝術這個概念中的許多現象。這個問題有個人的和社會的兩種形式……藝術科學的第一個形式是心理學的，第二個形式卻是社會學的。」這就體現了藝術學研究向科學的、實驗的、實證的方向發展的趨勢。

德索對藝術學學科方法論的思考也是富有啓發性意義的。德索側重於從美學與藝術研究方法的不同來立論。他批評了比較常見的一種做藝術哲學思考的美學家與藝術創造者的互不認可、賣帳的現象，委婉地批評了以往純粹思辨的美學（藝術哲學）偏離藝術欣賞、藝術批評和藝術實踐的研究傾向。他最後懸擬的最佳藝術學研究是「能用相同的分量去藝術地感覺和科學地思考」，只有這樣，「藝術必將以其一切表現形式陶冶他的激情；科學必將以它所有的條理培養他的才智❶」。因此，這就在方法論上啓示我們，藝術學的研究要求藝術理論與藝術技巧的融合，要求理論思辨、藝術哲學的思考與對具體藝術實踐，對實際的藝術作品欣賞、感覺、經驗的敏銳、豐富與廣博。因為我們這裡所說的一般的或普通的藝術學，是介於美學與一般藝術理論之間的，是從具體的藝術創造或欣賞的實踐，從具體的藝術理論或藝術史、藝術批評實踐到藝術哲學和藝術美學的橋樑。因此，最理想的藝術學研究方法應該是「自上而下」與「自下而上」（從西方的方法論來說），「由技入道」與「由理入道」（從中國的方法論來說）的結合，亦即馬克思在〈政治經濟學批判‧導言〉中所主張的「完整的表象蒸發爲抽象的規定」，「抽象的規定在思維行程中導致具體的再現」的「科學上正確的方法」❶。

從藝術學學科體系的建構來說，隨著社會的進步、人類文明的不斷發展、知識體系的愈益繁複細密，各個學科不斷互相滲透，新興交叉學科也不斷產生。雖然年輕但卻歷史悠久的藝術學學科也處於這樣不斷趨於繁複、精細、複雜化的發展態勢之中。對藝術學來說，從不同的角度切入，顯然會有不同的學科體系建構。藝術學主要有如下兩種切入角度和建構的方法：

理論與實踐

參照文藝學大致為人所公認的學科體系構架（係從理論與應用的角度立論，即認為文學批評是文學理論在具體文學現象或作品中的應用，文學史是文學理論在文學歷史研究上的應用），即文學理論、文學批評、文學史的三維構架，藝術學的理論與實踐體系架構可如**表3-1**所示。

內部與外部

雷內・韋勒克（René Wellek, 1903-1995）和沃倫（Austin

表3-1 藝術學的理論與實踐體系架構

藝術學	藝術理論	藝術哲學、藝術美學、一般（普通）藝術學
	藝術批評	藝術批評學、美術批評學、音樂批評學、舞蹈批評學、電影（或影視）批評學……
	藝術史	美術史、音樂史、文學史、舞蹈史、電影史、文學史……

Warren, 1899-1986）在他們的享有盛名的《文學理論》（*Theory of Literature*）❻中，曾把文學研究區分為「內部研究」和「外部研究」兩部分。所謂「外部研究」，是指關於「文學的背景、文學的環境、文學的外因」等文學外在因素的一種「因果式」研究；所謂的「內部研究」，即指對於「文學作品的存在方式」、「文體」、「文學的類型」、「文學史」等關於文學作品本身（文學之所以成為文學的內在條件）的研究。與此相應，我們也可以把藝術進行如表3-2的體系分類。

韋勒克和沃倫在論述文學研究中「文學理論」、「文學批評」、「文學史」的體系分類之後指出：「文學理論不包括文學批評或文學史，文學批評中沒有文學理論和文學史，或者文學史裡欠缺文學理論與文學批評，這些都是難以想像的。顯然，文學理論如果不植根於具體文學作品的研究是不可能的。文學的準則、範疇和技巧都不能『憑空』產生。可是，反過來說，沒有一套課題、一系列概念、一些可資參考的論點和一些抽象的概括，文學批評和文學史的編寫也是無法進行的。這裡所說的問題當然都不是不能克服的，例如我們常常帶些先入為主的成見去閱讀，但在我們有了更多閱讀文學作品的經驗時，又常常改變和修正這些成見。這個過程是辯證的：即理論與實踐互相滲透，互相作用❼。」依此類推，我們

表3-2　藝術學的內部與外部研究

藝術學	內部研究	藝術本體論、藝術類型學、藝術風格學、藝術符號學、藝術語言學、藝術形態學、藝術史（偏重於形態、形式）
	外部研究	藝術社會學、藝術心理學（包括創造和接受）、比較藝術學、藝術教育學、藝術價值學

也強調，任何分類都是相對的，不但理論與實踐是相對的，各個具體藝術門類之間，一般與特殊之間，內部研究與外部研究之間，都存在著相對的、辯證的互相滲透與互相作用的關係。體系分類的目的在於更好地進行藝術學理論體系的建構，而不是劃地爲牢、作繭自縛。

藝術學：作爲一門人文學科

阿倫・布洛克（Alan Bullock, 1914-2004）在論及西方人文主義傳統時指出[18]，英語的人文主義（humanism）一詞來源於拉丁文humanitas。而這一詞本身又是「一個更古老的希臘觀念的羅馬翻版」。這一觀念即是關於「教育」的觀念。

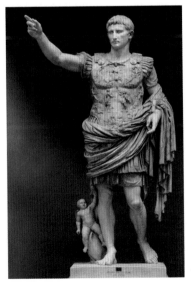

◀ 奧古斯都像，梵蒂岡博物館

　　古代希臘人除創造了哲學、史學、戲劇（對於這些，我們至今還用希臘文的辭彙來稱呼）以外，還創造了教育，至少是在西方世界中的教育……以padiatrics這個名詞出現的教育，在西元前五世紀和四世紀的雅典逐漸系統化時，已是很古老的了。它有幾個特點。

　　它在七門文科學科中對人類的知識做了統一的有系統的記述，是語法、修辭邏輯及論辯（又稱三學科），和算術、幾何、天文、音樂（又稱四學科），它們在好幾個世紀以後終於在中世紀為大學教育訂下了最初的規模。

　　它提供了在一個沒有書本的世界中進行教授和論辯的技巧，以語言的掌握、思想的精確、論辯的熟練為基礎。

　　它奠定了西方文明一個偉大的假設，即可以用教育來塑造人的個性發展。

　　從以上各點可知，早在古希臘時期，藝術就是人文學科中的一種或幾種。藝術是可以透過教育來發揮其培養人的良好修養、塑造人的健康個性的作用的。

　　瑞士著名的心理學家皮亞傑（Jean Piaget, 1836-1990）在論及「人文科學在科學體系中的地位」時，談到了「社會科學與人文科學的區別」的問題❶。他指出：「有許多人堅持這一區分（即區分社會科學與人文科學），他們傾向於把先天的東西同在物質環境下或社會環境的影響下所獲得的東西對立起來。這樣，『人性』就全部建立在遺傳特性上了。」皮亞傑不同意這種觀點。他認為：「……在人們通常所稱的『社會科學』與『人文科學』之間不可能做出任何本質的區別，因為顯而易見，社會現象取決於人的一切特徵，其中包括心理生理過程。反過來說，人文科學在這方面或那方面也都是社會性的。只有當人們能夠在人的身上分辨出哪些是屬於他生活的特定社會的東西，哪些是構成普遍人性的東西時，這種區分才有

意義。」而事實上這種區分是很難的。這就說明，即使作爲著名的提出「發生認識論」的心理學家，皮亞傑也強調人的個性、修養、素質的後天生成的社會性特徵。在他看來，人先天性的心理結構，只是提供了交流和「發生認識」的「功能的可能性」，「並沒有什麼現成結構的遺傳（同本能的情況正好相反，它有很大一部分是被遺傳編碼的）」。這無疑也是肯定了作爲人文學科的藝術和藝術學的教育意義和功能。

　　德國美學家伽達默爾在其《眞理與方法》（*Truth and Method*）❷❹中論及西方人文主義傳統的意義時，按照其拒斥自然科學方法的需要，考察了四個「人文主義的基本概念」：「教化」、「共通感」、「判斷力」、「趣味」，並從藝術與眞理的角度做了逐一的考察。他認爲教化描述了一種深刻的精神轉變，這個轉變的具體內涵就是由個別性上升到普遍性。教化使人能和異己者融爲一體，使人能在其中見出自身；教化的過程就是對「共通感」的培養和教化；共通感即是一種在具體情形中達到共同性的感覺；判斷力的活動就是在個別中見出一般的活動；趣味則不是依據某個普遍準則，而是內在地以反思判斷力的方式完成的……

　　從伽達默爾的論述中我們至少可以概括出兩點重要思想：首先，西方人文主義傳統的重要精神就是「教化」，就是人的可教育性和必須教育性。這教育的重要內容就是對作爲個體的受教育者進行的共同的感覺、普遍能力、「判斷力」、「趣味」的培養。而人在人文精神培養的重要途徑則是審美，是對藝術作品的經驗和「理解」。因爲，藝術經驗中的欣賞和理解活動與自然科學的方法不一樣，它不是依據某個抽象概念進行的，而是在對單個事物的感覺中，在具體的情形中發生的。也就是說，藝術經驗活動如同美學的鼻祖鮑姆加登把審美學界定爲「感覺學」一樣，也始終是一種充溢

主體性精神的、感性的、具體的、活生生的生命精神活動。「藝術的萬神廟並不是一個向純粹審美意識呈現出來的永恆的現在，而是某個歷史的累積和匯聚著的精神活動」，而且，「無論如何我們不是從審美意識出發，而只是在人文科學這個更廣泛的範圍內，才能正確對待藝術問題㉑。」這或許是伽達默爾作爲一個哲學家和美學家尤重藝術問題的眞正用心所在。正如論者指出：「無論是對人文主義傳統的闡述，還是對康德及其後繼者的美學思想的分析，伽達默爾最深層的目的就是要揭示，感性的具體藝術經驗活動的重要性㉒。」

這其實就是關於美育與藝術教育的思想，這在中西方都可謂源遠流長。

在西方，作爲「正常的兒童」，「人類美麗的童年」（均係馬克思語）的古希臘人，其人性、體格之完美風範，其文明、文化之豐富燦爛，總是讓人嚮往不已，歎爲觀止的。德國作家與美學家席勒曾經高度地讚美古希臘人：「希臘人的本性把藝術的一切魅力和智慧的全部尊嚴結合在一起」，「他們既有豐富的形式，又有豐富的內容，既能從事哲學思考，又能創作藝術，既溫柔又充滿力量。在他們身上我們看到了想像的青年性和理性的成年性結合成的一種完美的人性㉓。」我們也不難發現，早在古希臘時期，人們就非常重視美育與藝術教育。無疑，古希臘時期的美育和藝術教育在塑造古希臘人的「完美的人性」中發揮了重要作用。柏拉圖曾經描寫過雅典城邦的美育情況：「音樂教師所念念不忘的，是他們的年輕學生能養成自制和摒除一切過失的習慣。他教學生彈豎琴，跟他們一起研究抒情詩人的作品，並且把這些作品譜入音樂，使孩子們與和聲和節奏相應，服從於和諧與節奏，習慣於溫順和柔美，從而進一步與言語和行動相適應，因爲人的生活在它的整個表現上都是需要

和諧和節奏的❷。」也許，這種對美育和藝術教育的普遍重視與希臘人令後人嚮往不已，歎為觀止的偉大、完美、智慧、尊嚴可以說是體用不可二分的。也就是說，是先有希臘人的偉大、智慧、人性的完美，還是先有希臘人對美育和藝術教育的重視，就像那個「先有雞，還是先有蛋」的永恆難題一樣無法解索。

柏拉圖以驅逐詩人出「理想國」而不得不承受輕視並歪曲藝術與藝術家的批評。而其實，柏拉圖並非不懂得藝術的社會作用和教育作用。毋寧說，他正是因為深知藝術具有強大的感染人、教育人、影響人的作用而極力反對那些在他看來會「培養發育人性中低劣的部分，摧殘理性的部分」，因為這些藝術放縱情欲、褻瀆神明、傷風敗俗，不利於培養未來「理想國」的統治者和公民。柏拉圖明確主張文藝必須達到培養優良品德的作用。像「表現勇敢」、「表現聰慧」，或使人「在戰場和在一切危難境遇都英勇堅定」，或能使人「謹慎從事，成功不矜，失敗也還是處之泰然」的樂調，就都應該保留下來。而只要詩「能找到理由，證明她在一個政治修明的國家裡有合法地位，我們還是很樂意歡迎她回來，因為我們也很感覺到她的魔力❷」。他要求詩人證明，「詩不僅能引起快感，而且對於國家和人生有效用，詩不但是愉快的，而且是有益的」。這無疑是對藝術的審美教育作用的強調。只是他出於狹隘的政治功用目的而把文藝的標準局限得太窄、太死了。柏拉圖尤其肯定音樂的教育作用。他曾指出：「音樂教育比起其他教育都重要得多……。節奏與樂調有最強烈的力量浸入心靈的最深處，如果教育的方式適合，它們就會拿美來浸潤心靈，使它也因而美化；如果沒有這種合適的教育，心靈也就因而醜化。其次，受過這種良好音樂教育的人可以很敏捷地看出一切藝術作品和自然界的醜陋，很正確地加以厭惡：但是一看到美的東西，他就會讚賞它們。很快樂地把它們吸收到心靈

裡，作爲滋養，因此自己也變成高尚優美。他從理智還沒有發達的幼年時期，對於美醜就有這樣正確的好惡，到了理智發達之後，他就親密地接近理智，把她當作一個老朋友看待，因爲他的過去音樂教育已經讓他和她很熟悉了❷⁶。」在這裡，柏拉圖把音樂教育所達到的對人的良好情操、教養、素質等培養的美育作用，講得異常細緻透徹，也非常符合美育和藝術教育的原理和規律。

亞里斯多德關於藝術的審美教育作用的美育思想在柏拉圖的基礎上有更進一步的發展。他不但肯定藝術的認識作用，而且肯定了藝術的審美教育作用。他認爲藝術具有「卡塔西斯」，即陶冶、淨化、宣洩、昇華等作用。「悲劇」正是通過對「人物動作的模仿」，「藉以引起憐憫與恐懼來使這種情感達到淨化」❷⁷。而學習音樂，在他看來也不是爲了一個目的，而是好幾個目的，那就是：其一，教育；其二，心靈的淨化；其三，精神的享受，也就是緊張勞動過後精神的鬆弛和修養。因此，「各種和諧的樂調雖然各有各的用處，但是特殊的目的，宜用特殊的樂調。要達到教育的目的，就應該選用倫理的樂調；但是在集會中聽旁人演奏時，我們就宜聽行動的樂調和激昂的樂調。因爲像哀憐和恐懼或是狂熱之類情緒，雖然只在一部分心裡是很強烈的，一般人也多少有一些。有些人受宗教狂熱支配時，一聽到宗教的樂調，就捲入迷狂狀態，隨後就安靜下來，彷彿受到了一種治療和淨化。這種情形當然也適用於受哀憐恐懼以及其他類似情緒影響的人。某些人特別容易受某種情緒的影響，他們也可以在不同程度上受到音樂的激動，受到淨化，因而心裡感到一種輕鬆舒暢的快感。因此，具有淨化作用的歌曲可以產生一種無害的快感❷⁸」。正是在藝術欣賞中所引起的這種「無害的快感」，能使情感淨化、陶冶性情，使人在藝術欣賞中、在情感共鳴的同時，潛移默化地提高道德水準，從而爲社會培養具有一定道

德品質的人。

　　朱光潛先生在論及亞里斯多德的美學思想時認為，亞里斯多德之所謂「『淨化』（即希臘語「卡塔西斯」的中文翻譯）的要義在於透過音樂或其他藝術，使某種過分強烈的情緒因宣洩而達到平靜，因此恢復和保持住心理的健康❷」。顯然，亞里斯多德極大地肯定藝術的審美愉悅價值，強調藝術的「卡塔西斯」作用，從而把藝術的美育功能提高到了空前的地位，這對其師柏拉圖是個批判性的超越。亞里斯多德還特別強調藝術發揮其教育功能的獨特方式。他以愉悅教育為例指出：「音樂學習適合於少年時期，因為年輕的人們將不會忍受──如果他們能避開的話──任何不含有樂趣而使其感到甜美的事情的，而音樂是具有一種自然的甜美的❸。」無疑，藝術發揮教育作用的過程應自始至終伴隨著審美的愉悅和極大的精神上享受，也正因為藝術教育的這一特點，使得藝術教育以情感人、以潛移默化、「隨風潛入夜，潤物細無聲」的方式發揮作用，

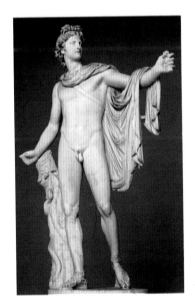

◀ 阿波羅像，梵蒂岡博物館

103

而功效則強大而持久。

　　古羅馬的賀拉斯（Quintus Horatius Flaccus, 65-8 B.C.）很重視藝術的教育作用，他在《詩藝》（Ars Poetica）❸中認為詩人教導人們「放棄野蠻的生活」，「劃分公私，劃分敬瀆，禁止淫亂，制定夫婦禮法，建立邦國，銘法於木」。詩可以傳達神的旨意，可以指示人生的道路，可以激勵將士奔赴戰場，可以給勞累的人們帶來歡樂。因此，「你不必因為追隨豎琴高手和歌神阿波羅而感到可羞」。他還提出了著名的「寓教於樂」觀點，即主張「詩人的願望應該是給人以益處和樂趣，他寫的東西應該給人以快感，同時對生活有幫助」，藝術應當「寓教於樂，既勸諭讀者，又使他喜愛，才能符合眾望」。這就是說，藝術的教育作用不是游離於藝術的，而是要透過藝術的娛樂作用得到體現和發揮的。

　　十七世紀的德國詩人與美學家席勒最早提出「美育」的範疇並加以系統的闡釋。在著名的《美育書簡》（On the Aesthetic Education of Man in a Series of Letters）❸一書中，他系統地闡述了自己的美育思想。他把美育置於很高的地位，把美育同人類的崇高理想和歷史的發展前景緊密聯繫起來。他說，應當「把美的問題放在自由的問題之前」，「我們為了在經驗中解決政治問題，就必須通過審美教育的途徑，因為正是通過美，人們從中可以達到自由」。他認為自近代以來，工業的大發達造成了科學技術的嚴密分工，及勞動對人性的嚴重壓抑，個體的人性不再像古希臘人那樣處於完美的和諧狀態了。物質／精神、感性／理性、現實／理想、客觀／主觀等方面都產生了嚴重的分裂。他給我們生動地描繪出一幅怵目驚心的人性異化情景：「享受與勞動脫節、手段與目的脫節、努力與報酬脫節。（人）永遠束縛在整體中一個孤伶伶的斷片上，人也就把自己變成一個斷片了。耳朵裡所聽到的永遠是由他推動的崛起輪

盤的那種單調乏味的嘈雜聲，人就無法發展他生存的和諧，他不是把人性印刻到他的自然本性中去，而是把自己僅僅變成他的職業和科學知識的一種標誌。」

那麼，如何致力於解決這種人性的分裂狀態呢？首先，席勒把包括美育和藝術教育的「文化教養」問題提到了人類生存與社會文明發展的高度。他認為，人性分為感性和理性兩個方面。相應的，人具有相輔相成的「感性衝動」和「理性衝動」兩個方面。「感性衝動」來自人的感性本性，把人置於時間的限制之中，使人變為物質；「理性衝動」來自理性本性，保持人格不變，揚棄時間和變化，追求真理和正義。這兩種衝動都是人所固有的天性，理想的完美人性就是這兩者的和諧統一。但是近代文明的發展卻破壞了這種統一，使得這兩者彷彿各自畸形發展，造成了嚴重的分裂。「文化教養」的任務，就是「監視這兩種衝動，確定它們的界線」，「文化教養——不僅要對著感性衝動維護理性衝動，而且也要對著理性衝動維護感性衝動」。其中，人的第三種衝動即「遊戲衝動」是恢復人性完整根本的有效途徑。席勒甚至不無誇張地說：「只有當人在充分意義上是人的時候，他才遊戲；只有當人遊戲的時候，他才是完整的人。」在這理，席勒所說的「遊戲」大體上就是指美育和藝術教育活動。正如他指出：「遊戲衝動的對象，還是用一個普通的概念來說明，可以叫作活的形象；這個概念指現象的一切審美的性質。總之，指最廣義的美。」

無疑，在科技理性和物質文明日益發展、人性分裂現象日益嚴重的今天，席勒的美育思想至今仍有著積極的現實意義。

在中國古代，孔子主張「君子習六藝」，這裡所說的「六藝」（禮、樂、射、御、書、數）也是包括「樂」、「書」（這兩種與今天我們所說的藝術類別有一定關係）在內的六種小至修身、養

性，大至齊家、治國、平天下必備的個人技能。《周禮‧地官》中說：「保氏掌諫王惡，而養國子以道。乃教之六藝：一曰五禮，二曰六樂，三曰五射，四曰五御，五曰六書，六曰九數。」顯然在六藝中，射、御、書、數技藝性極強，側重於基本才能的訓練，禮、樂側重於處理與調節人與社會、人與人、人與自然的關係方面，總的說來，都是事關個人立身之本的技能或修養。孔子還要求君子：「興於詩，立於禮，成於樂。」（《論語‧泰伯》）意思大致是說，要成為君子，首先要學詩（「不學詩，無以言」）。學詩不僅可以獲得各種知識，並在一定程度上實現社會認識、社會改造、完善及鞏固倫理規範（「詩可以興，可以觀，可以群，可以怨；邇之事父，遠之事君；多識於鳥獸草木之名」），還可以陶冶情操、振奮情緒（「詩可以興」）。「禮」（符合道德倫理規範）是「立人」之本，而最後，「樂」則能夠把道德的境界和審美的境界統一結合起來。與此相似，《禮記‧樂記》在論及音樂的功用時也指出：樂也者，「其可以善民心，其感人深，其移風易俗」。孔子在《論語‧述而》篇中言及的「志於道，據於德，依於仁，遊於藝」也表達了與此相近的意思，都是把一種「遊於藝」的審美自由境界置於極高的地位。荀子極為強調美育與藝術教育的獨特效果，他在《樂論》中說：「聲樂之入人也深，其化人也速。」

與以上儒家對藝術的社會教育作用莫大的推崇不同，春秋諸子百家中，老子、莊子的道家和墨子的墨家及韓非子的法家似乎對藝術持有貶低，甚至否定的別種看法。墨家對藝術持有一個非常重要的思想，即所謂的「非樂」，反對儒家對詩、樂、舞等藝術作為人的審美需要及重要的社會價值的看重，否定藝術對於一個並非富裕社會的積極作用。墨子站在手工藝生產者的立場，針對統治者的窮奢極欲而反對華貴富麗之「美」。他在題為〈非樂〉（上篇第

三十二）的文章中解釋自己之所以「非樂」的原因：「是故子墨子之所以非樂者，非以大鐘、鳴鼓、琴瑟、竽笙之聲，以為不樂也；非以刻鏤華文章之色，以為不美也 ；非以芻豢煎炙之味，以為不甘也；非以高臺厚榭邃野之居，以為不安也。雖身知其安也，口知其甘也，目知其美也， 耳知其樂也；然上考之，不中聖王之事，下度之，不中萬民之利。是故子墨子曰：為樂非也。」也就是說，他並非不知道美的享受，並不是真的認為鐘、鼓、琴瑟等樂音、好看的條紋彩色不美，烤肉不香，高臺樓榭不好居住。但不符合賢明君主之所為，不利於天下老百姓，所以才主張「非樂」。

《老子》第十二章中也說：「五色，令人目盲；五音，令人耳聾；五味，令人口爽；馳騁畋獵，令人心發狂；難得之貨，令人行妨。是以聖人為腹不為目，故去彼取此。」

莊子則頗為天真地設想：「故絕聖棄知，大盜乃止。……擢亂六律，鑠絕竽瑟，塞瞽曠之耳，而天下始人含其聰矣。滅文章，散五采，膠離朱之目，而天下始人含其明矣。」（《莊子·胠篋》）

在我看來，墨子、韓非子等對藝術的貶斥，主要是針對當時統治階級對美的濫用，出於保護手工藝者和社會平民利益的角度出發的，恐也與當時落後不發達的社會生產力情況有關。這無疑是出於實用目的一種極為功利性、片面和簡單化的思想。但換一個角度看（尤其是老子、莊子的思想），卻也是出於對藝術對人心的強大影響力和作用力（在先哲們看來，若不好好利用，也可能走向反面，產生壞的影響力和作用力）的清醒認識。道家、法家和墨家對藝術的警惕倒是提醒我們應該把握藝術教育中的正確導向，防止不健康的、低級的及過分奢華的藝術對人的侵襲和毒害。而且，以老子、莊子為代表的道家思想中隱含了一種對藝術的超功利主義思想，即他們既不像儒家那樣把藝術看作安邦治國的手段，也不是像墨子或

韓非子一樣僅僅出於社會安定、民心穩定的手段，或從某一集團和階層的利益角度考慮來反對藝術，而是從是否能完善人格、平衡身心的角度來論述的。如此，在他們看來，窮奢極欲地對感官享受（美感與感官享受顯然是密切相關的）的過分追求，反倒會破壞人的人格完整和身心平衡；相反的，樸素、單純、返璞歸眞、燦爛至極歸於平淡的美才是有益的、眞正的美。這顯然是富有啓發性意義的，也是頗爲符合正確的美育之理想的。

在二十世紀初的社會大變動中，蔡元培（1868-1940）的美育思想在一定程度上可以說代表了中國現代美育思想的誕生。作爲留學德國的中國人，他的美育思想有明顯受康德、席勒等人美學思想影響的痕跡，但卻也有自己鮮明的獨特之處。「以美育代宗教」❸說即可爲代表。首先，他把自然及藝術的審美境界看得很高：審美的無利害特徵使美成爲消除人與人之間的等級偏見和利己自私的利器。「名山大川，人人得而遊覽，夕陽明月，人人得而賞玩；公園的造像，美術館的圖畫，人人得而暢觀——這都是美的普遍性證明。」「美以普遍性之故，不復有人我之關係，遂本能有利害之關係。」而宗教以外力侵入個人的精神境界，是不自由的；爲了傳教「不惜於共和時代，附和帝制」是反民主的；宗教排斥異端，擴張己教，也是非博愛的。在他看來，宗教還利用藝術來爲自己服務，以美感的方法和祈禱的儀式，培養人的宗教情感，所以在宗教昌盛的地方，藝術大多是宗教藝術——宗教歌舞、宗教繪畫、宗教建築等等。但是，隨著人類文明的向前發展，宗教正一步步走向衰落，一步步被科學證實爲虛妄。宗教藝術也因利用藝術「刺激人心，而使人漸喪其純粹之美感」，因而在文藝復興以來，藝術也逐漸游離於宗教而走向獨立，「各種美術漸離宗教而尚人文」，這就必然應該走向「以美育代宗教」之途。他認爲：「美育者，應用美學之理論

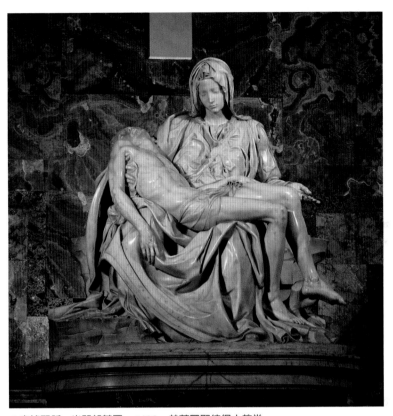

▲哀悼耶穌，米開朗基羅，1499，梵蒂岡聖彼得大教堂

於教育，以陶冶感情為目的者也❸。」而美育之利用宗教則不同於宗教，美育「鑑激刺感情之弊，而專尚陶養感情之術」，使人「有高尚純潔之習慣」，也使得美得以發揮其「普遍性」。

　　總之，綜觀古今中外美育思想史，人們大多公認：藝術作為一種人文科學，除了具有一般人文學科都具備的社會認識、社會改造等功能外，還獨具審美教育和審美娛樂等功能。也就是說，人們通過藝術的創造和欣賞等活動，不但能賞心悅目、暢神益智，身心得到愉快和休息，而且還能在潛移默化中，得到真、善、美的薰陶和

感染，引起道德、情操、理想、教養等的深刻變化，培養起正確的人生觀和健康的人文素質，從而也可以促進而不是阻礙人類文明的健康發展和社會的合理進步。藝術，是人類文明的標誌、尺度和象徵。

註釋

❶參見《西方美學史》（北京：人民文學出版社，1979），67。

❷朱狄，〈當代西方藝術哲學・序〉。

❸葉朗主編，《現代美學體系》（北京：北京大學出版社，1999），85。

❹轉引自朱狄，《當代西方藝術哲學》（北京：人民出版社，1997），1。

❺轉引自朱狄，《當代西方藝術哲學》，2。

❻以下對費德勒此文所體現的內容及觀點的引述參見馬采〈從美學到一般藝術學〉一文，見於馬采，《藝術學與藝術史文集》（廣州：中山大學出版社，1997）。

❼〔德〕瑪克斯・德索，《美學與藝術理論》（北京：中國社會科學出版社，1987）。

❽參見馬采，《從美學到藝術學》。

❾〔德〕黑格爾，《美學》，第一卷（北京：商務印書館，1979），3-4。

❿〔德〕瑪克斯・德索，《美學與藝術理論》，3。

⓫朱光潛，〈西方美學史・序論〉，《西方美學史》，4。

⓬ 詳見德索，《美學與藝術理論》，2-4。

⓭宗白華，〈美學與藝術略談〉，《藝境》，5。

⓮德索，《美學與藝術理論》，6。

⓯馬克思，〈政治經濟學批判・導言〉，《馬克思恩格斯選集》，第二卷（北京：人民出版社，1995），18。

⑯〔美〕雷內・韋勒克、奧・沃倫，《文學理論》（北京：三聯書店，1984）。

⑰同上註，32。

⑱阿倫・布洛克，《西方人文主義傳統》（北京：三聯書店，1997），3-4。

⑲皮亞傑，《人文科學認識論》（北京：中央編譯出版社，1999年），1-2。

⑳〔德〕伽達默爾，《眞理與方法》（瀋陽：遼寧人民出版社，1987）。

㉑〔德〕伽達默爾，《眞理與方法》，92、94。

㉒王才勇，〈眞理與方法・譯者前言〉，15-16。

㉓〔德〕席勒，《美育書簡》（北京：中國文聯出版公司，1984），48-49。

㉔柏拉圖，《文藝對話集・普羅塔戈拉篇》（北京：人民文學出版社，1986）。

㉕《文藝對話集》，88。

㉖《文藝對話集・理想國》。

㉗亞里斯多德，《詩學》（北京：人民文學出版社，1962），19。

㉘亞里斯多德，《政治學》，轉引自朱光潛，《西方美學史》，87-88。

㉙朱光潛，《西方美學史》上卷，（北京：人民文學出版社，1984），87-88。

㉚轉引自姚全興，《審美教育的歷程》（上海：上海社會科學院出版社，1992），14-15。

㉛賀拉斯，《詩藝》（北京：人民文學出版社，1962）。

㉜席勒，《美育書簡》（北京：中國文聯出版公司，1984）。

❸❸〈以美育代宗教說〉，見於1917年8月《新青年》第三卷第六號。

同時見於《蔡元培選集》（北京：中華書局，1959）。

❸❹同上註。

第 *4* 章
「大樂與天地同和」：
藝術的本源

「藝」與「道」：世界作爲藝術的本源

　　「本源」意味著一種根本上的和終極意義上的來源。在我看來，就世界在藝術中的先驗性地位而言，無論怎樣強調世界的本源性意義和本體論地位都不過分。首先，現實世界作爲先於主體、先於意識而存在的客體觸動或引發了藝術家的藝術創造活動，使得藝術家在藝術創造活動中模仿、反映或表現他所認識和理解了的，內化了的客觀世界，最後在藝術作品中凝定成一個既源於世界、又超越於世界的藝術世界。而藝術活動作爲一個創造系統工程，正是一個通過藝術家主體的中介，而將客觀存在的世界先內化爲心理現實，既而經過艱苦的創造性勞動外化爲藝術作品中的審美現實和藝術世界，最後則經過觀衆或讀者的欣賞而在他們的期待視野中完成的複雜過程。在藝術的這幾個環節中，世界可以說是無處不在的。而且，正如艾布拉姆斯（Meyer Howard Abrams）所言，這個所謂的世界，不單指物質性的存在，也包括「思想和感情」、「超越感覺的本質」等等藝術的表現性對象。在我看來，藝術創作中的主客體區分與哲學上的主客體區分有所不同。相對於藝術家創作主體，世界是一個外在於主體的客體存在，而當藝術家試圖表現自己的心靈和情感世界時，我們應該把藝術家的心靈和情感世界也看作藝術家所要表現的客觀存在的對象客體。因爲按馬克思辯證唯物主義的原理，甚至藝術家主體本身，包括人腦、人的意識都是物質世界長期發展的產物。

　　中國古代藝術理論中，還有一種對藝術與世界的本源性關係

116

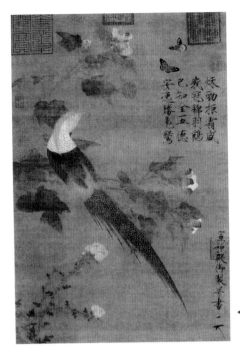

◀芙蓉錦雞圖，宋　趙佶，北京故宮博物院

的看法，即把藝術作品看作不無神祕色彩的「道」的一種體現或外化。這也就是劉若愚所概括的一種「形而上」的文學理論觀念。而在我看來，在一定程度上，「道」雖然含義較爲含混複雜（道可以理解成萬事萬物最深層、最核心的內在理路、秩序、規律或結構），但卻應該包括在並非單指物質性存在的「世界」或「宇宙」的範疇之中。中國哲學的一個重要範疇「道」一般分爲「天道」、「地道」、「人道」三個層次。「天道」和「地道」指宇宙和自然界的神祕之道，「人道」則指社會和人事。總起來說，都是指一種根本的內在於表象的深層結構、秩序、規律等。

　　老子在《道德經》中把「道」看作化生萬物的始源：「道生一，一生二，二生三，三生萬物。」以故，道的狀態是一種渾沌的

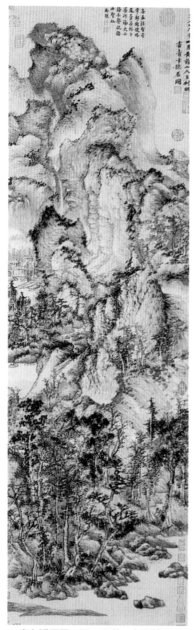

▲青卞隱居圖，元　王蒙，上海博物館

初始狀態：「有物混成，先天地生，寂兮寥兮，獨立而不改，周行而不殆，可以爲天下母。吾不知其名，強字之曰『道』。」

　　從哲學層次上的「道」與世象萬物的關係，延及文學藝術與道的關係，就形成了中國藝術理論史上獨特的「藝」與「道」的關係。宗白華藉莊子在《養生主》中關於「庖丁解牛」的故事來說明「道」與「技」、「藝」的關係：「莊子是具有藝術天才的哲學家，對於藝術境界的闡發最爲精妙。在他是『道』，這形而上原理，和『藝』，能夠體合無間。『道』的生命進乎『技』，『技』的表現啓示著『道』。……『道』的生命和『藝』的生命，遊刃於虛，莫不中音，合於桑林之舞，乃中經首之會。音樂的節奏是它們的本體。所以儒家哲學也說：『大樂與天地同和，大禮與天地同節。』《易》云：『天地絪蘊，萬物化醇。』這生生的節奏是中國藝術境界的最後源泉。」按宗白華最後的概括就是：「中國哲學是就『生命本身』體悟『道』的節

奏。『道』具象於生活、禮樂制度。『道』尤表象於『藝』。燦爛的『藝』賦予『道』以形象和生命。『道』給予『藝』以深度和靈魂。」

具體到中國古代的❶文學藝術理論，劉勰是這一觀念的集大成者。《文心雕龍》的開篇〈原道〉就是探討這一最根本的問題的：

文之爲德也大矣，與天地並生者何哉？夫玄黃色雜，方圓體分，日月疊璧，以垂麗天之象；山川煥綺，以鋪理地之形：此蓋道之文也。仰觀吐曜，俯察含章，高卑定位，故兩儀既生矣。惟人參之，性靈所鍾，是謂三才。爲五行之秀，實天地之心，心生而言立，言立而文明，自然之道也。

傍及萬品，動植皆文；龍鳳以藻繪呈瑞，虎豹以炳蔚凝姿；雲霞雕色，有逾畫工之妙；草木賁華，無待錦匠之奇。夫豈外飾，蓋自然耳。至於林籟結響，調如竽瑟；泉石激韻，和若球鍠；故形立則章成矣，聲發則文生矣。夫以無識之物，郁然有采，有心之器，其無文歟？

人文之元，肇自太極，幽贊神明，《易》象惟先。庖犧畫其始，仲尼翼其終。而《乾》、《坤》兩位，獨制《文言》。言之文也，天地之心哉！若乃《河圖》孕八卦，《洛書》韞乎九疇，玉版金鏤之實，丹文綠牒之華，誰其尸之？亦神理而已。
…

故知道沿聖以垂文，聖因文以明道，旁通而無滯，日用而不匱。《易》曰：「鼓天下之動者存乎辭。」辭之所以能鼓天下者，乃道之文也。

劉勰在這裡的大致意思是，自然界的紛繁景象，文學藝術的多姿多彩，都是「文」的種種表現。而文是以人爲中心的，人爲萬

物之靈，天地之心。而無論「天文」、「地文」還是「人文」，都是「道」的一種體現，是「道之文」，是道的神祕內在的理路和秩序的外化。人類文章的開端，就起於天地未分之前的那一團元氣，也就是道。好的文章要符合自然之道，言下之意，矯揉造作、華而不實都是違背自然之道的。符合自然之道的文章就能產生「鼓動天下」的力量。

劉若愚在評價這一段話時，把劉勰的「文」、「道」觀命名為「形而上觀念」，並認為：「（劉勰）把文學的『文』與自然現象的形狀的『文』合二為一，劉勰就能把文學的淵源追溯到宇宙之初，並把文學提升到具有宇宙意義的重要地位。他的觀念衍生自《易經》和其他古代著作，進而推導出了宇宙秩序和人類心靈之間，心靈與語言之間，語言和文學之間多重對應的理論。」「……是文學作為宇宙原理的一種顯現和文飾之言的表象的觀念❷。」

劉勰的文道觀儘管難免於過分神祕模糊（「文」與「道」的概念都比較模糊），而正統儒家思想的影響則有時又使之未免把「道」實用化為儒學道統而如劉若愚所說，最後向「實用論觀念」發展，但這一觀念無疑還是頗能說明一些問題的。

藝術與自然之道的關係，在許多具體的藝術實踐中都有極好的例證。

中國古代書法藝術大致可以歸屬於抽象藝術（更準確一點，或可稱作「抽象表現藝術」）之列，但也許正是因為書法藝術的抽象性，它與自然界，與自然之「道」似乎更多一層密切的關係。顯然它從自然界中頗有汲取。許多書法家都是從自然界中領悟到藝術的真諦，從而「落筆驚鬼神」的。大書法家懷素「觀夏雲多奇峰，輒常師之」；草聖張旭，因觀公孫大娘舞劍器：「 如羿射九日落，矯如群帝驂龍翔。來如雷霆收震怒，罷如江海凝清光………」（杜

甫，〈公孫大娘舞劍器行〉），遂因而悟道，得舞劍之神；書聖王羲之從白鵝游水而悟出用筆之法；唐代書法家李陽冰從大自然變幻無窮的景觀物象中頓悟書法之「道」：「於天地山川，得方圓流峙之形；於日月星辰，得經緯昭回之度；於雲霞草木，得霏布滋蔓之容；於衣冠文物，得揖讓周旋之體；於鬚眉口鼻，得喜怒慘舒之分；於蟲魚禽獸，得屈伸飛動之理；於骨角牙齒，得擺位咀嚼之勢。」（〈唐李陽冰上採訪李大夫論古篆書〉）孫過庭在〈書譜〉中以各種奇異的自然物象於景觀來形容書法之奇倔靈動：「懸針垂露之異，奔雷墜石之奇，鴻飛獸駭之姿，鸞舞蛇驚之態，絕岸頹峰之勢，臨危據槁之形」。

▲姨母帖，東晉　王羲之，遼寧省博物館

　　當然，對於藝術與自然關係的理解也應切忌簡單化。藝術絕對不是對自然物象的簡單摹仿和再現。鑑於此，張噪的名言「外師造化，中得心源」是極富藝術辯證法的。就是說，師法自然造化，還得與「心」結合起來，最後得之於心靈的深處。再引申出去也可以說，真正的藝術創造是藝術家主體與對象客體的融合，是主體心靈深處的「內形式」與宇宙自然之道的對應與合式。

　　類似這樣的對藝術與宇宙自然關係的看法，非獨中國僅有。卡西爾說：「藝術家是自然的各種形式的發現者，正像科學家是各種事實或自然法則的發現者一樣。」這裡所言的「形式」與「自然法則」都與「道」極類似。美國藝術理論家蘇珊朗格（Susanne Langer, 1895-1985）關於藝術作品與生命結構「同構」的看法也與中國的「藝」「道」觀異曲而同工。蘇珊朗格認為藝術是生命的形式。她說：「你愈是深入地研究藝術品的結構，你就會愈加清楚地發現藝術結構與生命結構的相似之處❸。」著名的現代雕塑大師亨利摩爾（Henry Spencer Moore, 1898-1986）也認為觀察自然是藝術家生命的一部分，自然「擴大了他對形式的認識，使他保持新鮮的感受力」，而且，雖然摩爾感興趣的是人的形體，他也以人體雕塑著稱於世，但他自認為「在對卵石、岩石、骨頭、樹木和貨物等自然物體的研究中，我找到了形式與節奏的若干因素」❹。

　　尤其需要強調的是，這裡說了那麼多「藝」或「技」與「道」的關係，說明了「藝」或「技」是「道」的外在體現，其在根本上與西方藝術理論中占據主導地位的「再現論」並不一樣。劉綱紀曾指出這兩者在根本上的差異：「因為在中國哲學家和藝術家的眼裡，自然的外在現象是『道』的表現形式，並且只有作為『道』的表現形式才能成為藝術的表現對象，具有藝術的價值。所以，中國藝術中的自然，不是對自然現象的摹仿，而是依據對『道』的瞭解

重新加以組織、加工、提煉的自然，是充分顯示了生命的和諧結構，宇宙的生生不息的運動變化的自然。總之，是藝術家依據自然再造出來的，顯示了中國哲學所講的天地之『道』的自然。它較之於對自然的摹仿，更具有深邃的哲理性❺。」這或許也正是東西方藝術範疇中表現與再現、意境與典型之差異的一種表現。

　　總之，無論從藝術的起源、藝術的發展過程，藝術的各種具體樣式，還是從藝術反映或表現的對象等來看，世界都是藝術終極意義上的本源。就像法國雕塑大師羅丹教導青年藝術家時強調的那樣，「但願『自然』成爲你們唯一的女神❻。」

　　最早產生於人類生產勞動實踐中的原始藝術，一開始就是生活勞動情景的眞實再現，而且大部分都是寫實型的，是對當時的勞動生產或遊戲、巫術等勞動場景和生活活動的如實記載。

　　被魯迅幽默地戲稱爲「吭唷吭唷派」（也許可視作原始詩歌或原始音樂的肇始）源於原始人勞動時出於協力合作、減輕壓力的需要而喊的勞動號子。這就如漢代的《淮南子‧道應訓》中記載的「舉重勸力歌」的產生：「今夫舉大木者，前呼邪許，後亦應之，此舉重勸力之歌也。」這裡的「邪許」與「吭唷」一樣，都是形象地記錄聲音的象聲詞。

　　被認爲稱得上是最早的詩歌的〈彈歌〉：「斷竹、續竹、飛土、逐肉。」完整地記敘了一個製作工具和狩獵的勞動過程。

　　原始舞蹈，據《呂氏春秋‧古樂篇》記載是「昔葛天氏之樂，三人操牛尾，投足以歌八闋」，充分表現了原始舞蹈詩、歌、舞三位一體的綜合性特點，「操牛尾」也充分說明了舞蹈與生活的密切關係。在新石器時代的舞蹈紋彩陶盆上，那些翩翩起舞的人頭上和兩股間都多出一點什麼，估計應該是「戴牛頭」或「操牛尾」——即摹仿群獸而「率舞」的結果。

　　大量的原始壁畫更是以直觀的方式記載了原始人的勞動和生活場景，如在西班牙阿爾塔米拉洞穴裡發現的原始壁畫群。從壁畫的內容來看，大多為野牛、鹿、野豬、野馬等與人們生活密切相關的野獸，這反映了當時以狩獵為主要生產手段的情形。例如，其中一幅壁畫畫著一頭中箭的野牛，從垂死掙扎的野牛身上帶的箭以及箭頭的傷痕，我們可以約略推測當時狩獵方式的一般情況。另外從一幅畫著一個體格健碩、胸部發達，手裡托著一個牛角的孕婦的壁畫，我們也可推知當時對生殖力的崇拜、馴服野獸、大約處於母系氏族社會時期等情況。

　　在原始藝術中，我們還能發現，原始人的某些繪畫並非具體的形象，而是一些抽象的幾何紋樣。這表明，原始人的繪畫對象經歷了一個漫長的從具象向抽象發展的歷史過程。以原始時期的陶器

▲鸛魚石斧圖，仰韶文化，河南臨汝閻村

為例。一開始原始人不厭其煩地在陶器上描下魚、鳥等動物，後來則逐漸簡化為一些抽象的幾何紋樣。李澤厚在《美的歷程》一書中對此現象有較為詳盡的論述。他指出：「仰韶、馬家窯的某些幾何紋樣已比較清晰地表明，它們是由動物形象的寫實而逐漸變為抽象化、符號化的。由再現（模擬）到表現（抽象化），由寫實到符號化，這正是一個由內容到形式的積澱過程，也正是美作為『有意味的形式』的原始形成過程。」因而，這些在後人看來似乎很抽象也很費解的原始陶器上的幾何紋樣，積澱著、抽象著與原始人的日常生活和生產勞動密切相關的豐富內容。

同樣，我們今天無須經過原始人那樣的從具象到抽象的漫長過程，卻也同樣能直感到某些抽象形式的美（反之，我們也會直感到另一些線條花紋或圖案的不美），則無疑是這種文化積澱的代代傳承的遺傳性在發生作用了。

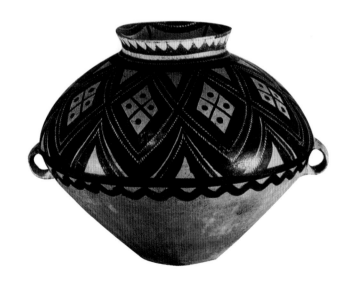

▲馬廠類型彩陶，馬家窯文化，青海民和縣馬廠

　　當然在今天，我們也許是熟視無睹、見怪不怪了。或者說，作爲人類文明的傳承者，我們得以知其然，卻無須知其所以然，甚而至於可以在一種無意識的精神狀態下而盡享人類文明之果實。

　　作爲原始藝術的獨特形態之一的遠古神話及傳說，無論怎樣想像豐富、瑰麗神奇，稱得上是「不可企及的典範」（馬克思）也都來自於原始人的勞動和生活，寄託了他們的願望，是當時生產力情況隱約曲折的反映。正如馬克思指出：「……任何神話都是用想像和借助想像以征服自然力，支配自然力，把自然力加以形象化；……希臘藝術的前提是希臘神話，也就是已經通過人民的幻象，用一種不自覺的藝術方式加工過的自然和社會形式本身。這就是希臘藝術的素材」❼。毛澤東也說過：「神話中的許多變化，如《山海經》中所說的『夸父逐日』，《淮南子》中所說的『羿射九日』，《西遊記》中所說的孫悟空七十二變和《聊齋志異》中的許多鬼狐變人的故事等等，這種神話中所說的矛盾的互相變化，乃是無數複雜的現實矛盾的互相變化，對於人們所引起的一種幼稚的、想像的、主觀幻想的變化，並不是具體的矛盾所表現出來的具體的變化❽。」

　　在人們斷定想像中，無論是古希臘神話中奧林匹斯山上的神祇，還是中國古代流傳天宮裡的神仙們，都是人間社會的一種反映，甚至連尊卑規矩、官階系統都與人間無二致。

　　究其實，所有這些藝術樣式裡塑造出來的形象，幾乎都是現實社會中的人或物的變形。魯迅在談到某些作家脫離現實的創作傾向時曾諷刺到：「天才們無論怎樣說大話，歸根結底，還是不能憑空創造。描神畫鬼，毫無對證，本可以專靠了神思，所謂『天馬行空』似的揮寫了，然而他們寫出來的，也不過是三隻眼，長頸子，就是在常見的人體上，增加了眼睛一隻，增長了頸子二三尺而已。這算什麼本領，這算什麼創造❾？」就是今天那些「大投入」、

「大製作」出來的科幻大片，如「星際大戰」（Star Wars）、「侏儸紀公園」（Jurassic Park）、ET（外星人）等影片，無論是對外星人還是對誰也沒看到過的古生物的想像，都不過是在現實中人或動物的基礎上多一點什麼或少一點什麼而已。

從這個角度看，人的想像力說到底是很貧乏的。究其實，人不可能拉著自己的頭髮就能離開地球。人的任何想像力都不能脫離他所生活的社會根基。這是一種人的宿命，也是人主體性的一種表現。因為這也是人的本質力量對象化的一種表現，也是在自己的創造物上打下人的烙印的一種表現。列寧在他的《哲學筆記》中，曾不無幽默地引用古希臘哲學家色諾芬尼（Xenophanes）的話說：「假如牛和獅子都有一雙手，像人那樣創作藝術品，那麼，牠們也同樣能描繪出神，並把牠們自己的形象賦予這些神❿。」

在所有的藝術門類中音樂被稱爲是最純粹的藝術，它離現實是相對較遠的。與之相似的還有抒情詩、抒情舞蹈等藝術樣式。但從根本上說，這些藝術樣式的本源仍然是世界。

音樂的獨特語言似乎是很抽象的，一般認爲它是表現性的藝術。但音樂也曾廣泛地被認爲是摹仿的藝術。如英國十八世紀音樂理論家海里斯（James Harris, 1709-1780）認爲音樂可以摹仿自然界的聲音，「可以模仿從容不迫的運動、潺潺的流水聲、喧囂、怒吼聲，以及水在噴泉、瀑布、海、河及其他地方發出的一切聲音。雷和風也是一樣……在動物界，音樂可以模仿個別動物的聲音，首先是模仿鳥的唱歌⓫。」盧梭甚至認爲：「是什麼使繪畫成了模仿的藝術呢？是素描；是什麼使音樂成了模仿的藝術呢？是旋律。」盧梭在這裡明顯地把音樂的旋律也看成是一種模仿。他還說道：「旋律在模仿人聲的聲調時，表現哀怨、痛苦和快樂的喊聲、威脅和呻吟。所有感情的人聲的表示，旋律都可以表達」，「一切情感的發

聲表現都屬於旋律表現的範圍。旋律模仿著語音的聲調和那些在每一方言中都符合一定心靈活動的語氣**⓬**。」當然，盧梭所說的模仿是較爲廣義的，絕不僅僅是對自然界的聲音的模仿。事實上，模仿並不是音樂的唯一，甚至不是很重要的功能。模仿太多顯然會給音樂的表現帶來傷害。正如詹姆斯彪蒂舉例的那樣：「可以模仿某個舞蹈的運動，描寫進行戰鬥的軍隊的莊嚴步伐，但是模仿馬蹄聲就使人覺得不能忍耐。」但就音樂最終引起人的感情，各種各樣的樂音都與人的某一種類的情感狀態相對應或相關聯這一點來說，音樂的確也可以說是一種「模仿的藝術」，當然，「音樂提供給人以愉快不是因爲音樂是模仿的，而是由於個別的旋律與和聲是具有在人的意識中刺激起某些激情、感情、情態的性質**⓭**。」因而也仍然可以說，音樂的本源仍在於客體對象世界。

藝術創構面對存在：抽象和移情

當藝術從原始形態，經古典形態發展到多元繁雜的現代形態，出現了所謂的「抽象藝術」（abstract art），而且這些藝術家們（尤其是二十世紀具有特定含義與所指的「抽象藝術」或「抽象派」的藝術家們）也往往極力否認自己的作品之所表現與客觀現實的關係，極力棄絕客觀世界的具體形象。怎麼看待現代派藝術中「抽象藝術」的追求傾向呢？是不是就可以說「抽象藝術」就與世界本源了無關係了呢？在我看來，首先，正如蘇珊朗格認爲的：「一切真正的藝術都是抽象的**⓮**。」也就是說，從客觀世界、從具體形象到藝術本身就可以說是一種抽象的過程。從這種廣義的「抽象」觀念

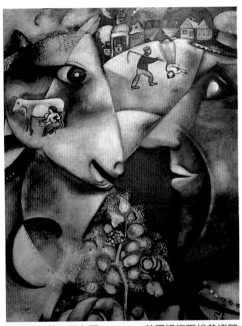

▲我和村莊，夏卡爾，1911，美國紐約現代美術館

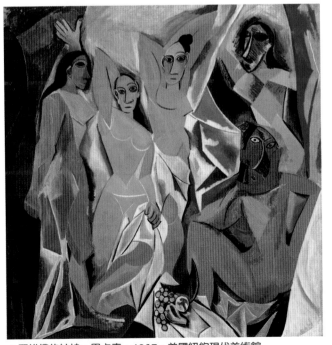

▲亞維儂的姑娘，畢卡索，1907，美國紐約現代美術館

看，寫實與再現的藝術與表現或抽象表現或純粹抽象藝術的區別只是對世界的抽象程度不同而已。其次，就像原始藝術從一開始的具象寫實到逐漸發展爲以簡潔、凝練的線條、符號來以少代多，代替原來的具象一樣，所謂抽象藝術也已經過了長期的人類實踐。而來自現實生活，組成抽象藝術的那些似乎不是具體現實物象的再現的抽象線條、符號，都是「有意味的形式」（significant from）而不是純粹抽象的形式。有些抽象派藝術家宣稱，抽象藝術「乃是不造成具體物象聯想的藝術，它不探求表達其他視覺經驗」；或者認爲抽象藝術是人類「觀念造型觀」的發展。所謂「觀念造型」，是把聯想、幻覺、潛意識等觀念客觀化。而其實，正如「有意味的形式」的提出者克萊夫貝爾（Clive Bell, 1881-1964）在解釋這一觀點時說的那樣：「在各個不同的作品中，線條、色彩以某種特殊的方式組成某種形式或形式間的關係，激起我們的審美情感。這些審美感人的形式，我稱之爲有意味的形式。」立體派繪畫大師畢卡索在談及抽象畫時也指出：「沒有所謂的抽象畫，人必須從某些東西開始，後來可以把現實的一切痕跡去掉，然後就不再存在危險，因事物的觀念在其間留下了不可磨滅的記號。那正是原始推動藝術家走上創作的，刺激了他的觀念的，把他的情感鼓動起來的。觀念與情感終於在他的畫幅之內成了俘虜。無論如何，它們不再能逃出畫幅了。它們和它構成了一個親密的整體，儘管它們的存在不再能分辨出來。」畢卡索的這段話無疑很能說明問題。這段話至少說明了兩點：其一，抽象畫也往往從某些現實的或具象的東西開始；其二，抽象畫是藝術家觀念、情感與現實某種化合的結果，儘管現實的存在不再能夠分辨出來。

德國藝術理論家沃林格（Wilhelm Worringer, 1881-1965）在其廣有影響，被人稱爲現代抽象主義美術的「預言」或「先聲」的《抽

象與移情》（*Abstraction & Empathy*）中，細緻地分析了人所具有的本能性的「移情」和「抽象」兩種「藝術意志」。在他看來，「移情衝動是以人與外在世界的那種圓滿的具有泛神論色彩的密切關聯為條件的，而抽象衝動則是人由外在世界引起的巨大內心不安的產物」。因此，人的抽象衝動的實質是「將外在世界的單個事物從其變化無常的虛假偶然性中抽取出來，並用近乎抽象的形式使之永恆」；是「把事物外在顯現方式的制約性以及與混亂的外在生命的關聯降低到最低限度，並以這種方式使事物擺脫一切對它所做的迷亂的感官把握，從而使之獲得解放」；是「從外物中去把握其變化無常性和不確定性，並賦予外物以一種必然性和合規律性的價值」……如果說前述觀點主要從創作主體和發生學的角度入手的話，沃林格還從藝術家動手角度指出：抽象衝動使「單個物體盡可能地不僅獨立於圍繞它的外在世界，而且也獨立於觀照它的主體而存在。觀賞它的主體在這種單個物體中所享受到的並不是類似自身生命的東西，而是必然性和合規律性，觀賞者在這種必然性和合規律性中，隨著他的生命關聯就能獲得心靈的慰藉」。沃林格在這裡把藝術抽象的本源、發生、作用方式及引發美感的特點都講得非常清楚。無疑，能引發我們美感的抽象藝術，肯定是有一種內在於其中的「必然性」與「合規律性」潛在地發揮了作用。當然後來沃林格把這種內在的「必然性」與「合規律性」歸結到一種摒棄理性思維的、不無神祕色彩的純粹直覺的作用。他指出：「人類憑藉其理性認識對外物的瞭解以及與外物的聯繫愈少，人類賴以謀求那種最高級的抽象之美的可能性也愈大。」但顯然這種純粹的直覺也是長期以來理性積澱與審美經驗的結果。只是，這一抽象的線條、顏色、形式乃至幾何形狀合乎人的某種「必然性」和「合規律性」的漫漫過程，我們早已（實在也不需要）熟視無睹。

　　我們再以著名的抽象主義繪畫大師蒙德里安（Piet Cornelies Mondrian, 1872-1944）從一個寫實性畫家逐漸走向抽象主義繪畫為例子來略加說明。

　　抽象主義繪畫大師蒙德里安直到1904年之前還是一個道地的學院派寫實畫家。他自己也說：「從一開始我就是個現實主義者。」而後來，「我的作品開始不知不覺地愈來愈悖離現實主義的自然面貌……我的畫中最先變化的是色彩。我放棄了自然色而改用純色。我已經開始感覺到，自然界中的顏色不可能重現在畫布上。我本能地感到，繪畫必須尋找到新的方法來表現自然界中的美……」於是，從立體主義繪畫把具體的物象還原成幾何學形體以及在哲學上「神智論」（主張根據內心的認識來解釋宇宙的祕密，做宇宙最根本的祕密代言人）受到啓發，他的繪畫中具象愈來愈少，曲線愈來愈少，顏色也愈來愈少；相反，蒙德里安認為構成世界根本的水平線與垂直線增加了，顏色最終則剩下了紅、黃、藍三原色。這是因為，在蒙德里安看來，世界構造最根本的要素是水平與垂直的骨架；所有色彩的根源是紅黃藍三原色。因而他就逐漸走向了不使用任何具有再現性的形象，完全用正方形和矩形以及紅黃藍三原色來進行純粹的造型。從他基本寫實的「風車風景」，通過介於寫實與抽象之間的「灰色的樹」、「開花的蘋果樹」，到純粹造型與完全風格化和「冷抽象」的「白地上有純粹色面的構成」、「繪畫」和「構圖」系列……我們可以非常清晰地看到蒙德里安走向抽象的軌跡。而耐人尋味的是，即使在蒙德里安抽象藝術的高潮時期，他也認為「抽象藝術是具體的，並且通過它的特殊表現手段，甚至於比自然主義的藝術更具體一些。在造型手段的界限內，人們能夠創造一新的實在。最好是把這新造型用『現實主義』這名稱來稱呼它」。他比較了抽象主義之所表現與古代寫實性藝術之所表現

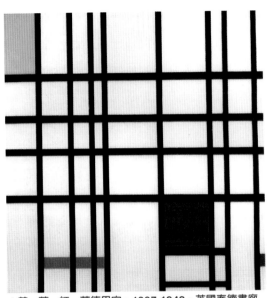

▲黃、藍、紅，蒙德里安，**1937-1942**，英國泰德畫廊

的不同：「古代藝術是改造形象的藝術，它就不表現普遍實在，而只是再現最內在事物的最表皮的現象⋯⋯它僅僅停留在生活的外邊 **⑮**。」

不妨說，蒙德里安是以一種「冷抽象」的方式把紛繁雜亂的世界萬象還原到了最基本的要素，最根本的、更為真實的具體，如原始人一樣重新回到了原始、根本與純粹。也許，我們對其作品的欣賞應該是一種逆抽象而動的「反抽象」⋯⋯從抽象與純粹中反觀並體悟到遠遠不止於那幾個正方形、矩形以及紅黃藍三原色的無窮意蘊。只是恐怕，這種反觀與體悟也是以瞬間直覺的方式與刹那間完成的，而這一過程是拒斥理性分析的。按沃林格的觀點，至少是愈遠離理性愈好，否則，就會干擾對抽象藝術的欣賞。

據說，1878年，僑居歐洲，受東方藝術影響頗深，已經表現出一定現代派傾向的美國畫家惠斯勒（James Abbott McNeill Whistler,

1834-1903）曾畫過一幅名為「巴特西橋——藍與金的夜曲」的作品。這幅畫的構圖很像日本「浮世繪」中的風景，構圖簡單，形象單純，用筆粗略，像一幅草草而就的速寫。按畫家自己的話說，在這幅畫中，他所感興趣的也「首先是形、線、色的處理和安排，運用一切手段以期達到均衡的效果」❻。就是這幅畫，拍賣時標價為200金幣（基尼）。當時有個著名的美術評論家對此畫不以為然，寫文章批評此畫，說此畫是「興筆塗抹」。惠斯勒後來因為此畫沒能賣出去竟上法院控告這位評論家。評論家質問畫家說這幅畫頂多用了兩天的時間，卻賣那麼高的價錢，是不是價錢與實際所付出的勞力不相稱？惠斯勒頗為「大言不遜」地回答說：「畫的時候雖然只是花了很少的時間，但耗費的卻是我終身的修養、經驗和才華。」我們且不要去追究這幅畫是否與其售價相稱的問題。然我們如果把這段話理解為，藝術家的創作是一個厚積薄發、「十年格物而一朝物格」的特殊精神活動，現代派藝術家創作時瞬間爆發的靈感玄思是其長年生活體驗的一種「積澱」和「抽象」，其令人費解的畫中線條、符號和顏色（如康丁斯基畫中的三角形、蛋彩和線條，蒙德里安畫中的長方形、矩形、紅、黃、藍三原色）也如原始陶罐上的幾何紋樣一樣是具體現實物象的高度簡化、濃縮，甚至還原（某些簡化和濃縮甚至是藝術家作為文化傳承者先天遺傳下來的），或者是世界、宇宙長期在其心靈中內化和內形式化並獲得必然性和合規律性的結果……是大致不差的。事實上，這是一個人類審美心理積澱的漫長過程。離開了這一先驗性的條件，任何現代派抽象藝術都無法存在，任何藝術交流也不可能。

抽象表現主義也與此相似。它既不摒棄主體的表現性，而又堅持以抽象的形式來表現這種表現性，這從名稱上也能窺豹一斑。如康丁斯基說「一條垂直線和一條水平線連結起來，產生一種幾乎是

◀巴特西橋──藍與金的夜曲，惠斯勒，1872，英國泰德畫廊

戲劇的聲音」，還說一個三角形有「它特殊精神上的芳香」。這種「戲劇的聲音」或「精神上的芳香」無疑產生於人主體之神祕的直覺，是一種直覺的表現。

 ## 再現之「鏡」與表現之「燈」

　　當然，強調世界是藝術的本源，並不是就此否認或貶斥藝術家主體及藝術家創作過程中的主觀能動性和偉大的創造力。事實上，說世界是藝術的本源，是就終極意義而言的，而涉及藝術對客觀世界具體表現的方式、表現的對象，藝術家主體在創作時與世界客體的關係等，則還有一個表現與再現的矛盾和衝突的問題。藝術是對

客觀世界的再現，還是對藝術家心靈世界的主觀表現的問題，涉及藝術本質之定位，是美學和藝術理論領域誰都無法迴避，且長期爭論不休的焦點性問題。

「再現論」在藝術理論史上可謂源遠流長而「根深柢固」。此說認爲藝術是對客觀世界或社會生活的眞實「摹仿」和再現，因而主張藝術創作要以外在世界作爲標準和參照，藝術家對現實的描繪愈逼眞，其藝術價值就愈高。就像十八世紀法國啓蒙主義學者狄德羅（Denis Diderot, 1713-1784）主張的：「我們最好是完全照著物體的原樣給它們介紹出來。摹仿得愈完善，愈能符合各種原因，我們就會愈覺得滿意❶。」

關於「藝術起源論」的幾種主要說法之一的藝術起源摹仿說，可以說是「再現論」在藝術起源問題上的一種表現 。古希臘哲學家德謨克里特（Democritus, 460-370 B.C.）認爲藝術是對於自然的摹仿：「從蜘蛛我們學會了織布和縫補；從燕子學會了造房子；從天鵝和黃鶯等歌唱的鳥學會了唱歌❶。」古羅馬哲學家盧克萊修（Titus Lucretius Carus, 約99-55 B.C.）也說過：「在人們能夠作出和諧的歌曲來愉悅自己的耳朵以前，很久以來他們就已學會了用嘴來摹仿鳥兒嘹亮的鳴聲；而西風在蘆葦叢中的嘯叫，第一次教會牧人吹蘆管做成的牧笛。」與哲學上唯物主義傳統的奠基人一般認爲是亞里斯多德一樣，文藝思想史上再現論的奠基人也同樣被認爲是他。事實上，文藝上的再現論與哲學上的反映論及唯物主義傳統是一體兩面……或者也可以這樣說，再現論的哲學基礎正是反映論或唯物主義傳統。與此大致相應，表現論的哲學基礎應當是唯心論。亞里斯多德認爲，所有的文藝都是摹仿，「史詩和悲劇、喜劇和酒神，以及大部分雙管簫樂和豎琴樂……這一切實際上是摹仿，只是有三點差別，即摹仿所用的媒介不同，所取的對象不同，所採的方

式不同。有些人（或憑藝術，或靠經驗），用顏色和姿態來製造形象，摹仿許多事物，而另一些人則用聲音來摹仿。對於後兩者，或單用其中一種，或兼用兩種……⑲」。亞里斯多德在這裡已論及繪畫、雕塑藝術與音樂、詩歌、戲劇等藝術門類在使用媒介上的差異。他還進一步指出，由於摹仿「所取的對象不同」，則形成了悲劇和喜劇的不同：喜劇總是摹仿比我們今天的人壞的人，悲劇總是摹仿比我們今天的人好的人。而由於摹仿「所採的方式不同」，則產生了史詩、抒情詩和戲劇的區別。無疑，亞里斯多德的「摹仿說」涉及許多重要的藝術原理，提出了許多富有啓發意義的重要思想，從而奠定了西方藝術思想史上的再現論傳統。

　　從亞里斯多德開始，再現論傳統影響極大，按車爾尼雪夫斯基的說法，是「他的概念竟雄霸了兩千餘年」⑳。在他之後，古羅馬的文藝理論家賀拉斯在他著名的《詩藝》（*Ars Poetica*）中指出，作家應該「到生活中到風俗習慣中去尋找模型」㉑，十七世紀法國文藝批評家布瓦洛（Nicolas Boileau-Despréaux, 1636-1711）主張「永遠也不能與自然寸步相離」，因爲自然中有著作家創作所依的模型。文藝復興時期的大畫家達文西認爲，藝術家的心靈應該像一面鏡子那樣去反映和攝取自然。繪畫愈是忠實地描繪對象，它就愈加值得讚美。十九世紀俄國批評家別林斯基（Vissarion Grigoryevich Belinsky, 1811-1848）進一步主張：「藝術是現實的走向；因而，它的任務不是矯正生活，也不是修飾生活，而是按照實際的樣子把生活表現出來㉒。」車爾尼雪夫斯基也很明確地說：「藝術的第一個作用，一切藝術作品毫無例外的一個作用，就是再現自然和生活㉓。」莎士比亞在《哈姆雷特》中也藉哈姆雷特之口說：「從前也好，現在也好，都是彷彿要給自然照一面鏡子，給德行看一看自己的面貌，給荒唐看一看自己的姿態，給時代和社會看一看自己的形

象和印記。」

再現論常用「鏡子」來比喻藝術與生活現實的再現與被再現、反映與被反映的關係:

藝術家可以不同的方式隨心所欲地進行創作,因他只要拿一面鏡子四處照照就行了⋯⋯(柏拉圖)。

因此莎士比亞應該受到這樣的稱讚:他的戲劇是生活的鏡子(塞繆爾約翰遜)。

繪畫是怎麼一回事?還不就是映出藝術中的原始形象(阿爾貝蒂)。

喜劇是生活的摹本,習俗的鏡子,真理的反映(班瓊生)。

畫家的心靈應該像一面鏡子,它的顏色應同它所反映的事物的顏色一致,並且,它面前有多少東西,它就應該反映出多少形象⋯⋯(達文西)。

每當我的視野變得朦朧,周圍的世界和整個天空都像我愛人的形象似地棲息在我心扉時,我便常常產生一種急切的嚮往:啊!要是我能把它再現出來,把這如此豐富、如此溫馨地活在我們心中的形象,如神仙似地呵口氣吹到紙上,使其成為我靈魂的鏡子,就像我的靈魂是無所不在的上帝的鏡子一樣,這該有多好啊!(歌德)

列夫托爾斯泰是俄國革命的一面鏡子(列寧)。

艾布拉姆斯在論及這一「認為藝術即摹仿,多少像一面鏡子」的「共同傾向」時指出:「這一比喻的好壞姑且不論,它在客觀上使人將興趣集中於作品的題材及其在現實中的種種原型之上,而相對忽視了藝術傳統的絕對性影響,忽視了單一藝術作品的內在要求,忽視了作者的個性。它促使人們將作品中明白表現現實世界的

那些成分，與其他被認爲只起『裝飾作用』，給讀者以更大快感的言語性、想像性成分一分爲二地對立起來，並促使人們潛心追求藝術的『眞諦』，追求藝術與其應當反映的事物之間的某種一致性。」無疑，以鏡子來比擬藝術與現實的關係，其實質都是對藝術與現實之間的摹仿與被摹仿、反映與被反映、再現與被再現的關係的強調。在兩者中，第一性的存在自然是現實，而藝術是第二性的，它的標準一般要以現實（包括亞里斯多德所說的「按照可然律或必然律」是可能發生的事，即「可能的現實」）來衡量。雖然亞里斯多德「不僅肯定藝術的眞實性，而且肯定藝術比現象世界更爲眞實，藝術所摹仿的絕不是柏拉圖所說的只是現實世界的外形（現象），而是現實世界所具有的必然性和普遍性，即它的內在本質和規律」❷。但顯然，「現實世界所具有的必然性和普遍性，即他的內在本質和規律」是處於客體位置的，也是摹仿而來的，當然這是一種最高級的摹仿。應該說，藝術發展史上的諸如現實主義、自然主義、批判現實主義的創作方法和藝術思潮，其藝術觀都與再現論大致接近。

　　與再現論傳統視現實生活爲藝術的本源，對現實標準的絕對性強調不同，表現說認爲藝術是藝術家心靈世界的表現，是藝術家感情的自然流露，因而主張藝術的本源來自於藝術家的心靈狀態，創作是一種「靈感」的火花般的閃現。艾布拉姆斯概括說：「表現說的主要傾向大致可以這樣概括：一件藝術品本質上是內心世界的外化，是激情支配下的創造，是詩人的感受、思想情感的共同體現。因此，一首詩的本源和主題，是詩人心靈的屬性和活動；如果以外部世界的某些方面作爲詩的本質和主題，也必須先經詩人心靈的情感和心理活動由事實變而爲詩。……任何一首詩所必須通過的首要考驗，已不再是『它是否忠實於自然』，或者『它是否符合理想的

139

評判者和人類普遍性的要求』，而是另一方面迥異的標準，即『它是否眞誠？是否純眞？是否符合詩人創作時的意圖、情感和眞實心境㉕？』」大致說來，像文藝思潮史上諸如浪漫主義、表現主義均屬表現論傳統，大多在表現藝術家的主體心靈和情感世界在藝術創作中的絕對性意義。

表現論也同樣源遠流長，雖然其較爲成熟的理論形態應歸之於近代。約翰・霍斯伯斯（John Hospers）認爲：「藝術表現論僅僅是最近爾百年之內才取代了藝術摹仿論。在此之前，藝術摹仿論占了絕對統治地位。」古希臘著名哲學家和美學家柏拉圖是哲學上唯心主義較早的源頭。他的藝術思想有一定的再現論痕跡，如他認爲藝術世界是對客觀現實世界的摹仿，而現實世界又是對所謂「理念世界」的摹仿。顯然，由於這個在柏拉圖看來處於本源地位的「理念世界」的客觀唯心主義性質，使得柏拉圖的「摹仿說」不可能如亞里斯多德的「摹仿說」那樣可以奠定再現論的傳統。而且，柏拉圖在論及創作時對靈感來臨的迷狂狀態的描述，對天才的推崇㉖則可以認爲有明顯的表現論思想。古羅馬美學家朗吉努斯（Longinus, 約213-273）在著名的美學著作《論崇高》（*On the Sublime*）中曾言及：「始終一致的正確只靠藝術就能辦到，而突出的崇高風格，儘管不是通體一致的，卻來自心靈的偉大。」

康德也許稱得上是表現論文藝思想的集大成者。他主張美是主觀的，美的藝術要求主觀表現，是天才的藝術。他彷彿有意與摹仿論或再現論傳統作對……強調「天才是和摹仿的精神完全對立著的」，因爲天才的創作是可以超越自然、超越摹仿的。他對「天才」的定義是：「天才是替藝術定規律的一種才能（天然資稟），是作爲藝術家天生的創造功能。才能本身是屬於自然的，所以我們也可以說，天才就是一種天生的心理能力，通過這種能力，自然替

▲英國詩歌源流，布朗，1853，英國牛津艾希莫林博物館

藝術定規則❷。」

在創作中，表現論影響深廣。十九世紀產生的浪漫主義文學藝術思潮可謂表現論藝術思想的最佳表現。英國浪漫主義詩人華茲華斯（William Wordsworth, 1770-1850）在《抒情歌謠集》（*Lyrical Ballads*）1800年版序言中說：「詩是強烈情感的自然流露。」同為「湖畔派」的浪漫主義詩人柯爾律治（Samuel Taylor Coleridge, 1772-1834）也認為：「有一個特點是所有真正的詩人所共有的，就是它們寫詩是出於內在的本質，而不是由任何外界的東西所引起的。」法國雕塑大師羅丹（Auguste Rodin, 1840-1917）也說，藝術重要的在於表現內在真實，表達出人性和靈魂的深度。十九世紀末二十世紀初以來的現代主義文學藝術思潮，大致而言也是由表現論思想占主導性地位。尤其是如現代主義文藝思潮中的表現主義更是

表現論在藝術中的一種極端性的表現。

本世紀初，義大利著名美學家克羅奇從美學的角度把藝術表現論推到了一個極端。也正因爲如此，克羅奇的表現論美學稱得上是西方十九世紀末二十世紀初以來現代主義文學藝術的理論基礎或理論總結。克羅奇認爲藝術的本源是心靈的直覺，而直覺即創造，創造即形式即表現。所以直覺與藝術都等於表現——「抒情的表現」。一切藝術都是直覺形式的創造，「作爲一個藝術家，他既不採取什麼活動，也不說明理由，而是寫詩、作畫、唱歌；簡而言之，是在表現自己」。他甚至主張以「表現」來做「美」的定義：「我們覺得以『成功的表現』做『美』的定義，似很穩妥；或是更好一點，把美乾脆地當作表現，不加形容詞，以爲不成功的表現就不是表現……美就是得到勝利的表現活動。」

科林伍德也主張藝術的本質是藝術家情感的表現，是一種「純粹的想像」，而只有表現情感的藝術才是眞正的藝術，任何再現的藝術都是名不副實的藝術。因爲在他看來，藝術再現必然意味著運用手段去達到一個目的，而這只能是技藝的而非藝術的特徵。此外，佛洛伊德與榮格的精神分析心理學把藝術看作藝術家的「白日夢」，看作藝術家之「本我」、「童年記憶」及性欲的宣洩與昇華，或集體無意識的流露與表現，總體而言，也可歸入廣義的表現論中。

總的說來，十九世紀末以來西方現代主義文藝思潮作爲對西方傳統的再現性文藝傳統的反動，主要就是以表現性的思想來進行的。如著名的野獸派畫家馬諦斯（Henri Matisse, 1869-1954）就針對現實主義傳統說過：「畫家不用再從事於瑣細的單體描寫，攝影是爲了這個而存在的，它幹得更好，更快。把歷史的事件來敘述，也不是繪畫的事了，惡魔將在書本裡找到。我們對繪畫有更高的要

▲ 綠色條紋的馬諦斯夫人，馬諦斯，
1905，丹麥哥本哈根國立美術館

求，它服務於表現藝術家內心的幻象……從這些繪畫工廠（照相、
電影、廣告）解放出來是必要的……美術學校的教師常愛說：『只
要緊密地靠近自然。』我在我一生的路程上反對這個見解，我不能
屈服於它。……我的道路是不停地尋找忠實臨摹以外表現的可能性
❷8。」現代藝術大師、現代畫派中立體派代表性人物畢卡索（Pablo
Picasso, 1881-1973）也認為，「繪畫有自身的價值」，而「不在於
對事物的如實描寫」，他因而主張「繪畫首先要畫出他對事物的認
識」，他甚至希望繪畫達到一個階段——「那裡沒有人能說出我的
一幅畫是怎樣產生的。」顯然，畢卡索力圖使自己的作品相對遠離
作為其「改造」、「緊湊」，亦即描繪加工之對象的客觀世界。因
為在畢卡索眼中的繪畫創作活動是這樣的：「當人們開始畫一張畫
時，常會做些美好的發現；但人須對它們警惕，必須多次毀壞這幅
畫，多次加工。每當藝術家毀壞一個美時，他並不是要真正的壓抑
它，而是把它加以改造、緊湊，使它更接近本質些，最後產生出來

143

的，是許多被丟棄了的各種發現的成果㉙。」

如果說再現論強調藝術與客觀世界的關係是一種鏡子式的反映和再現式的關係，表現論則是強調主體對客體、藝術對它所表現的世界如燦爛的燈光對外在世界的照耀，前者是被動的反映和再現，後者則是主動的投射和改造。這正是艾布拉姆斯在《鏡與燈》（*The Mirror and the Lamp*）中一個核心思想。

然而，如果以艾布拉姆斯的「藝術四要素」理論來衡量「再現論」與「表現論」，不難發現，此二論都各有自己的側重或者說各執一端：「再現論」強調「世界」對於藝術的本源意義而忽略其他要素，且把世界與其他要素隔絕開來；「表現論」強調藝術家主體的本體性地位而不屑其餘，且也同樣把藝術家與其他要素割裂開來。

表現與再現都是西方文化與藝術理論系統中的範疇，從這個角度看，中國的文藝思想傳統中並沒有所謂的表現和再現的範疇，有論者甚至從此角度認為以表現論與再現論，尤其是再現論來規範中國的藝術理論與實踐，完全是一種極為勉強的削足適履。這種說法確有一定的道理。但從學理上來說，借他山之石（也就是借用西方的理論範疇和框架）以攻玉，闡發並重構（甚至不妨是從一個完全對立和相反的立場或角度）中國的藝術理論，也未嘗不是一件可行之事（前人不也主張「西學為體，中學為用」嗎？）就此而言，中國古代的藝術思想雖未被納入以西方為參照系的藝術理論框架中，但其實富有較為明顯的表現性因素，或者更嚴謹一些說，中國藝術的理論與實踐在某種角度和一定層次上，與西方的表現性思想相似，與再現性思想則有明顯差異，既然如此，這幾者之間也就具有學理意義上的可比較性。

表現性傳統在中國文藝思想中是除了強調文藝社會功能的「實

用論」之外最重要的。

早在春秋時期，《尚書‧堯典》中就提出了「詩言志」的觀點，而這裡的「志」，按孔穎達的解釋，乃為「情志」的意思，即「在己為情，情動為志，情志一也」（《左傳‧正義》）。這無疑流露出較為濃厚的表現性思想。《詩經》四家注之一的《毛詩序》中解釋「詩」、「歌」、「舞」的緣起時說：「詩者，志之所之也。在心為志，發言為詩。情動於中而形於言，言之不足故嗟嘆之，嗟嘆之不足，不知手之舞之，足之蹈之也。」無疑，在作者看來，無論詩、歌，還是舞，都是「志」的一種外化，在心之「志」與外化之「詩」、「歌」、「舞」，差不多是一而二的東西，這無疑表達了藝術是審美情感表現的藝術觀念。

晉代文學家陸機在《文賦》中提出了「詩緣情而綺靡」的著名觀點，從而揭示了藝術的情感性特徵，並強調這種情感性對於藝術發揮其獨特審美價值的重要作用。

雖然後來中國的文論中產生了「言志」、「言情」及「情志並重」的區別。但就總體而言，這些文論主張都是側重於藝術家主體的，都把藝術創作看作藝術家內心情感、情志的表現和流露。再往後，李贄的「童心說」、袁枚的「性靈說」等等，都更側重於表現論的理論主張。

當然，中國古代也有若干不占主導性地位的，體現出一定的再現性特徵的文藝思想。晉代陸機「存形莫如畫」的思想可以視作其文藝思想中占據主導地位的「詩緣情而綺靡」表現性思想的補充。六朝的謝赫在《古畫品錄》中提出的繪畫「六法」中，除了第一條（也是最重要的一條）「氣韻生動」似乎奠定了中國畫「重神輕形」、「以形寫神」等特點外，其餘的幾條如「骨法用筆」、「應物象形」、「隨類賦彩」、「經營位置」、「傳移摹寫」等

「法」，都可以說與「再現」有著直接或間接千絲萬縷的關聯。正如宗白華指出的那樣：「希臘人很早就提出『摹仿自然』。謝赫『六法』中的『應物象形』、『隨類賦彩』就是摹仿自然，它要求藝術家睜眼看世界：形象、顏色，並把它表現出來❸。」說到底，就像我在後面還會談到的那樣，再現與表現的區分是相對而言的。

艾布拉姆斯在設立「藝術四要素」圖式之後，總共提出了四種文藝理論學說：摹仿（即再現）說、實用說、表現說、客觀說。在我看來，除了表現論和再現論之外的其餘兩種觀點，相對來說，在文論史上的重要性都不及表現論和再現論。而且，表現論和再現論各自作為中西藝術理論中具代表性的觀點且有較大的可比較性。故在此重點論述表現論與再現論而暫不及其餘。

大致來說，表現論和再現論的對立和區別可以從以下幾個方面來看：

從主體與客體、藝術家的內在心靈世界與客觀外在世界關係的角度說，再現論強調世界作為藝術之真實的唯一標準，主張「藝術是現實中一切真實的複製」（別林斯基語），認為藝術家所摹仿的東西愈逼肖對象，其藝術價值也無疑愈高。古希臘神話傳說中，雕刻家皮格馬利翁（Pygmalion）雕刻的少女像變成了真人，並與他成為眷屬的故事；宙克西斯（Zeuxis）與帕拉修斯（Parrhasius）比賽繪畫，宙克西斯畫的葡萄引來飛鳥啄食，而當宙克西斯正要掀起帕拉修斯畫上的蓋布時，才發現這塊布本身就是畫上去的；文藝復興時期的藝術家喬托（Giotto di Bondone, 約1267-1337）在他老師所畫的肖像上畫上一隻蒼蠅而老師誤以為真的故事……這些，都直接或間接地表現出對藝術真實再現的由衷讚賞，以酷肖自然的逼真為唯一標準的再現論傾向。表現論的藝術標準在於主體，是向「內」的，它主張藝術是藝術家心靈世界的表現，強調所表現之一切均叛

依於主觀心靈的眞實。艾布拉姆斯在《鏡與燈》中談到❸,表現說
的代表人物之一約翰·斯圖亞特米爾（John Stuart Mill, 1806-1873）
主張：詩歌的表達「並不存在於所表達的對象本身」,而是在表達
者的心靈狀態,亦即「審視對象時的『心境』中」。詩歌總是在詩
人的心靈中被苦思冥想著。當詩人描寫一頭獅子時,他只是表面上
在描寫獅子,實際上表現的卻是自己心靈的興奮狀態。「詩必須忠
實,但不是忠實於外界對象,而是必須忠實於『人類情感』。」

　　從對藝術創作本身的理解,從藝術家創造個體的角度看,再現
論既然把藝術理解成外在自然的摹仿,當然會把藝術的技能問題看
得較重,即認爲摹仿的成功與否取決於後天的勤學苦練。流傳頗廣
的「達文西畫蛋」的故事,反映了再現論思想,也強調了技巧、技
藝與藝術經驗的累積等在藝術創造中的重要意義。表現論無疑更爲
高揚藝術家主體的靈性和巨大創造力的暴發。早在古希臘時期,柏
拉圖就曾經論述過一種「迷狂」的創作心態：「凡是高明的詩人,
無論在史詩或抒情詩方面,都不是憑技藝來做成他們優美的詩歌,
而是因爲他們得到靈感,有神力憑附著……詩人是一種長著羽翼的
神明的東西,不得到靈感,不失去平常理智而陷入迷狂,就沒有能
力創造,就不能做成詩或代神說話❸。」這是一種靈感來臨之時藝
術家依乎天性、不由自主而任情感暴發的創作狀態。康德也主張
美的藝術創造之天才的性質：「必然是大自然在創作者的主體裡面
（並且通過它在諸機能上的協調）給予藝術以法規;也就是說,美
的藝術只有作爲天才的作品才有可能❸。」

註釋

❶宗白華，〈中國藝術境界之誕生〉，見於《藝境》（北京：北京大學出版社，1987），157。

❷〔美〕劉若愚，《中國的文學理論》（成都：四川人民出版社，1987），35、38。

❸〔美〕蘇珊‧朗格，《藝術問題》（北京：中國社會科學出版社，1983），55。

❹〔美〕亨利摩爾，〈雕塑家的目的〉，《現代藝術大師論藝術》（南京：江蘇美術出版社，1990），165。

❺劉綱紀，《藝術哲學》（武漢：湖北人民出版社，1986），695

❻《羅丹藝術論》（北京：人民美術出版社，1978），1。

❼馬克思，〈政治經濟學批判‧導言〉，選自《馬克思恩格斯選集》第二卷，113。

❽毛澤東，〈矛盾論〉，《毛澤東選集》第一卷，319。

❾魯迅，《且介亭雜文二集‧葉紫作〈豐收〉序》。

❿選自《列寧全集》，第三十八卷，278-279。

⓫轉引自《藝術特徵論》（北京：文化藝術出版社，1986），213。

⓬轉引自《藝術特徵論》，215-216。

⓭英國哲學家詹姆斯‧彪蒂語，轉引自《藝術特徵論》，230。

⓮蘇珊‧朗格，《藝術問題》。

⓯《歐洲現代畫派畫論選》（北京：人民美術出版社，1980），157。

❶⑥轉引自遲軻，《西方美術史話》（北京：中國青年出版社，1983），372。

⑰〈繪畫論〉，《西方文論選》上卷（上海：上海譯文出版社，1997），382。

⑱《西方文論選》上卷，5。

⑲亞里斯多德，《詩學‧詩藝》（北京：人民文學出版社，1962），4。

⑳車爾尼雪夫斯基，〈論亞里斯多德的《詩學》〉，《美學論文選》（北京：人民文學出版社，1957）。

㉑亞里斯多德，《詩學‧詩藝》，154。

㉒《別林斯基選集》第二卷（上海：上海文藝出版社，1963），73。

㉓車爾尼雪夫斯基，《藝術與現實的審美關係》（北京：人民文學出版社，1978）。

㉔朱光潛，《西方美學史》（北京：人民文學出版社，1984），72。

㉕艾布拉姆斯，《鏡與燈》（北京：北京大學出版社，1989），25。

㉖柏拉圖在《文藝對話集‧伊安篇》（北京：人民文學出版社，1986）中描述了詩人靈感來臨時的狀態：「凡是高明的詩人，無論在史詩或抒情詩方面，都不是憑技藝來做成他們優美的詩歌，而是因為他們得到靈感，有神力憑附著……詩人是一種輕飄的長著羽翼的神明的東西，不得到靈感，不失去平常理智而陷入迷狂，就沒有能力創造，就不能做成詩或代神說話。」

㉗康德，《判斷力批判》（北京：商務印書館，1964）

㉘轉引自《歐洲現代畫派畫論選》，50、51。

㉙同上註。

㉚宗白華，〈中國美學史中重要問題的初步探索〉，《藝境》，
 338。

㉛艾布拉姆斯，《鏡與燈》，28。

㉜柏拉圖，《文藝對話集・伊安篇》。

㉝〔德〕康德，《判斷力批判》上卷，153。

第5章
「搜盡奇峰打草稿」：
主體創造之境

 # 「人心之通天」：主體與客體的遇合

　　藝術家的創造是一個極為複雜精微的精神性生產勞動過程。那麼，藝術家主體與世界客體構成了什麼樣的關係？又是怎樣發生關係的？在這之中，藝術家主體又發揮著怎樣的作用？

　　先從一個禪宗故事談起。據《壇經》記載，某日，兩個和尚在做法事時，偶見風吹幡動，遂引發了激烈的爭議，一個和尚說是幡在動，一個和尚說是風在動，誰也說服不了誰。這時，恰好禪宗六祖慧能大師經過此地，見他們爭執不休，就說，既不是幡動，也不是風動，而是心動。此語一出，兩僧皆服。

　　從唯物主義的角度看，慧能的「心動說」自然是十足的唯心主義，顛倒了主客觀的關係。因為在唯物主義看來，無論是幡動還是風動，都是先於主體人的，都是不以人的主觀意志為轉移的客觀存在。但我們從另一個角度看，「心動」又毋寧說是充分尊重和強調人的主體性。因為「人是萬物的尺度」，是世界意義的給定者。若是沒有人，沒有人的「心動」，沒有和尚在觀察這風和這幡，那麼無論風動還是幡動，都是沒有意義的。說到底，所謂意義或價值，作為自然的一種屬性，都是人在對自然的改造和征服中使自然顯現出來的，都是相對於人而言的。從這個角度說，沒有主體就無所謂客體；沒有體察萬物、容納萬象的「心動」，無論幡動，還是風動，均無意義。

　　蘇軾的〈琴詩〉寫道：若言琴上有琴聲／放在匣中何不鳴？／若言聲在指頭上／何不於君指上聽？

◀溪山蘭若圖，五代　巨然，
美國克里夫蘭藝術博物館

　　這首詩歌蘊含了深刻的藝術哲理思考。在詩裡，琴不妨理解為物質世界、客體，或者說是藝術發生的物質、媒介性因素，「手指」不妨理解為技巧等從屬於主體的人的因素。顯然，光有琴無手指不行，光有手指無琴也不行。因而，一個完整藝術活動的完成，一首美妙動聽樂曲的產生必須得依靠「琴」和「手指」這兩者的結合。

　　中國南北朝時期，詞人馮延巳有「風乍起，吹皺一池春水」的名句。南唐主李憬曾開玩笑地問他的下臣馮延巳：「『風乍起』，又干卿何事？」如果李憬百無聊賴的問題肯定不是一種自覺的關於主客體問題的思考，唐代文學家柳宗元「美不自美，因人而彰」的觀點，則無疑蘊含了豐富的關於審美活動中主客體關係的深刻思考。柳宗元在〈邕

153

州柳中丞作馬退山茅亭記〉一文中指出：「夫美不自美，因人而彰。蘭亭也，不遭右軍，則清湍修竹，蕪沒於空山矣。」葉朗甚至說：「『美不自美，因人而彰』這八個大字，含義豐富而深刻，勝過了厚厚一大本美學著作。」葉朗從美學的角度闡發說：「審美活動是人類的一種精神活動。從心理學的角度看，它是一種感興的活動。從哲學的角度看，它是一種體驗的活動，是人與世界的溝通。自然景物（「清流湍竹」）是客觀存在，是不以人的主觀意志為轉移的。但是自然景物要成為審美對象，要成為『美』，卻必須要有人的審美活動，必須要有人的意識去『發現』它，去『喚醒』它，去『照亮』它，使它從實在物變為意象（一個完整有意蘊的感性世界）。」

與柳宗元的觀點極為相似，沙特在《為何寫作》中也曾說過：「我們的每一種感覺都伴隨著意識活動，即意識到人的存在是『起揭示作用的』，就是說由於人的存在，才有萬物的存在，或者說人是萬物藉以顯示自己的手段，由於我們存在於世界之上，於是便產生了繁複的關係。是我們使這一棵樹與這一角天空發生關聯；多虧我們，這顆滅寂了及千年的星，這一彎新月和這條陰沉的河流得以在一個統一的風景中顯示出來；是我們的汽車和我們飛機的速度把地球的龐大體積組織起來；我們每有所動，世界便披示出一種新的面貌。……這個風景，如果我們棄之不顧，它就失去見證者，停滯在永恆的默默無聞狀態之中。至少它將停滯在那裡，沒有那麼瘋狂的人相信它將要消失。將要消失的是我們自己，而大地將停留在麻痺狀態中，直到有另一個意識來喚醒它。」

因此，從藝術創作中主客體關係的角度看，我們也可以說，藝術創作是一種高級的人類精神活動。藝術創作的過程不是純客觀自然的鏡子和照相機式的反映，也不是純主觀的臆想玄思，而是

▲自畫像，梵谷，1889，私人收藏

藝術家主體「心動」（實即審美感興）之後與自然不斷感應、遇合、溝通，而自然則不斷「人化」（進入主體心靈世界）和作品文本化（進入藝術世界）的過程。就此而言，無論是弗蘭西斯培根（Francis Bacon, 1561-1626）說的「藝術是人與自然的相乘」，還是梵谷（Vincent Willem van Gogh, 1853-1890）所說的「藝術是人被加到自然裡去」，都是極富真知灼見的。在這個主觀見之於客觀的過程中，藝術家主體在一定程度上無疑制約於自然客體的，因為正如本書前文專論過的那樣，世界在終極意義上而言是一切藝術的本源。然同時，藝術家也有著充分的主體性和創造性。藝術創作是主體心靈對客觀世界的投入（胡風），是人對物的征服，藝術世界則是藝術家對自然界的加工、改造和再創造，藝術，作為一種人主體精神之實現和外化的生命活動，離開了作為創造主體的藝術家，無疑是不可思議的。因而，就像歌德說的那樣，藝術家對於自然，

155

◀蝦趣，近代　齊白石，北京畫院

構成了一種雙重關係：「他同時是她的主人和奴隸。當他為了被人瞭解，而用塵世的事物來進行工作時，他是她的奴隸；當他使哲學塵世的手段服從於他的更高目的，使她為他服務時，他是她的主人。」（《歌德談話錄》）

關於藝術家的主體心靈與客觀自然的遇合與溝通，錢鍾書曾在他的《談藝錄》中談及可能出現的三個層次或階段，這就是「人事之法天，人定之勝天，人心之通天」。

「人事之法天」，可理解為藝術家創作的一種初級階段。在這一階段，藝術家可能還是自然的「奴隸」。他敬畏於大自然的威力，折服於天然之美，致力於師法自然，摹仿、再現客觀世界，以

「形似」爲準繩。

　　「人定之勝天」，可以理解爲藝術家超逾了僅僅與自然形似的階段之後較爲高級的階段。在這一階段，人努力去發現並掌握自然的規律，人是自然的主人，主體心靈驅使客觀世界爲我所用。藝術家可以「觀古今於須臾，撫四海於一瞬」。主體表現出人類面對自然、征服自然的自信心和自豪感；藝術家也不再停留於追求「形似」和模擬、再現客觀世界的階段，而是認識到「作畫妙在似與不似之間」（齊白石），追求「不似似之」（石濤），「以不似之似爲眞似」（黃賓虹）。也就是說，藝術家所創作的藝術世界既來自於自然，又超越於自然，似客觀世界這一階段，也涉及到一個藝術技巧的問題。從某種角度說，熟練的技能技巧正是人對自然規律的掌握的一種表現。因爲藝術家的創造需要運用一定的物質材料和藝術媒介來完成。「人定之勝天」，正是人對「天」（物質材料）的駕馭。正如黑格爾指出的：「藝術創作還有一個重要的方面，即藝術外表的工作，因爲藝術作品有一個純然是技巧的方面，很接近於手工藝……一個藝術家必須具有這種熟練技巧，才可以駕馭外在的材料，不至於因爲它們不聽命而受阻礙❶。」

　　「人心之通天」是藝術創作的高級階段。在這一階段，藝術家進入到一種物我兩忘、主客交融、「從心所欲而不逾矩」的境地。在這一階段，由於人對自然規律的掌握達到了一種類乎「見竹不見人」、「以神遇而不以目遇，官知止而神欲行」的自覺自爲的無技巧狀態，乃至漸入到一種「嗒然遺其身」，「其身與竹化」的佳境。莊子在內篇〈養生主〉中以神來之筆所描繪的「庖丁解牛」的場面，無疑正是這種「通天」佳境象徵性的表現。庖丁的這種創造佳境無疑讓所有的藝術家都豔羨不已。但這無疑要經過艱苦的勞動。而且，這種佳境並非靠技巧的熟練就能達到，它還與主體的修

養、靈性、悟道的能力等息息相關。

從「人定之勝天」到「人心之通天」也可以看作藝術創作過程中主體（心）與客體（物）的關係從相持相抗到相融相通的轉換。劉勰在《文心雕龍‧物色篇》中曾論及藝術家創作過程中的心物關係：「是以詩人感物，聯類不窮；流連萬象之際，沉吟視聽之區。寫氣圖貌，既隨物以宛轉；屬采附聲，亦與心而徘徊。」王元化精到地分析了劉勰在這段話裡所蘊含心物關係的辯證法思想：「劉勰提出『隨物宛轉，與心徘徊』的說法，一方面要求以物為主，以心服從物；另一方面又要求以心為主，用心去駕馭物。表面看來，這似乎是矛盾的。可是，實際上，它們卻互相補充，相反相成。……劉勰認為，作家的創作活動就在於把這兩方面的矛盾統一起來，以物我對峙為起點，以物我交融為結束❷。」英國著名詩人艾略特（Thomas Stearns Eliot, 1888-1965）關於藝術創造活動中，藝術家主體心靈的作用與意義的看法也很能啓人深思，他把藝術家的心靈比喻成一根「白金絲」，兩種氣體混合在一起，要使它們發生化學反應時，沒有「白金絲」作為催化劑，反應不可能發生，而在這一發生化學反應的過程中，「白金呢，顯然未受影響，還是不動，依舊保持中性，毫無變化。」因而，「詩人的心靈就像一根白金絲，……它完善地消化和點化那些它作為材料的激情❸」。

顯然，艾略特主要是從矯正藝術創作中過於誇大主體人的主觀激情的、帶有浪漫主義和感傷傾向的潮流方面而言的，他更為強調藝術家在主客體對峙的過程中，主體激情的冷卻，感受的深入，冷靜的體察和經驗的沉澱。藝術家彷彿在不動聲色中，催化著主客體的融合，從而創造出既不是客體世界的簡單再現，也不是主體情感簡單的、傳聲筒式的一洩無餘的藝術世界。這樣的真正藝術世界是主客體融合之後的「第三種存在」。

 # 「自然的人化」：從「眼中之竹」到「胸中之竹」

　　在藝術活動中，四個要素之間構成了錯綜複雜的主客體關係。如，藝術家主體面對現實世界客體構成了第一主體與第二客體的關係；藝術家主體創作時與他手下生成的藝術作品構成了第一主體與第二客體的關係；欣賞者主體在欣賞時面對藝術作品構成了第二主體與第二客體的關係，與藝術家形成「共鳴」、與世界對話感應則又構成了第一主體與第一客體的關係。

　　在這裡，我們主要探究一下第一主體與第一客體的關係，看看在這一「前創作」階段，藝術家主體是怎樣對待並處理現實世界？怎樣且在哪幾個層次上與世界遇合？作為客體的客觀世界是怎樣進入主體藝術創造的，從而成為藝術家的心理現實，甚至藝術真實的？原生態的自然真實與經過主體創造的藝術真實又是一種怎樣的關係？

　　一般認為，藝術創作過程可以劃分為藝術體驗、藝術構思、藝術傳達三個階段。如果把這三個階段與清代著名畫家鄭板橋所精闢論述過的畫竹過程對照起來看，會發現從「眼中之竹」到「胸中之竹」再到「手中之竹」恰好對應於藝術體驗、藝術構思與藝術傳達。事實上，這個過程也是一個藝術家主體不斷地把外在客觀世界內在化，亦即美學中常說的對自然「人化」的過程。

　　鄭板橋曾經敘述過他畫竹的三個階段是從「眼中之竹」到「胸

中之竹」再到「手中之竹」：
「江館清秋，晨起看竹，煙光、日影、露氣，皆浮動於疏枝密葉之間。胸中勃勃，遂有畫意。其實胸中之竹，並不是眼中之竹也。因而磨墨展紙，落筆倏作變相，手中之竹，又不是胸中之竹也。總之，意在筆先者，定則也；趣在法外者，化機也。獨畫雲之哉！」
（〈板橋題畫〉）

在這裡，鄭板橋其實精闢地闡明了客觀世界如何在藝術家的審美感知作用下進入藝術作品的過程，亦即藝術理論書中常劃分的藝術創作的三個階段：藝術體驗、藝術構思、藝

▲竹石圖，清　鄭燮，上海博物館

術傳達。顯然，眼見為實，我們不妨把「眼中之竹」理解為先於主體的、自在狀態下的客觀世界（物象）：「煙光、日影、露氣，皆浮動於疏枝密葉之間。」生機勃勃的自然世界觸發了藝術家的創作欲望，於是，不覺「胸中勃勃，遂有畫意」。「眼中之竹」變而為「胸中之竹」。在這裡，「胸中之竹」意味著藝術家對自然世界進行了選擇、提煉和加工之後，在腦海中形成的一種主客互滲、情景交融的「意象」。正如葉朗指出的那樣：「『意象』是情和景的內在統一，是內部世界和外部世界的內在統一，是一個完整的、內部有意韻的感性世界。眼中之竹即物象。胸中之竹即意象，是情與景

的融合❹。」

　　無疑，藝術家只有形成了這樣的意象，做到「胸有成竹」，像宋代的畫竹高手文與可那樣，「見竹不見人」、「其身與竹化」（蘇軾詩句），才有可能進行下一步具體操作階段的藝術創作活動，把「胸中之竹」變成「手中之竹」最後乃至「紙上之竹」。按文與可的經驗，則是：「故畫竹必先得成竹於胸中，執筆熟視，乃見其所欲畫者，急起從之，振筆直逐，以追其所見，如兔起鶻落，少縱則逝矣。」（蘇軾，〈文與可畫篔簹谷偃竹記〉）就是說，如果動作慢了，或者「言不及意」那就有可能如蘇軾說的那樣，「作詩火急追亡逋，清景一失後難摹」（〈臘日遊孤山訪惠勤惠思二僧〉）。

　　意象不是單純客觀世界的再現，也不是單純主觀心靈世界的表現，而是客觀世界與心靈世界的一種有機結合，或者說是藝術家主體心靈對客觀世界的投射並與之遇合的結果，它發生並形成於主客體之間，有一種明顯的「主體間性」，就像張璪總結的那樣，是「外師造化，中得心源」。的確，對於一個具有創造性的藝術家來說，他在創作時不可能只是像鏡子和照相機那樣做機械的再現，他的主體意識必然要加到這「主體意向性」的過程中去，所謂「登山則情滿於山，觀海則意溢於海」，「胸中之竹」自然也會有別於「眼中之竹」。歌德曾說過：「藝術家一旦把握住一個自然對象，那個對象就不再屬於自然；而且可以說，藝術家在握住那一頃刻就是在創造那個對象，因為他從對象中取得了具有意韻，顯出特徵和引人入勝的東西，使那東西具有更高的價值。」因而，「胸中之竹」正是對千千萬萬「眼中之竹」的一種選擇、集中、提煉和昇華，它來自於自然又高於自然。石濤說他畫山峰時是：「山川使予代山川而言也。山川脫胎於予也。予脫胎於山川也。搜盡奇峰打草

稿也」；徐悲鴻畫馬則是「以馬為師」，畫了一千多幅馬的速寫，因而做到了「胸有成馬」；魯迅說他塑造人物形象時往往是：「所寫的事跡，大抵有一點見過或聽到過的緣由，但絕不全用這事實，只是採取一端，加以改造，或生發開去，到足以幾乎完全發表我的意思為止。人物的模特兒也一樣，沒有專用過一個人，往往嘴在浙江，臉在北京，衣服在山西，是一個拼湊起來的腳色❺。」

▲奔馬，近代　徐悲鴻，徐悲鴻紀念館

這些例子，都說明了這一道理。這其實也涉及到一個生活真實與藝術真實的問題。

生活真實是客觀現實生活中的真實情狀，是藝術再現或表現的對象和內容；藝術真實是經過藝術家主體投射和意識滲透的、主客觀統一的、真實可信的藝術形象。如果說生活真實是仍然獨立於人意識之外的自然世界，那麼藝術真實就是一種「人化的自然」，是經過藝術家主體的情感外射的，體現了藝術家本質力量之對象化的「人化的自然」。

生活真實與藝術真實的關係是辯證同一的。一方面，生活真實是藝術真實的來源與基礎，藝術真實的營造無論怎麼千變萬化都可謂萬變不離其宗，藝術真實即便不是現實生活中一定發生過的，也必然應該是可能發生的。即使是神話、科幻小說，即使是荒誕、

變形、誇張等手法也是如此。另一方面，藝術真實既經過藝術家的意識投射及能動的加工和改造，就不再是生活中原先的樣子了。因為創造藝術真實時藝術家須對原生狀態的客觀現實進行刪繁就簡、綜合概括等加工改造的工作。這種加工改造，並非對生活真實的歪曲表現，而是使生活更加集中、鮮明、生動。魯迅在致徐懋庸的書信中同樣說過：「藝術的真實非即歷史上的真實，……因為後者須有其事，而創作則可以綴合，抒寫，只要逼真，不必實有其事也。然而他所據以綴合，抒寫者，何一非社會上的存在，從這些目前的人，的事，加以推斷，使之發展下去，這便好像預言，因為後來此人，此事，確也正如所寫。」（《魯迅書信集》上卷）因而，齊白石老人的名言「作畫妙在似與不似之間」，是頗富有哲理性的。「太似」，是過於拘泥於生活真實了，白石老人稱之為媚俗，「不似」也許可以理解為離開生活真實過遠，太主觀任意武斷了，以故白石老人稱之為「欺世」。顯然，唯有在這兩者之間，使生活真實與藝術家的主觀精神融合得恰到好處，昇華為藝術的真實，才是藝術的真諦。

從「眼中之竹」到「胸中之竹」，或者說從客觀現實到人化自然，從生活真實到藝術真實是藝術創造活動中一個很重要的過程。這個過程的中介是藝術家主體，是一個主體心靈與客體世界融合的過程，亦即體驗的過程。無疑，藝術家主體與世界客體遇合深淺的問題，必然與藝術家的審美體驗能力息息相關。因為並非所有的藝術家都能輕而易舉地達到「人心之通天」的遇合境界。這與藝術家生命體驗的能力或境界息息相關。

體驗，原係一個哲學上的名詞，係指一種與生命活動密切相關的具有直接性、動態性特點的人生經歷。狄爾泰（Wilhelm Dilthey, 1833-1911）認為對人生的把握只能以體驗而完成，因為體驗是將生

命本體內在地置身與生命之流,並與對象的生命融合在一起。胡塞爾(Edmund Gustav Albrecht Husserl, 1859-1938)把體驗納入他的「主體意向性」結構,認爲正是體驗的生命活動消弭了主客體的二分。現在我把體驗移用到這裡,專指藝術家主體對於對象客體的介入,對世界的觀察、理解、體會、認知、經驗並進而達到的藝術創造主客體融合、溝通的精神活動。狄爾泰曾嚴格地區分了「體驗」與「經驗」,認爲經驗所感知的只是事物的表象,而體驗所直覺到的才是生命的本質。我在這裡並不嚴格區分這兩者,因爲我認爲無論體驗還是經驗,突出的均是主體對客體的一種介入、體察的生命活動或一種主客融合的生命狀態。因而,我傾向於作家孫犁所主張廣義的「體驗」。他說過:「體驗⋯⋯是身體力行,帶有心理的和生理的實踐的意義。對於生活的體驗,就是對生活的感受。生活使我勞苦,使我休息,使我悲痛,使我絕望,給我希望,這全是體驗❻。」

▲烟江疊嶂圖,北宋　王詵,上海博物館

164

　　體驗，是一種本體性的人生反思狀態，它要求體驗主體以一種「能空」的心靈狀態而虛以待物並體察萬物。體驗是藝術家人格涵養生成的重要一環。古人說「讀萬卷書，行萬里路」，正是說從間接經驗與直接體驗兩方面入手才可造就一個人的成熟和大器。在我看來，無論是直接經驗還是間接經驗，都是藝術體驗不可或缺的重要方式。

　　體驗的深入，需要藝術家情感的沉澱，靜默的體察，深入的感知和開闊的經驗。體驗是藝術家「讀萬卷書，行萬里路」的結果。因為體驗包含情感、理解、想像、體味等內在對客體世界、社會人生的反覆感受、體會和思考。體驗需要一定感情的投入，但卻應避免流於浮泛、空洞乃至矯情。感情或許是人人都會有的，而更重要的也許是對感情的沉澱、咀嚼、體味。正如著名詩人艾略特說過的：「詩不是感情，也不是回憶，也不是寧靜。詩是許多經驗的集中，集中後所發生的新東西……❼」體驗甚至還需要藝術家在創作時設身處地揣摩對象的一切：行為、舉止、言行，並進入對方的內心世界……也就是說，體驗也離不開體驗基礎上的想像活動，正所謂：「登山則情滿於山，觀海則意溢於海。」（劉勰），甚或「感時花濺淚，恨別鳥驚心」（杜甫）；高爾基（Maxim Gorky, 1868-1936）甚至主張文學家在寫公羊時要「想像自己也是一隻公羊」，「他雖慷慨，卻必須想像自己是個吝嗇鬼；他雖毫無私心，卻必須覺得自己是個貪婪的守財奴；他雖意志薄弱，但卻必須令人信服地描寫出一個意志堅強的人❽」。

　　著名德國詩人里爾克（Rainer Maria Rilke, 1875-1926）說過一段詩意盎然而又精采絕倫的話：「詩並不像一般人所說的是情感（情感人們早就很夠了），詩是經驗。為了一首詩我們必須觀看許多城市，觀看人和動物，我們必須去感覺鳥怎樣飛翔，知道小小的花朵

在早晨開放時的姿態。我們必須能夠回想：異鄉的路途，不期的相遇，逐漸臨近的別離；——回想那還不清楚的童年的歲月；想到父母，如果他們給我們一種歡樂，我們並不理解他們，不得不使他們苦惱（那是一種對於另外一個人的快樂）；想到兒童的疾病，病狀離奇地發作，這麼多深沉的變化；想到寂靜、沉悶的小屋內的白晝和海濱的早晨，想到海的一般，想到許多的海，想到旅途之夜，在這些夜裡萬籟齊鳴，群星飛舞，——可是這還不夠，如果這一切都能想得到。我們必須回憶許多愛情的夜，一夜與一夜不同，要記住

◀孟蜀宮伎圖，明 唐寅，
北京故宮博物院

166

分娩者痛苦的呼喊和輕輕睡眠著、止了的白衣產婦。但是我們還要陪伴過臨死的人，坐在死者的身邊，在窗子開著的小屋裡有些突如其來的聲息。我們有回憶，也還不夠。如果回憶很多，我們必須能夠忘記，我們要有大的忍耐力等著它們再來。因爲只是回憶還不算數。等到它們成爲我們身內的血、我們的目光和姿態，無名地和我們自己再也不能區分，那才能以實現，在一個很稀有的時刻有一行詩的第一個字在它們的心中形成，脫穎而出❾。」

可見，眞正的藝術創作可謂是歷盡滄桑、嘔心瀝血而百煉成鋼，是「十年格物而一朝物格」（金聖歎語）的結果。眞正的藝術精品也是藝術家眞人格、眞涵養、眞性情、眞體驗之厚積而薄發的外化，是「燦爛至極歸於平淡」、「豪華落盡見眞淳」。

當然，無論是艾略特還是里爾克，他們在這裡所述的「體驗」或經驗，顯然包括很多對日常生活的「經驗」，但不難發現，主體對生活的經驗是伴隨著極強精神性的心靈活動，是藝術家投注了全身心的物我同一、主客遇合而興會無前，是主體的自由自爲與「感覺的解放」。它絕不是在日常瑣碎散文化世界中的「沉淪」和感覺的麻木與遲鈍。這使得類似這樣的體驗或經驗是一種內蘊著明顯超越性意向的審美體驗，而非日常生活經驗。

黑格爾曾舉一個小孩向水裡扔石頭，並「以驚奇的神色去看水裡的圓圈」爲例，說明這水圈就是小孩的一個作品，他的驚奇正在於「在這作品中他看出他自己活動的結果」。黑格爾認爲藝術創造活動在本質上與此是同一道理，都是人先天稟有的「把內在的理念轉化爲外在的現實，從而實現自己」的心理需要的結果。因爲「這種需要貫串在各種各樣的現象裡，一直到藝術作品裡那種樣式的在外在事物中進行自我創造」。總而言之，「人還通過實踐的活動來達到爲自己（認識自己），因爲人有一種衝動，要在直接呈現於他

目前的外在事物中認識他自己。人通過改變外在事物來達到這個目的，在這些外在事物上面刻下他自己內心生活的烙印，而且發現他自己的性格在這些外在事物中複現了❿。」

同樣，馬克思所嚮往的那種「處處都把內在的尺度運用到對象上去……也按美的規律來建造」的「自由自覺的勞動」，其動人之處正在於：「這種生產是人的能動的類生活。通過這種生產，自然界才表現為他的作品和他的現實。因此，勞動的對象是人的類生活的對象化；人不僅像在意識中那樣理智地複現自己，而且，能動地、現實地複現自己，從而在他所創造的世界中直觀自身。」

因而，從根本上說，藝術體驗活動作為藝術創造活動的一個重要組成部分，正是一種人的本質力量對象化的活動，人從他所創造的藝術中可以複現自己、直觀自己。就像黑格爾筆下的那個小男孩以驚奇的神色看水圈那樣，以看到現實在藝術中的再現、表現、變形而感到一種快意。這是一種類似於石濤的那種「山川使予代山川而言，山川脫胎於余也」，「山川與予神遇而跡化也。所以終歸之於大滌也」的快意。當此之時，客體與主體神遇而跡化，我脫胎於你，你又脫胎於我，我中有你，你中有我，彼此難分你我，從而進入一種創造性佳境。

語言的搏鬥：從「胸中之竹」到「手中之竹」

「庖丁為文惠君解牛，手之所觸，肩之所倚，足之所履，膝之所踦，砉然響然，奏刀騞然，莫不中音，合於桑林之舞，乃中經首之會。」而庖丁也簡直是把解牛當作一種給他帶來莫大樂趣、快感

和享受的自覺自爲自由的創造性勞動：解完牛之後，庖丁「提刀而立，爲之四顧，爲之躊躇滿志，善刀而藏之」。這是莊子在〈養生主〉中，以汪洋姿肆的神來之筆描繪的「庖丁爲文惠王解牛」的壯觀場面。庖丁的這種近乎「人心之通天」的創造佳境，無疑讓所有的藝術家都豔羨不已。然而，這種佳境卻並不是所有的人在任何時候都能達到的。「曲徑通幽處」，在通達佳境之前，藝術家無疑都要經過「人定之勝天」階段的艱苦勞動，他都必須與他所無法迴避的藝術語言做殊死搏鬥，努力克服「表達的焦慮」〔弗·傑姆遜語（Fredric Jameson）〕和語言的痛苦，才有可能「穿過迷霧，那邊是霞光」。

　　高爾基曾經說過：「我的失敗常常讓我想起一位詩人所說的悲哀的話，世上沒有比語言的痛苦更強烈的痛苦。」一個詩人更是借用詩歌的形式來表達這種「與語言搏鬥」的痛苦：我關上房門，彈奏一架巨大鋼琴／額頭懷找思想者的倨傲，與全世界／赤手較量／而我持槍的手痛苦顫抖／打不中那飛鳥如鼓的胸脯……（南野，〈孕育詩歌〉）

　　早在一千多年前，南北朝時候的文論家劉勰就曾在《文心雕龍·神思篇》中道出了創作過程中一種言不及義的痛苦：「方其搦翰，氣倍辭前，暨乎篇成，半折心始……」是說筆下實現的篇章往往只達到原先想表達的一半。什麼原因呢？「意翻空而易奇，言征實而難巧也。」也就是說，無論在提筆動手之前創作主體的「意」可以如何的海闊天空，竭盡想像之能事，但最後表達成型的「言」卻是實實在在，來不得半點虛假和乖巧的。這也正如古人常說的「書不盡言，言不盡意」。

　　明代畫家沈顥也在《畫塵》中寫到：「胸中有完局，筆下不相應，舉意不必然。落楮無非是機之離合，神之去來，既不在我，

169

亦不在他。臨紙操筆時，如曹瞞欲戰。」就是說，畫畫之前，即便胸有成竹，下筆之時也未必能如願以償，畫出自己之所想。最爲關鍵的，是在創作過程中掌握「操筆落紙」時的「機之離合，神之去來」，一旦落筆，身不由己，結局會如曹阿瞞的戰術那樣變化無窮、玄妙莫測。這的確是極爲準確地道出了藝術家創作時的實際狀況。

究其實，無論藝術家在藝術體驗和藝術構思階段怎麼進行海闊天空式的想像，但從根本上說，藝術家若是不把他的所思所想所想像付諸「手中之筆」，通過具體的藝術媒介和手段凝定成藝術文本，則這一切還都是空的。若是僅僅停留在想像階段，可以說人人都是藝術家。但之所以有人是藝術家，有人成不了藝術家，正是因爲，人人都得經受藝術語言這一「試金石」的檢驗。

正如雷諾瓦（Pierre-Auguste Renoir, 1841-1919）說的：「一個人是在一幅畫面前，而不是在一片美景面前立志要當畫家的。」而藝術家一旦開始創作，可以說，藝術媒介和藝術語言作爲藝術家主體的第二客體就加入了創作過程，它限定和制約著藝術家的創作，直至最後形成藝術品。在這個過程中，藝術家甚至只是憑感覺工作，他漸漸地朝著結束的目標前進，並不知道他所要達到和完成的最後形式。而事實上，這種無法預見性正是所有創造性工作的一個重要特徵。著名雕塑家亨利摩爾曾對他自己創作過程的描述就很能說明藝術創作過程的這種無法預見的特點。他說：「我有時以在紙上隨便畫上一筆來作爲開始，它並非是個預先想好的要加以解決的問題，這僅僅是種用鉛筆在紙上畫些什麼的欲望而已，所畫下的線條、明暗調子和形體卻並沒有明確目標；但是當我思想所容納的東西中哪怕只有一點達到了我想要表達而未表達的東西時，一些觀念就變得有意識和結晶化了。而後，一種控制和秩序化就開始了

❶。」

　　每一種藝術都有自己獨特的藝術表現方式和手段，且都需要運用一定的物質性媒介來完成，這就是藝術語言。當然，這裡說的語言，是廣義的，也是一種比喻性的說法，它無疑包括了狹義的、專指口頭語言和書面文字語言，但又不限於此。語言文字僅僅是文學的媒介和載體，而我們所說的藝術的「語言」當然指的是包括在其他藝術門類中也起類似文學語言作用的媒介、載體和一切表現手段。

　　比如，文學以文字、口頭語言、書面語言等為藝術語言；音樂以音響、聲調、節奏、旋律、和聲等為藝術語言；舞蹈以有節奏的人體動作為藝術語言；繪畫以筆墨、線條、色彩、光影、明暗等造型手段為其藝術語言；電影以畫面、音響、蒙太奇或長鏡頭等為其藝術語言；建築以各種物質材料以及總體布局、結構、比例、均衡與節奏、色彩與裝飾等為其藝術語言。

　　藝術語言大致可以分為如下幾個層面：

　　其一是媒介質料層。

　　媒介質料層是指藝術語言最基本的元素，它構成為藝術作品的外在形式和結構。這正是海德格爾所說的「極為自願的審美體驗也不能克服」的藝術作品的「物的特性」：「建築品中有石質的東西，木刻中有木質的東西，繪畫中有色彩，語言作品中有言說，音樂作品中有聲響。藝術品中，物的因素如此牢固地現身，使我們不得不反過來說，建築藝術存在於石頭之中，木刻存在於木頭之中，繪畫存在於色彩之中，語言作品存在於言說之中，音樂作品存在於音響之中❷。」當然，有的藝術門類其媒介質料本身就具有審美價值，有的則需要按一定的規律和結構組織起來才具有審美價值。例如，單個的音符、音響並不具備獨立的審美價值，但它們由藝術家

按獨特的審美目的組織起來，形成節奏、旋律、和聲等按一定聲調規律而形成的樂音，則具有了獨立的審美價值。

其二是媒介質料的形式化和組織化層。

「媒介質料的形式化和組織化」，若從藝術家創造主體一方說，則是指藝術家對藝術媒介與材料的操作、運用和駕馭，是藝術家主體和材料客體的一種「化合」，是最基本的物質材料按藝術家的美的目的而做的意向性運動，是藝術家「主觀見之於客觀」的無法逾越階段。物質媒介材料及藝術言語經藝術家的組織和「完型」而形成一個有著意向性歸趨的整體。這一整體再現或表現著一定的完整客體世界。無疑，掌握一定的工具材料，是使用藝術語言的前提。黑格爾非常重視這種藝術技巧在藝術創作中的重要性。他認

▲日出印象，莫內，1872，法國馬摩坦博物館

為：「藝術創作中還有一個重要的方面，即藝術外表的工作，因為藝術作品有個純然是技巧的方面，很接近於手工業；這一方面在建築和雕塑中最為重要，在圖畫和音樂中次之，在詩歌中又次之。這種熟練的技巧不是從靈感來的，它完全要靠思索、勤勉和練習。一個藝術家必須具有這種熟練技巧，才可以駕馭外在的材料，不至於因為它們不聽命而受到妨礙⓭。」

於是，藝術家難免於時時產生「語言的痛苦」。

首先，藝術語言是先於藝術家而存在的。藝術家自始無法逃避地生活並居住在這個語言的世界之中。海德格爾在談到作為文字和交流的語言時曾說過：「一旦人思考地環顧存在，他便馬上觸到了語言。」維特根斯坦也指出：「我的語言的界限就是我的世界的界限。」「我們不能在一種語言之外說語言。」文學家用文字語言創作是如此，其他各個門類的藝術家進行藝術表現也與此相似，他都是用若干特定的、約定俗成的藝術語言對表現對象進行抽象和表現。──甚至在創作之前的觀察、思考和體驗階段他就用獨特的藝術語言進行思考。喬伊斯卡里（Joyce Cary）曾以法國印象主義大畫家莫內（Claude Monet, 1840-1926）為例來說明這一問題：「當你漫步田野時，它忽然向你呈現出一幅使你感到驚奇的面貌，你發現它好像完全是陌生而反常的，這就是青年的莫內所發現的一切。他看到的不是一個平坦而堅實的田野，不是一個覆蓋著青草或穀物的田野或星羅棋布地點綴著樹木的田野，而是一個色彩繽紛的田野，一個在色彩層次上豐富和微妙得使他驚奇的田野，也正是這一點使莫內獲得了一種新奇感，並從中得到極大的愉快⓮。」這段話極為生動地說明，莫內眼中之所見，均已轉化為他構思中的媒介語言或色彩語言，現實世界中的一切都轉化成了色彩和各種色彩之間的關係。無疑，若是沒有一種對色彩語言特殊的敏感力及捕捉能力，莫內就

不可能以他的印象主義畫風開風氣之先。究其實,印象主義對瞬間感官印象的強調正是對我們在日常生活中色彩感覺能力蛻化的一種陌生化。看莫內的「日出印象」、「國會大廈」、「乾草垛」、「拿陽傘的夫人」等作品,我們無疑會驚歎於畫面光線的律動、色彩的豐富和色彩感的強烈鮮明:我們在忙忙碌碌的日常生活中忽略或「熟視無睹」了多少鮮活靈動的色彩!我們對色彩的感覺已經被鈍化到了何種程度!

其次,藝術語言具有物質性,因為藝術語言是以媒介和材料為基礎的。故而藝術家要掌握它還需要相應的技巧,需要藝術家對物質媒介的掌握與駕馭。因此,藝術家對物質媒介材料的使用就是一種與之進行對話的創造過程。就像莊子筆下庖丁之用刀「解牛」和輪匾的「運斤」如風,如果沒有對刀和斧頭這兩樣工具技道合一式

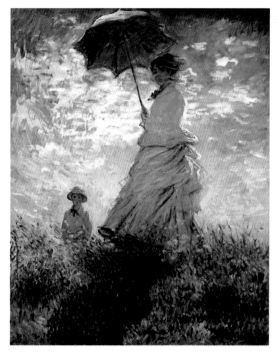

◀ 拿陽傘的夫人,莫內,
1875,美國華盛頓國家
美術館

的熟能生巧，乃至出神入化的掌握是斷乎不可能的。

　　再者，藝術語言具有公共性，誰都可以使用，誰都可能早已使用過。因而，藝術家在使用藝術語言時，極易時時陷入重複和摹仿別人的窘境。一些眞正具有創造意識的藝術家常常陷入一種「影響的焦慮」之中。正因如此，哈羅德布魯姆（Harold Bloom, 1930-）在其著名的《影響的焦慮》（*The Anxiety of Influence*）中強調指出，時至今日，一切詩歌的主題和技巧都已被千百年來的詩人們用盡，後來的詩人要想嶄露頭角，唯一的方式就是把前人的描寫次要的不突出的特點在自己身上加以強化，以造成一種錯覺——似乎這種風格是「我」首創的，前人反而似乎由於契合而在摹仿「我」❶。

　　因此，藝術家創造性的一個重要表現正在於他在藝術語言方面的匠心獨運，在於使藝術語言盡可能地「陌生化」，從而給觀眾或讀者帶來無窮的新鮮感和好奇心。俄國形式主義文論家什克洛夫斯基（Viktor Borisovich Shklovsky, 1893-1984）精闢地論述了這種藝術語言「陌生化」的重要意義：「藝術之所以存在，就是爲使人恢復對生活的感覺，就是爲使人感受事物，使石頭顯出石頭的質感。藝術的目的是要使人感覺到事物，而不是僅僅知道事物。藝術的技巧就是使對象陌生，使形式變得困難，增加感覺的難度和時間長度，因爲感覺過程本身就是審美目的，必須設法延長。藝術是體驗對象藝術構成的一種方式，而對象本身並不重要❶。」究其實，任何一個藝術潮流的崛起，都是對前一個藝術潮流的一種「陌生化」，一部藝術發展史，在這種角度下，可以描繪爲一部不斷陌生化和被陌生化的歷史。無疑，「以文爲詩」的宋詩是對無法逾越的唐詩的「陌生化」；走向表現性和抽象性的西方現代派美術是對古典主義繪畫傳統的反叛、偏離或陌生化……此正如錢鍾書所說的：「文章之革故鼎新，道無它，曰以不文爲文，以文爲詩而已❶。」

以電影藝術語言的不斷創新豐富爲例來看，電影藝術從一開始被人視作「雜耍」的初級階段，逐漸成爲一門可以與其他六門經典性藝術毫無愧色地相提並論，甚而至於後來居上的獨立藝術門類，是與其藝術語言的不斷形成、發展、豐富和成熟分不開的。

在電影藝術史上，法國人盧米埃兄弟（Auguste Marie Louis Nicholas, 1862-1954; Louis Jean, 1864-1948）時期的電影僅僅只是「活動照相術」階段，戲劇導演出身的喬治梅里耶（Georges Méliès, 1861-1938）把戲劇必須手法大量引入電影，大大豐富了電影的藝術表現力，但又似乎僅僅把電影停留在戲劇藝術的附庸狀態，始終不變的拍攝角度僵化了電影藝術的生命力。

只有到了被公認爲最早的職業性導演美國的波特（Edwin Stanton Porter, 1870-1941）和格里菲斯（David Wark Griffith, 1875-1948），電影藝術產生了一個重大的突破：開始有意識且熟練地使用電影「蒙太奇」（montage）手法，發展了電影敘事，開創了運用交叉蒙太奇講述故事的先河……按美國電影史學家斯坦利‧所羅門（Stanley J. Solomon）的評價，波特的「火車大劫案」（The Great Train Robbery, 1903）是第一次用電影畫面說出了「與此同時」這樣的意思。

「蒙太奇」無疑是電影藝術最重要的一種語言，因爲它處理的是鏡頭和鏡頭、畫面和畫面、畫面和音樂、音樂與音樂等之間的組合關係，它能通過各種各樣的組接，而產生獨特的電影時間和空間，它是電影藝術的基本結構手段和敘述方式。按前蘇聯電影大師愛森斯坦（Sergei Eisenstein, 1898-1948）的說法，電影藝術的思維就是一種獨特的蒙太奇思維，從而在電影本性和藝術思維方式的高度將蒙太奇理論系統化。而在蒙太奇完全成熟乃至理論形態化之後，又有可以稱爲「蒙太奇」理論的「陌生化」（實爲一種補充與

完善）的「長鏡頭」理論的提出。法國著名電影理論家巴贊不滿於「蒙太奇」理論人為地切割和重新編排時空，認為這是對生活本體的不尊重，因而主張用「景深鏡頭」和「長鏡頭」以不切割對象世界完整的、感性的時間和空間，同時也是把選擇和思考的權力交還給觀眾。「長鏡頭」理論形成了電影中的「紀實」美學風格。

　　當然，我們應該把長鏡頭視作一種特殊的蒙太奇方式，它作為較為重視電影藝術的假定性，更加注重發揮電影導演主體性的蒙太奇方式的補充來說，有其合理之處，且唯有此兩者結合起來，才使得電影藝術更加完美，也使電影藝術的真實性和假定性這一對看似矛盾，實則互相制約、缺一不可的藝術特性統一起來。事實上，電影藝術發展至今，已無所謂蒙太奇或長鏡頭之爭了，一切視電影藝術表現的需要而「拿來」。

　　在世界電影史上，人們還常常把義大利安東尼奧尼（Michelangelo Antonioni）的「紅色沙漠」（II Deserto Rosso, 1964）稱作第一部真正的彩色片。這當然是一種比喻性的說法（以電影技術角度而言，第一部彩色電影應該是1935年出品的美國故事片「浮華世界」）。意思是說，正是在這部電影中，色彩並不僅僅以再現自然色為唯一己任，而是真正成為一種具有獨立表現性意義的元素。這正是以電影語言藝術的重要變革為依據而言的。在電影中，整部影片的色彩基本上以紅、黃、灰、藍組成。而且，銀幕上各種物象的顏色均以女主人公茱莉安的心理感受為轉移：沙漠是紅色的，工廠的煙霧則呈黃色，風景是死氣沉沉的灰、褐色……為了使色彩更好地配合影片的表現性意圖，導演甚至將外景地點周圍的許多物體進行人工上色。因而，此片正是通過異乎尋常的色彩處理而成功表現了主人公的內心世界，也成功表現了導演試圖表現的有關人的異化、「體現機械世界對於自然世界的勝利」（斯坦利・所

羅門語）。正如導演安東尼奧尼自我闡述的那樣：「它恰恰強調力量決定影片主題思想的色彩含義。沙漠之所以是紅色的，是由於充滿人們熱切的渴望，布滿他們的血肉之軀。」

從中國新時期電影來看，「小花」和「黃土地」的引起巨大轟動和激烈爭議及爭議之後公認的巨大成功，一個很重要的因素正在於這兩部影片在電影藝術語言上的開風氣之先（當然是指相對於中國建國以後電影藝術發展的情況而言，而非指世界電影藝術的整體水準）的探索性。

「小花」進行了一系列藝術語言的探索，基本上它不是按故事情節發展的線性時間順序來結構影片，而是依電影表現的需要以人物情緒和心理的線索重新結構。按影片副導演黃健中的自述，是「充分運用電影在時空上的極大自由，打破我國傳統影片中憶苦思甜（回憶）的手段，在彩色片中不斷插入黑白片的倒敘、回憶、幻覺等，使整個故事在表現悲與歡、離與合的感情時色彩更加濃烈，敘述方法也更加生動活潑，而且通過色彩的強烈對比和迅速變化，打破了時空概念，把過去、現在和幻覺交織在一起，產生明快的節奏、鮮明的情緒變化和劇情的波瀾起伏。」在電影中，由於黑白片和彩色片的交替使用而互相烘托，也使得彩色和黑白的對位、分立各臻其妙而相得益彰。如影片中關於趙永生父母之死的回憶，與原小說中的大段描寫不同，導演把轉移段落故事作為小花的夢而加以虛化的表現：用九個黑白鏡頭與五個彩色鏡頭快速交替穿插剪輯，這使得一場敘述性故事變成了傳達感情、渲染情緒的戲。這就較好地表現了回憶，充分利用了電影作為視覺藝術的特點，以生動具體的形象獲得了強烈的藝術效果，體現了影片獨特而新穎的語言表達特點，這可以說代表了新時期關於「電影語言現代化」之呼聲的先行實踐。

　　「黃土地」在電影藝術表現手法上的開拓性探索給當時的觀眾帶來了強烈的視覺衝擊力，在影壇颳起了一股「黃土地」旋風。電影「黃土地」在電影語言方面的創新，主要在於最大限度地發揮它電影造型手段的表現功能，在構圖、色彩、光線、攝影機運動以及聲畫結合等電影造型手段的運用上，不拘泥於生活真實，把寫實與寫意融合起來，不僅創造了穩定的造型形象，也營造了內向的感情基調和近乎凝滯的時間流程，帶給觀眾強烈的藝術感染力。

　　當然，應該強調的是，語言絕不僅僅是可以剝離於內容而存在的物質性媒介或純粹的技巧手段。語言就是本體。就以影片「黃土地」來說，其深沉厚重的主題又怎能與之同體而生的電影藝術語言分開來談呢？就像我們無法區分舞蹈和舞者，嚴格來說，我們也無法區分語言與載體。

　　藝術語言是一種手段和技巧。從無法逾越的語言媒介開始，藝術創作將進一步走向深入。從這個角度看，藝術語言是通向藝術典型、藝術意境和形而上意蘊的藝術作品必不可少的手段和橋梁。

　　然而，藝術語言又不僅僅只是創造藝術形象和藝術境界的手段和技巧，它在藝術創造活動中有著極其重要的意義。

　　其一，它本身就具有審美價值，是直接構成為藝術作品的本體性存在。對藝術形象的感知和欣賞離開語言是無法想像的。就像著名詩人葉慈（William Butler Yeats, 1865-1939）在詩歌中所說的那樣：「我們怎能區分舞蹈與跳舞人？」（〈在學童中間〉）我們又怎能區分藝術語言和藝術形象呢？

　　其二，它自始至終伴隨著整個藝術活動完整的過程，幾乎須臾離之不得。

　　首先，世界呈現在人的面前是以語言方式呈現的，人的思維是以語言方式進行的，這就文字符號語言而言是如此，而即使就其

他藝術語言而言，情況也是如此：世界呈現在藝術家的面前也是以獨特的藝術語言方式呈現的。無論文字符號語言，還是諸如線條、色彩、明暗等繪畫藝術語言都是對客觀世界的一種抽象。客觀事物的一切都是人給定的，「人是萬物的尺度」，但卻常常是語言的奴隸，因為人生而自由卻無往而不在語言的束縛之中。

因而，無論是觀察、體驗外界客觀事物，還是對表現對象的構思、提煉，藝術家都是用獨特的藝術語言來進行的，他必須得熟悉、瞭解和掌握這一套藝術語言約定俗成的「遊戲規則」。從這個角度講，他必須得「循規蹈矩」，「不敢越雷池一步」。

其次，藝術作品是直接由藝術語言構成的，這已如前所述。

最後，欣賞者對藝術的最後完成也必須熟悉、瞭解和認同，掌握一整套特定的藝術語言（亦即約定俗成的藝術成規和程序），其能指意義、象徵隱喻意義，獨特的組構和運行規則，否則，就無法完成藝術的欣賞。你不知道藝術可以合理地誇張，你當然會像古人那樣指責「霜皮溜雨四十圍，黛色參天二千尺」（杜甫，〈古柏行〉）這樣的詩句為「無乃太細長乎？」（沈括，《夢溪筆談》）了。你可能也會指責「千里鶯啼綠映紅，水村山郭酒旗風。南朝四百八十寺，多少樓臺煙雨中」（杜牧，〈江南春絕句〉）這樣的詩句為「千里鶯啼，誰人聽得？千里綠映紅，誰人見得？」並建議把「千里」改為「十里」（楊慎，《升庵詩話》）了。你若是恪守如實再現的現實主義或自然主義的創作原則，你當然會對畢卡索繪畫中觸目皆是的變形、扭曲、顛倒，康丁斯基和蒙德里安畫中的抽象表現大惑不解，甚至橫加指責了。

 ## 心靈的合唱：藝術創造中的多元對話與潛對話

「對話」，當然不僅僅限於純粹語言學意義上的言語或話語之間的雙方對話。巴赫金（Mikhail Bakhtin, 1895-1975）關於杜斯妥也夫斯基（Fyodor Mikhaylovich Dostoyevsky, 1821-1881）小說中對話和複調理論的探索，對我們關於藝術家創作中對話問題的探討極富啓發意義，更何況巴赫金也是在更高的意義上來看待對話的。正如他指出：「語言的整個生命，不論是在哪個運用領域裡（日常生活、公事交往、科學、藝術），無不滲透著對話關係。」「對話是『我』與『他者』的對話性對立：『生活中的一切全是對話，也是對話性的對立。』」「對話就是存在，『存在就意味著進行對話的溝通』。」「對話是永恆地未完成或不可完成的❽。」歸根到柢，藝術創造也是一種語言現象，是藝術家運用藝術語言來進行創作，欣賞者也同樣使用約定俗成的藝術語言進行接受和再創造的語言對話現象。

藝術家創作的過程就是一個與多重對象不斷進行對話與潛對話的非常複雜的過程。

具體說來，藝術家在創作過程中的對話或潛對話大致可以分為這幾個方面。

體驗與悟道：藝術家主體與世界對話

海德格爾指出：「作品之所以爲作品，僅在於它是眞理的生成和存在的一種方式。」黑格爾在論及席勒的創作時，高度評價他總是「把他的整個靈魂而且是偉大的靈魂擺進去，這種靈魂對於事物的本質能體驗入微，而且能盡量用豐富、和諧的語言，自由地光彩煥發地把事物本質的深微處表現出來[19]。」

的確，優秀的藝術作品總是道（事物的本質、存在的眞理）的一種體現，它與世界有著一種內在的同構對應關係。就像我們在〈世界作爲藝術的本源〉一章中所論述的那樣，眞正的「藝」是天地宇宙亦即世界之道的一種體現和外化。所謂「大樂與天地同和，大禮與天地同節」（《易》）；或者如英國詩人布萊克（William Blake, 1757-1827）的一首詩所隱喻的那樣：「一花一世界／一沙一天國／君掌盛無邊／刹那含永劫。」

藝術家爲了能實現此一目的，即使他的藝術作品中能有所得「道」、體「道」，能暗合宇宙、自然、社會之規律，必得與世界對話，通過積極的對話，細緻沉靜的理解、體察和直覺性超越性的感悟而把世界置入胸中，此也即「內形式化」（藝術家創造時則是「外形式化」，即把內形式化了的世界重新外化爲藝術作品的結構）；也就是以藝術家主體的審美心理結構（類似於康德所說的「先天形式感」）把藝術家與世界對話過程中獲得的表象（「眼中之竹」）進行組織、整理和重構，成爲呼之欲出的審美表象——「胸中之竹」。

藝術家與世界對話的第一步是體驗，按伽達默爾的說法：「眞正的體驗敢於打碎它的現實性，以便在破碎的現實中重建精神的完

整。能夠這樣攜帶著向將來開放的視野和不可重複的過去而前進，這正是我們稱之為體驗的本質。」體驗彷彿是聆聽世界的聲音，正如有人論及塞尚（Paul Cézanne, 1839-1906）時指出：「他的風景畫是藝術家和大自然對話的產物。這種對話的前提是具有聽對方說話的能力，具有讓對方自己揭示自己的意願。藝術只幫助揭示對方[20]。」貝多芬的「田園交響曲」、「第九交響曲」等都是在大自然中獲得靈感而創作出來的。他曾在樂曲創作的速記中寫道：「在森林中散步真是幸福的、每一棵樹木似乎都在向我講話，它們顯得是那樣神聖，在森林中生活真是太美妙了。」貝多芬對宇宙自然的傾

▼沐浴者，塞尚，1900，英國倫敦國家畫廊

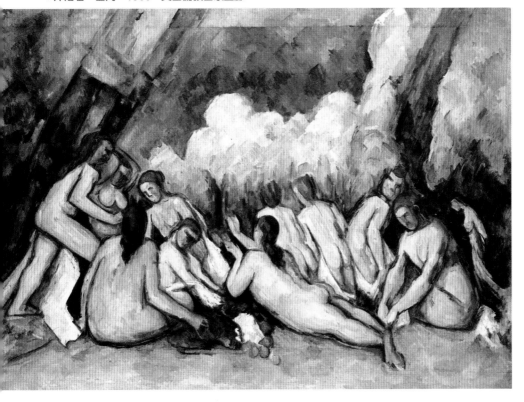

聽顯然不是通過耳朵的聽覺，而是用全身心的心靈沉醉和超感官的直覺。在一封給朋友的信中，貝多芬寫道：「森林啊！樹木啊！岩石啊！請賜給我人生所渴望的更大回聲吧！在這裡，我可憐的耳朵一點也不使我感到痛苦㉑。」

體驗的高層次形式是「悟道」，它往往超越了理性思維和邏輯判斷，轉而對世界真理一種直覺性的領會、把握與洞察。庖丁之「解牛」、梓慶之「削木爲鐻」，輪扁之「運斤」都是在領會與把握了「道」，從而「技」昇華爲「道」，「技」「道」合一之後所達到的「從心所欲，不逾矩」的自由境界。而在達到此種境界之前，無論庖丁還是輪扁都經歷了長期艱難的摸索和累積的過程。庖丁剛開始解牛時，所見也無非是牛，三年之後，才「未嘗見全牛」，到他爲文惠君表演之時，刀已用了十九年。而且他「以神遇而不以目視，官知止而神欲行，依乎天理……」，這表明他完全是用超感官的直覺和心靈來與對象世界進行對話了。梓慶在削鐻之前「必齋以靜心」，他齋三日而忘功利，齋五日而忘名譽，齋七日而忘「吾有四肢形體也」，爾後是選材，「入山林，觀天性」，直到在材質中發現已成形（頗類似於有了「胸中之竹」），最後才開始製作，並達到了「以天合天，器之所以凝神」的境界，這才造出了「見者驚猶鬼神」的 。

顯然，梓慶之「齋以靜心」是爲了創造與世界對話、遇合，並從而體悟世界之「道」的身心條件。

自我的內省與駁詰：本我、自我、超我的對話

佛洛伊德的人格心理學揭示了人格結構的複雜性。他認爲，人的人格結構分爲「本我」、「自我」、「超我」三個層次。與此

相應，人的心理結構也分爲無意識（潛意識）、前意識、顯意識三個意識層次。「本我」處於人格結構的最深層，且處於無意識的狀態。「本我」是人性最眞實的狀態，它絕對自私，受驅動於人的「原欲」，遵循生命的第一原則……「享樂」原則。但「本我」經常與現實和社會環境發生矛盾與衝突，此時就要由「自我」來加以調節。它依據現實原則去調節、壓制人的本能活動。「超我」是通過父母的獎懲權威樹立起來的良心、道德律令及自我理想。它處於人清醒的理智控制之下，是自我意識到的在他人面前的社會形象。佛洛伊德進而認爲，本我與自我、超我之間永不緩解的矛盾衝突必然出身焦慮和痛苦。要想緩解，唯有通過求同、移置、昇華等方式來轉移或緩衝矛盾。藝術創作就是一種重要的昇華途徑。因而，佛洛伊德認爲藝術是原欲的昇華，藝術創造是藝術家的「白日夢」。具體到藝術家的創作，他提出了一種「藝術家與作品中人物的同一說」。在他看來，每部作品都是藝術家的一場主觀幻想，其中的主角歸根究柢是藝術家的「自我」。心理小說的主角都是從內部來描寫的，作家用自我觀察的方法將他的「自我」分裂成許多「部分的自我」，結果就使他自己精神生活中衝突的思想在幾個主角身上得到體現。如精神分析派文論家默里斯坦（Murray Stein）通過對麥爾維爾（Herman Melvil, 1819-1891）的小說《白鯨》（*Moby-Dick*）的分析❷而認爲，小說中白鯨、船長、大副都是作家自我分裂而成的不同自我象徵。白鯨是嚴格的清教道德象徵，亦即作家本人的超我；瘋狂地渴望報復，驅使全體船員不顧一切代價追捕白鯨，而最終遭受毀滅的是狂暴固執的本我象徵；虔誠的大副努力調停白鯨和船長的對立與衝突，則象徵著平衡、節制的理性，亦即人格結構中的自我。這樣的解釋雖不見得天衣無縫，但畢竟也能自圓其說。

　　在實際的藝術創作中，無意識或潛意識肯定參與了創作的進

程，意識控制下的創作與無意識控制下的創作也形成了明顯的對話關係。詩人艾略特曾經論述過詩有四種思想方式：對他人說話，相互說話，對自己說話，對上帝說話。艾略特這裡所說的思想方式即指詩歌中內心獨白的方式，包括意識的和潛意識的。艾略特詩歌所獨有的「戲劇化」味道和「多聲部」的效果顯然都與這種內心獨白的大量使用關係密切。戲劇家斯坦尼斯拉夫斯基（Constantin Stanislavski, 1863-1938）也指出：「創作工作只是部分地意識控制之下及其直接影響之下進行的。它有很大一部分是下意識的、不隨意的。這種工作只有最高明的、最有天才的最精細的、不可企及的、神通廣大的藝術家 —— 我們的有機天性才能得到。任何最精湛的演員技術都不能和天性相比。在這方面它是權威。」因而，藝術的任務「在於有意識地間接地喚起並誘導下意識去創作。所以作為我們體驗藝術的主要基礎之一的原則是，通過演員的有意識的心理技術達

▲舞蹈教室，竇加，1871，美國紐約大都會美術館

到天性的下意識的創作（通過意識達到下意識，通過隨意的達到不隨意的）。我們把一切下意識的東西都交給天性這魔術師，我們自己就去採取我們所能達到的途徑——有意識去進行創作和採用有意識的心理技術手法好了。這些手法首先教導我們，當下意識開始工作的時候，我們就不要去妨礙它」❷ 。

巴赫金細緻、系統、富有創見地分析了被列寧稱爲「惡毒的天才」的小說家杜斯妥也夫斯基作品中的對話問題。巴赫金對話理論的實質在於強調作品中主人公自我意識的獨立性、對話性，這種對話性主要包括主人公與主人公，作者與筆下的主人公幾個方面。尤其是其中關於作者與主人公的關係問題。巴赫金認爲，這兩者是個熟悉相互獨立、平等的對話關係。主人公不僅是作者觀察世界的客體，也是獨立的自我意識主體。作者的思想進入作品只能與主人公的思想處於對話關係之中。巴赫金認爲以前許多小說大致屬於「獨白」性小說。在經典的獨白小說中，往往以「獨白」爲主導，一個權威聲音（往往是擁有似眞性幻覺的創作者與敘述者合一的人）統治著其他聲音。巴赫金提出了「雙聲對話」的概念，意指在小說中消除了唯一的權威，每種聲音即每個人（也包括自己與自己）平等對話。如在《罪與罰》（*Crime and Punishment*）中，男女主人公拉斯柯尼科夫（Rodion Romanovitch Raskolnikov）與索妮雅（Sonia）的對話，誰也說服不了誰，作者也不能說服他們。而且，他們自己也常常透露出一種自己也說服不了自己的強烈傾向。往往是這樣，「當主人公振振有辭，信心十足地說服對方的時候，其目的卻全在於壓服自己心底的另一個聲音……」有的藝術家非常看重自己作品中人物能獨立到與自己對話的現象，這在一定程度上當然可以視爲作品內涵深厚的一種標誌。作家王汶石就說過：「人物站起來與作者發生爭執，提醒作者該怎樣描寫他的那種時刻，正是作者創作中

最歡樂、最有靈感的時刻。」艾略特也指出過詩歌，尤其是抒情詩中抒情主人公的內省性自我對話和沉思的特點，他認為抒情詩「是詩人同自己談話或不同任何人談話的聲音。它是內心的沉思，或是出自空中的聲音，並不考慮任何可能的說話者或聽話者❷。」

在現代小說中，還出現了所謂有意暴露敘述行為的「元小說」或自覺小說。在元小說中，作者還常常直接站出來，表白自己作為小說故事的敘述者身分，突出小說的虛構本性，破除以往小說作者的「似真性」幻覺。

「我就是那個叫馬原的漢人，我寫小說。我喜歡天馬行空，我的故事多多少少都有那麼點聳人聽聞。」（馬原，〈虛構〉）

「這本書裡講的故事早就開始講了，那時我比現在年輕，可能比現在更相信我能一絲不苟地還原現實。現在我不那麼相信了，我像一個局外人一樣更相信我虛構的那些所謂遠離真實的幻想故事。」（馬原，〈上下都很平坦〉）

這也形成了現實中的作者（作為敘述者的我）與小說中的作為被敘述者的「我」的對話效果，形成了一種獨特的小說敘述結構。從小說家作為萬能上帝的獨白小說到小說家成了被人格分裂的、被懷疑、被解構的「靠不住」的敘述者的對話性小說或「元小說」，從主體的角度，從文化象徵的意義上說，其實質是人的主體性變遷：從大寫的人到小寫的人，從擴張的自我到萎縮的自我，從深度追求到拆除深度的平面化、符號化、零散化……

「去蔽」和語言的搏鬥：藝術家與作品的對話

藝術創作的過程就是一個藝術家不斷地與自己手中的媒介搏鬥，將不易馴服的物質媒介及材料「去蔽」（米開朗基羅認為，美

是對多餘物的剔除，這與海德格爾所說的「去蔽」極爲相似），使之不斷地按照自己的意圖形式化、秩序化，並最後凝定成爲藝術作品本文的過程。在這一艱苦的創造之途，藝術家與自己筆下的創作物——藝術作品的對話也是與藝術語言展開搏鬥過程，這也是一個從搏鬥到對話與和諧的過程，一個主體與客體不斷融合的過程。

尼古拉斯沃爾特斯托里夫認爲：「藝術家的創造絕不會像神創造世界那麼自由，只是一種她和她的材料逐漸的對話在引導她繼續幹下去，雖然她並非不可避免地朝一個她絕沒有在送行中清晰地出現過的結果走去，但是這個結果既可能和她原先的模糊觀念絲絲入扣，也可能是她從未預期到的，甚至是一個使她吃驚的結果……這種使人撲朔迷離的、神祕的、會有挫折的、令人振奮的經驗，是從藝術家和材料的對話中產生出來的，幾乎在所有的藝術中都存在。」這也說明藝術創造是一個充滿或然性和不確定性的勞動過程，這也是藝術創造所獨具的奇特魅力。事實上，在藝術創作過程中，還常常會出現藝術作品按自己的形式規律和邏輯要求而每每試圖衝破藝術家的控制而「自行」發展的情況。在這種情況下，藝術家最好還是採取「順應」的態度爲好。否則，就會在作品中留下「傷痕」，會破壞作品整體的和諧與完整。正如高爾基指出的那樣，如果作家不尊重作品中的人物性格一旦形成之後「他們每一個都有（的）自己的生物學上的意志」，那就是「強姦了自己的主人公的社會天性，強迫他說別人的話和完成那根本對他們不可能的行爲，他就是糟蹋了自己的材料㉕。」

恩格斯曾經滿腔熱情地讚譽巴爾扎克的小說創作。他說：「巴爾扎克在政治上是一個正統派，他的偉大作品是對上流社會必然崩潰的一曲無盡的輓歌；他的全部同情都在注定要滅亡的那個階級方面。但是，儘管如此，當他讓他所深切同情的那些貴族男女行動的

時候，他的嘲笑是空前尖刻的，他的諷刺是空前辛辣的。而他經常毫不掩飾地加以讚賞的任務，卻正是他政治上的死對頭，聖瑪麗修道院共和黨的英雄們，這些人在那時確實是代表人們群眾的。這樣，巴爾扎克就不得不違反自己的階級同情和政治偏見；他看到了他心愛的貴族們滅亡的必然性，從而把他們描寫成不配有更好命運的人；他在當時唯一找到未來的真正的人的地方看到了這樣的人，——這一切我認為是現實主義的最偉大的勝利之一，是老巴爾扎克最重大的特點之一❷。」。對這段著名的評價，歷來在理解上有分歧。在我看來，決定了巴爾扎克「違反自己的階級同情和政治偏見」，並使其小說順應歷史發展規律的因素，除了社會歷史的邏輯所起的強大作用，除了巴爾扎克「理智戰勝情感」的偉大種種說法之外，恐怕也有作品本身情節發展的內在邏輯在起作用。從這個角度說，他筆下的人物一旦在其作品中存活，就有了自己的生命力，自己的情感運動軌跡和性格發展的內在邏輯。相似的例子是福樓拜（Gustave Flaubert, 1821-1880）。在《包法利夫人》（*Madame Bovary*, 1857）中，福樓拜滿懷同情甚至偏愛塑造了「愛瑪」的形象。愛瑪從一個純樸的農家少女到最後盡失純樸而又被人始亂終棄的悲慘結局是他創作之初所始料未及的。顯然，從主觀方面來說，他不希望他筆下的女主人公最後走上服毒自盡的絕路。然而，小說情節的發展所形成的一種內在邏輯力量又不能不使愛瑪走此絕路。以故，福樓拜在寫完小說後，悲憤地對朋友說：「是我殺死了她！是我殺死了她！」

俄國大詩人普希金（Alexander Sergeyevich Pushkin, 1799-1837）在談到他筆下的人物時曾說過：「達吉雅娜（普希金詩體小說《葉甫蓋尼‧奧涅金》中的女主人公）跟我開了一個多大的玩笑，她竟然嫁了人！我簡直怎麼也沒想到。」前蘇聯著名作家法捷耶夫

（Aleksandr Aleksandrovich Fadeev, 1901-1956）在談到其名著《毀滅》（*Razgrom*）時說：「照我最初的構思，美蒂克應當自殺，可是當我開始寫這個形象的時候，我逐漸地相信，他不能也不應該自殺。」他繼而將這一思考擴展至一種帶有一定普遍性的創作現象：「在作者用最初幾筆勾畫出主人公的行為，他們的心理、外表、態度等等之後，隨著小說的發展，這個或那個主人公就彷彿開始自己來修正原來的構思，——在形象的發展中彷彿出現了自身的邏輯……在某種程度上他自己就會帶領著藝術家向前走❷。」

由此看來，當藝術創造進行到一定階段，藝術作品本身彷彿形成了獨立於藝術家主體的一種「力的場」，其中的人物形象也形成了自身的性格發展邏輯，「他們每一個都有自己的生物學上的意志」。因而與作家對他的控制，必然會發生頑強的衝突。

盧卡奇（Georg Lukacs, 1885-1971）在《巴爾扎克和法國現實主義》一書中曾說到：「一個能控制其內在形象形成的藝術家，不能成為一個真正的現實主義者和一個真正的作家。……內在形象的形成，是一個與有意識的目的、目標和世界觀無關的過程。」「創作者對現實關係的把握，不是有意識的把握，而是自動地本能地把握。……當形成的內在形象與作家的偏見或神聖的信條發生衝突時，他們就毫不猶豫地把這些偏見和信條拋棄，而去描寫他真實看到的東西❷。」這說明，作品形式本身所具有的內在力量有時是非常強大的。這種強大的力量甚至常常使得藝術家克服自己的偏見和偏愛，而順應作品的自身邏輯。當然，藝術家在創作過程中與來自於作品形式的某種「聲音」的對話，並在這種對話的驅使下對自己創作狀態的調整、對自己的偏見和偏愛的克服，常常是在藝術家的一種「無意識」狀態下進行的。這或許就是盧卡奇認為「內在形象的形成，是一個與有意識的目的、目標和世界觀無關的過程」的原

因。

　　也許正是在這種意義上，也有的藝術家把創作過程看作一個藝術家不斷地為自己設置問題，又不斷地解答問題的過程。而我覺得，為完整起見，應加上藝術家還得不斷地解答甚至連他自己也始料未及的，在創作過程當中不斷出現的問題這一點。著名哲學家卡爾波普爾（Karl Raimund Popper, 1902-1994）也明確地把藝術創造過程看作是一種對問題的解答過程。他說：「貝多芬的『第九交響曲』最後樂章的手記表明，貝多芬之所以要寫下這一章，目的揭示要去解決突然出現的合唱問題㉙。」這裡，交響曲中「突然出現的合唱問題」無疑是作品本身的發展和完型中提出來的。因而，正是在這一「一手設疑，一手解答」，藝術家與作品不斷對話的過程中，藝術品不斷趨於完整，創作也不斷趨於完成。那麼，作品怎麼樣才算完成，且達到一種「增之一分則太肥，減之一分則太瘦」的恰如其分狀態呢？顯然，創作活動是否可以停止不能單單取決於藝術家主觀上的好惡，也不能不受到來自於藝術作品方面的呼喚、暗示和制約。常常會這樣，創造者文思汪洋姿肆，彷彿隨著藝術作品的不斷成型，彷彿被藝術作品內部的那樣一種「完型」的力量牽引而任意東西。蘇軾曾嚮往過一種如行雲流水般的創作狀態就是這樣的：「吾文如萬斛泉源，不擇地皆可出。在平地滔滔汩汩，雖一日千里無難，及其與山石曲折，隨物賦形，而不可知也。所可知者，常行於所當行，常止於不可不止，如是而已矣。其他雖吾亦不能知也。」（〈自評文〉）無獨有偶，法國著名野獸派畫家馬諦斯如下一段話語也很能說明問題：「當所有部分都建立起它們明確的關係，對我來說已不可能在不全部畫一遍的情況下去補充一筆時，這時就意味著完成時刻到了㉚。」

　　此外，在具體的創作過程中，理智、清醒的藝術家還往往將

自己從創作的投入狀態中拉出來，而審視筆下的相關創作對象（某些激情澎湃、靈感襲來時陷入「迷亂」狀態的浪漫主義類型創作有時或不在此列）。可以說，作者此時扮演的正是讀者或欣賞者的角色。說到底，藝術家常常是自己藝術作品的第一個觀賞者和評價者。

電影導演的工作是最佳的印證。導演站在攝影機旁邊，從攝影機（有人認爲，攝影機鏡頭正是人的眼睛的一種「模仿」）也就是讀者的角度觀看演員的表演，設身處地設想觀衆會如何反應。如果他覺得表演過火、虛假造作、感情過剩或者感情不夠，還不夠來戲來勁，他就會喊「停拍」、「重來」。這一切，無疑都以潛在觀衆的存在爲前提。電影剪輯師所做的工作在一定程度上也與導演跟自己的對象或作品拉開距離，如普通觀衆一般與電影對話時的角色極爲相似。因爲電影剪輯師的工作是一種協調和鏡頭合成的工作。而這一工作必須考慮到欣賞者的接受問題，他必須是一個想像力極其豐富的人，與導演一樣，他必須對所有的銀幕形象「先行看到」。屬於法國「新浪潮」（la Nouvelle Vague）電影的導演考爾比曾擔任「廣島之戀」（Hiroshima Mon Amour，導演爲阿倫雷奈）一片的剪輯師。他認爲，剪輯臺上的經驗使他在拍攝之前就看到未來銀幕上的視覺效果。這或許也是許多優秀導演都是從剪輯師出身❸❶的道理。

「隱含的接受者」：藝術家與欣賞者的潛對話

著名的接受美學理論家伊瑟爾（Wolfgang Iser, 1926-2007）認爲讀者可分爲兩類：一類是「現實的即實際的讀者」，即指實際從

事閱讀接受活動的人；一類是「觀念的讀者」，這是在藝術接受活動中非現實存在但卻發揮終極作用的讀者。這「觀念的讀者」又可分爲兩種情況：其一是「作爲意向對象的讀者」，意謂「作家在創作構思時觀念裡存在的、爲了作品理解和創作意向的現實化所必須的讀者」；也就是說，是一種作者想像中能接受其作品，自己正是爲他們而創作的讀者；其二是「隱在的讀者」，即指「本文中預先被規定的閱讀的行動性，而不是指可能存在的讀者的類型」。伊塞爾在《隱在的讀者》（*Der Implizite Leser*，又譯隱藏性讀者）中指出：「在文學作品本文的寫作過程中，作者頭腦裡始終有一個隱在的讀者，而寫作過程便是向這個隱在的讀者敘述故事並進行對話的過程。因此，讀者的作用已經隱含在本文的結構之中。」「隱在的讀者」是指「本文中預先被規定的閱讀的行動性，而不是指可能存在的讀者的類型」。

因此，尼古拉斯・沃爾特斯托里夫以林布蘭的一幅畫「聖保羅」（St. Paul）爲例指出：「林布蘭之所以畫這幅畫是以公眾對作品的審美靜觀這一預設爲前提的，因此，既使林布蘭這幅畫是有意要給人們以審美愉快，他的這種作畫的行爲也是以他所關切的公眾把他的作品作爲審美靜觀的對象爲前提的，……所以，藝術家行爲中的藝術作品的作用，實際上是和藝術作品在公眾行爲中的作用聯繫在一起的❸❷。」也就是說，藝術家的創作行爲就是以潛在的接受者爲前提的。哪怕一些比較激進和先鋒的藝術家創作出晦澀難懂，遠遠超逾當代的接受心理的作品，而且憤激地宣稱是寫給下一代的讀者看的，他的心目中也並非沒有尋找知音與理解者的潛在願望。因而，正如沙特所說的：「一切文學作品都是一種籲求，正是通過作品世界，作家與觀賞者之間建立一種新型的『盟誓』關係，他們在藝術這另一世界之外互相籲求自由❸❸。」

　　塞爾維亞作家伊凡拉利奇（Ivan V. Lalić, 1931-1996）曾現身說法，相當生動地描述過作家創作時作為「意向對象性的讀者」的存在：「當作家坐在一張白紙面前寫作的時候，他（讀者）的影子俯身站在作家的背後，甚至當作家不願意意識到影子的存在的時候，影子也還是站在他的背後。這個讀者在那張白紙上打上他那看不見的磨滅不掉的標記，寫上證明他的好奇心的證詞，寫上證明有一天他想拿起寫完的作品先睹為快的難於表達的願望的證詞❸❹。」

　　戲劇藝術由於需要在劇場中和舞臺上現場表演，因而劇作家與潛在的觀眾的交流也許就更為直接而重要了。「一部戲在為觀眾演出以前雖說還沒有完成，但劇作家開始他的寫作過程時卻考慮到了觀眾，他在創造一個主角，觀眾將會偏向這個主角，劇作家還給這個主角提供了一個追求的目標，觀眾將會關心他是否能達到目的。這正是劇作家為什麼首先必須對觀眾的共鳴和他們在一齣演得很成功的戲中所起的作用有個基本瞭解的原因❸❺。」此外，戲劇藝術也應該說是經由演員的「二度創造」而與創作者（當然還要加上觀眾的「三度創造」）共同完成的。因而，這裡也有一個表演藝術家在進行藝術表演時與觀眾的交流與對話的問題。這正是作為舞臺表演藝術的戲劇的一個重要特點。演員的表演是以觀眾的存在（「第四堵牆」的打開）為前提的。他在表演時，清醒地意識到觀眾的存在，與觀眾在劇場中直接交流，對待觀眾的態度的不同，或者說，在表演時是公開承認觀眾的存在還是要假裝觀眾不存在，這又形成了著名的兩大表演體系，即「斯坦尼斯拉夫斯基表演體系」與「布萊希特表演體系」。前者要求演員要忘掉或至少是無視觀眾的存在，要讓十八世紀法國哲學家狄德羅所主張的介乎演員與觀眾之間的「第四堵牆」存在，進而全身心地投入到角色中去，深入地體察和感受角色的思想感情，以達到演員與角色之間的相通相融，甚至

達到「角色即我」，「我即角色」的感覺。後者則以德國的大戲劇家布萊希特（Bertolt Brecht, 1898-1956）和前蘇聯著名戲劇導演梅耶荷德（Vsevolod Emilevich Meyerhold, 1874-1940）爲代表，主張以「陌生化」、「間離效果」及「假定性」打破「第四堵牆」，也打破幻覺主義式的自我欺騙與自然陶醉，強調戲劇創造過程中的理性因素，使演員與觀眾都不沉浸於舞臺所製造的感情氛圍和舞臺幻覺中，要求演員在深刻清醒地意識到自己在演戲，而對於觀眾，則「防止他們與劇中人物在感情上完全融合爲一」。事實上，中國的戲曲藝術在很大程度上與「布萊希特體系」相似。在我看來，中國戲曲藝術的虛擬化、程序化都是在打破舞臺上的生活幻覺，而直接告訴觀眾這是在演戲。這或許也是布萊希特盛讚中國戲曲藝術且從中汲取不少有益的啓迪的原因了。

同樣也有一個表演藝術問題的電影藝術，演員與觀眾的關係卻並非如此。電影演員並不直接面對觀眾。在電影中，「演員與觀眾的相互關係則被切斷，是單向性的，演員只能爲觀眾演出，卻看不到觀眾❸⑥」。就此而言，電影作爲「一次性」的、「遺憾的」藝術對演員的要求更高。演員必須能隨時在沒有實際觀眾的條件下迅速地進入角色，醞釀並調動起感情，同時也必然是想像性地開始與觀眾對話。

總而言之，藝術創造過程正是這樣一個有著許多對話與潛對話的複雜而奧祕無窮的巨大創造工程。無疑，藝術創造活動，就像海明威（Ernest Miller Hemingway, 1899-1961）所比喻的「冰山」，只有一小部分是可見的，可以用理性的方法加以分析，而海平面以下不可見的主體部分正是很難分析的具體創造過程中構思、組織、協調等過程。上述所粗略分析的藝術家創作過程中的對話與潛對話很多都是在藝術家的創作無意識中進行的，其中的奧祕還遠遠未能窮盡。

註釋

❶黑格爾，《美學》第一卷，35。

❷《文心雕龍創作論》（上海：上海古籍出版社，1979），74-75。

❸〔英〕艾略特，〈傳統與個人才能〉，見於艾略特《艾略特詩學文集》（北京：國際文化出版公司，1989）。

❹葉朗，〈胸中之竹〉，見於《胸中之竹》（合肥：安徽教育出版社，1998），73。

❺〈我怎麼做起小說來〉，《魯迅全集》第四卷，513。

❻孫犁，〈怎樣體驗生活〉，《孫犁文論集》（北京：人民文學出版社，1983），7。

❼〔英〕艾略特，〈傳統與個人才能〉，見於《艾略特詩學文集》，7。

❽〔俄〕高爾基，《論文學》（北京：人民文學出版社，1978），317。

❾〔德〕里爾克，〈馬爾特·勞里茲·布里格隨筆〉，見於里爾克《給一個青年詩人的十封信》（北京：三聯書店，1994），74-75。

❿黑格爾，《美學》第一卷，37-39

⓫轉引自朱狄，《當代西方藝術哲學》（北京：人民出版社，1997）。

⓬〔德〕海德格爾，《詩·語言·思》（北京：文化藝術出版社，1991）。

⓭黑格爾，《美學》第一卷，35。

⓮轉引自朱狄，《當代西方藝術哲學》，169。

⓯參見〔美〕哈羅德‧布魯姆，《影響的焦慮》（北京：三聯書店，1992），1。

⓰轉引自張隆溪，《二十世紀西方文論述評》（北京：三聯書店，1986），77。

⓱錢鍾書，《談藝錄》（北京：中華書局，1984），36。

⓲以上引文分別見於〔俄〕巴赫金，《杜斯妥也夫斯基詩學問題》（北京：三聯書店，1988），79、252、343。

⓳〔德〕黑格爾，《美學》第一卷，368。

⓴〔美〕卡斯頓‧海雷斯，《現代藝術的美學奧蘊》（長沙：湖南美術出版社，1988），85。

㉑轉引自禹啓成，《音樂史話》（北京：人民音樂出版社，1983），75。

㉒默里的分析，參見張隆溪，《二十世紀西方文論述評》，25。

㉓〔俄〕斯坦尼斯拉夫斯基，《演員自我修養》第一部（北京：中國電影出版社，2006），27。

㉔轉引自格萊姆‧霍夫，〈現代主義抒情詩〉，見於〔英〕布雷德伯里、麥克法蘭編，《現代主義》（上海：上海外語教育出版社，1992），286。

㉕〔前蘇聯〕高爾基，〈我的創作經驗〉，《蘇聯作家談創作經驗》，5。

㉖《馬克思恩格斯選集》（北京：人民出版社，1972）第四卷，463。

㉗〔前蘇〕法捷耶夫，〈和初學寫作者談談我的文學經驗〉，見於《外國作家談創作經驗》下，767。

㉘轉引自童慶炳，《藝術創作與審美心理》（天津：百花文藝出版

社，1990），203。

❷卡爾・波普爾，《客觀知識：一個進化論的研究》（上海：上海譯文出版社，2005）。

❸〔法〕馬諦斯，〈一個畫家的筆記〉，轉引自朱狄《當代西方藝術哲學》，171。

❸電影界常把剪輯師稱作「第二導演」。的確，許多優秀的電影剪輯師都發展成爲優秀的導演。如大國民的兩位剪輯師懷斯和羅布森，前者後來執導了「音樂之聲」、「西區故事」，羅布森後來執導了「地震」、「獎金」。執導過「桂河大橋」（The Bridge on the River Kwai）、「阿拉伯的勞倫斯」（Lawrence of Arabia）、「齊瓦哥醫生」（Doctor Zhivago）等名片的英國著名導演大衛利恩（David Lean）也是剪輯師出身。

❸轉引自朱狄，《當代西方藝術哲學》，107。

❸見於柳鳴九編，《薩特研究》（北京：中國社會科學出版社，1981），22。

❸轉引自《美學文藝學方法論》（北京：北京大學出版社，1994），345。

❸〔美〕小羅傑・M・巴斯費爾德，〈作家是觀眾的學生〉，《論觀眾》（北京：文化藝術出版社，1986），111。

❸〔法〕安德烈・巴贊，〈戲劇美學與電影美學〉，見於《世界藝術和美學》第三輯。

第 6 章
「一千個讀者就有一千個哈姆雷特」：藝術的接受

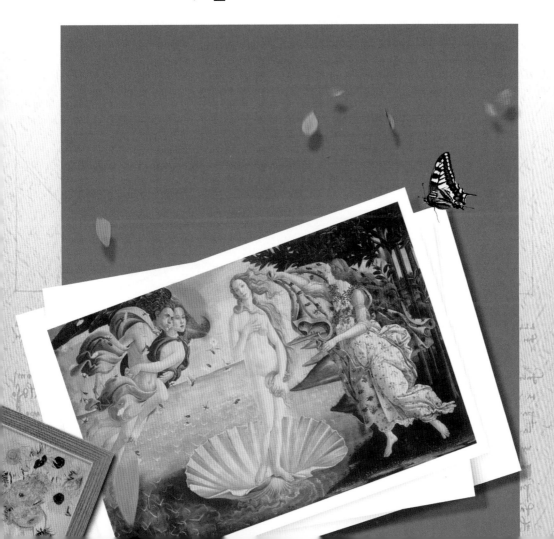

藝術接受：「作者之死」與新創造的開始

　　任何藝術都有一個接受的問題。在嚴格的意義上說，缺少藝術接受這一環節，藝術還是不完整也是不存在的。正如法國著名哲學家沙特指出：「鞋匠可以穿上他自己剛做的鞋，如果這雙鞋的尺碼符合他的腳；建築師可以住在他自己建造的房子裡。然而作家卻不能閱讀他自己寫下的東西。」法國著名文論家羅蘭巴特（Roland Barthes, 1915-1980）更是一語驚人：「作者死了？」的確，真正只為自己創作的藝術家是沒有的，真正停留在創作完結階段的藝術作品也是不存在的，即使藝術家主觀上為自己創作，是自己「白日夢」的一種昇華。因而，藝術家創作出藝術作品並不意味著藝術活動的完結，恰恰相反，「作者死了」，而接受者——這一新的上帝卻「活」了，一個新的藝術創造活動開始了。

▲桌上的梨子及葡萄，葛利斯，1913，Mr. and Mrs. Burton Tremaine Collection

究其底，藝術作品的意義也不會自動呈現。在未讀作品之前，它不過是一堆機械排列的印刷字體，或是一部有待演奏者將之變成音樂的樂隊總譜，或是有待欣賞者進一步進行視知覺完型的一些線條、一些色塊和光影而已。要使這部作品成爲接受者的審美對象，它首先得被人閱讀接受，亦即受讀者主體意識的作用，一旦讀者的意識不能對作品進行審美感知，作品永遠也成不了讀者的審美客體。正是讀者的閱讀開啓了作品的意義，使其得以眞正存在。著名的波蘭現象學闡釋學家羅曼英伽登（Roman Ingarden）認爲，任何作品的文本只是提供了一種未完成的結構框架，其中存在著多層次的未定點和空白點，這些未定點和空白點只有在讀者的閱讀過程中以感覺和知覺的經驗將它具體化以後，作品的意義才逐漸實現出來。也就是說，讀者閱讀並不是被動地接受作品本文的信息，而是不斷地參加信息的生產過程。事實上，按存在主義對「存在」的區分來看，任何事物都具有兩種存在方式，作爲一個文學作品，也具有物質型態的文學作品和觀念型態的文學作品兩種，前者即爲客觀存在或者說文學作品的物質基質的存在，如印刷的書頁，出版的書籍，這種白紙黑字的作品形式僅只是一個物質的媒介者，而非眞正的審美對象，只有主體對這一物質媒介所發生和產生的知覺系列的總和才構成觀念形態的作品（審美對象），它是客觀存在和人的意識在主體通過文學接受（包括批評）實踐而形成的主觀存在——然而卻是一種更眞實的存在。可見一個作品要成爲眞正的藝術審美對象，還需要經過接受者的觀看、聆聽、閱讀、闡釋、接受的過程。正是這些構成了文學藝術的讀者接受理論，這一理論的興起有其必然性和必要性，爲囿於傳統的文論發展和改革提供了新的思路和契機。

藝術接受是藝術活動的最後完成。在嚴格的意義上說，缺少藝術接受這一環節，藝術接受活動還是不完整的。正如沙特指出：

「鞋匠可以穿上他自己剛做得的鞋，如果這雙鞋的尺碼符合他的腳；建築師可以住在他自己建造的房子裡。然而作家卻不能閱讀他自己寫下的東西。」這是因為藝術的社會作用和創作及閱讀過程的心理特點決定了它為別人服務的性質。藝術家的創作是一種召喚和訴求，按沙特的現身說法，「寫作，這是為了召喚讀者以便讀者把我借助語言著手進行的揭示轉化為客觀存在」❶。真正只為自己創作的藝術家是沒有的，真正停留在創作完結階段的藝術作品也是不存在的，即使藝術家主觀上為自己創作，但納入我們視野和論域的只能是已經進入藝術流通的，已被接受者意識作用的藝術品。科林伍德也指出，藝術家「所從事的藝術工作並不是代表他私人的努力，而是代表了所屬的那個社會的公共勞動。他對情感所做的任何表現，是從一個不言而喻的『標題』開始的，它不是『我感到』而是『我們感到』。嚴格來說，這甚至並不是由他代表社會而從事

▲芒特橋，柯洛，1868-1970，法國巴黎羅浮宮

一種勞動，而是他邀請社會共同參加的一種勞動；因為觀眾的職能並不是被動地接受他的作品，而是為他們自己再創作一遭」❷。因而，藝術家創作出藝術作品並不意味著藝術活動的完結，恰恰相反，這正是一個新的藝術創造活動的開始。

其二，藝術接受的一個重要意義正在於藝術的人文作用、審美娛樂作用、作為人類精神家園的意義等的發揮與實現，都必得通過藝術接受這一環節而最終得以實現。究其底，就整個人類而言，藝術家總是少數的，總是屬於「精英」的人物。無論藝術家是代表一個群體或者代表一個民族甚至全人類而創作（如榮格所期許的），還僅僅是為了自己的情感宣洩和無意識昇華（如佛洛伊德所分析的），其藝術作品最終都必得置入藝術的閱讀欣賞者的接受中去，置入一個類似於商品流通的藝術生產和消費的過程中去，才得以真正作為作品而存在。正如伊瑟爾指出的：「只有在閱讀主體那裡，文學本文的意義才能得到實現，本文的意義不能脫離讀者而存在；同樣，在建構這種意義的過程中，讀者自己同樣也得到建構。」也就是說，接受者在藝術接受的過程中，不斷地尋求與藝術家創作主體的心靈對話，不斷地豐富並建構自己的情感世界，一次有意義的藝術接受活動，就是接受者全身心地沉醉於藝術世界的一次精神漫遊和靈魂之旅。愛因斯坦曾經極為動情地談到：「藝術作品給我最大的幸福感受。我從中汲取的精神力量是任何其他領域所不及的。」

無疑，在這樣的精神漫遊和靈魂之旅中，接受者的全身心都得到了全面的自由和解放。這是因為，接受者從中獲得了巨大的審美愉悅感，身心覺得非常愉悅，精神有了寄託，甚至連靈魂也得到了淨化。

從藝術的起源看，許多藝術的起源都與原始時代的宗教或巫

術禮儀活動密切相關。正因如此，英國著名人類學家愛德華泰勒（Edward Burnett Tylor, 1832-1917）提出了關於原始藝術起源理論中著名的「巫術說」。這在戲劇中表現尤為明顯。觀眾對戲劇的接受還常常帶有宗教的祭祀和慶典的意味，彷彿是舉辦一個盛大的節日，這明顯地表現在古代的戲劇表演活動中。即使到了現在，戲劇這門獨特的藝術還保留了這種特性。正如美國劇作家讓‧克勞德‧萬伊塔里（Jean-Claude van Itallie, 1936-）曾說過：「戲劇不是電子的。它不像電影，也不像電視，它要求活生生的觀眾和活生生的演員同時出現在一個同一的空間內。這是戲劇獨一無二的重要職能和優點；戲劇的原始宗教職能是把人們集合到一個原始公社的宗教典禮中來，在那裡，演員在某種意義上是祭司或主持宗教儀式的教士，而觀眾則被吸引和演員一起參加表演，如同共享聖餐一般❸。」因而，在一定程度上，藝術接受活動正是現代人關於原始宗教祭禮活動的遙遠記憶（這種記憶是通過種族的生物遺傳而積澱在人的潛意識深處）的再現、復原，在這樣莊嚴、肅穆、悲情烈烈的

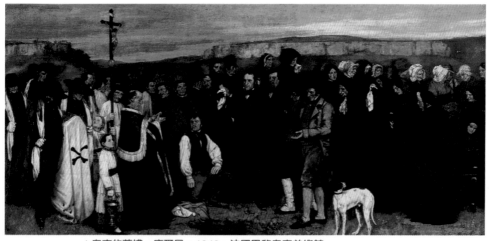

▲奧南的葬禮，庫爾貝，1849，法國巴黎奧塞美術館

心靈迷醉中，人的心靈得到了寄託，情感得到了淨化和昇華。

　　正因如此，亞里斯多德認為藝術具有「卡塔西斯」（Katharsis 或Catharsis），即陶冶、淨化、宣洩、昇華等作用。「悲劇」正是通過對「人物動作的模仿」，「藉以引起憐憫與恐懼來使這種情感達到淨化」。對音樂的欣賞也是如此，「像哀憐和恐懼或是狂熱之類情緒雖然只在一部分心裡是很強烈的，一般人也多少有一些。有些人受宗教狂熱支配是，一聽到宗教的樂調，就捲入迷狂狀態，隨後就安靜下來，彷彿受到了一種治療和淨化。這種情形當然也適用於受哀憐恐懼以及其他類似情緒影響的人。某些人特別容易受某種情緒的影響，他們也可以在不同程度上受到音樂的激動，受到淨化，因而心裡感到一種輕鬆舒暢的快感。因此，具有淨化作用的歌曲可以產生一種無害的快感」。

　　姚斯曾把審美活動（顯然是以接受者為中心的）分為三個基本範疇，即「創造」、「愉悅」、「淨化」。「創造」係指接受者的再創造；「愉悅」即指感覺的復活與審美的愉悅；至於「淨化」，姚斯在回顧了從亞里斯多德到二十世紀的淨化理論後，把「淨化」推到藝術交流的極致與終點，認為「淨化」是藝術改變人們行為方式的開始❹。

　　朱光潛在《悲劇心理學》中詳盡分析了悲劇的「淨化」意義。他認為，悲劇與生活中的苦難不同。悲劇給予人的絕不僅是恐怖。恐怖只是使人痛苦、使人陷入抑鬱和沮喪，而悲劇卻令人感到鼓舞和振奮。這是因為悲劇所激起的情緒，主要是憐憫和恐懼。憐憫中包含著對客體的愛和同情，以及因為它的缺陷或痛苦而產生的惋惜感，這正是悲劇所具有的淨化和昇華功能，朱光潛稱之為「悲劇快感」。 朱光潛先生在論及亞里斯多德的美學思想時認為，亞里斯多德之所謂「『淨化』（即希臘語「卡塔西斯」的中文翻譯）的要義

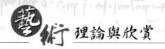

在於通過音樂或其他藝術，使某種過分強烈的情緒因宣洩而達到平靜，因此恢復和保持住心理的健康」。

從我們所熟知的英國諺語「一個小丑進城，賽過一打醫生」，或可以窺得喜劇藝術的心理治療作用。因為喜劇是「把無價值的東西毀滅給人看」（魯迅），其「摹仿對象是比一般人較差的人物⋯⋯具有醜的一種形式，即可笑性和滑稽」（亞里斯多德），從而使人在看到可笑的、滑稽的東西而生出優越感，在會心的嘲笑中與他們、與歷史告別，從而產生莫大的優越感和愉悅感。至於悲劇，則是「把人生有價值的東西撕毀給人看」，正是在這一有價值的、美好的東西的毀滅中，讀者或觀眾等接受者從中產生巨大的同情和悲憫的心理情感，從而使人的靈魂得到淨化。孔子主張的「詩」具備「興觀群怨」四大功能，其中的「怨」應該說也就是「淨化」的功能，亦即通過「怨刺上政」而得到宣洩的鬱悶不滿情緒。管子認為的「止怒莫若詩，去憂莫若樂」也與此相似。

如古希臘雕塑「拉奧孔」（Laocoon）。這一著名的雕塑作品以一個靜中有動的定格把拉奧孔父子三人與命運（神）悲壯抗爭的場面表現得淋漓盡致。這一雕塑取材於古希臘的神話傳說。是說特洛伊戰爭時，希臘軍隊一方使用木馬計，假裝打了敗戰，留下了內藏戰士的木馬。特洛伊城一方則歡天喜地要把木馬當作戰利品拉進城去。這時特洛伊的先知拉奧孔預感到此木馬乃不祥之物，於是出來勸阻。此時，暗中幫助希臘人的阿波羅神大為光火，就放出幾條大毒蛇來咬拉奧孔和他的兩個兒子。拉奧孔與兩個兒子奮力抗爭，終因人力難敵神力，個體生命難以抗拒命運的邏輯（在古希臘先人看來，神的旨意就是人的命運），而被毒蛇纏身撕咬並悲慘地死去。作者選擇了拉奧孔在經過了殊死搏鬥和悲壯抗爭之後，將死未死而唏噓嘆氣的瞬間（不直接表現抗爭的悲壯）。這稱得上含蓄的一瞬

▲拉奧孔，梵蒂岡博物館

間，無疑比之或是激烈抗爭的行為或是完全氣絕身亡都更能激起我們巨大的悲憫情感。

再比如古希臘著名的命運悲劇「伊底帕斯」（索福克勒斯），講的是伊底帕斯為逃避日神阿波羅對他所做的「殺父娶母」的預言而背井離鄉，試圖遠離他的父母。而其實他試圖遠離的只是他的養父母，他在冥冥之中不斷走向他的親生父母。終於，他在不知道實情的情況下，犯下了殺父娶母的彌天大罪。悲痛之餘，伊底帕斯放棄了王位，刺瞎了自己的雙眼，走上了永遠被復仇女神追逐的行乞之途。

從精神分析的角度解讀，我們可以說，伊底帕斯王雖然才力超

群（正是他猜中了斯芬克斯之謎），意志力非凡，但怎麼也逃脫不了命運對他的不公。雖則如是，伊底帕斯與命運堅定而頑強的抗爭行為仍然體現了人一種悲劇性的偉大。伊底帕斯王是我們每個人的「替罪羔羊」！我們從他的悲劇性毀滅和自我懲罰中，緩解了我們無意識深處的「罪感」，淨化我們的靈魂，因為伊底帕斯已經替我們先行「犯罪」且又受到了應有的懲罰。因而，正如佛洛伊德所堅持認為的，這部悲劇之所以能打動我們，全在於殺父娶母的伊底帕斯「讓我們看到我們自己童年時代願望的實現❺」。當然還有我們在這一「看到」的過程中所完成的心靈「淨化」。

也許正是從此角度，人們甚至把藝術看作能夠進行心理治療的一種手段。悲劇「淨化說」已含有這一思想。佛洛伊德的精神分析理論更是直接把病理學意義上的精神分析學說直接應用於文學藝術的分析。佛洛伊德的精神分析理論運用到文學藝術，使得人們常常從藝術作品中找尋藝術家童年、少年時期精神創傷的印痕和「情結」緩釋的內在動機。比如佛洛伊德從畫家達文西的繪畫題材大多為「聖母」而分析出達文西有所謂的「戀母情結」；從歌德的自傳《詩與真》中所敘述的兒童破壞性行為而分析出歌德的「戀母情結」；佛洛伊德的一個名叫瑪麗波拿巴的學生認為美國作家愛倫坡一生及其全部作品都貫穿著伊底帕斯情結（Oedipus Complex，即殺父娶母情結）的表現。因為在他精神分析派文藝理論看來，藝術家正是通過藝術創作而使其不可避免的性心理壓抑在一定程度上得到緩解或昇華。從藝術家而推及藝術接受者也與此相似。因為正如我們接下去要論述的那樣，藝術接受也是一種創造活動，接受者同樣要在藝術接受活動中有所寄託、宣洩或昇華。

其三，藝術接受活動是另一種意義上的、以接受者為中心的創造性活動。它與藝術創造活動一樣，充滿未定性、或然性、不可

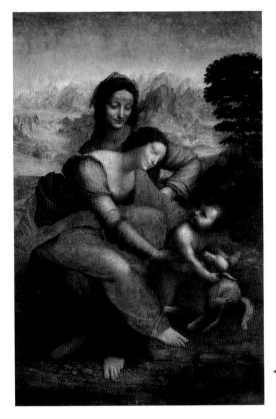

◀ 聖母子和聖安妮，達文西，1510，法國巴黎羅浮宮

預見性，也同樣是人主體性的一種充分外化和實現。一般說來，我們所說的藝術創造活動是側重於從藝術家主體而言的。殊不知，藝術接受活動也是欣賞者主體（第二主體）所進行的一種充滿創造性的活動。就此而言，創作與欣賞並無高下之分，欣賞接受是第二次創造。康德曾經對主體的天才創造力和鑑賞力這兩個概念加以嚴格區別。在康德看來，創作依憑的是天才，而欣賞接受只與鑑賞力有關。這一不無「貴族化」味道的重少數人的創造，輕大多數人的鑑賞接受的思想，在今天顯然有些不合時宜。卡萊爾曾說過：「當我們能好好讀懂一首詩的時候，我們便都成『詩人』了❻。」克羅

奇則認爲：「要瞭解但丁，我們就必須把自己提升到但丁的水準
❼。」

　　藝術鑑賞與接受活動中常常會出現一種「共鳴」的心理現象。
這一主要發生於接受者身上的現象與馬斯洛所述的藝術家達到最大
的創造性狀態，以及在自我實現過程中達到的最爲激動人心的高峰
體驗狀態都極爲相似：「這些美好的瞬間體驗來自愛情，和異性的
結合，來自意義重大的領悟和發現❽。」在這種近乎「高峰體驗」
的接受狀態中，接受者主體與藝術創造主體及接受對象達到了最大
的契合共振，藝術作品的意義也最後實現，藝術活動的創造性也得
到了最佳體現。而正是在這種接受者再創造和再評價統一的基礎
上，思想感情與創造主體的思想感情達致契合無間的心理狀態中，
接受者與藝術家甚至成了同一個人：「這種感覺的主要特點在於：
感受者和藝術家那樣融洽地結合在一起，以致感受者覺得那個藝術
品不是傾聽什麼人所創造的，而且覺得這個藝術品所表達的一切正
是他早就已經想表達的。眞正的藝術作品能做到這一點：在感受者
的意識中消除了他和藝術家之間的區別❾。」

　　馬克思向來非常重視藝術接受的問題，他批評了那種「只看到
礦物的價值，而看不到礦物的美和特性」，「面對最美的景色都無
動於衷」的人「異化」的狀態。他甚至還從人類審美能力的發展來
論述藝術接受問題。他指出：「藝術對象創造出懂得藝術和能夠欣
賞美的大衆——任何其他產品也都是這樣。因此，生產不僅爲主體生
產對象，而且也爲對象生產主體❿。」這就充分肯定了藝術欣賞與
接受在創造出欣賞者並推動藝術發展方面的重大意義。非但如此，
馬克思還指出：「……只是由於人的本質的客觀地展開的豐富性，
主體的、人的感性的豐富性，如有音樂感的耳朵，能感受形式美的
眼睛，總之，那些能成爲人的享受的感覺，即確證自己是人的本質

力量的感覺，才一部分發展起來，一部分產生出來❶。」顯然，在馬克思看來，藝術享受的感覺能力是「人的感性的豐富性」的重要組成，是對「人的本質力量」之「確證」的一種「尺度」。

這與姚斯對藝術接受的期許是完全一致的，他指出：「閱讀經驗能使人們從一種日常生活的慣性、偏見和困境中解放出來。在接受活動中，藝術給予人們一種對世界的全新感覺，使之從宗教和社會的束縛下解放出來，他們看到尚未實現的可能性，為他們開闢新的願望、要求和目標，為他們打開未來經驗之途❷。」

只要有人存在，藝術接受活動就會和藝術創造活動一樣永存。

▲聖誕節前夕，拉森，1904-1905，瑞典斯德哥爾摩國家美術館

213

共鳴或「視界融合」：藝術接受中的對話與潛對話

　　藝術史上流傳著不少在藝術鑑賞與接受中，接受者與創作者達成共鳴而互相引以爲「知音」的動人故事。

　　鍾子期因爲深深地理解了俞伯牙所彈之琴曲的情感內涵而被俞伯牙引爲「知音」，一旦鍾子期不復在人間，俞伯牙則悵然摔琴，終生不復彈，這就是著名的「高山流水覓知音」或「俞伯牙摔琴謝知音」的佳話。

　　賈島以「兩句三年得，一吟雙淚流」的「苦吟」吟出「獨行潭底影，數息樹邊身」（〈送無可上人〉）的佳句而期待著：「知音如不賞，歸臥故山秋。」（〈題詩後〉）。

　　白居易聽「琵琶女」彈奏琵琶曲，被深深打動，以至於「淒淒不似向前聲，滿座重聞皆掩泣。座中泣下誰最多，江州司馬青衫濕。」因而產生了強烈的同感及共鳴，發出了「同是天涯淪落人，相逢何必曾相似」的感慨與喟嘆。

　　然而，藝術接受的「共鳴」現象並不是極易發生，隨處可見的。藝術家要尋覓「知音」也不是那麼俯拾即是。有些藝術家創作出作品後，讀者寥寥甚或罵名滾滾而來都絕不鮮見，有的藝術家或出於無奈，或出於不自信，有的宣稱要「藏之名山」，有的則宣稱自己是寫給下一代人看的。許多現代主義藝術潮流或流派在初出時都彷彿故意與讀者爲敵，甚至公然冒犯和褻瀆接受者，關係可謂極不融洽。寫出驚世駭俗《惡之華》（*Les Fleurs du Mal*）的法國象

徵主義詩人波特萊爾（Charles-Pierre Baudelaire, 1821-1867）在卷
首詩〈告讀者〉中稱讀者為「虛僞的讀者」；美國意象派詩人龐德
（Ezra Pound, 1885-1972）曾經送給讀者一個很不雅致的稱號：「頑
固不化」（bulletheaded）；著名的英國現代主義大詩人艾略特則諷
刺讀者爲「體面的中等階級的烏合之衆」（the decent middle-class
mob），還把「讀者們『嘲諷爲』」像一片成熟了的玉米地在風中搖
晃」（《波士頓晚報》）……

　　劉勰在《文心雕龍・知音篇》中從接受者的個性興趣雜多而難
以統一的角度談到尋覓知音之難是因爲：「知多偏好，人莫圓該。
慷慨者逆聲而擊節，醞藉者見密而高蹈，浮慧者觀綺而躍心，愛奇
者聞詭而驚聽；會己則嗟諷，異我則沮棄，各執一隅之解，欲擬萬
端之變。」劉勰因而大爲感嘆：「知音其難哉！音實難知，知實難
逢，逢其知音，千載其一乎！」

▼愛之歌，華鐸，1717，英國倫敦國家畫廊

　　「共鳴」是藝術欣賞與接受過程中時常發生的一種現象，接受主體在藝術欣賞時深深地爲藝術作品中所傳達的情感、形象、哲思等所感動，這種感動是如此之深，以至於使接受者達到忘我的境地，就像物理學中兩種物體因音頻一致而發生「共振」現象一樣，共鳴也正是藝術欣賞過程中情感、想像等多種心理功能達到最強烈程度時的表現，共鳴是藝術欣賞和接受活動的一種「高峰」體驗。

　　魯迅曾說過：「是彈琴人麼，別人心上也須有弦索，才會出聲，是發聲器嗎？別人也須是發聲器，才會共鳴。」郭沫若則在他的〈女神序詩〉中大聲疾呼：「你去，去尋找那與我的振動數相同的人／你去，去尋找那與我的燃燒點相同的人。」

　　這說明，共鳴或「知音」是以接受者與創作者相近或相似的情感經歷、思想基礎、心理需求等爲基礎的，它需要雙方情感的投入並發生合拍與共振。

　　共鳴是藝術接受中一個極爲複雜的現象，這一現象的發生，是多種因素交合作用的結果。如接受者主觀心理的，藝術家主體或藝術作品的情感與內容方面的………等等。但它在一定程度上，卻是衡量藝術成就的高下，藝術接受過程中主客體契合完成程度的一個重要標準。

　　促成「共鳴」或「頓悟」現象發生的因素是複雜多樣的，這裡僅就結合接受美學關於「視野融合」的觀點，做一個角度的比較分析。

　　先從「期待視野」（horizon of expectations）談起。一般認爲「期待視野」這一術語係著名的接受理論主將姚斯提出來的，但此概念其實並非姚斯首創，在姚斯之前，伽達默爾、胡塞爾、海德格爾都曾在他們各自的著述中反覆提及。著名科學哲學家卡爾波普爾甚至曾從科學研究的角度界定過這一概念，他指出：「在科學發展

以前及以後的進程中，人們都有一種可稱之為『期待視野』的意識……它對新的認識活動具有參考框架的意義。沒有它的存在與參與，新的實驗與觀察顯示不出任何價值。」意謂人們從事科學研究並非漫無目的的，而是以一種期待的心理為先導而進行的。解釋學大師伽達默爾指出，理解的歷史性構成了我們的偏見，而偏見構成了解釋者的特殊視野，即「從一個特殊的觀點所能見到的一切」。因而，在他看來，視界指人的前判斷，是對意義和真理的預期。就解釋活動而言，「視界」有兩方面的內涵：首先，本文（即解釋的對象主體）含有作者原初的視界；其次，解釋者具有現今的具體時代氛圍與文化環境中形成的「視界」。伽達默爾主張，應在理解的過程中，將兩種「視界」交融在一起，以達到「視界融合」的狀態，這種狀態使理解對象和理解者都超越了各自原先的視界，而共同達到一個全新的視界。姚斯藉這一概念應用於藝術接受理論，並把它改造成為接受美學理論的核心性概念之一。

姚斯認為，期待視野是閱讀一部作品時讀者的文學閱讀經驗構成的思維定向或先結構。在閱讀活動中，與接受主體的期待視野相對的是接受對象──作品的客觀化，即與一個客觀的標準相符，才能獲得接受，而這種超主體的客觀化標準，恰恰又是期待視野。也就是說，藝術接受活動的完成亦即藝術作品的客觀化和具體化離不開兩種視野的融合與交會。就接受主體而言，這種共時性發生的閱讀過程中期待視野甚至是歷時性賦予的，是超越主體的客觀存在。

他還認為接受過程中有一種「期待視野」不斷迴圈而逐層深入的現象。

概而言之，所謂欣賞接受者的「期待視野」，是一個模糊的、複合性的概念，其中因素很多，大致來說，應當包括欣賞者的教育程度、個人生活閱歷、美學趣味；也包括欣賞者從已經欣賞過的相

同、相近、或相反類別的作品中獲得的經驗（文本間性），及對有關藝術門類形式技巧等相關「程序」、「慣例」的掌握程度；也可以包括欣賞者所處的時代、民族、文化環境對其欣賞傾向、趣味形成的決定性影響；甚至也應該包括接受者當下的實用性目的（有些欣賞者可以是非常實用性地爲了排遣某種心緒，爲了尋找某種困惑的解答而去閱讀欣賞藝術作品）的影響。

另一個與此相關的概念是「召喚結構」或「作者意圖」。關於「召喚結構」，姚斯指出：「一部文學作品，即使是最新發表的作品，也不是信息眞空裡出現的絕對的新事物，而是要通過預告、公開或隱蔽的信號，熟悉的特點或含蓄的暗示把它的讀者引向一種特定的接受方式。」

在姚斯的基礎上，結合中國文論中「共鳴」、「頓悟」等心理現象，我們還可以引申出：若是閱讀欣賞者的「期待視野」（廣義的「期待視野」自然是引發欣賞者興趣從而進入閱讀欣賞的最起碼條件）在閱讀欣賞的過程中，與作品「召喚結構」或作者的「意圖」達到了某種契合無間的溝通與融合境界，即「視界融合」，於是，欣賞者或者興奮於理解、發現及啓示的獲得或情感的酣暢宣洩或「心有戚戚焉」的同感；或者在不期然中於瞬間達到一種突飛猛進般類似於「踏破鐵鞋無覓處，得來全不費功夫」、「山重水複疑無路，柳暗花明又一村」的「悟」的狀態。

關於「作者意圖」，當然指藝術作品的原作者試圖實現的某些主觀意圖。屬於形式主義文論派別的英美新批評派對藝術作品的解釋非常強烈地反對以作者的原意爲標準。他們認爲文學作品是自足的存在，作者的個人意圖是無足輕重的。我們既不能以作者的意圖或聲明來解讀作品，也不能依據作品是否與作者的原意相符來衡量作品的藝術價值高低。實際上，作者意圖中的世界和作品實現出

來的世界，或者說作者的願望和作者的實踐是有區別的。「我認爲應該客觀地看待藝術接受活動中的作者意圖。確實如我在論及『藝術家與作品的對話』時談到藝術作品常常會產生一種內在的自律力量，這種力量與作者的主觀意圖強烈地抗衡，彷彿一匹不肯馴服的野馬。相反，作者的意圖能表達得明明白白、完完滿滿的作品，就好比是一匹任人驅策的駑馬，未見得是好作品。

雖然如此，但我認爲還是應該一分爲二地辯證看待作者的主觀意圖。不管怎麼說，我認爲在藝術接受活動中，接受者與創作者的對話是存在的。因爲對話是一種平等的、積極主動地需求瞭解的活動，而不是在某種先行的所謂主觀意圖支配下的變動接受。當然，這個創作者只能限定於體現於作品文本的作者，他的意圖只能是實現在藝術作品中的意圖（事實上，在藝術接受的當下，接受者不必也不可能顧及作者在創作之後宣稱的種種「意圖」）；而且，接受者可能會以創作者的意圖或作品文本爲接受的先導，更有可能超越於創作者和作品文本，發現全新的創作者始料未及的意義。

接受者對藝術作品的閱讀、欣賞和接受，是一個多維藝術要素互相作用的複雜過程。具體來說，接受者在藝術接受活動中至少有如下兩種遇合（對話與潛對話）。

破譯與對話——與作者的遇合

作者創作文本的過程，是作者將自己的詩情詩意、感覺體悟等獨特的人生體驗和情感狀態通過語言中介置入文本的過程。儘管「書不盡言」、「言不盡意」，由於創作者自身的功力、藝術創造過程的不可預見性、藝術媒介對作者的阻抗等原因，作者不可能將自己的人生體驗、情感狀態和理性創作意圖全部置入作品，但多

少總是置入了一部分的。創作出來的藝術作品雖然已經離開了原作者，但總還保有創作者抹不去的巨大影子。我們不能以「作者意圖」爲唯一準繩，但也不能簡單地說「作者死了」（法國結構主義文論家羅蘭巴特語）。德國存在主義美學家雅斯貝斯（Karl Theodor Jaspers, 1883-1969）認爲：「藝術是一種超越者的密碼」，「密碼使超越者顯現出來」❸。這裡的超越者，可廣義地理解爲人或狹義地理解爲創作者。姚斯也認爲，文學作品「可以通過預告，公開的或隱蔽的信號，熟悉的特點，或隱蔽的暗示，預先爲讀者提出一種特殊的接受，它召喚以往閱讀的記憶，將讀者帶入一種特定的情感態度中」❹。這裡雖然說的是「召喚結構」的問題，但也不妨理解爲創作者設入作品中的密碼對讀者閱讀的潛在導向與神祕「召喚」。因此，讀者閱讀的過程，必然是爲這種「密碼」或「召喚結構」所誘導而尋微探幽，創造性地破譯文本中所隱含的種種「密碼」過程。孟子說的「以意逆志」，劉勰在《文心雕龍・情志篇》裡講的「沿陂以溯源，披文以入情」都說明了閱讀接受的過程在一定程度上可以視作接受者尋求與創作者對話、理解、溝通、交流的過程。

伽達默爾認爲，對話「關心自己的對象；正如某人努力與其談話對方達成有關某對象的一致意見一樣，解釋者也努力理解文本談話的對象……雙方都受對象的眞理的影響而進入一次成功的談話，彼此於是結合入一個新的共同體中❺。」這裡，伽達默爾提出了作家創作及讀者閱讀的「視界融合」問題。每個讀者閱讀時，都是帶著自己原有的「期待視野」的。所謂「期待視野」是指讀者接受作品前就存在和具備的一切條件，諸如讀者的文化藝術修養、生活經驗、審美水準、藝術趣味，乃至讀者所處的整個時代、民族、階級、階層的審美特徵和欣賞傾向，這是一種先天後天主觀客觀等複雜因素綜合而成的閱讀「先結構」。而正是因爲讀者「期待視野」

的存在，作者在創作時勢必就考慮到讀者的接受問題（事實上，作者在寫作過程中，往往停筆閱讀修改，不自覺地充當自己作品的第一個讀者）。只有當作者的創作與讀者的「視野期待」達到「視界融合」，作品文本才得以順利進入接受，方使藝術作品得以真正實現。當然，並不是說閱讀欣賞僅僅是對「作者原意」的追尋，這正是接受理論所極力反對的，但「作者原意」至少對欣賞者具有一定的導向作用。事實上，「視野融合」本身就是一種新的創造。

　　事實上，欣賞者不僅在欣賞接受時通過與作品、作者的「視界融合」，通過對作品「未定點」的填補而進入一種再創造的狀態，他甚至在藝術家創作時就加入了與藝術家進行「對話」的行列，潛在地影響著藝術家的創作，甚至「為他們自己再創作一遭」（科林伍德語），這就是「隱含讀者」的問題。這一接受者與藝術創作主體對話的問題我已經在第四章論述過，此處不贅。

順應與同構 —— 接受者與世界的遇合

　　錢鍾書先生曾在《談藝錄》中論及世間學術文藝在處理主體心靈（人）和客觀世界（天）的關係時，可以出現的三種情況或三個層次，即「人事之法天，人定之勝天，人心之通天」。筆者也曾藉此說明藝術創作時主體與世界客體遇合的三個層次的問題。我認為這三個層次問題，也同樣存在和適合於藝術接受活動中接受者主體通過藝術作品中介而與世界發生遇合的過程中。顯然，只有在經歷了對前兩個層次的兩重否定而到了「人心之通天」階段，「凜然的客觀世界不再造成主體心靈的被動和疲弱，自由的主體心靈也不再造成客觀世界的破碎和消遁。兩相保全而又契然融合，既不是萍水相逢，也不是侵凌式的占據，而是你中有我，我中有你，不分彼

此」❻。也就是說，真正優秀的藝術作品，其藝術世界必然是與宇宙的世界同構對應，乃至在最高的層次上是交感契合、融洽無間的。而真正優秀的讀者，也必然會通過表層的文本結構，以自己的心靈世界去與藝術世界中表現著的宇宙世界進行順應與同構的運動。關於這種順應和同構的運動，審美心理學上有兩種說法對我們很有啓發。

如果說只有進入這樣的閱讀欣賞佳境，讀者才能達到與世界的遇合，與「天」相通，體悟著存在之真理。正如海德格爾認爲的：「一切藝術作品按其本性就是建立世界以引入大地……藝術作品在，世界就在❼。」這個世界作爲人所創造的獨立自足的藝術世界而把人引回那個更爲原始根本的「大地」，這個「大地」的世界顯然是「去蔽」和「澄明」的，是比我們正生活於其中的現實世界更爲本真的。正是在這裡，在這樣的境界中，被日常世界和生活遮蔽著的「存在」才敞開了出來，開始冷冷靜默地閃爍著真理的聲音和啓悟。

「藝術必有意義」：藝術接受中的程序、慣例、前理解與先結構

美國文論家喬納森卡勒（Jonathan Culler, 1944-）在其《結構主義詩學》（*Structuralist Poetics*）中從法國結構主義者耶奈特（Gérard Genette, 1930-）的著作裡引了一個有趣的例子來說明詩歌的閱讀接受問題。

他首先提議讀一則新聞報導：

「昨天，在七號公路上，一輛汽車時速爲一百公里時猛撞在一
棵法國梧桐上。車上四人全部死亡。」

接著他又把這一段文字按詩歌形式分行排列：

昨天
在七號公路上
一輛汽車
時速爲一百公里時猛撞
在一棵法國梧桐上
車上四人全部
死亡

然後他問，如果你用讀詩的態度去讀，是否別有一番詩味，既
或沒有多大詩味（哪怕是尋找詩味而不得的失望），至少可以說以
讀詩的態度讀此「詩」與以讀新聞的態度讀新聞，感覺是非常不同
的。也許有的人讀出了一點詩味，也許有的人根本讀不出詩味，因
而失望至極。但請注意，這種期待不能滿足而產生的失望至極在讀
新聞時不可能產生。

另一個著名的例子是美國著名現代詩人威廉斯（William
Carlos Williams, 1883-1963）的一首詩，題爲〈便條〉，內容如下：

我吃了
放在

冰箱裡的

梅子

它們

大概是你

留著

早餐吃的

請原諒

它們太可口了

那麼甜

又那麼涼

　　內容似乎純屬便條。但若從詩的角度看，我們也確能讀出平淡溫和而感人的日常生活的詩意和溫馨。於是在這裡，一首著名的詩與一張眞正的便條的區別似乎只在於：首先是不是分行？其次讀者是不是把它當成詩來讀？

　　在此基礎上，耶奈特和卡勒歸納出「閱讀態度」及「程序化期待」等理論術語。就是說，詩之爲詩，並不在於形式本身有多少獨特的規定性，新聞語言，日常生活語言均可入詩。關鍵在於：(1)語言是不是排列成詩行的形式；(2)若是排列成詩行的形式，讀者自然會把它當作詩來讀，取一種讀詩的「閱讀態度」。於是，新聞、便條便也成了詩。

　　卡勒進而認爲，詩的讀者公認的程序化期待有三個方面的內容❶⓼。

　　第一是詩的非個人性（impersonality）。這可以理解爲，詩雖是個人性創作的結果，但其所反映與傳達的卻是可以交流的普遍性

東西，讀者自會認定如此，既然他來閱讀，讀者就不再把作品看作
作者私人的產品。另外，作者的創作出詩歌，並不意味著藝術活動
的完成，它還必須融入到交流與接受的活動中去。就此而言，詩並
非個人性的產物（但相對而言，在所有具體的藝術門類中，詩還是
最具個人性的，是一種「私人化」寫作方式，而戲劇、電影等綜合
性藝術，則更像一個龐大的創造工程，需要許多人合力協作才能完
成）。

　　第二是詩的整體性（totality），也就是說，詩無論長短，必然
是自足、完整的整體（類似於形式主義文論所主張的一個生命有機
體），詩裡的每一句、每一個意象都不會是無緣無故的。

　　第三是詩必有意義（significance），讀者讀詩總是認定詩有言
外之意，愈簡明的詩，愈不像詩的詩，讀者愈是努力要去追尋大於
字面的意義。

　　無疑，卡勒以上所分析的閱讀程序的三方面的內容，對於廣
義的藝術接受而言也是基本適用的。事實上，對待任何藝術的接
受，接受者都會抱著藝術作品非個人化，藝術是一完整體，必蘊含
有超出作品本身的意義等接受程序。古典形態的「美的藝術」自不
用說了，既使那些打破藝術與生活的界限，以生活中的現成物略
作改造，甚至直截了當地作為藝術品的藝術品，我們在把它們當
作藝術品來欣賞接受時又何嘗不是如此呢？既使面對杜尚（Marcel
Duchamp, 1887-1968）鼎鼎大名的「泉」（fountain），我們也會去
追問諸如杜尚何故要如此別出心裁？這樣的藝術品與以往我們所認
可的藝術品構成了一種怎樣的衝突？如此做之藝術品之外的意義等
等問題。

　　這涉及到藝術接受過程中接受主體的態度問題。

　　喬治‧迪基（Gorge Dickie）在論及何為藝術品時，曾提出了

著名的「慣例論」，意為人們通常都是按照約定俗成的藝術慣例來給藝術下定義的。有關藝術的慣例則包括環境（如舞臺和劇場及畫廊、博物館等場所設備）、觀眾（觀眾按慣例或按藝術家的提示把藝術當藝術看）、藝術家（按藝術慣例或藝術傳統創設藝術作品）的因素等。這幾個因素中最重要的是藝術家，或者說是以藝術家為中心而組成的一個藝術界，這個藝術界是藝術作品審美特徵的來源並能對這種審美特徵做出說明。

　　喬治・迪基的慣例論自不乏自我矛盾之處，且它主要是從創作者（即所謂的「藝術界」）一方來界定藝術品，並不是從接受者一方來考慮接受規律。但若是聯繫到藝術接受者的接受程序、接受態度等問題，顯然還是頗能從某些角度說明一些問題的。

　　「慣例」若是側重從接受者一方去考慮，顯然可以轉化為「程

▲泉，杜尚，1917，英國泰德現代美術館

序期待」，因爲從接受者的角度考慮，我們可以把迪基所謂的側重於創作者主體的主觀認定的「慣例」理解爲：是由藝術家創造、但最終爲接受者認可的約定俗成的，且在藝術家與欣賞者之間達成了默契的東西。美國藝術史學家托瑪斯芒羅（Thomas Munro, 1897-1974）曾經說過：「在教堂裡，舞廳中，軍事檢閱時或在科學的實驗中，分別去體驗某段音樂，效果會是非常不同的❶。」這表明接受者所處的特定情境，也是構成爲藝術「慣例」的一部分，也能影響到接受態度的確立。

　　事實上，任何一種藝術的欣賞和接受都需要接受者對這門藝術「慣例」的認可，這稱得上是藝術接受的一種先決條件。 美國戲劇理論家小羅傑‧M‧巴斯費爾德曾談到：「作者與觀衆的合作是怎樣發生的呢？正如英國劇作家麥恩經常所說的那樣，每齣戲都是騙局，而這場騙局的成功完全取決於觀衆心甘情願的合作。雖然要求觀衆目睹的是未曾發生過的事或不可能發生的事，但他們仍然心甘情願受騙相信事情確實是那樣的，至少是幾個小時❷。」顯然，觀衆對「騙局」的心甘情願正是出自於對藝術之慣例與程序的認可。

　　中國的戲曲藝術，是公認爲虛擬化的藝術「程序」最多，以致「程序化」構成爲其根本性藝術特徵的藝術門類。就戲曲藝術而言，所謂的程序即之那些經過幾百年藝術實踐的累積和篩選而逐漸固定下來最富有表現力，非常能體現戲曲舞臺之審美創造規律的表演手段或方式。它是約定俗成的，是由演員與觀衆所共同遵守的。從生、旦、淨、末、丑等基本行當的劃分，到演員的唱、念、做、打，都必須符合一定的程序。正如著名的戲曲表演藝術家程硯秋指出的：「戲曲表演的手段，包括非常豐富的程序……如表現武打的有長靠短打的程序，騎馬有騎馬的程序，坐轎有坐轎的程序，站有站的程序，走有走的程序，舉凡表現喜、怒、憂思、悲、恐、驚等

▲同光十三絕，清　沈容圃，北京梅蘭芳紀念館

人物感情，也全提煉爲一套完整的程序；甚至爲了要加強表現力，把身上的穿戴，隨身佩戴的物品都可以利用來做輔助性的手段，比如髥口、甩髮、紗帽翅子、翎子、扇子、衣襟、水袖、帽子的飄帶、手帕、線尾子、辮穗子等，都可用來做表演的手段，自然也需要一套程序。」（《戲曲表演藝術的基礎——四功五法》）顯然，如果觀眾不認爲自己在看戲，而以日常生活的、實際的或物理的時間、空間、動作來要求，那藝術接受根本就無法進行。

　　若是接受者的接受程序與創作主體及藝術作品所遵循的程序很不相同（甚至是用一種非審美的態度和非藝術的慣例來接受），則會出現許多南轅北轍、緣木求魚、令人啼笑皆非的事情。比如中國畫與西洋畫，是分別在兩個差異很大的文化系統中各自發展起來的兩大畫種。表現在其中的對眞實的理解、藝術的標準、空間意識、時間意識以及具體的手法，乃至使用的工具都各不相同。應該說，兩者各有自己的文化歸屬，各有自己的藝術接受者，因而沒必要也不可能做高下之別。而我國清代時期的畫家鄒一桂卻對西洋畫提出了自己的批評。他說：「西洋人善勾股法，故其繪畫於陰陽遠近不差錙黍。所畫人物屋樹皆有日影。其所用顏色與筆，與中華絕異。步影由闊而狹，以三角量之。畫宮於牆壁，令人幾欲走進。學者能參用一二，亦其醒法，但筆法全無，雖工亦匠，故不入畫品❷❶。」

在這裡，鄒一桂雖然也頗爲客觀地指出了西洋畫注重光影和寫實性顏色與用筆的獨特性等特點，但最後卻批評西洋畫沒有所謂的「筆法」（這無疑是一個中國畫特有的品評標準），因而「雖工亦匠，故不入畫品」，這未免讓人有張冠李戴的感覺。

這也涉及到藝術接受中「前理解」的問題。「前理解」是文藝闡釋學一個重要概念，也是進一步探尋藝術接受之奧祕的一個重要環節。

毫無疑問，接受主體——人不是眞空中生活著的人，而是歷史的文化的人，是「歷史的存在物」（施太格繆勒語），而人的解釋或接受活動之所以可能，「……就在於把人理解爲歷史社會領域的一個環節，把人納入歷史過程的生成關係和作用關係之中。通過對人的過去的可能性的設身處地的事後體會，人就能夠把自己從他當下的狹隘視野中解放出來，並學會在自己的歷史中理解自己❷。」

▲以海爲家，休斯，1857，英國牛津艾希莫林博物館

因為接受者的頭腦不可能空白一片，因為空白一片的頭腦不可能接受藝術作品。這就是接受主體在藝術接受之前的所有文化積澱。這種文化積澱將在閱讀接受中啓動主體的靈性、框架主體的期待視野、塡補藝術品的空白或「空筐」結構……總之，接受主體的文化積澱自始至終參與著藝術接受的整個過程。正如伽達默爾認為，理解始終是個體人在整體的歷史中進行的，理解不可能是純客觀的。歷史性表現於個體人的主觀偏見或成見構成了理解著處身其中的傳統。因而，歷史與傳統作為個體人存在和理解的基本條件，無論我們主觀上試圖採取什麼樣的態度，都內在於接受者，限定並制約於接受者的接受活動。

布爾特曼（Rudolf Bultmann, 1884-1976）認為：「沒有前理解，任何人都不能領會文學中的愛和友誼、生與死……一句話，根本無法領會一般的人。唯一的差別在於：要麼一個人是天眞和非批判地牢牢緊握自己的前理解和自己的特殊表達 —— 在這種情況下，解釋成了純粹的主觀性；要麼，公開地或是隱蔽地懷疑自己的前理解。在這種情況下，無論他是出於本能還是出於清晰的知識，人對自身的理解都絕不會封閉，反而會使新的東西不斷展示出來。只有在這種情況下，解釋才會獲得客觀性❷❸。」也就是說，無論闡釋者的解釋是主觀性的還是客觀性的，是正確的還是不正確的，都與前理解有關。

「前理解」的內涵無疑相當豐富、繁雜，在我看來它起碼包括如下幾方面的內容：

首先是文化傳統方面對接受主體的潛在制約和影響，理解與前理解的歷史性構成了接受者的「偏見」或成見。魯迅曾指出：「北極的愛斯基摩人和非洲腹地的黑人，我以為是不會懂得『林黛玉型』的。」這當然是因為北極的愛斯基摩人和非洲腹地的黑人在長

期的文化歷史發展中，並沒有形成類似於我們可以理解林黛玉的那種「前理解」。

文化傳統理解方面形成的「偏見」和「成見」還會造成藝術接受中的「誤讀」。而「誤讀」是正常且應該允許的。「誤讀」也可以是一種再創造。哈羅德・布魯姆（Harold Bloom）❷就鑑於幾乎詩歌的一切主題思想和語言技巧都已被千百年來的詩人們使用殆盡，故而主張後來者詩人要想嶄露頭角，唯一的方法就是有意地「誤讀」前人，把前人次要的不突出的特點在自己身上加以強化，這樣反倒會給觀眾造成一種錯覺……似乎這種特點是自己首創的，前人反而由於與「我」有所相似而顯得在摹仿「我」了。在他看來，這是擺脫前人之「影響的焦慮」的唯一途徑。哈羅德・布魯姆雖然是針對創作而言的，但也同樣與接受有關，因為在藝術家進行創作之前就已經有一個他對先於他的藝術家或藝術作品的接受問題。藝術接受中的誤讀當然還包括接受者對藝術作品的理解與創作者的原義發生矛盾，而這在藝術接受活動中實屬正常。藝術的接受活動的確不必以作者的意圖為唯一準繩，此即所謂「仁者見仁，智者見智」。當然，完全離開藝術作品文本的任意武斷的，甚至別有用心的歪曲、藉題發揮、含沙射影已離開了正常的藝術欣賞，均不在我們討論之列。

其次是接受者個體心理素質、興趣、愛好等，具體到藝術的接受，是接受者在接受之前接受相反或相近的藝術作品而先行形成的某些思想觀點，包括切入視角、方法、個人的藝術史觀念、藝術標準和藝術偏好等也構成為「前理解」的重要組成部分。當然，這種個體千差萬別的興趣、愛好也是歷史的及文化（藝術）的產物。因而從根本上說，也仍然是由文化傳統的制約而形成的。

這也是一個有關「文本間性」的問題。因為一部作品在整個藝

術史中不是孤立的，它首先是藝術家在「影響的焦慮」（哈羅德·布魯姆術語）和「語言的痛苦」中，在自覺或不自覺的與其他藝術作品的比照中創作出來的。而在作品創作出來並納入整個藝術史系統之後，它必然要引起整個藝術系統或多或少的變動，因為「現存的藝術經典本身就構成一個理想的秩序，這個秩序由於新的（真正新的）作品被介紹進來而發生變化。這個已成的秩序在新作品出現以前本是完整的，加入新花樣以後要繼續保持完整，整個的秩序就必須改變一下，既使改變得很小；因此每件藝術作品對於整體的關係、比例和價值就重新調整了；這就是新與舊的適應㉕。」而且，正如韋勒克、沃倫所指出的：「一件藝術品的全部意義，是不能僅僅以其作者和同時代人的看法來界定的。它是一個累計過程的結果，亦即歷代的無數讀者對此做批評過程的結果㉖。」也就是說，一旦納入藝術品流通和消費，納入藝術史系統，藝術作品的意義必須在與其他藝術作品的關係（即在一種「文本間性」中）才能得到確定。

因而對於接受者來說，接受者的藝術史觀念，對相關藝術作品的理解都直接構成為其意識先結構或前理解的一個有機部分。正如愛森斯坦曾指出的在電影藝術接受中的現象：「觀眾受到查理·卓別林或哈爾諾·馬克思的喜劇風格的薰陶如此之深，以至於把他們的任何作品都預先和他們的風格相聯繫。」

究其底，藝術欣賞和接受是個極為複雜的心理現象，也是個動態的接受過程，它是各種因素、各種維度的一種總碰撞，如時間／空間維度、共時性／歷時性維度、個體／整體、動態／靜態……毋庸諱言，在具體的藝術接受過程中，各種心理狀態或階段（歷時角度而言）、各種要素（共時角度而言）都是彼此依託而又互相滲透和互相融合而絕非彼此孤立的。從根本上說，正如格式塔心理學派

把人的審美心理看作一個完整的整體心理，是一種藝術與人的生命的異質同構關係，任何對藝術接受的心理整體現象認爲地劃分爲種種過程和階段的做法，都只是出於理論解釋的需要相對而言的。

如果直接感受中沒有文化累積的參與，沒有理性因素的引入，如果理解中沒有前理解，想像中沒有情感，如果頓悟、傾聽、共鳴中沒有各種階段的鋪墊，沒有各種因素的交匯……都是無法想像的。因此，正如安海姆（Rudolf Arnheim, 1904-2007）所言：「人的各種心理能力中差不多都有心靈在發揮作用，因爲人的諸心理能力在任何時候都是作爲一個整體活動著，一切知覺中都包含著思維，一切推理中都包含直覺，一切觀測中都包含著創造❷❼。」

「窗戶」、「畫框」、「鏡子」與「夢」：藝術接受心理闡釋

藝術接受的心理現象，複雜而奇妙，尤其是像電影這樣的現代大衆藝術，其威力巨大的傳播功能和影響力更是引人側目。電影自誕生以來，觀衆的欣賞和接受的問題也始終爲人所關注。 無疑，電影藝術是視覺和聽覺的藝術，也是 「蒙太奇」的藝術，它是透過鏡頭與鏡頭之間銜接而產生新的意義的。這種無論如何要讓觀衆「看見」的視覺性，無論如何要「動起來」的「運動性」，都稱得上是電影藝術最爲根本的美學特徵。然而，影視藝術更應該是想像的藝術和心理的藝術，因爲觀衆對一個個鏡頭的組接顯然需要想像、聯想，甚至幻覺等心理能力的發揮。觀衆對電影的敘述也一直貫穿著產生期待與打破期待之間對之進行反作用。那麼，影視藝術之成爲

藝術的心理奧妙何在？觀眾對之的接受心理與對其他藝術的接受心理有何異同？到底是銀幕動還是心理動？

這些，都是電影藝術的心理學研究視角所要探究的問題。

電影接受的心理學視角

早在上一個世紀20年代，在電影甚至還沒有完全從不入流的地位中獨立出來時，德國著名心理學家雨果‧孟斯特堡（Hugo Munsterberg, 1863-1916）就在《電影：一次心理學研究》（*The Photoplay: A Psychological Study*, 1916）中從人的視知覺的生理與心理的角度研究電影影像的縱深感與運動感，進而認為：從心理學的角度看，電影並不存在於膠片之上，甚至也不是存在於銀幕之上，而是存在於觀眾的心理中。

孟斯特堡吸收了格式塔心理學的審美知覺整體論的思想。所謂格式塔心理學，也稱作「完形心理學」。「格式塔」為德文gestalt的音譯，即是「完整的形式」的意思，「完型」是指在知覺中呈現出來的結構樣式，並不是客觀事物的純外形。格式塔心理學強調在感知過程中主體的能動作用，並突出整體性的意義，認為人有一種先天秉有使原來並不完整的被感知對象進行一種「完形心理」運動的心理認知能力。所以，完形是在一個動態的知覺心理過程中形成的，是主體與客體互動的結果。

借助於完形心理學，孟斯特堡提出了幾個具有重要價值的思想。

首先，他認為電影實際上是觀眾在視覺滯留基礎上一種自願的自我欺騙和心理幻覺的結果。眾所周知，人的視覺有一種「視覺滯留」的生理現象，即在人所看到的物像消失之後，視覺感並不立

即消失，而是仍然在視網膜上滯留大約十分之一秒時間。這是電影藝術之所以得以成立——觀眾得以在銀幕上看到連續的動態影像最根本的物理條件。而生理的視知覺又必然要引發心理上的錯幻覺。於是在他看來，觀眾在電影中所看到的「運動好像是眞正的運動，實際上是他心中製造出來的。連續的畫面的殘像，並不能完全代替尙未中斷的外部刺激，這就是說，其中的必要條件是內在的心理活動，把支離破碎的局面統一起來，形成連續運動的觀念❷❸。」

其次是在此基礎上，孟斯特堡提出了電影銀幕世界「運動」和「深度」的獨特性思想：「銀幕有深度和運動，但又不是眞實的深度和運動。我們看到了遙遠的和移動的物體，但它的深度和運動與其說是我們看到的，不如說是我們想像出來的，我們通過心理功能創造出了這種深度和運動」❷❾。

因此，既然影片的審美價值僅僅是由於現實被轉化爲想像物，那麼從心理學的角度說，影片就並不是存在於膠片上或銀幕上，而是存在於觀影者的一系列複雜心理活動中。這就把電影藝術最後的成因歸之於觀眾的心理接受，強調了人的心理感受在審美活動與認知活動中的重要性，這與二十世紀中葉興起的接受美學和讀者接受理論可謂異曲同工。

循此角度，孟斯特堡從觀眾心理的角度切入了電影藝術美學，從而爲電影藝術的獨立自足尋找理論依據。的確，電影藝術絕不是一種靜觀的藝術，觀眾在電影藝術的接受過程中有著極爲複雜的心理活動。就像完型心理學認爲觀眾會運用自己的心理完型能力去使一幅畫完整起來。電影觀眾也是如此。觀眾必然會認定「鏡頭必有意義」，影像不會無緣無故在那裡，也不會無緣無故並置在一起，他會主動地去彌補上鏡頭或畫面之內，以及鏡頭之間可能留下的空白。許多電影鏡頭剪輯，其切換、跳躍之快，更逼使觀眾全神貫

注、積極緊張地進行鏡頭內部、鏡頭和鏡頭之間的心理完型運動。比如，被譽爲使用電影蒙太奇手法最高典範的經典性影片「波坦金號戰艦」（Battleship Potemkin, 1925），在短短的七十分鐘時間，竟然有一千三百四十六個鏡頭。尤其是在著名的「奧德薩階梯」中，導演愛森斯坦打破了線性邏輯，通過細節（如滑落的嬰兒車、婦人的眼鏡、痛失兒子的母親的臉、殺人機器般整齊的沙皇軍隊步伐⋯⋯）的反覆出現，以迅急的鏡頭組接所造成的對視覺效果的強化，延長了時間，擴展了空間，達到了一種目不暇給而又驚心動魄的藝術效果，營造出廣闊的心理空間。

孟斯特堡還把電影與繪畫和戲劇做了比較，從而強調了電影藝術審美經驗的獨特性：「（電影的審美知覺方式）既不同於一幅純粹的圖畫，又不同於純粹的舞臺演出，它把我們的思想帶進一種奇特的複雜狀態。」他認爲繪畫沒有深度感和運動感，而電影雖具有深度感和運動感，但與舞臺藝術相比，又有一種虛幻性，而在根本上不同於真人的表演。這對於電影藝術的獨立與自覺顯然有著極大的推動意義。

安海姆是德國著名心理學家和美學家。他撰寫於30年代的論文集《電影作爲藝術》（Film als Kunst）和出版於1954年的《藝術與視知覺》（Art and Visual Perception）運用「格式塔」理論來解釋電影藝術與繪畫藝術等欣賞過程中的心理活動、視知覺的本質，以及與藝術的關係等問題，取得了很大的成就。《藝術與視知覺》被公認爲心理學美學的代表性論著，在中國美學學術界影響尤其巨大。

安海姆提出了「心理結構能力說」，認爲作爲力的式樣和結構的感知的人的視知覺有兩種主要組織方式：簡化和張力。

所謂簡化，即指人的眼睛在看東西時傾向於把任何一個刺激式樣看成已知條件所允許達到的最簡化形狀。簡化實即爲一種抽象

能力，是一種「原始思維」。從某種角度看，強化色彩造型也是為了以簡化的、集中的色彩造型給觀眾造成鮮明的印象和強烈的感官刺激。如有論者在論及第五代導演的代表作「黃土地」（陳凱歌導演，1984年）時指出：「『黃土地』的色彩總譜設計以黃為基調，畫面上大面積出現黃土和黃河，人物的服裝以黑、紅、灰為主，基本上沒有雜色。聽說他們為了色彩的簡化，專門組織人拔去了一面坡上的綠草──而腰鼓的隊形、求雨的隊形都趨於簡化。」「不論是現實環境還是自然景物，都可能具有規則的對稱、和諧的簡略、有序的平衡。這一切存在於建築、機械、物件和有機物之中。攝影藝術可以巧妙地利用被攝物本身所具有的簡化性加以安排和移植，使電影畫面達致簡化，這種攝影簡化是具有組織能力的心靈與物理現實密切配合的結果❸⓿。」

　　所謂張力，是指一種「力的結構」，格式塔心理學認為，簡化的核心是動態平衡，動態平衡的基礎在於張力。正是不同趨向的多種力，構成了一種動態平衡，好比拉滿的彎弓。安海姆指出：「我們在不動的式樣中看到的『運動』或『具有傾向性的張力』，恰恰就是由這樣一些生理力的活動和表演造成的。換言之，我們在不動的式樣中感受到的『運動』，就是大腦在對知覺刺激進行組織時激起的生理活動的心理對應物。這種運動性質就是視覺經驗的性質，它與視覺經驗密不可分。」

　　比如某些電影中的不平衡構圖，就會誘使觀眾去期待影像運動的下一步。因為這種反常規的構圖有種內在趨於平衡的動力，可以說電影的影像運動就是不斷的從平衡到平衡的打破到再次平衡，從喚起觀眾的期待到打破這種期待不斷循環往復的過程。

　　總的來說，無論是簡化還是張力，都是人的一種「心理結構能力」，或者說完形心理能力，是人們得以欣賞和接受電影的內在心

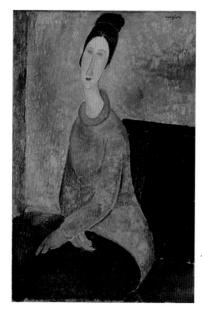

◀ 穿黃毛衣的珍妮海布
特，莫迪利亞尼，
1918-1919，美國紐
約古根漢博物館

理機制。

在此基礎上，安海姆又提出了「局部幻象論」，他指出：「我
們滿足於理解最重要的部分，這些部分代表了我們需要知道的一
切。因此，只要再現這些最需要的部分，我們就滿足了，我們就得
到了一個完整的印象——一個高度集中的，因而也就是藝術性更強
的印象❸。」也就是說，只要有一種局部的幻象就可以使我們得到
一個完整的印象。因此，影視藝術審美接受的過程是觀眾通過他先
天俱來的對平衡、勻稱、協調的感覺來創造性地組織感官材料的心
理過程，也是調動他所有的文化積澱、修養進行快速地思考、理解
和領悟的複雜思維過程。

安海姆也從審美視知覺的角度比較了電影藝術與繪畫和戲劇之
間的差異，他認為：「電影，和戲劇一樣，只造成部分的幻覺。它

只在一定程度給人以生活真實的印象。電影不同於戲劇之處，在於它還能在真實的環境中描繪真實的——也就是並非模仿的——生活，因而這個幻覺成分就更為強烈。在另一方面，電影又富有繪畫的特性，這是舞臺絕無可能做到的❸❷。」因而電影融合或集中了眾多藝術之長，它既具有繪畫的長處，可以使觀眾得到更加集中完美、藝術性陌生感更強的感覺（此也即他所提出的「形象偏離論」思想），又具有舞臺的空間感並能給觀眾造成幻覺。

銀幕：是窗戶？畫框？夢？還是鏡子？

從觀影心理學的角度，有幾種關於銀幕的著名譬喻：窗戶、畫框、夢、鏡子。賈磊磊把這幾個隱喻與幾種電影風格類型聯繫起來，指出：「夢、鏡、窗是電影語言三種典型的隱喻方式，如果我們把好萊塢『夢的工廠』中製造的商業性主流電影喻之為『白日之夢』，把義大利新現實主義電影喻之為『生活之窗』的話，那麼我們則可以把新德國電影主將法斯賓德的影片喻之為『人生之鏡』❸❸。」

窗戶

巴贊（André Bazin, 1918-1958）把銀幕比成窗戶。他認為，銀幕的邊框對人行動的遮擋就像窗戶對行動的遮擋一樣。我們雖然看不到銀幕外的空間，但我們對銀幕內空間的理解其實是以銀幕內空間的存在為潛在前提的，而且因為影像總是要動的，我們總是從一個空間移向另一個空間，總是想像或渴求著下一個鏡頭的出現。透過窗戶我們認識這個大千世界和社會人生。這顯然是巴贊長鏡頭理論和電影紀實性追求的心理學基礎。

畫框

　　米特里則傾向於把銀幕比成畫框，或者說既非窗戶也非畫框。在他看來，關於銀幕是窗戶的隱喻是不完備的，因為影像是縱深的，它的透視效果總是確定在某一點上，因而更像繪畫。

　　愛森斯坦也認為銀幕是旨在建立含義和效果的畫框。

　　既是畫框，必得構圖，所以這一比喻傾向於注重畫面構圖和視覺造型的形式主義。

　　如果說窗戶的比喻傾向於寫實主義，畫框的比喻則傾向於形式主義。形式主義及注重畫面造型的風格趨向。但這兩者都有一個共同的假定——即銀幕獨立於影片的生產和消費的過程之外。這實際上仍然是一種傳統的電影理論，即像文藝學上的反映論者與形式主義者一樣，把作品看作獨立於現實和接受者自足的存在物。所以上述理論在電影理論史上都屬於「經典電影理論」。於是，到了把銀幕比喻成「夢」和「鏡」，電影理論逐漸過渡到一個所謂的「現代電影理論階段」。

夢

　　夢更是一種常見的關於電影藝術的比喻。事實上，把銀幕比喻成夢，可以把源頭歸結到佛洛伊德心理分析理論。正如美國電影理論家尼克布朗（Charles Nikki Brown, 1937-2009）指出的：「從方法論的角度講，夢的運作和『電影的工作』的這種類似意味著佛洛伊德對夢的運作的描述可以作為說明影片本文中意義生成過程的模式❸❹。」佛洛伊德認為藝術作品是藝術家的白日夢，是藝術家被壓抑的潛意識的釋放或昇華，藝術家童年時的情感經驗和記憶對其創作有著深刻的影響。

　　佛洛伊德的精神分析學說尤其對夢做出了獨特的解釋。佛洛

伊德認爲無意識的衝動和本能是夢的眞正創造者，它提供了夢的形成所需要的心理能量。被壓抑的本能欲望改頭換面地在夢中得到滿足。夢的工作就是通過凝縮、移植、具象化、潤飾等象徵手法對潛意識本能欲望的改裝。

如果說佛洛伊德關於藝術創作與夢的關係主要側重於從藝術家主體與其作品的關係入手的話，電影的精神分析理論則主要討論電影觀衆與夢境的關係。

許多現代電影心理學家把電影藝術與人的夢境相提並論，意在說明電影藝術的欣賞具有一種「白日夢」的效果。如美學家蘇珊・朗格認爲：「電影與夢境有某種關係，實際上就是說，電影與夢境具有相同的方式。」「這種美學特徵，與我們所觀察的事物之間的這種關係構成了夢的方式的幾個特點，電影採取的恰恰是這種方式，並依靠它創造了一種虛幻的現在。」「觀衆隨著攝影機進行觀察——攝影機就等於觀衆的眼睛——觀衆取代了作夢者的位置❸❺。」法國電影理論家雷納・克雷爾曾經描述：「請注意一下電影觀衆所特有的精神狀態，那是一種和夢幻狀態不無相似之處的精神狀態。黑暗的放映廳，音樂的催眠效果，在明亮的銀幕上閃過的無聲的影子，這一切都聯合起來把觀衆送進了昏昏欲睡的狀態，在這種狀態中，我們眼前所看到的東西，便跟我們在眞正的睡眠狀態中看到的東西一樣，具有同等威力的催眠作用❸❻。」顯然，這樣的一種全身心沉入，以至於「昏昏欲睡」的欣賞狀態，正是觀衆充分地發揮自己的感知覺，並與電影銀幕中的畫面、影像進行心理運動（知覺、想像、聯想乃至於幻覺和冥想）的結果。孔采爾則認爲：「一部影片的片頭段落是夢，影片的展開部分是對片頭這個夢的闡釋。」

著名現代電影理論的代表性人物梅茲（Christian Metz, 1931-1993）《想像的能指》（*Imaginary Signifier: Psychoanalysis and*

the Cinema）把現代電影符號學與精神分析學結合起來，試圖探索觀眾的深層心理結構。

　　他認為，電影的實質和獨特功能在於滿足觀眾的種種長期壓抑在內心深處的潛意識欲望，因而影片的結構實際上與觀影者的無意識欲望的結構具有同構對應性。因此，觀眾在觀影時常常進入一種類似於「白日夢」的狀態：既是在看電影，也是在作白日夢，把銀幕上發生的一切當作現實。「在這些幻覺中，現實的不同層面混合在一起，從而通過作為『我』這一職能的體驗的活動，產生某種暫時的衝擊。」梅茲借用佛洛伊德心理學的術語，認為看電影與作夢一樣，是「本我」衝破自我和超我牢籠的「放假」，是人的最原始、最深層的本能欲望和衝動的想像性滿足。而銀幕上的影像正是人的「想像的能指」、夢幻的符號。因此，觀眾由於能在電影中看到他在平庸的日常生活中所難以見到的「視覺奇觀」而如同「窺視癖者」一樣得到心理滿足。

鏡子

　　這一比喻的理論基礎是法國著名哲學家拉康（Jacques Marie Émile Lacan, 1901-1981）的「鏡像階段」理論。拉康的鏡像階段理論也是在佛洛伊德心理分析的基礎上發展起來的。他認為，嬰兒在出生後六至十八個月期間，要發生一個「一次同化」的重要階段。在這一階段，嬰兒通過看鏡子「認出了自己，並發現自己的肢體原來是一個整體」，並進一步區分出自己的身體與母親身體的不同，從而意識到自己是一個完整的個體，這就通過鏡中自我的形象而確認了自己，產生了「自我」的觀念。

　　這是嬰兒長大成人過程中不可或缺的必經階段。

　　此後還有一個「二次同化」。「二次同化」與嬰兒對父親的複

雜意識有關。由於伊底帕斯情結的作用，嬰兒對父親的情感是既恨又愛，既嫉妒父親對母親的占有而想取而代之，又愛父或不至於太逾越「父法」。所以他對自己未來的形象——父親的認同是極爲複雜的。既有嫉妒與仇恨，也有羨慕，甚至模仿、取而代之的潛在欲望。比如哈姆雷特對其叔父的複雜情感和態度就很能說明哈姆雷特「二次認同」的複雜性。

把這一理論運用到電影觀眾心理學，一些電影理論家發現，在觀影中，觀眾也會如同嬰兒一樣向鏡子中的角色尋求認同。也就是說，觀眾把自己的目的與欲望投射到影片中人物的身上，然後反過來再與人物所體現的動機與價值認同。

法國電影理論家布希亞（Jean Baudrillard, 1929-2007）在《電影機器的意識型態效果》認爲，鏡子的外形與銀幕相似，都是一個由框架限制的二維畫面，但卻不無三維立體的效果。尤其是銀幕，使電影形象與現實世界分離，從而構築了一個想像中的世界。因而，觀影者凝視銀幕的情景與嬰兒在鏡中尋求自我確認的情景非常相似，也都處於不動或被動的狀態。就像「後窗」中那個坐在輪椅上的記者傑克。

布希亞把拉康的「二次同化」理論引入電影觀影理論，認爲電影觀賞過程中的「一次同化」是觀眾與銀幕上人物影像的認同；「二次同化」則是觀眾與攝影機鏡頭的認同。因此在影片中，攝影機的視點也就成爲了觀眾的視點，攝影機鏡頭是觀眾眼睛的一種替代和引導。觀眾也無法看到攝影機鏡頭之外的東西。

這一問題上，梅茲也持類似的看法。但他認爲電影觀眾的「二次認同」具有複雜性。這也是電影意識型態欺騙性的一種表現。布希亞正是從這一角度對電影的意識型態欺騙性進行了深入的分析和批判。

　　總之，從精神分析的角度而言，關於銀幕與夢、鏡子的類比推翻了傳統電影理論關於電影是物質現實的復原觀念，使得電影研究的主題發生了重大轉變。因爲把銀幕比喻成鏡子，顯然就使得銀幕中原本作爲欣賞客體的對象變爲主體，至少是互爲主體了，觀眾好像是看到了另一個自己（有點現象學的味道）。總的說來，關於銀幕是鏡子的比喻開啓了電影研究的現代電影理論階段，正如有論者評價的那樣：「精神分析學鏡子的類比推翻了電影是物質現實的復原傳統概念，提出了觀影主體的問題，使電影研究的主題產生重大位移，從而推動電影理論的當代發展，把電影理論從第一符號學純理性的，甚至是機械性的牢籠中解放出來，並把主體的構成引入電影的表意過程。」

電影藝術欣賞與特點

　　綜上所述，我們不妨歸納出電影藝術欣賞的如下一些特點：

強烈的感性特徵

　　影視藝術的欣賞自始至終貫穿著藝術形象——即鮮活生動、栩栩如生的影像。影像是由一系列酷似生活本身的直觀形象構成的。它具有直接呈現的特點，這決定了在影視藝術的觀賞與接受的過程中，感性活動是主要的。從這個角度而言，電影藝術總體而言是應該拒斥直白的宣喻和抽象思想的。影像必須自始至終讓人「看到」。而且這種感性是一種綜合性，帶有立體性的性質，電影藝術的欣賞以視覺爲主，聽覺爲輔，但又涉及了觀眾所有的心理想像能力，從似真性這一點來說，電影藝術稱得上是一種全方位的感性刺激和身心享受。另據現代心理學研究成果表明，人類感知所得信息

總和的百分之八十五來自於視聽感官。因此，對電影的視聽感知在信息度上具有密集度和豐厚性。

似真性幻覺與角色認同

影像其實是一種「缺席的存在」，銀幕上的客體是不存在的，對於觀眾來說，影像只是一種「想像中的能指」。因此，觀眾走進電影院時就已選擇了與虛構的想像世界同化（認同了一種契約關係，如同對戲曲藝術的欣賞），他在看電影時預先排除了對一切客體的選擇，他必須憑藉想像關係進入影像世界。電影的觀賞環境更使觀眾始終處於一種特殊的狀態。那個唯一發亮的銀幕使高度興奮的視覺在其他感官處於相對衰弱時處於興奮的狀態（此時觀眾很像退化為一種準嬰兒的孤立無援乃至「弱智」的境地，「寧信其有，不信其無」，天真地相信銀幕上所發生的一切），在觀看的過程中，觀眾會通過攝影機而完成一個自居性的心理確認過程，他彷彿離開了座位，成為一個劇中的角色，好像一個白日夢患者，一個夢遊者。

角色認同其實在藝術學中並非是一個新問題。里普斯（Theodor Lipps, 1851-1914）的審美移情說、格羅斯（Karl Gross, 1861-1946）的「內摹仿說」都是從心理學的角度對藝術的欣賞與接受所做的探討。德國心理學家里普斯和格羅斯的「內摹仿說」認為，人在全神貫注地欣賞審美對象時，意味審美對象與人的某種心理品質相類似，就會引起人的相應感情，然後人又把這種感情外射到對象身上，使得對象彷彿變成有生命。受這種心理錯覺的牽引，人們就會不知不覺地進行一種心理甚至肌肉的「內摹仿」運動，以「內摹仿」達到與審美對象的契合、同構，物我合一。比如，欣賞一棵蒼勁挺拔的古松，不知不覺會把胸脯挺起來，整個身心充滿著挺拔昂

245

揚之氣。

安海姆「格式塔」心理學派的「完型心理」理論認為：外部世界與人的內在世界都是力或場的結構，當外部力或場的結構與人心理世界的力或場的結構相對應時，會發生順應與同構的心理運動，其運動的結果，兩個力或場的結構就交感契合，融合一體。這也可以叫作「異質同構」。總而言之，引申到接受者的藝術接受也與此兩者相似，也是以主體自身固有的心理圖式和情感需求去順應和同構對象世界，並進而忘卻自我，趨於同構交感、互相改造同化的境界。

肌肉的「內摹仿」運動和心理的「完型運動」在「劇場（包括電影院）效應」中是表現最明顯的。有人希望劇作家仔細地到劇場中去觀察觀眾的反映：「當觀眾發笑時，他們在座位裡會笑得先仰後合；當他們悲哀時，他們會在座位裡從這一邊移到那一邊。站在任何一個劇場的後部觀察一下觀眾，注意他們如何把自己的肌肉調整到和他們所看到的人物相一致；注意他們如何以移情的方式和共鳴的方式對刺激他們的東西做出反映吧❸❼。」

個體潛意識或集體無意識的共鳴

從某種角度講，電影藝術的魅力在於它對人的個體潛意識或集體無意識的深深挖掘。觀眾與銀幕的共鳴往往或是因為電影中人物所披露的深層潛意識與觀眾發生共鳴，或是一種遙遠的原始記憶被喚醒。所謂在藝術欣賞中常常發生的「共鳴」現象一般而言不外乎這兩種情況。也正因為如此，影視藝術的接受是一種非常複雜的過程，充滿著對話與潛對話。

246

被動與主動的二難

從觀影和接受的情景來說，影視藝術的接受無疑是非常被動的，因為觀眾只能看到經過導演以及攝影機選擇之後的影像，此外別無選擇。而且，觀眾走進電影院時，就已經認可了將與電影一起合作進行一次心照不宣的心理遊戲，他將不再關心銀幕上的世界眞實與否，而心甘情願被虛構的想像世界同化。就此而言，影視的意識型態作用是非常強大的。但從另一個角度來說，觀眾作爲接受主體又具有相當的主動性。觀眾作爲主體先天所具有的文化結構對影像意義的生成有著重要作用。在同一部影片中，不同的觀眾可以產生不同的認同。正如梅茲認爲的，觀眾所具有的文化經驗，使他在看影片時不斷爲自己選取最佳位置，並使他在看影片時預先排除對客體的選擇。歸根到柢，影視藝術是被動地接受，但也留有主動選擇的空間。電影藝術的鑑賞和接受是在被動與主動之間發生的。借用「格式塔」心理學派的「完型心理」理論：外部世界與人的內在世界都是力或場的結構，當外部力或場的結構與人心理世界的力或場的結構相對應時，會發生順應與同構的心理運動，其運動的結果，兩個力或場的結構就交感契合，融合一體。

這也可以叫作「異質同構」。引申到電影藝術的接受也與此相似，也是以主體自身固有的心理圖式和情感需求去順應和同構對象世界，並進而忘卻自我，趨於同構交感、互相改造同化的境界。

藝術批評：角度、方法與流派

　　在進行讓人心醉神迷、「三月不知肉味」的藝術欣賞與接受之後，在理論工作者、評論家、媒介人和部分試圖對藝術鑑賞與接受進行深化的接受者那兒，還要進入藝術批評的環節。藝術批評是藝術接受的最高形態，也是藝術生產或創造的重要環節。打個比方說，當孔子沉醉於「三月不知肉味」的感性欣賞之時，他還是作為一個鑑賞者和接受者在享受音樂給他帶來的巨大美感，而一旦他經過理性的思考和提煉，說出「詩三百篇，一言以蔽之，詩無邪」，說出「詩，可以興，可以觀，可以群，可以怨」的時候，他就是作為一個批評家在進行藝術批評。藝術批評在藝術接受與傳播中起著重要作用。關於藝術批評的理論是藝術學的重要組成部分。

　　概而言之，藝術批評是依據一定的思想立場和美學原則，對藝術作品、藝術現象、藝術家等進行理性分析和科學評價的藝術活動。藝術批評與藝術創作是密切不可分的。不自覺的、廣義的藝術批評的歷史幾乎與藝術創作的歷史一般長。但是自覺的藝術批評，是隨著社會文明與藝術實踐不斷發展的，由於人們需要總結藝術創作的成敗得失和經驗教訓，才形成和發展了藝術批評。如中國先秦時代孔子、孟子、莊子的文藝思想中，都蘊含有相當出色的藝術批評思想。如孔子的「興觀群怨說」對藝術功能的獨到概括，孟子的「知人論事」、「以意逆志」對評價藝術家和接受藝術作品應遵循的規律探討，都是極富真知灼見的。魏晉南北朝時期曹丕的《典論・論文》對「建安七子」作品的精彩評價，鍾嶸的《詩品》對藝

術作品品評標準的設立和詩意化的闡述等等，都是中國藝術史上重要的藝術批評成果。在俄羅斯文學歷史上，十九世紀的群星輩出與別林斯基、車爾尼雪夫斯基、杜勃羅留波夫等批評家的工作是分不開的。這一時代甚至被人稱爲「別車杜時代」。

為了進一步較爲具體、翔實地介紹藝術批評的角度、方法和標準，下文擬以電影藝術的批評爲例來進行。

藝術（電影）批評的角度

從廣義上說，批評也屬於鑑賞，批評要以鑑賞和接受爲基礎，但批評是鑑賞的深入和學理化。鑑賞是人人都可以進行的，但進行電影批評，無疑需要一定的專業知識，應該對基本的電影理論、電影語言的獨特性以及中外電影發展史有一定的瞭解。最初的感受必須是眞切的，應該是有感而發的，但理性的思考和分析卻應該能按照電影的獨特規律和要求來進行，甚至要使用一些專業化的理論和術語。

鑑於電影作爲一種文化現象和一門新興的有賴科技進步的現代藝術或準工業生產的複雜性，對電影思考和批評的切入角度無疑非常之多，讓我們先來看一個從美國文論家亞伯拉姆斯的「藝術四要素」圖式改造而來的電影藝術四要素圖式（圖6-1）。根據這一圖式，我們對電影的批評至少可以從如下幾個角度切入來進行。

世界或現實維度

從這一角度切入的電影批評一般是社會文化系統批評。十九世紀法國文學批評家丹納（Hippolyte Adolphe Taine, 1828-1893）在

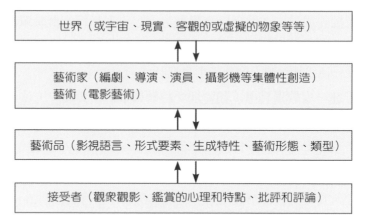

世界（或宇宙、現實、客觀的或虛擬的物象等等）

藝術家（編劇、導演、演員、攝影機等集體性創造）
藝術（電影藝術）

藝術品（影視語言、形式要素、生成特性、藝術形態、類型）

接受者（觀衆觀影、鑑賞的心理和特點、批評和評論）

圖6-1　電影藝術的四要素圖式

《藝術哲學》（*Philosophy of Art*）中提出了決定文藝的「三要素」說，即種族、環境和時代。他指出：「要瞭解一件藝術品，一個藝術家，一群藝術家，必須正確地設想它們所屬的時代的精神和風俗概況，這是藝術品最後的解釋，也是決定一切的基本原因❸。」所以從這一角度切入對電影的批評主要是把電影作品看作是對社會文化意識型態的一種反映或再現。

這可以是一種道德化的批評，就是以現實社會的道德準則來衡量電影所傳達或承載的道德價值觀念。當然，電影藝術世界的道德不完全等同於現實世界。有時候，電影藝術世界遵循自己的道德法則。而道德也有新舊道德之分。有時候，反現存道德的電影反倒代表了一種離經叛道的新道德。

從這一維度也可以是意識型態批評，這表現爲對電影社會生產機制的批評，而過於狹隘的意識型態批評則難免陷入單純政治批評的泥沼。如毛澤東對電影「武訓傳」的批評。

　　文化批評大致也可歸入這一維度。一般說來，文化批評或文化研究有廣義和狹義兩種含義。廣義的文化批評係指對與市場經濟、大工業化生產方式緊密關聯，包括文化理論本身、大眾消費文化、大眾傳播媒介等等在內的種種文化現象的研究。狹義的文化批評則指把電影置於廣闊的文化語境之下來考察研究。

　　而電影文化批評，既是將種種電影文本置於多元文化背景中，用各種有效的文化批評方法進行多角度的闡釋，也是力圖把電影看作一種開放的（不再局限於純影像文本），與市場經濟、工業生產方式、與社會意識型態的再生產密切相關的大眾文化現象（不僅僅拘執於純藝術電影）而進行文化研究和文化批評。

創造主體的維度：編導演等藝術生產系統

　　從這一角度，可以對電影作品生產的各個環節——編、導、演、攝、美、錄、剪輯進行批評研究。如：

　　編劇研究：可以側重於對影片的結構、敘事方式、主題、人物設計、對話獨白等偏重文學性的內容進行研究；甚至可以比較分析從小說原著到劇本到電影的過程，研究這種影像化的成敗得失。

　　導演研究：波布克曾經歸納過構成導演風格的幾種要素：如題材的選擇；劇本結構；畫面（構圖、照明和攝影機的移動）；演員表演；剪輯（速度、節拍、節奏）；輔助元素的運用（音樂、音響效果、光學效果）。無疑，從這些角度切入，最後又都可以歸結到以導演為中心的整體影片創作、影片風格或導演風格。

　　另外，也可以對導演進行創作心理學的研究，研究影片與導演的生平、個人經歷和童年記憶的關係等。

　　表演研究：可以研究電影中演員或明星的「二度創造」，其比

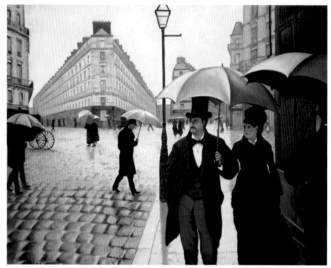

▲巴黎雨景，卡玉伯特，1877，美國芝加哥藝術學院美術館

較直觀和形象化的表演風格、明星形象的文化象徵意義等，還可以研究表演風格與影片風格或導演風格的是否一致等等。

語言與形式：影片本體系統

從這一維度進行的是一種注重電影影像和語言本體的，側重形式的本文研究。所謂本文研究，就是視影片為表意的表述體，進而分析研究這一表述體內在的系統構成和表意方式。具體而言，我們可以研究影片的語言特點，如畫面造型、運動、鏡頭語言、剪輯風格，敘事或抒情的節奏、視點、角度、表意的方式、敘述的語法等內容，這可以通過對鏡頭細讀式的分析來進行。還可以借用電影敘事學的方法，抽取歸納影片的敘事結構，尋找敘事的矛盾和縫隙，進而解構顛覆影片表面化的主題立意。

也可以進行類型研究。總結出類型電影一些基本的要素、基

本敘事結構。如美國西部片要素不外乎大致的時代背景，地點在西部，大多表現正義與邪惡的公平較量，總有維護正義、智勇雙全的警長或牛仔和邪惡的強盜，以及符號性極強的酒吧、峽谷、荒原、小鎮、街道等。

還可以通過設置若干兩兩相對衝突性範疇進行研究，如類型片的基本結構，就被認爲是一種比較簡單的「二元對立」，總是把某一文化價值與另外一些文化價值對立起來。

心理接受：觀衆系統

從這一角度，可以研究觀衆窺視心理，研究電影對觀衆心理自覺或不自覺的投合。研究觀影過程中影片對觀衆的「縫合」作用及過程，也可進行原型心理研究或進行個體精神分析，進而研究電影中所表達的大衆文化心理。因爲正如路易士賈內蒂（Louis Giannetti）認爲的那樣，大衆文化使我們最不受阻擋地看到原型和神話，而精英文化則往往把原型和神話掩蓋在複雜的細節表面之下。

當然，從任何一個角度切入的研究，都會以犧牲其他角度的豐富性爲代價。所以我們實際在批評的實踐中，應該是多種角度的融會貫通。

藝術（電影）批評的方法與流派

自電影誕生以來，電影批評與電影理論的發展就始終如影隨形伴隨著電影的歷史發展，這之中也形成了許許多多的電影批評或電影理論研究的方法與流派。在這裡擷取比較有影響也可能比較實用的幾種方法與流派，略做評介。

結構主義符號學和敘事學批評

結構主義符號學是結構主義方法與符號學方法的融合或折衷，包含了不止一個流派（如麥茲的第二符號學）。大致說來，這一方法借用了語言學、人類學、心理學、哲學等許多不同學科的方法論，試圖以非常科學和嚴謹的態度來研究電影。李維史陀（Claude Lévi-Strauss, 1908-2009）的結構主義理論和原始文化研究，索緒爾（Ferdinand de Saussure, 1857-1913）關於語言／言語、能指／所指區分的思想，都是這一電影批評方法的理論泉源之一。

這一方法甚至完全借用結構主義語言學的方法和模式來研究電影作品的形式和結構。如梅茲認為一個鏡頭就相當於一個完整的句子，進而把獨自成章的作品稱為一個文本或單獨系統，這一符號系統至少包括影像、對白、音樂、文字等五個方面的內容。這種方法非常注重對文本的解讀，而且注意不斷擴大所研究的文本與其他影片文本乃至社會泛文本的關係。這也被稱作第一電影符號學。

無疑，這種方法，能夠強化我們科學分析的態度和理性精神。事實上，如果我們意識到電影作為一門機器介入創造的現代新興藝術的獨特性，意識到中國批評傳統中科學理性精神的不足，那麼這種方法的意義是不言自明的。比如，我們可以通過對電影表層言語的分析，歸納出電影的敘事結構或模式，發現某些反覆出現的意象即原型。比如我們可以從不少「青春片」或中國第六代導演的電影如「長大成人」、「陽光燦爛的日子」、「非常夏日」發現一個「長大成人」的「儀式」或原型敘事結構。

用這種方法，我們也可以歸納和發現如「小城之春」、「早春二月」、「黃土地」等影片中的「走不出去的鐵屋子」的原型敘事結構。這種批評方法要求不是孤立地就一部影片論一部影片，而是

要把一部影片放到與同類影片或其他影片的比較中去抽取某些原型的敘事模式，要求視野相當開闊。

精神分析批評

電影的精神分析研究是對佛洛伊德精神分析學、拉康的結構主義精神分析思想等理論資源利用的結果。這一批評方法的主要代表是法國電影理論家麥茲，他融合了語言學模式與精神分析模式，注重對觀影主體的研究。

著名現代電影理論的代表性人物梅茲在《想像的能指》一書中把現代電影符號學與精神分析學結合起來，試圖探索觀眾的深層心理結構，這就是所謂電影批評理論的「第二電影符號學」。

梅茲認為，電影的實質和獨特功能在於滿足觀眾的種種長期壓抑在內心深處的潛意識欲望，因而影片的結構實際上與觀影者的無意識欲望的結構具有同構對應性。因此，觀眾在觀影時常常進入一種類似於「白日夢」的狀態：既是在看電影，也是在作白日夢，把銀幕上發生的一切當作現實。「在這些幻覺中，現實的不同層面混合在一起，從而通過作為『我』這一職能的體驗的活動，產生某種暫時的衝擊。」梅茲借用佛洛伊德心理學的術語，認為看電影與作夢一樣，是「本我」衝破自我和超我牢籠的「放假」，是人的最原始、最深層的本能欲望和衝動的想像性滿足。而銀幕上的影像正是人的「想像的能指」、夢幻的符號。因此，觀眾由於能在電影中看到他在平庸的日常生活中所難以見到的「視覺奇觀」而如同「窺視癖者」一樣得到心理滿足。

事實上，從精神分析入手，既可以探討電影導演的深層內心世界與電影深層結構的關係，也可以探究觀眾之所以被某些電影打動並進而被「認同」的內在心理根源。

255

女性主義批評

　　女性主義批評方法是二十世紀中葉激進的女權運動和女權理論在電影批評領域的延伸和嘗試。這一批評潮流也是多種方法、手段流派的聚合體。像是精神分析學、解構主義消解批評、傅柯（Michel Foucault, 1926-1984）的權力話語理論、意識型態批評等都能在其實踐中覓得蹤跡。大致說來，其批評宗旨在於通過對影片的結構主義敘事學和符號學的分析，揭示慣常的攝影機、演員與觀眾的傳統關係，以及電影敘事模式或結構背後人們往往習以為常或視而不見的父權文化機制下女性被壓抑的事實。

　　運用這種方法，我們可以發現「後窗」中的男性強勢話語，比如蘿拉莫薇（Laura Mulvey）在堪稱女性主義批評代表作的文章〈視覺快感與敘事性電影〉❸❾中揭示批判了西區考克的「暈眩」、「後窗」等影片中隱含著的男權主義思想。在她看來，因為西區考克有意無意地要極力證明女人有罪，所以以「暈眩」為代表的一種極力偵察並試圖證明女性有罪的好萊塢影片都是一種「窺淫癖」類型的電影。

　　再如中國電影「人鬼情」就比較適合於一種女性主義批評方法的實踐，我們可以從中分析女性導演的女性意識覺醒及兩難困境（導演自己對一個成功女性的寂寞孤獨也有過深切體會）。從某種角度說，影片中的女主人公正是導演「白日夢」的昇華，是導演透過銀幕映照出來的另一個「鏡中自我」。

　　我們還可以從影片女主人公的角度進行分析。正如影片開場那個富有隱喻意義的鏡頭，秋雲通過化妝逐漸地從面目姣好的清秀女性變成了面目粗獷猙獰的鍾馗，這就是秋雲對自己女性身分的逃避，是秋雲潛意識中嚮往男性的流露，「女扮男裝」，這是一個

「花木蘭」式經典原型敍述的現代再現。花木蘭要女扮男裝才能融入這個男性權力世界，秋雲也是通過扮演鍾馗而試圖逃避性別所派給她的悲劇命運。從這個角度說，鍾馗是秋雲的女性之夢。最後秋雲成爲一個成功的藝術家，這可以理解爲她通過「易裝」成功地融入了男權社會，但作爲一個女性，她的愛情、家庭卻並不幸福和成功。影片通過女主人公逃不出怪圈的命運迴圈的悲劇性，對女性身分、命運、權力等問題進行了深入的思考。女主人公有一句話：「看不見摸不著的才是眞鬼。」這無疑是對那些看不見摸不著，但作爲女性卻時時能感受到東西的批判。

總的來說，對女權主義批評方法的運用有兩個向度：一是對男性導演的女權主義角度研究，揭示其中自覺或不自覺表現或流露出來的男權中心思想；還有一種是對女性導演的女權主義角度研究，或弘揚覺醒的女性意識，或對這些女導演不自覺地對男權話語中心的認同和趨同進行批判。

意識型態批評

意識型態是文化批評一個核心性的範疇。就意識型態是人類依附於他們眞實的生存條件一種無意識的或想像的關係而言，意識型態當然可以說是無處不在的。然而，原初意義上意識型態的內涵是廣義的，至少不限於狹義的政治意識型態。正如伊格爾頓（Terry Eagleton）在《批評與意識型態》（*Criticism and Ideology*）中指出：「意識型態遠不只是一些自覺的政治信念和階級觀點，而是構成個人生活經驗的內心圖畫的變化著的表像，是與體驗中的生活不可分離的審美的、宗教的、法律的意識過程。」因此，電影的意識型態批評旨在通過文本所指來研究其能指結構，以及決定這種能指的社會文化語境，並進而在這種關係中探討作爲主體的人的位置。

伊格爾頓在《批評與意識型態》中指出：「（藝術）文本不是一種自足的封閉的『有機』本體，而是意識型態發生作用的一個動態和開放的表意過程。」因此，文學或藝術特殊意識型態的真實性，與其說是它「反映」或「再現」了現實和歷史的存在，不如說它的生產（包括藝術家主體的生產和接受者個人的或社會化的再生產）本身就是意識型態的產生過程，正是在這個意義上，展示了某種歷史的真實。因而，電影的意識型態批評超越孤立的影像文本，它把影像文本看作一種「文本間性」，也就是說，其意義的生成須置於與其他文本的比照和互現中去實現；二是把影像的世界與社會／文化的世界（大文本）平行對照，進而發現它們之間的互動關係，其中的裂隙與縫合處，發現從社會文化文本到影像文本的種種複雜機制與動因，探究種種來自於主體的、意識型態的、觀眾心理的「多元合力」。尤其要依據阿圖塞（Louis Althusser, 1918-1990）提出的「依據症候閱讀」原理，要透過影響的表層結構去挖掘深層結構，發掘出那種「無意識症候」，看看影像文本為什麼要虛擬或歪曲現實，在這一敘述歷史的過程中，影像文本有意無意地掩蓋了什麼，歷史之手又是如何起作用的。

傑姆遜認為：「在歷史的壓抑和意識型態的反抗中，具有一種張力，而這種張力轉化為作者的敘述。」也就是說，藝術形式絕不僅僅是形式，也沒有什麼完全純粹自足的藝術形式，敘述、抒情、象徵、長鏡頭或蒙太奇、攝影機的距離角度、燈光與畫面構圖等等電影藝術語言，都具有一定的意識型態內涵。比如中國建國後「十七年」的大多數電影，以及登峰造極的「樣板戲」電影，其鏡頭語言無不蘊含著極為簡單單純的褒貶價值觀，如「壞人」的尖嘴猴腮，總處於陰影之中，是被俯拍的，好人或英雄人物出場，則總是居於畫面中的中心位置，是仰拍的，是近乎「高大全」的。

　　因此，從某種角度看，電影並不是一種爲藝術而藝術的純粹藝術，而是一種特有的文化現象，是一種利用和滿足觀眾的欲望，制約和影響觀眾思想的社會文化機制。藝術文本與現實文本構成一種互爲指涉的「互文本關係」。

　　因此在觀影中，我們要善於尋找文本的縫隙、閒筆，某些意味深長的空白、沉默，某些敘事進程的突然停頓和自我矛盾，這些縫隙或矛盾或畫蛇添足，或欲蓋彌彰──等等都可能是一些別有深意的「阿基里斯的腳踵」。正如有人說的：「沒有說出的東西與說出的東西同樣重要。」我們不僅要看到說出來的東西，也要努力地更深一層發掘那些意味深長的「沒有說出的東西」。

　　在電影批評史上，《電影手冊》編輯部對影片「少年林肯」的分析❹，正如尼克布朗所說，是電影領域內意識型態批評形成的一篇「核心性文章」。

後殖民主義批評

　　後殖民主義理論研究全球化或後殖民語境中有關種族主義、民族文化、文化霸權、文化身分的問題，其方法融合了解構主義、女權主義、後現代主義等方法，致力於揭露帝國主義對第三世界文化的文化霸權，探討從對抗到對話的東西文化關係。這一理論得以展開的一對重要範疇是本土 / 他者。的確，在中西文化既趨同又對抗的全球化現實語境中，無論是從第一世界的立場，還是從第三世界的立場，都有一個關於文化的本土和他者的文化差異或文化對抗的問題。從第三世界的角度說，後殖民批評揭示帝國主義的文化侵略和文化霸權，批判西方的「東方主義」立場和歐洲文化中心論。

　　比如傑姆遜試圖在第一世界和第三世界文化，即本土和他者的衝突中探尋後殖民文化環境下第三世界文化的命運和特質。他揭示

了第三世界文本的「寓言性」問題。在他看來,「所有第三世界的文本均帶有寓言性和特殊性:我們應該把這些文本當作民族寓言來閱讀,特別是當對它的形式是從占主導地位的西方表達形式的機制——例如小說——上發展起來的。」(其實是言及一種敘事性的文體,電影當也不例外)。傑姆遜還斷言:「第三世界的文本,甚至那些看起來好像是關於個人和力比多(Libido)趨力的文本,總是以民族寓言的形式來投射一種政治:關於個人命運的故事包含著第三世界的大眾文化和社會受到衝擊的寓言❹。」這是傑姆遜從第一世界的立場對第三世界文化的批評。而一些第三世界的批評家,也從第三世界的角度對一些第三世界電影現象提出後殖民主義立場的批評。比如一批中國的批評家對「紅高粱」等影片的批評,他們認為「紅高粱」等影片是向西方「獻媚」,是自覺迎合西方人對東方的文化偏見,並創造了西方人心目中的「東方形象」,這些觀點雖不無可商榷之處,但都是這一批評立場的一種表現。

無疑,由於在日益加速的全球化進程中文化霸權和文化衝突問題始終存在,使得這種對強勢文化與弱勢文化的微妙權力話語關係的考察,具有一定的有效性。

由於篇幅所限,以上對幾種重要的批評方法或流派的介紹,是極為簡括,點到輒止,而且是做了通俗化和實用化表述的。必須指出的是,上述批評方法也有交叉疊合之處,並非絕對的涇渭分明。顯而易見的是,各種批評方法,既有自己的優長,也有自己的偏頗和盲點。比如,精神分析批評,關注觀影主體,致力於創作主體或觀影主體的深層心理結構與電影作品深層結構的關係,但有時難免於「按圖索驥」之譏。符號學批評非常注重文本,但有時甚至完全把電影語言等同於文字語言,顯得過於瑣碎和機械。

總的說來,我們的批評方法和原則應該是一種綜合的、靈活

的、超越性的研究。在這裡，我們不妨提出一種「開放的電影批
評」方法、原則或立場。這種方法對所有電影理論和批評方法均採
取開放的、「拿來主義」的立場，並且力圖把對電影形式的、文本
的、語言的、美學的藝術批評與社會的、文化的、道德的、意識型
態的批評等等有機地結合起來，尤其是通過對一種「形式的意識型
態」的分析，在形式／內容、外部研究／內部研究的二元對立之間
有所結合與超越。具體而言，這是一種廣泛借鑑結構語言學、精神
分析學、意識型態批評和女權主義等批評方法，從影像風格、符號
特徵、敘事特徵、鏡頭場面、結構視角等形式維度入手而致力於追
尋「形式的意識型態」的方法，是對結構後面的深層心理內涵和文
化意味的批評。這種批評希圖通過對電影的鏡頭、畫面、結構的錯
位，敘事的縫隙等形式因素的「細讀」式的分析著手，而探入對形
式背後的文化精神、民族性格、國家神話、意識型態內涵的揭示。
也就是說，我們絕不止於為形式而形式，形式也絕不僅僅只是形
式，而且也絕沒有什麼可以游離於形式的主題、題材、內容、思想
等。

　　所以，在最終的意義上，或者說在一種理想化的期待視野中，
我們所懸擬的電影批評是一種開放的批評話語場，它不是任何一種
單一的方法，而是對現有所有可能的方法的綜合，它也並不意味著
批評上的任何一種單一的立場，而是對現有所有單一立場的超越。

註釋

❶〔法〕沙特，〈爲什麼寫作〉，見於《薩特研究》（北京：中國社會科學出版社，1981），4、9。

❷〔英〕科林伍德，《藝術原理》（北京：中國社會科學出版社，1985），320。

❸轉引自〔美〕艾·威爾遜，《論觀衆》（北京：北京文化藝術出版社，1986），7-8。

❹參見〔德〕姚斯·霍拉伯合著，《接受美學與接受理論》（瀋陽：遼寧人民出版社，1987），7。

❺參見佛洛伊德，《夢的解析》（北京：作家出版社，1986）。

❻轉引自龍協濤編，《鑑賞文庫》（北京：人民文學出版社，1985），456。

❼轉引自朱光潛，《西方美學史》下卷（北京：人民文學出版社，1979），291。

❽〔美〕馬斯洛，《人的潛能與價值》（北京：華夏出版社，1987）。

❾〔俄〕托爾斯泰，《藝術論》（北京：中國人民大學出版社，2005），148。

❿〔德〕馬克思，〈《政治經濟學批判》導言〉，《馬克思恩格斯選集》第二卷（北京：人民出版社，1995），95。

⓫同上註。

⓬〔德〕姚斯，《文學史作爲文學理論的挑戰》。

⓭轉引自今道友信等，《存在主義美學》（瀋陽：遼寧人民出版社，1987），79。

⓮姚斯等，《接受美學與接受理論》（瀋陽，遼寧人民出版社，1987），121。

⓯轉引自姚斯等，《接受美學與接受理論》，119。

⓰余秋雨，《藝術創造工程》（上海：上海文藝出版社，1987），8。

⓱轉引自今道友信等，《存在主義美學》。

⓲參見張隆溪，《二十世紀西方文論述評》（北京：三聯書店，1986），119-120。

⓳〈藝術心理學：過去、現在及未來〉，《美學譯文》第三期（北京：中國社會科學出版社，1984）。

⓴〔美〕小羅傑‧M‧巴斯費爾德，〈作家是觀眾的學生〉，《論觀眾》（北京：文化藝術出版社，1986），111。

㉑沈子丞，《歷代論畫名著彙編》（北京：文物出版社，1982），466。

㉒〔法〕施太格繆勒，《當代哲學主流》上卷（北京：商務印書館，1986），183-184。

㉓轉引自胡經之、張首映，《西方二十世紀文論史》（北京：中國社會科學出版社，1988），252。

㉔〔美〕哈羅德‧布魯姆，《影響的焦慮》。

㉕〔英〕艾略特，〈傳統與個人才能〉，《艾略特詩學文集》（北京：國際文化出版公司，1989），2。

㉖〔美〕韋勒克、沃倫，《文學理論》（北京：三聯書店，1984），35。

㉗〔美〕魯道夫‧安海姆，《藝術與視知覺》（北京：中國社會科

學出版社，1984），53。

㉘雨果・孟斯特堡，〈深度與運動〉，《當代電影》第三期，1984。

㉙同上註。

㉚章柏青、張衛，《電影觀眾學》（北京：中國電影出版社，1987），79。

㉛安海姆，《電影作爲藝術》（北京：中國電影出版社，1987），25。

㉜安海姆，《電影作爲藝術》，22。

㉝賈磊磊，《電影語言學導論》（北京：中國電影出版社，1996），83。

㉞〔美〕尼克布朗，《電影理論史評》（北京：中國電影出版社，1994），137。

㉟蘇珊・朗格，《情感與形式》。

㊱〔法〕雷納・克雷爾，《電影隨想錄》（北京：中國電影出版社，1981），89。

㊲〔美〕小羅傑・M・巴斯費爾德，〈作家是觀眾的學生〉。

㊳泰納，《藝術哲學》（北京：人民文學出版社，1963），10-11。

㊴蘿拉莫爾維，〈視覺快感與敘事性電影〉，《影視文化》第一輯，1988。

㊵〈約翰福特的少年林肯〉，《外國電影理論文選》（上海：上海文藝出版社，1995），677。

㊶〈處於跨國資本主義時代中的第三世界文學〉，《當代電影》第六期，1989。

第7章

「橫看成嶺側成峰」：藝術的分類與門類

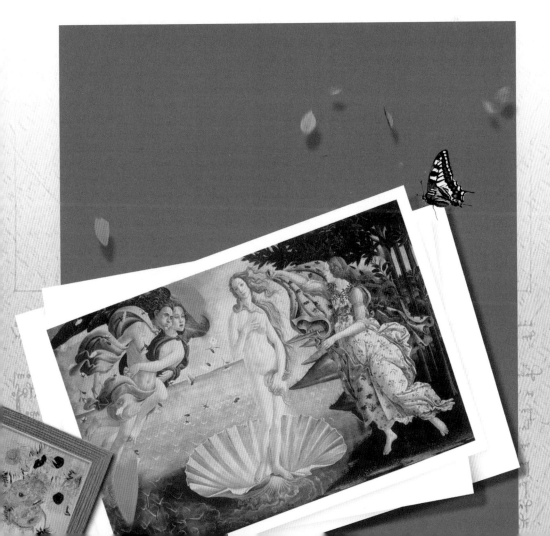

「橫看成嶺側成峰」——藝術分類的方法與角度

　　藝術，是一個集合性的概念。不妨說，藝術是一個包括了文學、美術、音樂、舞蹈、戲劇和電影、電視等眾多門類的大家族。這些藝術門類按照類似於維特根斯坦提出的「家族相似性原則」而連結在一起。在這些藝術門類之間，由於藝術媒介或者說藝術語言的完全不同，差異可以非常之大。因而在藝術史上，精通多個藝術門類，在各個跨度極大的藝術領域都有傑出成就的超級大師是不多見的。

　　在中外藝術思想史上，較早就有過關於藝術分類的思想。早在春秋時期，在漢代人寫的〈毛詩序〉中就寫道：「詩者，志之所之也，在心為志，發言為詩。情動於中而形於言，言之不足，故嗟嘆之；嗟嘆之不足，故詠歌之；詠歌之不足，不知手之舞之，足之蹈之也。」這段話探討了詩歌、音樂、舞蹈這三種藝術門類發生或源起的在情感表現上的深層原因。而實際上，這段話還揭示了藝術中詩歌、音樂、舞蹈這三種門類的某種內在關係——在情感表現的共性上因為強度不同而形成的差別。也許這正應了曹丕在《典論‧論文》中說的：「夫文本同而末異。」「同」就同在均為情感的表現，「異」則異在表現強度的不同以及表達媒介的制約。

　　亞里斯多德提出著名的藝術起源「摹仿說」中就有關於藝術分類的重要思想。在他看來，藝術都是摹仿，但由於摹仿媒介的不同而有不同種類的藝術，比如畫家和雕塑家是用顏色與線條來摹仿，

266

▲城市，雷捷，1919，美國紐約現代美術館

演員和歌唱家則是用聲音來摹仿；由於摹仿對象的不同則有喜劇與
悲劇的區別；由於摹仿的方式不同則有出現了史詩、抒情詩、和戲
劇等的差別❶。

　　德國著名美學家萊辛（Gotthold Ephraim Lessing, 1729-1781）在
其美學名著《拉奧孔──論詩與畫的界限》中對作為時間藝術的詩
與作為空間藝術的繪畫或雕塑的精采分析比較，都是藝術理論中關
於藝術分類的華彩樂章。

　　不妨說，在藝術大家族中，各個藝術門類既具有互相區別、彼
此獨立的個性和差異性，也不乏相似性，各門藝術就像交響樂總譜
中的各個分樂章，此起彼伏而殊途同歸，共同匯成藝術思潮的雄壯
交響。他們都遵循著共同的美學和藝術規律，都受時代氛圍、社會
心理、時代文化精神的制約。

　　一般來說，藝術理論中關於藝術的分類主要因為分類依據的
標準不同（如根據藝術形象的存在方式、藝術的感知方式等）而不
同。

依據「藝術形象的存在方式」，亦即藝術形象是在時間中存在還是在空間中存在，可以把藝術分爲時間藝術、空間藝術和時空綜合藝術三大類。時間藝術包括音樂、文學；空間藝術包括繪畫、建築、雕塑；時空綜合藝術包括戲劇、影視等。

依據「藝術的感知方式」，亦即藝術形象訴諸於人的何種感官，可以把藝術分爲視覺藝術、聽覺藝術、間接的想像藝術與視聽綜合藝術四類。視覺藝術有繪畫、雕塑；聽覺藝術有音樂；間接的想像藝術有文學；視聽綜合的想像藝術有戲劇、影視等。

依據 「藝術的存在形態」，亦即藝術意象在靜態中還是在動態中存在的方法，則可以把藝術分爲靜態藝術、動態藝術、動靜綜合藝術三類。靜態藝術有繪畫、雕塑、建築；動態藝術有音樂、舞蹈；動靜綜合藝術則有戲劇、影視等。

依據藝術世界與現實世界不同的審美關係，可以把藝術分爲側重於表現的藝術與側重於再現的藝術。表現藝術有音樂、舞蹈、建築、抒情詩等；再現藝術有繪畫、雕塑、戲劇、小說、影視等，參見表7-1。

表7-1　藝術分類的方法與角度

藝術形象的存在方式	時間藝術：音樂、文學 空間藝術：繪畫、建築、雕塑 時空綜合藝術：戲劇、影視
藝術的感知方式	視覺藝術：繪畫、雕塑 聽覺藝術：音樂 間接的想像藝術：文學 視聽綜合的想像藝術：戲劇、影視
藝術的存在形態	靜態藝術：繪畫、雕塑、建築 動態藝術：音樂、舞蹈 動靜綜合藝術：戲劇、影視
藝術世界與現實世界 不同的審美關係	表現藝術：音樂、舞蹈、建築、抒情詩 再現藝術：繪畫、雕塑、戲劇、小說、影視等

　　藝術分類是相對的。義大利美學家克羅奇甚至非常偏激地說過：「如果把討論藝術分類與系統的書籍完全付之一炬，那也絕對不是什麼損失❷。」更何況，當今藝術發展的一個普遍趨勢是愈來愈向綜合化發展，諸如多媒體藝術、大型景觀表演藝術、音樂劇、電視綜藝，甚至網路藝術等等新的藝術形式或「準藝術」形式的不斷出現就是明證，這也使得藝術的分類愈來愈顯得捉襟見肘，勉爲其難。

　　但不管怎麼說，藝術分類還是有意義的。藝術分類向來是藝術學研究的一個重要內容，人們通過對種類繁多的藝術門類進行歸納總結分類，建立起各種藝術分類的原則和方法，探討了各個藝術門類的特點和規律、個性和共性，促進了藝術創作和藝術學理論研究的發展。

　　當然，最爲實用的藝術分類方法無疑是按照藝術的媒介特徵和表現方式具體地分爲若干藝術門類。按此方法，廣義的藝術主要分爲文學、美術、建築、音樂、舞蹈、戲劇、影視。

文學：語言的藝術

　　作爲人類一種獨特的精神文化產品，文學的歷史極爲悠久，其發生與起源也很難考證。但我們幾乎可以說，什麼時候人類有了語言，廣義的文學（口頭文學）就發生了。就像魯迅曾頗爲幽默地談到「杭育杭育派」（也許可視作原始詩歌或原始音樂的肇始）的產生：「我想，人類是在未有文字之前，就有了創作的，可惜沒有人記下，也沒有法子記下。我們的祖先的原始人，原是連話也不會說

269

的，爲了共同勞作，必須發表意見，才漸漸地練出複雜的聲音來，假如那時大家抬木頭，都覺得吃力了，卻想不到發表，其中一個叫道『杭育杭育』，那麼，這就是創作；大家也要佩服，應用的，這就等於出版；倘若用什麼記號留存了下來，這就是文學；他當然就是作家，也是文學家，是『杭育杭育派』❸。」的確，從某種角度說，原始詩歌也許就是源於原始人勞動時出於協力合作、減輕壓力的需要而喊勞動號子。這就如漢代《淮南子‧道應訓》中記載的「舉重勸力歌」的產生：「今夫舉大木者，前呼『邪許』，後亦應之，此舉重勸力之歌也。」當然，今天我們所說的文學只限於通過文字而凝定成型的書面文學。由於語言文字的產生是人類脫離動物的一種重要標誌，因而我們完全可以說文學與人類構成的是一種同體共生、互爲本體的本體論關係。德國詩人席勒曾讚美道：「論勤奮你不及蜜蜂，論敏捷你更像一個懦蟲。可是人類啊！你卻獨占藝術！」（〈詩〉）同樣，也只有人──有語言文字的人，才有文學，文學是爲人而存在的。

　　自從有了人類，自從人類在漫長的勞動過程中產生了語言以來，色彩斑斕的文學世界──從神話傳說、民間口頭文學到歷代、各國、各個民族如汗牛充棟的文學寶藏，從敘事文學、抒情文學到戲劇文學，從詩歌、散文，到小說、戲劇──在文學

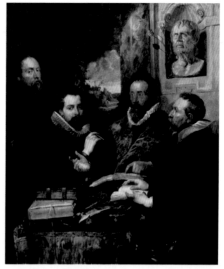

▲四學者，魯本斯，1611-1612，義大利佛羅倫斯帕拉提納美術館

世界中那些形形色色、栩栩如生的文學形象，那些膾炙人口、流芳百世的名篇佳句，是那樣的神奇迷人，讓人且歌且哭，流連忘返，唏噓感懷者有之，悲壯激烈者有之。不用說，我們每一個人都可以說是在文學的薰陶中，在對某些光輝熠耀的文學形象或偶像的崇拜中，在多愁善感抒情詩般的青春囈語中長大成人的。幾乎每個文明的民族，都有著自己輝煌燦爛的文學寶藏和悠久深厚的文學歷史。而一部文學發展的歷史，一個民族文學的歷史，則折射或反映了一個民族或整個人類心靈的發展歷程。

在古代，最廣義的文學概念可以指一切口頭或書面的語言行為和作品，美國文學理論家韋勒克、沃倫在《文學理論》一書中指出，在許多西方學者看來，「文學研究不僅與文明史的研究密切相關，而且實在和它就是一回事。在他們看來，只要研究的內容是印刷或手抄的材料，是大部分歷史主要依據的材料，那麼，這種研究就是文學研究」❹。

「文學」這一概念的確立，經過了從廣義到狹義，從從屬於文化的大文化概念到藝術概念和審美範疇的漫長演變過程。

在中國，文學的概念也有一個從廣義到狹義的漸近發展過程。最早時候文學的含義也相當泛化。據說在我國古代典籍中，「文學」一詞最早出自《論語》，係指孔門四科（德行、言語、政事、文學）之一。長期以來，「文」幾乎泛指一切文字形態

▲藝術與文學，鮑格雷奧，1867，美國紐約阿諾藝術博物館

的東西。如章炳麟研究「文學」的含義時認爲：「文學者，以有文字著於竹帛，故謂之文；論其法式，謂之文學。」大約春秋戰國時期文的概念則包括諸子散文和史傳作品。雖難以確考，但恰如李澤厚在《美的歷程》❺中論及魏晉時代時用「人的主題」和「文的自覺」來概括這一時代的人文風貌與文化精神，我們大致可以說，在中國文學走向獨立和自覺的漫長過程中，魏晉時代是一個重要的轉折點。在此之前，總的說來，仍缺乏自覺自爲的文學創作和自覺意義上的作家與詩人。東漢末年的古詩十九首雖實際上屬於文人的個人創作，但均不署名，這也多少能略窺作者創作意識的非自覺性。

而到了魏晉時代，藝術家的地位有了較大的提升。三國時魏文帝曹丕雖位極人君，仍感到「年壽有時而盡，榮樂止乎其身，二者必至之常期，未若文章之無窮」（《典論・論文》）。故而他把「不朽」的希望寄託於寫作。在他看來，「蓋文章，經國之大業，不朽之盛事」，把文學創作提高到幾乎無以復加的地位。陸機也才會說：「丹青之興，比《雅》、《頌》之作，美大業之馨香。」從而把詩歌與美術（丹青）的地位提得很高。因此，隨著「人的覺醒」和「文的自覺」，人們對文學的認識也發生了變化。南朝梁蕭子顯認爲：「文章者，蓋性情之風標，神明之律呂也。」（《南齊書・卷五十二・文學傳》）梁元帝蕭繹則說：「吟詠風謠，流連哀思者，謂之文。」（《金樓子・立言篇》）從而逐漸把文學的範圍縮小到與性情的寄託、哀思的宣洩等相關的較爲自覺的寫作行爲或這種行爲的結果。

文學是以語言爲媒介的，具有情感性、虛構性或想像性的藝術作品或語言行爲（話語方式）。從文學體裁的角度看，文學主要分爲詩歌、散文、小說、戲劇四種文體。

詩歌稱得上是文學中的文學，它最爲集中地體現了文學的一些

特點。詩歌往往以凝煉的、形象性和跳躍性的，有一定的節奏和韻律的語言做最大限度地抒發、表現人的情感或描敘反映社會生活。根據表現目的和手法的不同，詩歌又可分爲敘事詩與抒情詩兩大類。根據詩歌形式的特點，又可分爲格律詩、自由詩和散文詩等。詩歌的創作往往富於想像而飽含激情，情感較爲濃烈。《尚書·堯典》說「詩言志」；《詩經·毛詩序》說：「詩者，志之所之也。在心爲志，發言爲詩。情動於中而形於言，言之不足，故嗟嘆之……」都是說詩歌是創作主體用語言的形式抒發感情最爲直接的文體。

散文是一種結構靈活、語體較爲隨意自由的文體。散文比較接近生活真實，它記人敘事、狀物寫景、議論說理、抒發真實感受，體式極爲自由，選材不拘一格。故人們常說散文在結構上的特點是「形散神不散」。散文作者的寫作心態往往比較從容大度，頗有「燦爛之極歸於平淡」的味道，故有人稱之爲「老年人文體」。意思是說，散文創作的心態平和、題材豐富駁雜，似乎更加適合閱歷極深的老年人寫作。按照中國古語的說法則是「世事洞明皆學問，人情練達即文章」。

小說是透過虛構的言語行爲，來描寫現實環境或人物，敘述故事情節的發展，塑造人物形象，傳達思想感情和哲理意蘊，從而間接地反映現實生活的一種文學樣式。因此，人物、情節以及人物依存的環境被認爲是小說的三要素。小說可以不受時空限制而多角度多層次地對人物進行刻劃。小說既可以細緻地描寫人物的語言行動和內心思想感情，也可以把人物置於一定的環境中，通過人與環境的衝突，展現人物性格的形成和發展過程。

戲劇嚴格地說應當指最終需要舞臺表演的綜合性藝術。在文學這一大門類中談戲劇，係指供戲劇藝術做舞臺演出的文學劇本。歐洲在古希臘時期就有很成熟的戲劇劇本。中國戲劇因爲注重唱工故

又叫戲曲。戲劇文學劇本因為主要是供舞臺表演用的，所以寫作受舞臺演出特殊要求的制約。戲劇主要靠人物動作和語言（人物的對白或獨白）來塑造形象，表現生活。戲劇一般注重戲劇化矛盾衝突的營造。

從表現手段的角度，文學一般分為敘事文學、抒情文學、戲劇文學三大文類。這一劃分方法（「三分法」）與上述詩歌、散文、小說、戲劇的「四分法」有一定的交叉。如敘事性文學包括小說和敘事詩，抒情文學則既包括抒情詩，也包括抒情散文等以抒情為主要表現手段的文學樣式。

語言所塑造的形象不是直接訴之於感官的，而是首先訴之於思維；也就是說，文學的形象不是視覺的、直接的，而是間接的、想像的。在文學作品的閱讀中，需要讀者發揮強大的想像功能，語言符號刺激著讀者的大腦，讀者則迅速地把語言辭彙化為一個個的心理表象，並進行積極的分解和重組，從而形成新的表象，在腦海中形成一幅形象生動的藝術畫面。比如當我們琅琅上口地誦讀起馬致遠的〈天淨沙·秋思〉時，枯藤、老樹、昏鴉，小橋、流水、人家，古道、西風、瘦馬——這些意象都會在我們的腦海中浮現出相應的一個個藝術形象，這一個個藝術形象又會組合成為一幅豐富完整的藝術畫面。只要我們積極能動地發揮想像力，文學的藝術世界是相當鮮明生動、栩栩如生的。

因為文學接受的這種間接性特點，帶來了廣闊和無限的文學想像。歐洲有句諺語叫「一千個讀者就有一千個哈姆雷特」，意思就是說，莎士比亞筆下所創造的哈姆雷特雖然只有一個，但不同的觀眾因為個人的情感經歷、人生閱歷、性格才情的不同，而在心目中理解的哈姆雷特是會不同的。魯迅也曾經說過，一部《紅樓夢》，「單是命意，就因讀者的眼光而有種種：經學家看見《易》，道學

家看見淫，才子看見纏綿，革命家看見排滿，流言家看見宮闈祕事
……」❻。另外，魯迅在談到不同公眾心目中不同的林黛玉形象時
曾說過：「文學雖有普遍性，但因讀者的體驗的不同而有變化，讀
者倘若沒有類似的體驗，它也就失去了效力。譬如我們看了《紅樓
夢》，從文字上推見了林黛玉這一個人，但須排除了梅博士的『黛
玉葬花』照相的先入之見，另外再想一個，那麼，恐怕會想到剪頭
髮，穿印度綢衫，清瘦，寂寞的摩登女郎；或者別的什麼模樣，我
不能斷定。但試著去和三四十年前出版的紅樓夢圖詠之類裡面的畫
像比一比吧，一定是截然兩樣的，那上面所畫的，是那時的讀者心
目中的林黛玉❼。」這些精彩的論述都反映了文學在接受上的間接
性及給人以豐富想像與再造餘地的特點。再比如抒情作品如詩歌的
接受也是如此。優秀的詩歌，往往都是言有盡而意無窮，彷彿餘音
嫋嫋，給人留下非常開闊的想像空間。像〈天淨沙·秋思〉，當我
們吟誦到「夕陽西下，斷腸人在天涯」這樣的詩句時，那種遊子在
外、離情別緒、愁腸百結的情懷與蕭索曠遠的秋景，不由得使你思
緒萬千、情思綿邈。

美術：圖畫天地·品類群生

　　美術是最為經典的造型藝術，主要指繪畫和雕塑，但有時也廣
泛地包括書法、攝影、建築、工藝美術等。作為造型藝術，美術是
一種塑造靜態視覺形象的再現性空間藝術，其表現對象非常廣泛。
東漢王延壽在著名的《魯靈光殿賦》中描述壁畫時把繪畫的這種特
性表述得非常精彩：「圖畫天地，品類群生。雜物奇怪，山神海

靈。寫載其狀，託之丹青。千變萬化，事各繆形。隨色象類，曲得其情。」

　　繪畫使用一定的物質材料，運用線條、色彩和塊面等元素，透過造型、構圖、設色等手段，在二度平面空間創造出靜態的視覺形象或藝術意境。繪畫的主要畫種有中國畫、油畫、水彩畫、水粉畫、版畫、壁畫等。

　　中國畫在世界美術之林中自成體系，獨具特色。中國畫使用的工具媒介極為獨特，一般用中國特製獨有的毛筆、墨和顏料在宣紙或絹帛上作畫，這使得「筆墨」成為中國畫最為重要的技法和藝術語言。「筆」指鈎、勒、皴、點等筆法，「墨」指烘、染、潑、積等「墨法」，「筆」五定法，墨雖一色而分五彩或六彩，「筆」與「墨」形成了中國畫獨特而豐富的藝術表現力，使得中國畫表現出變化無窮的意趣。的確如宗白華所說：「中國畫運用筆法墨氣以外取物的骨相神態，內表人格心靈。不敷彩色而神韻骨氣已足❽。」

　　中國畫一個在根本上區別於西方繪畫的重要特點是構圖上的「散點透視」而非「焦點透視」。這種「散點透視」無疑體現了中國獨特的空間意識，甚至是哲學思維方式。宗白華曾指出：「中國畫家並不是曉得透視的看法，而是他的『藝術意志』不願在畫面上表現透視看法，只攝取一個角度，而採用了『以小觀大』的看法，從全面節奏來決定各部分，組織各部分。中國畫『六法』上所說的『經營位置』不是依據透視原理，而是『折高折遠自有妙理』。全幅畫所表現的空間意識，是大自然的全面節奏與和諧。畫家的眼睛不是從固定角度集中於一個透視的焦點，而是流動著飄瞥上下四方，一目千里，把握全鏡的陰陽開闔、高下起伏的節奏。中國最偉大詩人杜甫有兩句詩表出這空、時意識說：『乾坤萬里眼，時序百年心❾。』」

　　與此相應，中國畫追求傳神、寫意、情境、意境，於是，「氣韻生動」、「虛實相生」、「形神兼備」等成為中國畫最重要的審美原則。

　　油畫又稱西洋畫，是西方傳統繪畫的典型代表。油畫使用油質顏料在布、木板或厚紙板上作畫。由於顏料可以進行細緻複雜的調配，而且覆蓋力強，能夠充分表現對象的質感，並使得畫面的色彩極為豐富，層次感極強，雖是在二維平面上成像，但卻極具立體感。正如黑格爾所稱頌的那樣，在繪畫中「我們就看到天空，時節和樹林光彩的瞬息萬變的景象，雲霞、波濤、江湖等的光合反光，杯中酒所放出的閃爍的光影，眼光的流動以及瞬間的神色和笑容之類用最高的藝術手腕凝定下來了❿。」油畫這種真實的質感和強大表現力的特點，使得在西方油畫藝術中強調現實、寫實、摹仿、再現的藝術傳統一直占有最為重要的地位。

　　雕塑是一門在三度空間的立體形式中，直接用物質性的實物形式，即物質媒介來塑造形象，再現生活的藝術。雕塑以塑造人物

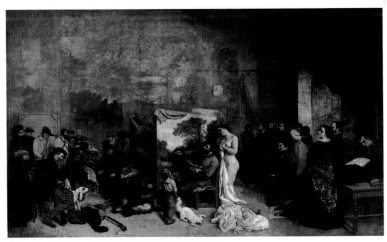

▲畫室，庫爾貝，1855，法國巴黎奧塞美術館

形象爲主，著力於人物本身的刻劃，表現人物的形貌特徵和思想性格特點。米開朗基羅認爲，美是對多餘物的剔除，雕塑正是最能體現這一特點的。「對多餘物的剔除」也就是海德格爾所說的「去蔽」。好的雕塑作品正是藝術家經過艱難的選擇和「對多餘物的剔除」之後所剩餘下來的堅實之物和「澄明」之境。

優秀的雕塑作品栩栩如生，給人以眞實的生命感覺，似乎使得無生命的大理石或青銅都能讓人感覺到肌膚般的溫暖。很多時候，對雕塑作品的鑑賞，甚至要發揮鑑賞者的觸覺。觸覺可以作爲視覺的輔助手段而加深對雕塑品的感覺。這可以從羅丹對維納斯塑像的欣賞爲例來說明。傍晚時分，羅丹引導葛塞爾欣賞雕像維納斯。羅丹點著燈，他們從不同的方向細細觀看了雕像的每一個細部。羅丹撫摸著腹部、大腿，感受著其間的曲線皺折的波動和起伏，動情地讚歎說：「這是眞的肌肉。」「撫摸這座像的時候，幾乎會感覺到皮膚的溫暖。」他最後的總結是：「在這座維納斯像面前，我們所得到的印象是眞實的生命。」毫無疑問，這種眞實的生命感，除了維納斯眉宇間壓抑不住的高貴典雅、雍容大度的氣質，還與女神維納斯的肌膚給人的圓潤、光滑的質感相關。著名的英國藝術理論家赫伯特·里德（Herbert Read, 1893-1968）也認爲，雕塑其實是一種「觸摸」的藝術，只是博物館常常不幸地剝奪了欣賞者的這種權力。

羅丹的雕塑「巴爾扎克」則把文學大師巴爾扎克那種放蕩不羈的才情、浪漫洋溢的豪氣表現得栩栩如生、淋漓盡致。也許正是要強化這種質感，著名的美國現代雕塑大師摩爾甚至有意保留雕塑作品那種極爲粗礪的型態，他絕不精雕細琢，不是要讓觀眾忘掉雕塑作品的物質性，而是恰恰相反，有意提醒觀眾對媒介的感知。正如美國藝術理論家奧爾德里奇（Virgil Charles Aldrich, 1903-1998）指出

◀畫室，柯洛，1868，
美國華盛頓國家美術館

的：「一幅立體派繪畫，就迫使人們擺脫再現的幻覺，把注意力集中到形式和媒介上⓫。」正是如此，以摩爾爲代表的許多現代主義風格的雕塑作品往往突出藝術的物質性媒介的價值。

　　亨利摩爾非常強調雕塑家要尊重藝術質料的存在。他認爲要「忠實於材料」，因爲「每一種材料都有其自身的特性。只有當雕塑家直接進行創作，只有在同他的材料之間形成一種主動的關係時，這種材料才能在形成某種觀念的過程中發揮作用⓬」。在他的藝術實踐中，摩爾的作品給人一個最突出的感受就是形體的大膽變形和誇張，他並不隱蔽藝術質料的物質性，而恰恰是通過對物質媒介的不加虛飾而形成了對形體的某些局部（如女性的臀部、胸部）

279

的誇張，也顯示了材料本身在刻劃對象中所凸顯出來的質感。摩爾的作品粗獷、凝重而古樸，他之對位置材料的重視，的確使得他的作品實現了他的藝術理想：「一件藝術作品不應該老是讓人覺得甜膩、漂亮，或者使人冷靜，而是應當有使人震懾的力量⓭。」

　　繪畫和雕塑因為是靜態造型，故常常要「靜中求動」，以有限的、瞬間的典型造型，盡可能地加強藝術張力，開闊觀眾的想像空間。因為繪畫與雕塑作為空間藝術的局限性要求畫家和雕塑家在塑造典型時必須抓取被表現對象最富有表現力的瞬間，抓住一種張力飽滿而引弓待發的狀態，因為這樣的狀態有著一種時間上的廣延性，富有想像的廣闊空間，能把人物與環境的衝突或自身性格的矛盾衝突最集中地表現出來——就如同古希臘雕像「拉奧孔」抓取的是拉奧孔與毒蛇艱苦搏鬥、聲嘶力竭、微微嘆息而將死未死的最富有表現力、最具有動感的一種「臨界」的狀態。法國美學家狄德羅指出，造型藝術家所描繪的頃刻應當是過去動作的繼續，「此刻的情緒交織在已經消逝的情緒的餘波之中；在畫家所選擇的頃刻或者在人物的姿態，或者人物的性格和動作裡留著前一頃刻的痕跡」⓮。法國雕塑大師羅丹也現身說法，認為藝術家應該暗示出過去和未來兩個方面，在這一瞬間，「可以識辨出已成為過去的部分，也可以看見將要發生的部分」⓯。十九世紀法國著名畫家米勒也說過：「一個倚鋤荷鑱而立的人，較之一個做著掘地或鋤地動作的人，就表現勞動來

▲大衛，米開朗基羅，1504，義大利佛羅倫斯學院藝廊

說，是更典型的。他表示出他剛勞動過而且倦了——這就是說，他正在休息而且接著還要勞動。」這段話無疑是對他的名作「倚鋤的男子」的絕佳創作說明。古希臘雅典雕塑家米隆（Myron）的大理石雕像「擲鐵餅者」，米開朗基羅的「大衛」，都是這樣一些孕滿動感與動勢的優秀雕塑作品。

音樂：最純粹的藝術

音樂是通過有組織的樂音所形成的音樂形象來表現人們的審美感受和情感思想的聽覺藝術。音樂藝術以旋律、節奏、和聲、複調等為手段或藝術語言，以抒發人的審美情感為目的。具有較強的情感表現力與情緒感染力。孔子聞「韶樂」，可以「三月不知肉味」；秦國善歌者秦青「扶節悲歌，聲振林木，響遏行雲」；韓娥鬻歌假食，「餘音繞梁欐，三日不絕」，也正是出於對音樂巨大感染力的清醒認知，柏拉圖尤其肯定音樂的教育作用。在他看來，音樂教育比起其他教育都重要得多……節奏與樂調有最強烈的力量浸入心靈的最深處，如果教育的方式適合，它們就會拿美來浸潤心靈，使它也因而美化；如果沒有這種合適的教育，心靈也就因而醜化。亞里斯多德也認為音樂是一種最令人愉快的藝術，具有獨特的精神淨化作用。

音樂是表情的藝術。音樂通過表達情感來引起人們對一定生活情景的聯想。但這種聯想不是固定的、非此即彼的，因為音樂形象的非具象性而使得這種聯想非常的不確定。這種非具象性和不確定性使得音樂的想像空間非常開闊。

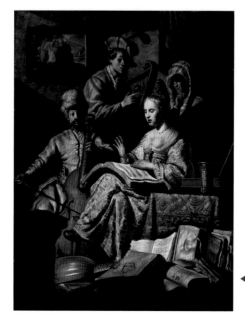

◀音樂聚會，林布蘭，
1626，荷蘭阿姆斯特
丹國家博物館

　　所以音樂常常表現為一種優美悅耳、非確定性的、想像空間極
為開闊的聽覺藝術形象。比如，我們可以從貝多芬的「C小調第五
交響曲」（命運交響曲）感受那種「命運之神在敲門」的緊張和莊
重，也可以從琵琶大曲「十面埋伏」去感受那種戰場廝殺的慘烈和
悲壯；而從民族管弦樂「春江花月夜」又能從其吁徐沉穩的格調，
體會那種「春江潮水連海平，兩岸明月共潮生」的壯闊無涯際。

　　一般認為，藝術的表現可以趨向於再現／表現、文學／音樂
的兩極。西方有一種說法：「文字消失的時候，正是音樂開始的時
候。」言下之意，文字主要是思維和敘事的工具，是理性活動，而
音樂則是感性活動，是抒情的。美學家宗白華也說過：「一切藝術
都趨向音樂的狀態、建築的意匠。」又說：「『舞』是中國一切藝
術境界的典型。中國的書法、畫法都趨向飛舞。莊嚴的建築也有飛
檐表現著舞姿❻。」「中國的繪畫、戲劇和中國另一種特殊的藝術

——書法，具有共同的特點，這就是它們裡面都是貫穿著舞蹈精神（也就是音樂精神）❶。」所以在中國古代藝術理論中常常是「樂舞」並稱。

　　但音樂又可以說是在所有的藝術門類中最爲抽象（非具象）、最爲純粹和形式化的藝術。在至爲純粹和純形式這一點上，音樂與數學很像。古希臘的畢達哥拉斯學派正是從音樂和數學的關係出發，強調音樂是和諧的表現。宗白華借用古希臘哲學家的思想，表達了對音樂與數學這兩門最爲純粹的學科與宇宙祕密（和諧、秩序）的關聯思考：「畢達哥拉斯以『數』爲宇宙的原理。當他發現音之高度與弦之長度成爲整齊的比例時，他將何等地驚奇感動，覺著宇宙的祕密已在他面前呈露：一面是『數』的永久定律，一面即是至美和諧的音樂。弦上的節奏即是那橫貫全部宇宙之和諧的象徵！美即是數，數即是宇宙的中心結構，藝術家是探索於宇宙的祕密的❶！」

　　奧地利音樂理論家漢斯立克（Eduard Hanslick, 1825-1904）認

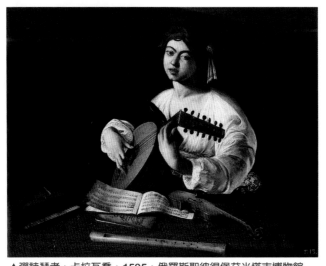

▲彈詩琴者，卡拉瓦喬，1595，俄羅斯聖彼得堡艾米塔吉博物館

為，音樂既不模仿世界（世界沒有可供音樂模仿的對象），也不表現情感、思想或信念。「音樂的內容就是樂音的運動形式❿。」因而，音樂並不僅僅是純粹的形式構造，同時更深深地表現了人類心靈最深最隱密的律動。音樂既是形式的和諧，也是心靈的律動，這幾乎是一面鏡子的兩面。就音樂與人的關係而言，心靈必須表現於形式之中，而形式必須是心靈的節奏。

總之，音樂是最為接近心靈的藝術，是打開人類心靈的窗戶。

舞蹈：人體的藝術

舞蹈是一種以人體為媒介，直接表現人的情感，間接反映社會生活的動態造型藝術。舞蹈的手段或藝術語言有造型、構圖、表情、節奏等。

舞蹈的歷史可謂源遠流長，早在原始藝術時期，原始圖騰舞蹈就發生了。原始圖騰舞蹈的特點是詩、歌、舞各種藝術形態混合一體，就像我國古代文獻記載的那樣，「昔葛天氏之樂，三人操牛尾，投足以歌八闋」。事實上，藝術理論中解釋藝術起源的幾個主要學說，或多或少都與舞

▲城市之舞，雷諾瓦，1883，法國巴黎奧塞美術館

蹈有關聯，都在一定程度上揭示了舞蹈在原始藝術中的重要地位。比如，就藝術起源「摹仿論」而言，舞蹈具有一定的摹仿性質，舞蹈理論中也有「摹仿說」與「表現說」的論爭。古書記載的「操牛尾」、「百獸率舞」的舞蹈情態都與原始人對野獸、對原始狩獵等勞動場景的摹仿有關。就藝術起源「表現說」而言，舞蹈是一種最直接、最強烈、最細膩地表現內心情感，袒露人的心靈的藝術。〈毛詩序〉所載的「情動於中而形於言，言之不足，故嗟嘆之；嗟嘆之不足，故詠歌之，詠歌之不足，不知手之舞之，足之蹈之也」，就揭示了舞蹈的情感強烈程度是高於詩歌與音樂的。就藝術起源「巫術說」而言，原始舞蹈與巫術禮儀更是聯繫緊密，原始人做巫術的時候，總是載歌載舞的，而且在中國古代，「舞」與「巫」的古體寫法是一樣的；就藝術起源「遊戲說」而言，熱烈、忘我、狂歡的原始舞蹈正是原始人透過歌舞的形式，宣洩自己過剩的精力，從而創造出一個自由的天地。

正如聞一多（1899-1946）所說：「舞是生命情調最直接、最實質、最強烈、最尖銳、最單純而又最充足的表現。生命的機能是動，而舞便是節奏的動，或更準確點，有節奏的移易地點的動，所以它直接是生命機能的表演[20]。」

人們在日常生活中既用語言來表達思想感情，感情再強烈時更用動作與形體語言來表達。舞蹈，正是以人體爲物質媒介，以人體動作爲自己表現手段的形體藝術。舞蹈語言來自日常生活中人的動作，也有一部分是對動物的摹擬（如楊麗萍的「孔雀舞」），當然是對常態下動作、節奏集中化、誇張化的表現。舞蹈有節奏、有組織、有秩序地變換各種不同的動作和姿勢，構成種種舞蹈藝術形象。當然，隨著舞蹈的不斷發展，舞蹈動作的模仿成分逐漸減少，而表情成分則逐漸增強。

▲不列塔尼跳舞的女孩，高更，1888，美國華盛頓國家美術館

　　在所有的藝術門類（與之相似的以人體為媒介的藝術門類還有戲劇，但戲劇與生活的聯繫較之舞蹈更為直接密切，情感和表現強度自然不及舞蹈）中，舞蹈最為獨特之處在於，它直接以人體自身作為藝術傳達與表現的媒介。這一人體媒介是活的，有感情的生命有機體（而不是像語言文字、音符、顏色、線條這些無生命的人造符號）。舞蹈是最能讓形式／內容二分理論見出其蒼白無力的。因為毫無疑問，舞者同時既是內容也是形式。就像愛爾蘭著名詩人葉慈感嘆的那樣：「我們又怎能區分舞者與舞蹈？」（〈在學童中間〉）所以偉大的舞蹈都具有「大樂與天地同和，大禮與天地同節」的特點，它是舞者個人小宇宙與天地大宇宙的和諧共振——也就是「同和」、「同節」。也就是說，舞蹈除了具有音樂般流動性、飛動性的特點之外，還具有直接與具體的感性存在。在其中，個體生命與宇宙創化之道有著更為直接的對應性。正是因為如此，美學家宗白華把舞蹈提升到極高的地位。宗白華說：「『舞』

是中國一切藝術境界的典型。中國的書法、畫法都趨向飛舞。莊嚴的建築也有飛簷表現著舞姿。」「然而，尤其是『舞』，這最高度的韻律、節奏、秩序、理性，同時是最高度的生命、旋動、力、熱情，它不僅是一切藝術表現的究竟狀態，且是宇宙創化過程的象徵[21]。」何以這麼說呢？因為舞是「最緊密的律法和最熱烈的旋動，能使這深不可測的玄冥境界具象化、肉身化」[22]。

　　舞蹈是用規範化了的有組織、有節奏的人體動作來表達思想感情的藝術。歐洲古典芭蕾舞是這種規範化、程序化追求的極致。芭蕾舞起源於義大利，形成於法國。古典芭蕾舞形成了一整套嚴格的程序與規範。其主要特點是腳尖鞋的運用和腳尖舞的技巧。芭蕾舞動作要求規範化，尤其注意穩定性和外開性。穩定性就是要求演員舞蹈時的重心要穩；外開性則是要求演員的雙腿從胯部到腳尖往外

▲歌劇院的舞蹈教室，竇加，1872，法國巴黎奧塞美術館

打開，與雙肩成平行線。古典芭蕾獨特的腳尖舞技巧和穩定性、外開性的程序化動作，使得芭蕾舞「在嚴格的限制中求自由」，具有鮮明的藝術表現形式和美學特徵。但現代舞者致力於打破古典芭蕾舞的程序化與規範性。現代舞極力反叛芭蕾對身體的嚴格控制和對個性的壓抑。現代舞的開創者、美國舞蹈家鄧肯（Isadora Duncan, 1878-1927）堅持認為「一切適合人體的真正的舞蹈動作都原始地存在於自然中」。一言以蔽之，現代舞追求以自然的舞蹈動作，自由地表現思想感情與社會生活。

從舞種上看，舞蹈分為古典舞、現代舞、民間舞、民族舞等；從體裁形式上看，又可分為單人舞、雙人舞、三人舞、群舞或集體舞等。舞蹈還可以與其他藝術結合，如與戲劇（當然還有音樂、美術等藝術元素）相結合產生舞劇，如著名的大型芭蕾舞劇「吉賽兒」、「天鵝湖」、「胡桃鉗」、「睡美人」、「羅密歐與茱麗葉」。

戲劇：現場表演的「衝突律」

戲劇是在舞臺上透過演員的表演（主要是對話和動作），為觀眾現場表演衝突性比較強的故事情節的綜合性藝術。戲劇在一定程度上具有綜合性或相容性的特徵，而且以時間和運動為突出的特徵。戲劇是時間藝術和空間藝術的綜合，戲劇中還有諸如敘事、表演、舞美造型、音樂（演唱或背景配樂）等多種藝術門類的綜合。而在傳播方式上，戲劇是在劇場所進行的「一對多」方式。

戲劇的歷史源遠流長，可以說，在原始藝術中，當人們戴上面

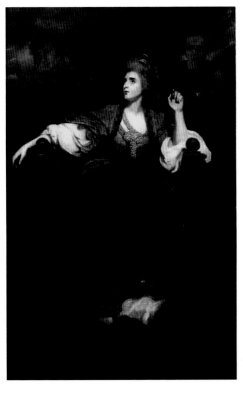

◀ 扮演悲劇女神的姑娘，雷諾
茲，1784，美國加州杭廷頓
圖書館

具，或在臉上、身上進行圖畫、紋身、修飾，載歌載舞地遊戲，或
嚴肅莊重地做巫術禮儀活動的時候，戲劇就開始萌芽了。古希臘的
戲劇就非常發達，其展現人與神衝突的「命運悲劇」，如《伊底帕
斯王》、《美狄亞》、《被縛的普羅米修斯》等震撼人心的作品，
取得了很高的藝術成就。

　　戲劇是表演的藝術。關於戲劇表演的理論可謂源遠流長、系統
發達。如戲劇表演中斯坦尼斯拉夫斯基的「體驗派」表演美學觀和
法國著名演員哥格蘭的「表現派」表演美學觀，或者從另一種角度
的區分——斯坦尼斯拉夫斯基表演體系和布萊希特表演體系都是對
表演藝術很好的理論總結與探索。斯坦尼斯拉夫斯基主張：「每次

表演一個角色，演員都必須生活在這一角色中。」這是一種要求演員在表演時要設身處地，悉心地體驗、探索角色的內在精神世界，從而使演員自己的內心精神與角色的情感世界融為一體，達到一種「我即角色，角色即我」的境界。而布萊希特表演體系則強調戲劇創作過程中的理性因素，演員甚至充分清醒地意識到自己是在表演，始終保持與角色的距離，從而破除舞臺上的「生活幻覺」。戲劇表演中還有關於本色表演（本色演員）與性格表演（性格演員）的區分。本色演員一般飾演性格與其個性特點一致或相似的角色，性格演員在表演中使自己的個性消泯於角色的性格特徵和個性氣質中。

中國的戲曲也屬於廣義的戲劇，也許可以說，戲曲是中國傳統的戲劇形式。戲曲既具有戲劇的一般特點，但又有其獨特的表現手段和審美特徵，並以其獨特的表現手段和美學風格在世界戲劇藝術體系中獨樹一幟。戲曲的表演注重程序化和虛擬性，與布萊希特表演體系頗多異曲同工和不謀而合。據說，布萊希特提出並在自己的戲劇創作中實踐「布萊希特表演體系」，就是因為他當時在蘇聯時剛好觀看了梅蘭芳的京劇表演。

戲劇藝術的根本原則是「衝突律」，戲劇的衝突包括人與命運（神）、人與人、人與自己、人與自然、人與社會環境等等的衝突（但主要是人與人之間的衝突），這幾種衝突成為戲劇得以展現和發展的基本結構。如果說古希臘的「命運悲劇」是人與神操縱的命運抗爭，那麼，「性格悲劇」則是人與人自己的鬥爭——莎士比亞的《哈姆雷特》是性格悲劇的典範；而以易卜生（Henrik Johan Ibsen, 1828-1906）為代表的「社會悲劇」展現的則是人與社會的衝突和抗爭。我們常常說的所謂「有戲」，指的就是有戲劇性矛盾和衝突，這其實是從戲劇藝術那兒延續下來的一種欣賞趣味。戲劇正

是透過人與人之間、社會與個人之間、欲望與法則之間的種種衝突來塑造人物形象，無疑，正是戲劇化的矛盾衝突最能凸顯和強化人物的性格深度和思想廣度。

例如，莎士比亞的戲劇名作《哈姆雷特》中彰顯的矛盾是非常錯綜複雜的：有哈姆雷特與以他的叔父爲代表的社會的矛盾，有哈姆雷特與奧菲利亞（並延及與奧菲利亞的哥哥、父親等）之間的愛情矛盾，有他與母親的親情矛盾，還有他自己對現實與理想的矛盾……但這些矛盾比之於哈姆雷特的「活著，還是死去」永恆的心靈矛盾和本體性的痛苦似乎都退居其後了。也正是因爲如此，哈姆雷特的形象不僅僅是資產階級上升時期這一特定歷史階段的典型人物形象，而且還具有超越時間、空間、國界與族別的普遍性，具有一種永遠也「說不完」的永恆藝術魅力。

在戲劇中，時間一般是按順時針方向線性發展的，而且，一場戲的演出時間大致與劇情發展的時間相等。戲劇時間在幕與幕之間（舞臺大幕拉開一次叫「一幕」）、場與場（一幕之中的場景變化稱「場」）之間流逝與進行。幕與幕之間可以有大幅度的時間跨越（這些時間的跨越常常透過對白或旁白讓觀眾知曉），但每一場之內時間則必須連貫如一，因爲這時戲劇的時間遵循線性物理意義上的時間規律。比如《雷雨》雖描寫周魯兩家歷時近三十年的生活史，但劇情卻僅僅發生在一天之內，而《茶館》雖然縱貫近半個世紀，但每個場景所發生的事情則嚴格限定在一段封閉的時間之內。

質言之，戲劇以場爲基本結構單位。一部戲劇的場不可能過多，而戲劇時間則通常只能連續向前。

作爲表演藝術，戲劇也是一種舞臺藝術。戲劇中的舞臺空間範圍非常有限，是一種封閉型態，但卻是眞實的三維空間，因而逼眞感強烈。但舞臺離觀眾較遠，觀眾往往看不清演員的表情。由於空

間上的差別，劇場觀衆往往比較主動，觀衆的視點是不斷游移變化的，觀衆必須從大量的視覺形象中尋找出主要的關注對象。所以戲劇的視覺形象不太豐富，觀衆必須積極地去補充視覺形象縫隙處所留下的意義空白。

此外，戲劇的表演主體自然毫無疑義是演員，舞臺上演員之外的道具和布景只是作爲背景而出現的。觀衆對演員投注了極大注意力，有時甚至是爲了某個名演員（猶如中國戲曲表演藝術中的名角）而去的。一旦舞臺布幕拉開，演員對戲劇時間發展進程就具有絕對的掌控權。

聽覺在戲劇藝術中占有重要地位。在戲劇中，臺詞是非常重要的，它提供了整個劇情發展所需的大部分信息。演員表演時也要提高嗓音，強化觀衆的注意力。因而戲劇通常被看作是作家即劇作家的作品。

當然，作爲一種舞臺藝術，戲劇有自身的局限。當年，法國大哲學家狄德羅在論及戲劇時，曾感慨戲劇只能表現一個場面，「而在現實中，各種場面幾乎總是同時發生的」。因而，他設想能有一種突破舞臺劇局限、不受時空限制的藝術，可以「同時表現幾個場面」。狄德羅這一基於戲劇「局限」的「夢想」最後只能透過電影藝術來實現。電影無疑正是實現狄德羅大膽設想的一種全新藝術。當然，有些實驗性戲劇借助於燈光等高科技手法，在突破戲劇藝術時空表現的局限性方面也做了許多探索。但在這裡，我們主要是就經典型態的戲劇藝術而言的。

影視：藝術、傳媒與文化

電影從1895年誕生至今，並非一開始就爲人們接納爲藝術。電影在一開始被視作馬戲團的雜耍，是不入流的。在此後的很長一段時間內，電影總是被看作一種「視覺消遣品」或新聞記錄的工具。

這其中的原因自然頗爲複雜，除了觀念上的問題之外，與電影本身不無艱難的走向成熟的路程，與它跟科學技術的密切關係，它的獨特工業化生產流程和商品屬性等都有一定的關係。而且，更爲重要的是，一門藝術的成熟總是有其艱難而漫長的時間和歷程的，而相較於電影之前的六門藝術的源遠流長，影視藝術的歷史只有短短百年。

關於電影，歷來有不少理論家曾做過描述和界定。如法國電影理論家馬塞爾馬汀（Marcel Martin）曾從幾個方面描述過電影：「一項企業，也是一門藝術」，「一門藝術，也是一種語言」，「一種語言，也是一種存在」㉓。

的確，任何事物，從不同的角度看，會得出不同的看法和結論。作爲一個複雜的文化現象，一個「總體文化現實」，電影也是如此。從上述馬汀的論述再推而廣之，我們還可以說，從商品消費和市場流通的角度，可以說電影是一種具有極大經濟效益的商品；從它生產流程的特點，影視既是一種以導演的個體創造爲主的集體藝術創造，又是一種巨大的文化工業，是一種規格化的大工業生產；還可以從大眾傳播學的角度，把電影看作是一種大眾傳播交流媒介、一種政治與宣傳工具、一種意識型態國家機器等。

　　當然在這裡，我們要把電影定位在藝術上，或者說主要從藝術和藝術學的角度來研究電影，也是有充足的源自於電影自身的本體論依據的。

　　平心而論，電影成為藝術已有公認。正如馬塞爾馬汀在當年指出：「盧米埃兄弟的發明出現了四分之三世紀以後，再也沒有人道貌岸然地對電影是否為藝術表示懷疑了。」

　　毫無疑義，只有到了電影已經可以自如地以自己特有的藝術語言來表現繁複的社會生活和複雜精微的人的精神世界時，電影才真正無愧於藝術的命名。

　　著名的法國電影理論家和導演阿斯特呂克（Frédéric Astruc）從電影成為「一種語言」的角度，談及他對電影作為藝術的理解，他指出：「電影正在變成一種和先前存在的一切藝術（其中特別是繪畫和小說）完全一樣的表現手法。電影從市集演出節目、類似文明雜劇或記錄時代風物的工具，逐漸變成——能讓藝術家用來像今天的論文和小說那樣精確無誤地表達自己的思想（哪怕多麼抽象）和願望的一種語言（也就是說一種形式）。這就是為什麼我稱這個新的時代為攝影機是自來水筆式的時代。這種電影畫面含有精確的意義，也就是說，它正在逐漸擺脫視覺形象、為畫面而畫面、直接敘事、表現具體景象等等舊規的束縛，以對於這種方法成為一種像文字那樣靈活而巧妙的寫作手段。」

　　在這裡，如果我們不去追究完全把電影「語言」比之於文字語言在學理上存在的漏洞，而主要從電影藝術的成熟需要其自身藝術手段、話語特徵、思維方式等藝術語言的成熟和系統化為依託的話，是完全可以的。

　　電影藝術，我們不妨從兩個不同的層面來看，從技術的角度看，是指用一定的運轉速度把對象的運動過程拍攝在電影膠卷上，

然後把若干段膠卷剪輯組接在一起，透過放映機又把被攝對象連續地投射於銀幕，從而造成的活動影像。從藝術的層面看，電影藝術，是指透過電影的物質形態——即那些銀幕上的活動影像——而傳達出來一種獨特的藝術形態，它具有完整的藝術型態，以人為對象，致力於表現人的心靈情感世界與外部生活世界。

總之，電影是一門藝術，但又是一門前所未有的新藝術，它不僅改變了人類藝術的格局、系統，而且豐富乃至在相當程度上重塑了人類的審美經驗。而另一方面，它甚至不是原先某些藝術門類的簡單相加或綜合，正如著名德國電影理論家克拉考爾（Siegfried Kracauer, 1889-1966）曾指出的那樣：「所謂『電影是一種跟其他傳統藝術並無二致的藝術』這一得到普遍承認的信念或主張，其實是不可能成立的。」因而，「如果電影確是一門藝術的話，我們也肯定不應當把它跟其他各門已有定論的藝術混為一談❷。」它無疑擴大了原本就不應該封閉的藝術的概念範疇，增大了藝術大家族，而且頗不乏後來居上的氣勢，同樣，它也對與它之前的藝術實踐相對應的藝術理論體系造成了嚴重的衝擊。

電影藝術的歷史，雖只有百年之短，但也稱得上輝煌燦爛。它有著琳瑯滿目的藝術形象畫廊，形成了自己豐富斑斕的藝術世界。

電影發展成為一門獨立的藝術，是在蒙太奇產生和發展的基礎上完成的。正如前蘇聯著名電影大師普多夫金（Vsevolod Pudovkin, 1893-1953）指出的：「電影藝術的基礎是蒙太奇。」

「蒙太奇」原來是法語建築學上的術語，意思是構成、裝配、組合等。後來引申到影視藝術中亦即指影視鏡頭的剪輯與組合，亦即聲音與畫面（畫面本身包括了光與色彩等要素）等的組合。張駿祥在《關於電影的特殊表現手段》中對蒙太奇的闡釋比較全面：「蒙太奇這個字本來是從法國建築學上借用來的，最初的意義只是

指鏡頭的剪輯而言，逐漸地，這個字的含義已經包括起碼幾個方面：(1)畫面（鏡頭）的組織關係；(2)音響、音樂度組織關係；(3)畫面與音響的組織關係；(4)由這些組織關係而發生的意義和作用。」

前蘇聯著名導演庫勒雪夫（Lev Kuleshov, 1899-1970）和普多夫金都認為，蒙太奇的剪輯能創造非凡的效果。如普多夫金記載了不少他們實驗的情形，其中有一個就是著名的 「庫勒雪夫效應」（Kuleshov Effect）：我們從某一部影片中選了蘇聯演員莫茲尤辛的幾個特寫鏡頭，我們選的都是靜止的沒有如何表情的特寫。我們把這些完全相同的特寫與其他影片的小片段連接成三個組合。在第一個組合中，莫茲尤辛的特寫後面緊接著一張桌子上擺了一盤湯的鏡頭。這個鏡頭顯然表現出莫茲尤辛是在看這盤湯。第二個組合是，使莫茲尤辛的鏡頭與一個棺材裡面躺著的一個女屍的鏡頭緊緊相連。第三個組合是這個特寫後面緊接著一個小女孩在玩著一個滑稽的玩具狗熊。當我們把這三個不同的組合反映給一些不知道此種祕密的觀眾看時，效果是非常驚人的。觀眾對藝術家的表演大為讚賞。他們指出：「他看著那盤忘在桌子上沒喝的湯時，表現出沉思的心情；他們因為他看著女屍時那副沉重悲傷的面孔而異常激動；他們還讚賞他在觀察女孩玩耍時的那種輕鬆愉快的微笑。但我們知道，在所有這三個組合中，特寫鏡頭中的臉都是完全一樣的㉕。」愛森斯坦（Sergei Eisenstein, 1898-1948）也指出，兩個鏡頭的對接並不是簡單的一加一，而是一種新的創造，是兩個數相乘所得的積。他還以漢字的構成為例來說明這個問題。在漢字中，「口」與「鳥」並非簡單的意味著鳥有口，而是表達了「鳴」這樣一種新的意義。

蒙太奇之所以能成為影視藝術的基本構成手段，從根本上講，也是由於它符合人們的幻覺感受和視覺思維的規律。我們看周圍事

物的時候，也是有選擇的，變動不定的。正如格林論指出：「蒙太奇作爲一種表現周圍客觀世界的方法，它的基本心理學基礎是：蒙太奇重現了我們在環境中隨著注意力的轉移依次接觸現象的觀察。」

「蒙太奇」無疑是電影藝術中一種最重要的語言手段。它處理鏡頭和鏡頭、畫面和畫面、畫面和音響、音響與音響等之間的組合關係，它能透過各種各樣的組接，造成呼應、懸念、對比、暗示、聯想等藝術效果，並產生獨特的電影時間和電影空間，它是電影藝術的基本結構手段和敘述方式。按前蘇聯電影大師愛森斯坦的說法，電影藝術的思維就是一種獨特的蒙太奇思維，從而在電影本性和藝術思維方式的高度將蒙太奇理論系統化。

在蒙太奇理論完全成熟乃至理論形態化之後，又有可以稱作爲「蒙太奇」理論的「陌生化」（實爲一種補充與完善）的「長鏡頭」理論的提出。法國著名電影理論家巴贊不滿「蒙太奇」理論人爲地切割和重新編排時空，認爲這是對生活本體的不尊重，是導演企圖用人工手段強制觀眾接受導演的意圖。巴贊主張在電影中使用「景深鏡頭」和「長鏡頭」，因爲長鏡頭能保持影片在時間上的延續性，而深焦距鏡頭則顯示空間的眞實性和完整感。只有不切割對象世界完整的、感性的時間和空間，讓生活作爲整體自然而然地流露出來，才能保持他所希望的「完整電影的神話」：完整再現現實，嚴守時間的連續與空間的統一和完整。無疑，長鏡頭的使用也是對觀眾的充分尊重，它把選擇和思考的權力交還給了觀眾。「長鏡頭」理論形成了電影中的「紀實」美學風格。

克拉考爾的「物質現實復原說」也是長鏡頭理論的一個重要理論基礎。

在電影史上一般認爲最早應用長鏡頭的範例是紀錄片大師羅

伯特弗拉哈迪（Robert J. Flaherty, 1884-1951）1922年拍的紀錄名片「北方的納努克」（Nanook of the North）。在這部影片中，弗拉哈迪用一個較長的長鏡頭表現了愛斯基摩人從冰窟窿裡獵取海豹的過程。

楚浮（François Truffaut, 1932-1984）的「四百擊」（《胡作非爲》）結束時安托萬在海邊奔跑的那個長鏡頭也常爲人所樂道。

當然，我們應該把長鏡頭視作一種特殊的蒙太奇方式，或者說是一種鏡頭內部的蒙太奇。因爲它是通過在一個完整的鏡頭內部對拍攝對象進行演員的場面調度和攝影機的運動而實施的畫面組合，它作爲較爲重視電影藝術的假定性，更加注重發揮電影導演的主體性的蒙太奇方式的補充來說，有其合理之處。但也不能把長鏡頭的所謂「完整電影的神話」過於神化。米特里曾針對長鏡頭「完整再現現實」的神話而指出，即使是連續拍攝下來的鏡頭，也仍然是安排好的場景，是對現實的加工；此外，取景、布光、演員的調度、攝影的方法都是事先布置好的……這一切均可見出導演的構思和立意，不難說明電影的假定性特徵。應該說，唯有把蒙太奇與長鏡頭兩者結合起來，才能使得電影藝術更加完美，也使電影藝術的眞實性和假定性這一對看似矛盾，實則互相制約、缺一不可的藝術特性統一起來。

事實上，電影藝術發展至今，也不再存在什麼判然分明的長鏡頭與蒙太奇的區分，一切都視藝術表現的需要而爲我所用，是鏡頭必要的連續性和必要的非連續性、必要的空間完整性和必要的非完整性等結果。

談到電視藝術，得先談電視藝術的載體——電視。電視首先是一種由於電子科學技術的高度發展而發明的一種現代傳播媒介。

《辭海》中對電視的解釋是這樣的，它是「應用電子技術對靜

止或活動的景物的影像進行光電轉換，然後將電子信號傳遞出去，使遠方能即時重現影像」。安海姆甚至說過：「電視是汽車和飛機的親戚，它是一種文化上的傳送工具❷。」當然，電視傳播的內容主要是文化新聞資訊和藝術形態，而不是物理意義上的東西。而若就這方面言，稱電視是人類社會目前爲止運用最爲廣泛、最爲快捷迅速強大的傳播媒介並不爲過。

電視在滿足人的心理需求等方面與電影相似（另外，電視的現場性，還滿足適應了觀衆參與的心理需求），在藝術傳達、表現的語言和手段上也大體相同（如聲音、色彩、用光、畫面構圖與造型、攝影機運動與鏡頭的剪輯切換等）。但在成像原理上卻與電影頗爲不同。電視是電子技術高度發達的產物，是傳播圖像的一種廣播、通信方式，它透過遠距離發送和接收配有聲音的畫面而傳播各種信息，是一種大衆化的傳播媒介。電視運用電子技術對物象進行光電轉換，然後將轉換後的電子信號發射出去，而遠距離的接收器又重新把數位化的電子信號轉換成物象。當然，電視具有即時傳播性、現場性、參與感等不爲電影所具備的特點，在成像方式、傳送方式和傳播方式上都與電影有所不同。電視的產生使得電影原先曾經發揮過的資訊傳播的功能弱化了。但電影、電視又走向新的綜合，如電視轉播電影、「電視電影」的拍攝等。

從某種角度看，電視解決的不僅僅是「耳聞」與「目睹」的問題，而且還是一種整體性的延伸，是一種「全息性」（Holoscopicity）的技術❷。因爲電視同時具有畫面、聲音和運動等多種維度（視覺、聽覺、時間、空間），而其由於現場採訪報導、實況轉播等方式而產生的現場性更是爲觀衆提供了一種全方位的、全息性的環境資訊，給人以全息化的身臨其境之感。

概而言之，電視藝術就是以電視爲載體的藝術形態。它以電視

為載體，主要發揮電視的表現性功能，利用電視手段塑造審美對象的藝術形態，它運用藝術的審美思維把握和表現客觀世界，它仍然以審美娛樂和情感表現為目的，給人以形象上的感動、審美上的愉悅和情感上的滿足。主要包括：電視文藝節目（如MTV）、電視綜藝節目、電視專題文藝節目、電視連續劇等。正如前蘇聯美學家鮑列夫在《美學》中指出的：「電視不僅是一種向廣大群眾傳輸電視資訊的手段，還是能把從審美上加工過的，有關現實世界的印象傳送到四面八方的一種新的藝術。」

事實上，我們從幾個角度看，電視藝術均有其獨立存在的充分理由：

首先，從電視傳播的形態來看。一般認為，電視具有兩大傳播形態：其一是傳達形態——即傳達現實生活資訊，傳播科學文化知識等為內容的電視節目；其二是表現形態——即遵循審美的規律，創造出獨立自足的藝術世界，致力於塑造鮮明的藝術形象。

其次，從電視傳播的功能來看。一般認為，電視具有三大功能：其一是「資訊傳播功能」——相應的是知識、服務、社教類節目；其二是「新聞紀實功能」——相應的是新聞類節目；其三是「藝術表現功能」——相應的是電視劇和電視文藝節目。

從以上幾種分類來看，電視藝術至少都占據其一，而且在電視臺機構組成和節目形態配置中占有重要地位。

再次，從電視傳播的表現手段看。

美國學者亞瑟・A・伯杰（Arthur Asa Berger）曾指出兩種主要的電視表現手段，他在《社會中的電視》（*Television in Society*）一書中指出：「有一組對立面組成了，或者說，它們是所有節目最重要的組成部分。我稱這種對立面為客觀性和感情性❷。」在這裡，客觀性，可以理解為再現和揭示事物客觀現實性的手段，側重於紀

實性功能的發揮。感情性，則可以理解為以表現情感為目的一類的電視表現手段和型態，側重於發揮電視藝術的表現性功能。

以上種種，無疑都是電視藝術得以成立的必要條件。而電視與電視藝術的關係則很像文字印刷媒介和文學的關係。文學必然要以文字印刷媒介為載體，但文字印刷除了可以承載文學之外，還可以承載傳播大量其他的文化知識和資訊。就像電視，也可以有占據重要地位的新聞節目和知識教育類節目。

總而言之，所謂電視藝術，是指以電視媒介為載體，以電子技術為傳播手段，以視聽覺造型的獨特藝術語言和手段，運用藝術的審美思維方法，通過塑造和表現生動形象、鮮明可感的螢幕藝術形象，以表現主體人的情感世界為主旨的螢幕藝術形態。電視藝術的型態多種多樣，最重要的是電視劇，還有如綜藝節目、電視專題文藝節目、電視藝術片等。

電視藝術型態可以從低到高、從廣義到狹義分為如下幾個層次。當然，分層的關鍵在於是不是充分利用電視的表現手段和獨特的電視思維，如時空靈活性、手段多樣性等。

其一，舞臺演出的直播或錄播。這類節目是低層次的（並非藝術價值評判，而是主要就電視藝術語言和手段含量的角度而言）電視藝術型態，主要發揮和利用的只是電視的傳播功能。它可以有一些鏡頭分切的藝術處理，但主體仍是舞臺藝術的原有型態。

其二，經過導播室加工的舞臺藝術形態——這類節目經過電視的二度創作，一定程度上利用了電視的聲、光、色、時空型態、畫面造型、字幕等電視語言要素，但還不夠純粹，如電視綜藝晚會、電視文藝節目或欄目。

其三，狹義意義上的電視藝術：依據電視的傳播媒介特點和種種物質技術手段，以及獨特的傳播方式、傳播特點和審美心理，運

用電視藝術創作特有的思維方式和審美意識進行創作的藝術作品，包括電視劇、電視藝術片、電視音樂藝術片、電視紀錄片等。

質而言之，我們不妨把「真正意義上」的電視藝術區分為這麼幾類：

1. **電視文學類**：電視小說、電視散文、電視詩、電視報導文學。
2. **電視藝術類**：電視音樂藝術片、電視歌舞藝術片、電視風情藝術片、電視民俗藝術片、電視專題藝術片、電視文獻藝術片。
3. **電視戲劇類**：電視小品、電視短劇、電視單元劇、電視連續劇。
4. **電視綜藝類**：電視綜藝晚會、電視文藝節目、電視綜藝欄目。

二十世紀以來，電影和電視共同組成的影視文化，在今天的社會現實生活中有著愈來愈大的社會影響力，占有著愈來愈重要的地位。影視文化當然是指以電影和電視這兩種媒介為核心所形成的新型文化樣態。而由於電影電視都是在二十世紀科學高度發展的基礎上出現的新文化，它必然在很多方面都迥異於傳統文化形態。

如果從文化來看大文化範疇中的影視文化，則我們不難發現，作為文化的一個有機組成部分，影視文化也是一種範圍廣闊而繁複，涉及面非常廣泛的「總體文化事實」（克利斯丁梅茲語）或整體。

影視文化首先是一種物質文化──因為它是一種以科學技術為依託為媒介的大工業生產，甚至可以說是一種能夠直接進行市場行銷的商品。

其次影視文化，也是一種制度、體制文化——影視機構、電視臺、電影的生產、發行、放映，營運管理、人力資源配置等等，都涉及到這一方面的問題。影視也體現了製作主體以及接受主體的主觀意願、思想和行為模式。

最後，影視文化更是一種作為人類精神產品的藝術。與一切藝術的本質一樣，電影也是人本質力量的對象化，也是人主體性的一種自我實現和「認識你自己」的需要，正如著名電影理論家巴贊指出的，電影和造型藝術的產生一樣，都是出於人類「用形式的永恆去克服歲月流逝的原始需要」❷。也正如馬克思所說的，「人不僅像在意識中那樣理智地複現自己，而且能動地、現實地複現自己，從而在他所創造的世界中直觀自身」的一種方式。因為從根本上說，藝術是人自我意識的象徵，是人的全面發展、精神自由和健全人性的內在尺度，是人類之夢的實現，是人從中得以認識自己的一面鏡子，是人「自看自」、「認識你自己」的方式；它也是現代人的「特殊的行為方式」——一種日常生活方式、一種日常生活的儀式。影視銀幕和螢幕世界所映現的不僅是日常現實生活本身，抑或是對之的再造、表現、抽象或虛擬，對之的觀看行為本身更是一種日常現實生活方式。

影視文化還是一種綜合性文化。從文化型態的角度看，由電影和電視所構成的影視文化本身就是一種涉及社會學、心理學、美學、藝術和藝術學、傳播學等多種社會科學和人文學科的綜合性文化。

從文化價值取向的角度看，影視藝術體現了高雅藝術和大眾通俗藝術的綜合。

從影視傳播的獨特性和受眾面的駁雜和無所不包的角度看，影視藝術擁有最廣泛駁雜的受眾群體，也可以說體現了各個不同文化

階層、族類、群體、性別、年齡的綜合，因此在現代社會，影視藝術這一現代藝術成爲了一種新的「公眾話語空間」❸⓿。

　　因此，由電影與電視而形成的影視文化是一種獨特的現代新型文化，它強而有力地建構著我們的生活和文化本身。

註釋

❶詳見伍蠡甫編，《西方文論選》上冊（上海：上海譯文出版社，1979），5。

❷〔義大利〕克羅奇，《美學原理》（北京：作家出版社，1958），105。

❸魯迅，〈門外文談〉，《魯迅全集》第六卷（北京：人民文學出版社，1981），93-94。

❹〔美〕韋勒克、沃倫，《文學理論》（北京：三聯書店，1984），7。

❺李澤厚，《美的歷程》（北京：中國社會科學出版社，1984）。

❻魯迅，〈降花洞主小引〉，《魯迅全集》第七卷，（北京：人民文學出版社，1981），419。

❼魯迅〈看書瑣記〉，《魯迅全集》第五卷（北京：人民文學出版社，1981），531。

❽宗白華，〈論中西畫法的淵源與基礎〉，見於《藝境》（北京：北京大學出版社，1987），117。

❾宗白華，〈中國詩畫中所表現的空間意識〉，見於《藝境》（北京：北京大學出版社，1987），201-202。

❿〔德〕黑格爾，《美學》第三卷上冊，239。

⓫〔美〕V. C. 奧爾德里奇，《藝術哲學》（北京：中國社會科學出版社，1986），21。

⓬〔美〕亨利摩爾，〈雕塑家的目的〉，《現代藝術大師論藝術》

（南京：江蘇美術出版社，1990），165。

⓭轉引自陳翔、邵琦、江宏，《中西美術史話》（上海：百家出版社，1997），153。

⓮〔法〕狄德羅，轉引自《藝術特徵論》（北京：北京文化藝術出版社，1984），49-50。

⓯〔法〕羅丹，《羅丹藝術論》（北京：人民美術出版社，1978），32-33。

⓰宗白華，〈中國藝術意境之誕生〉，《藝境》（北京：北京大學出版社，1987）。

⓱宗白華，〈中國藝術表現裡的虛與實〉，《美學散步》，78。

⓲宗白華，〈哲學與藝術——希臘哲學家的藝術理論〉，載《藝境》（北京：北京大學出版社，1987）。

⓳轉引自《藝術特徵論》（北京：北京文化藝術出版社，1984），273。

⓴〈說舞〉，《聞一多全集》第一冊（北京：三聯書店，1982），195。

㉑宗白華，〈中國藝術意境之誕生〉。

㉒同上註。

㉓〔法〕馬塞爾·馬汀，《電影語言》（北京：中國電影出版社，1992），2-4。

㉔克拉考爾，《電影的本性——物質現實的復活》（北京：中國電影出版社，1981），50。

㉕〔蘇聯〕普多夫金，《論電影的編劇、導演與演員》（北京：中國電影出版社，1984），118。

㉖〔德〕安海姆，《電影作為藝術》（北京：中國電影出版社，1981），159。

❷所謂「全息技術」，指一門新興的視覺技術，它透過光線的迭加
和反射再現被攝物體的空間特徵。

❷轉引自高鑫，《電視藝術學》（北京：北京師範大學出版社，
1998），11。

❷〔法〕安德烈・巴贊，《電影是什麼？》（北京：中國電影出版
社，1988），7。

❸德國著名文化研究學者克魯格在論述電影時為強調庶民觀眾的主
體能動性，而強調了電影作為一種現代「公眾文化空間」的作
用，他把電影比喻為「建築工地」，在建築工地上，不同的話語
交會衝突，形成了巴爾特所說的「多重意義」。正是電影文本的
這種「無可避免的多重性」，使得它能「以其豐富多樣的結構和
魅力，為觀眾提供參與的機會，成為徹底開放和民主公眾空間中
的一種運作範型。由於這種空間需要想像的介入和爭辯，它成
為基礎廣大的、志願結合的彙集地，從而形成輿論性的公眾話
語」。「它成為啟蒙的訓練場，也成為基礎廣大的、自願結合的
彙集地。這種人際關係便是通向啟蒙的最佳途徑。」轉引自徐
賁，《走向後現代與後殖民》（北京：中國社會科學出版社，
1996），281。

結語

永恆的藝術創新和永恆的藝術意蘊

　　約翰・拉塞爾在《現代藝術的意義》中說，當藝術更新的時候，我們也必須隨之更新。我們與我們所處的時代有一種休戚相關之感，有一種與之分享和被強化的精神力量，這正是人生所應貢獻於時代的最令人滿意的東西。正是藝術告訴我們所處的時代，也正是藝術使我們認識了自己❶。

　　藝術在二十世紀以來的變化之迅急令置身於其中的我們震撼不已。

　　美國著名藝術評論家羅伯特・休斯（Robert Hughes）在《新藝術的震撼》（*The Shock of the New: Art and the Century of Change*）一書中一開頭就寫道：「1913年，法國作家夏爾・佩吉指出：『自耶穌基督時代以來，世界的變化遠沒有最近三十年之大。』他所指的是西方資本主義社會的整個狀況：它自身的觀念，它的歷史感，它的信仰、虔誠和生產方式，以及它的藝術。在佩吉的時代，也就是我們的祖父曾祖父的時代，視覺藝術具有一種社會重要性，但今天卻不再宣揚。它們似乎處於劇烈的動盪之中❷。」

　　英國小說家路易斯（Clive Staples Lewis, 1898-1963）在談到本世紀初興起的一些現代主義藝術現象時指出：「我認為，以往任何時代都沒有產生過這樣的作品，這些作品在它們那個時代能像立體派藝術家、達達主義者、超現實主義者和畢卡索等人的作品在我們這個時代這樣新穎得讓人震驚，令人困惑。我深信對詩歌來說也是如此。我看不出有誰能懷疑這一點：比起任何其他的『新詩』來，現代詩歌不僅具有更多的新穎色彩，而且還以一種新的方式表現出它的新穎，幾乎是一個新維度裡的新穎❸。」

　　英國藝術評論家赫伯特・里德在1933年的《現在的藝術》（*Art Now*）中指出：「在現代以前，一直就有藝術史上的變革。每一代都有變革，而且大約每一世紀都週期性地產生一種更廣泛或更深刻的

▲若亞敬之夢，喬托，1305-1308，義大利帕度亞的亞連那
　教堂

▲抱銀鼠的女子，達文西，1485-1490，波蘭札托里斯基博
　物館

感情變化，這種變化就被認爲是一個時期——十四世紀，十五世紀，巴洛克時期，浪漫主義時期，印象主義時期等等。但我認爲，我們已能看出當代的變革有著不同的性質：它並不是暗示倒轉、甚至倒退的變革，而是解體，是退化，有些人會說是崩潰。它的特徵是災難性的❹。」

　　藝術變化之快之大之徹底必然反過來逼迫著藝術理論的調整與適應。而且這種調整與適應不是一般的結構性調整，簡直稱得上是一種殘酷的革命。正如德國學者古茨塔夫・勒內・豪克（Gutstav Rene Hocke）指出：「古典主義美學這座巨大的紀念碑，無論它多麼具有系統性，創造性，豐富性和精巧性，但由於它片面的出發點，

▲夜巡，林布蘭，1642，荷蘭阿姆斯特丹國家博物館

今天卻顯得陳舊了。」這種現狀在文學批評家庫提烏斯那兒變成了一種強烈的呼籲：「古典主義規範的專制必須被克服……我們不需要傳統的倉庫，而是一間我們能在其中呼吸的屋子。」

十九世紀末以來，花樣無窮、新潮疊出的現代藝術、後現代藝術對傳統美學和藝術理論的衝擊是巨大、強勁，且是在全方位上展開的。這一「兩千年未有之巨變」彷彿是對馬克思天才性的預言之驗證：「一切固定的古老的關係以及與之相適應的素被尊崇的觀念和見解都被消除了，一切新形成的關係等不到固定下來就陳舊了。一切固定的東西都煙消雲散了，一切神聖的東西都被褻瀆了❺。」

▼盪鞦韆，福拉歌納德，1767，英國倫敦華萊士收藏館

313

也正如藝術史論家亨伯爾的斷言：「把我們的時代看作藝術史上變化最猛烈的時代，這是毫不誇張的。」

在這種情勢下，與其戀戀不捨地沉浸於藝術往昔之光榮，藝術美感之聖潔與崇高，像阿Q那樣老是把「老子先前比你闊」掛在嘴邊，還不如「老老實實地承認：需要一種新美學。」（理查科斯特拉尼茨語）不如直面最新的、桀驁不馴、屢屢逾越規矩，甚至直接就以反傳統、反美學爲旨歸的藝術實踐，而對原有的美學和藝術理論系統做出新的適應性調整，哪怕這種直面與調整需要巨大的勇氣和慘重的代價，需要做出痛苦的「美的犧牲」。畢竟，「變則通，不變則窮」。唯有如此，現代藝術學才能眞正名副其實於「現代」之稱謂，也才能恆保其生生不息的生命活力。不管怎麼說，「藝術

▲拿破崙加冕禮，大衛，1805-1807，法國巴黎羅浮宮

能夠以最無私和高尚的方式找到必要的隱喻，藉以向人們解釋一個正在迅速改變的文化」❻。

　　伽達默爾在其著名的演講〈作為遊戲、象徵與節日的藝術〉（Decoding the Modernistic Fine Art from the Perspective of Tradition）中，提出了一個關於現代藝術世紀性的困惑：「人們究竟應該怎樣來理解現代創作的破碎形式，玩弄一切內容如兒戲，以致不斷使我們的希望落空？人們究竟應該怎樣理解『由觀眾協助表演』這種標誌著現代藝術或完全是反藝術的現代藝術的傾向呢？怎樣理解迪尚（杜尚）突然孤立地不惜出一件日用品以引起一種感性的強烈刺激呢？人們不能簡單地說：『多麼粗野的惡作劇呀！』迪尚恰恰以此揭示了審美經驗的某些條件。但是，人們究竟怎樣借助於古典美學的方法來對付我們時代的這種試驗性的藝術風格呢？對此顯然需要回到更基本的人的經驗❼。」伽達默爾的困惑及寬容大度啟發我們：我們不應該簡單地劃地為牢，拒斥現代藝術和後現代藝術，而應該回到當下和現實之中，也就是「回到最基本的人的經驗」。究其實，既使不要說「存在即合理」（黑格爾語），我們也應該看到，傳統不是一成不變的，它總是在流動、變化之中不斷得到豐富和發展的。正如俄國形式主義文論家什克洛夫斯基（Viktor Borisovich Shklovsky, 1893-1984）所說的，「新的藝術形式的產生是由把向來不入流的形式升為正宗而實現的」，即或反藝術的藝術也應視作人類智性的一種表現，視作對傳統審美慣例的挑戰，視作對藝術傳統的一種豐富與補充。

　　正因如此，杜夫海納（Mikel Dufrenne, 1910-1995）曾經以對藝術的極大熱情和信心，否定了黑格爾曾經懸擬的關於「藝術死亡」的預言，並懸擬了一種兼容經典藝術與現代藝術的開放藝術觀念。他指出：「如果說藝術應該失去自我，那是因為它不斷地尋找

▲薩達那培拉斯之死，德拉克洛瓦，1827-1828，法國巴黎羅浮宮

自我；如果它應該死亡，那是因為它的生命力太旺盛。藝術與現代
文明面臨著同樣的問題。思維和機構化的進步會建立起非個性的、
抽象的和非人性的王國，但也可以創造出人的解放和新生；計畫性
和偶然性相抗爭，專制的體制變得寬容了，技術一手締造的世界是
一個人仍然可以感到是他的容身之地的世界，如果教育和社會制度
能使人成為文化的主人，而不是文化的對象的話……使人異化的因
素在逐漸改變，隨著自動化和全面教育的開展，暫時的現象就會消
失，代之以人與世界之間更為融洽和諧的新形式。同時，舊形式並
不會消失，頌揚舊形式的藝術也不會消失❽。」的確，古典藝術與
新藝術是可以、而且應該在人類文明的發展歷程上並列而存的，這

▲星夜，梵谷，1889，美國紐約現代美術館

也與人類開放的審美能力和多元化的審美需求相關。無疑，現代人的審美心理結構應該是多元、立體而開放的。就像我們「不能要求玫瑰只有一種顏色」（馬克思語）一樣，我們需要審美靜觀的距離、超絕、空靈和安詳，也應具備「忍住自己的嘔吐看自己的靈魂」的「審醜」勇氣，更應一如薛西佛斯般勇於面對並慨然承當荒誕。

　　這一過程事實上正是人類對於刻在古希臘阿波羅神廟上「認識你自己」箴言的實踐和不斷深化：人類不斷地走出伊甸園，不斷地為自己舉行莊重的「成年禮」。在這一過程中，人免不了付出慘重的代價，但卻有可能迎來一個更為真實、本真、自然的自我形象。同樣，我們的藝術理論體系也應該是開放的，兼容並包的。它不但為偉大的傳統作證、總結，澆灌、護衛藝術之花，延續人類文明的人文精神流脈；它也應該走出聖殿，立足當下，進行「批判性」的

審視，並勇敢地面對現實發言。

顯而易見，現代藝術與後現代藝術的實踐也對「意蘊」這一藝術範式造成了嚴重衝擊，造成了如班傑明（Walter Benjamin, 1892-1940）所說的那種「韻味」或「氣息」的消散。在班‧傑明那兒，「韻味」或「氣息」即是對藝術品原作獨一無二性質的體味和把握。「韻味」具有一種珍貴、特殊、超距離和永恆的特質，甚至常常與儀式、崇拜等觀念聯繫在一起。但如果我們同樣以開放的態度來看待「意蘊」，而不是堅執於一種古典美學意義上意蘊的單一標準，我們就會認為，在這種意義上，藝術的意蘊是永恆的，藝術最終還是能啟人思考、給人以意義的。比如，新興的電影藝術，就正如班‧傑明所揭示的，電影藝術雖造成了藝術韻味不可避免的消散，但它帶來了一種新的審美效應——「震驚」：「讓我們比較一下電影銀幕和繪畫畫布的視覺效果吧。繪畫請觀眾陷入靜觀：站在畫布面前觀眾就得摒棄一切想像。面對銀幕，他可不能這樣。眼睛看見一個畫面的同時，畫面已經發生了變化。眼睛不可能捕捉住它。」達哈麥，一個厭惡電影而又除了結構之外對電影一無所知的人，談過這種情況：「我不能按自己的思路去思考，代替我的思想的是一些運動的形象。觀眾的思緒確實被那些不斷而又突然變化的形象所打斷。這就形成了電影的震驚效果。像一切震驚一樣，必須用心靈的高度集中來承受❾。」這樣的審美效應比之於傳統的經典性藝術的獨特審美效應，自然各有短長。然作為一個置身於當下現實語境中的現代人，我們又有什麼理由不兼容並包呢？畢竟，我們身處於其中的時代是個多元化的時代，一個以對話和交流為主題的時代。

自然，在這個時代，藝術的存在與發展都不斷地受到來自於大眾領域和商品社會的滲透、干擾和強勁的衝擊。不僅如此，今天的

▲F 尚普努瓦，慕夏，1898，英國倫敦維多利亞及阿爾伯特博物館

▲夢，畢卡索，1932，私人收藏

藝術家還受到來自於源遠流長、精深博大的藝術傳統沉重的壓力。藝術已不可能在眞空中、聖殿中孤芳自賞，藝術創造也很難眞正完全地離棄傳統而創新，更不用說爲創新而創新的故作姿態了。現代藝術與後現代藝術都無疑隱含著重重的矛盾、問題，甚或危機；它是反傳統，甚至是反藝術的，其中也不乏一些是譁衆取寵的、媚俗的、偏激而走過頭的、爲創新而創新的。但無論如何，藝術是我們時代的投影和文化的隱喻和象徵，它永遠能夠表現著這個世界，不僅因爲藝術棲身於它，也不僅藝術承擔著世界的需求，更因爲藝術是爲人而存在的，與人是互爲本體的。的確如約翰·拉塞爾所言：「當藝術更新的時候，我們也必須隨之更新。我們與我們所處的時代有一種休戚相關之感，有一種與之分享和被強化的精神力量，這正是人生所應貢獻於時代的最令人滿意的東西。『假如這是可能的

▲記憶的堅持，達利，1931，私人收藏

話』，我們對自己說，『那麼一切都是可能的』。在人類意識的歷史上，一個嶄新的時期已經開創……正是藝術告訴我們所處的時代，也正是藝術使我們認識了自己❿。」

　　德國浪漫詩哲海德格爾曾反覆詢問：在世界黑夜的時代，詩人何為？他還強調：「在這貧乏的時代做一個詩人意味著：在吟詠中去摸索隱去的神的蹤跡。正因為如此，詩人能在世界黑夜的時代裡道出神聖。此正為何，用荷爾德林來說，哪裡有貧乏，哪裡就有詩性⓫。」無疑，海德格爾對詩人（當然可以引申為藝術家）寄寓了很高的期望。的確，就某種角度而言，藝術為我們這個日趨「平面化」的、「機械複製」的、「讀圖」的時代，為在銀幕前長大的，被加拿大著名傳播學家馬歇爾麥克盧漢（Marshall McLuhan, 1911-1980）稱為「用眼睛思維的一代」保留了一個有關體驗、內心自我、微妙和複雜、詩意的想像等的「內在世界」和詩性空間。

　　這正是藝術給我們的獨特而珍貴的奉獻。

　　雖然我們的生命短暫，但藝術永恆。藝術的創新和生命力永恆；藝術的意蘊和精神價值永恆。

註釋

❶〔美〕約翰·拉塞爾，《現代藝術的意義》（南京：江蘇美術出版社，1996），1-2。

❷〔美〕羅伯特·休斯，《新藝術的震撼》（上海：上海人民美術出版社，1989），1。

❸〔英〕路易斯，《時代的描述：就職演講》，轉引自《現代主義》，5。

❹〔英〕赫伯特·里德，《現在的藝術》，轉引自《現代主義》，4。

❺《馬克思恩格斯選集》第一卷（北京：人民出版社，1972），254。

❻〔美〕羅伯特·休斯，《新藝術的震撼》，1-2。

❼ 伽達默爾，《美的現實性》（北京：三聯書店，1991），34。

❽〔法〕杜夫海納，《美學與哲學》（北京：中國社會科學出版社，1987），200-201。

❾ 轉引自馮憲光，《西方馬克思主義文藝美學思想》（成都：四川大學出版社，1988），162。

❿〔美〕約翰·拉塞爾，《現代藝術的意義》，1-2。

⓫〔德〕海德格爾，《詩·語言·思》（北京：文化藝術出版社，1987），83。

附錄

銀幕經典：電影藝術鑑賞

我們在電影中長大——新天堂樂園

法國、義大利合拍，1988年出品，片長
一百二十三分鐘
導演：朱塞佩托爾托列（托爾納托雷）
主演：菲力浦諾瓦萊（飾阿爾夫萊多）
　　　薩爾瓦托里維塔（飾少年薩爾瓦
　　　托列，即托托）
　　　雅克佩蘭（飾成年薩爾瓦托列）
1989年戛納國際電影節評委會大獎
1990年美國影藝學院最佳外語片獎
第二十六屆奧斯卡最佳外語片獎

圖片來源：**IMDb**。

重點摘要

1. 阿爾夫萊多為何反覆叮嚀托托「不要回來」？電影、故鄉對托
 托的成長意味著什麼？影片中的「電影」以及電影放映員阿爾
 夫萊多有些什麼象徵意義？

2. 當托托離開家庭遠行時，教士為什麼趕不上送行？托托的父親
 為什麼是「缺席」的？

3. 電影中多次出現的瘋子意象有什麼象徵意義？

4. 請回憶一下是不是有那麼一兩部電影在你的個人成長經歷中起
 到過非常重要的影響？你現在是否已經走出電影或童年的「陰
 影」？我們應該如何對待電影以及電影所表現出來的銀幕藝術
 世界？

324

　　這是一部關於電影的電影，但又不止於此。影片意蘊深沉豐厚，發人深省。

　　在影片中，電影院，彷彿是一個遠離塵囂的天堂，充滿人文的溫馨和懷舊的感傷。

　　影片呈現了兩種懷舊感傷情緒的糾結：主人公導演薩爾瓦托里維塔（即托托）對個人成長經歷的懷舊與廣大觀眾對電影歷史的盛衰沉浮的懷舊感傷。與此相應，影片呈現了兩種歷史的糾結：托托在電影中成長，最後成為大導演的個人成長史與電影藝術的盛衰沉浮史。也就是說，這是一部關於一個人的歷史與一種文化的歷史影片。

　　從電影的歷史看，從最早的易燃膠片到不燃膠片，再到後來電視錄影興盛之後電影業的蕭條——這是一條有跡可尋的線索；另外，從一開始電影受到教會的嚴格檢查，接吻鏡頭的被剪，到接吻鏡頭阻擋不住地充斥於銀幕，再到最後成名了的維塔把阿爾夫萊多剪下來的接吻鏡頭全部連起來，電影顯然以一種特有的義大利式幽默從一個角度回溯了一下電影藝術史。

　　從個人成長史的角度看，托托的生活太多地與電影有關，從小看電影、學著放電影，正式以放電影為職業，最後成為大導演——甚至他的愛情方式都是學電影的，他對心愛姑娘的求愛方式，明顯是對經典電影求愛方式（如羅密歐追求茱麗葉）的模仿。他們的愛情像無數電影所演繹過的愛情那樣美麗動人，也一如電影中那樣虛幻縹緲，轉瞬即逝。而作為父親一直缺席的托托，電影放映員阿爾夫萊多擔當了類似精神父親的角色。與此相反，作為托托教父的神父，卻沒能起到精神父親的作用，兩相比較，無疑襯托出藝術力量的強大。如此說來，電影，與影片中的家鄉一樣，意味著童年、溫馨、鄉愁和夢境，所以阿爾夫萊多才反覆叮嚀托托：遠離家鄉，不

要回來。無疑，在外面，在路上，走出電影的夢幻世界，才意味著真正長大成人。

這部電影喻示著我們應該採取的對電影銀幕世界的一種辯證態度：既入乎其內，又出乎其外。我們無疑生活在一個影像文化的時代，我們的成長幾乎離不開影像藝術對我們心靈的影響和薰染，我們自小就從中汲取美好的情操和人文的力量。但如果我們一味沉醉於虛幻的銀幕藝術世界，永遠也走不出家鄉，那我們也就永遠長不大。正如阿爾夫萊多對托托的教誨：「每個人都在尋找自己幸福的星辰。天天混在這塊土地上，會以為這就是地球的中心，會相信一切永恆不變，會變得比我更盲目。生活和電影不同，現實要艱難得多。離開這兒吧！回羅馬去，你還年輕，世界是屬於你的。」

本片還從電影文化的角度來表達對電影的看法，意蘊豐富而意味悠遠。比如影片中反覆出現的「瘋子」、「廣場」等意象也是有明顯隱喻意義的。「瘋子」對「廣場」的獨霸，唯我獨尊、對電影的痛恨，代表了一個與時代格格不入的反文化勢力。由此我們完全可以聯想到電影的產生所帶來的文化意義：它作為一個現代公共文化空間催生了一個民主社會的降生。廣場、影院，這是一個新的自由、多元、民主的公共話語空間，它充滿了民主和啟蒙的氛圍，因而電影對少年托托成長的影響，遠遠大於由那個教父所指代宗教的影響。這一切，無疑都是耐人尋味的。

本片幾個演員的表演很出色（也包括一些非職業演員的表演）。飾演阿爾夫萊多的法國著名演員菲力浦諾瓦萊是電影「老槍」（Le vieux fusil）的主演，在這部影片中又塑造了一個與「老槍」中的復仇者形象迥然不同的老電影放映員阿爾夫萊多的豐厚形象——義大利新現實主義風格的下層小人物，慈祥親切，幽默風趣，有時甚至是老頑童似的調皮，他充滿愛心，熱愛生活與人生，

是童年托托不可替代的精神父親——童年托托的扮演者樸實無華、自然真實、充滿童真、童趣。

　　這部影片既留有義大利新現實主義把鏡頭對準下層普通小人物的傳統，又結合了好萊塢式的電影表現手法，浪漫傳奇而溫馨動人。不妨說，這是一部典型的融合了好萊塢風格的義大利式優秀影片。

「非確定性」的深度與魅力——羅生門

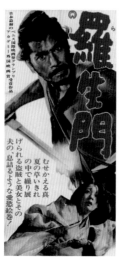

1950年日本出品，片長九十分鐘
編劇：橋本忍、黑澤明（改編自芥川龍之介的
　　　小說）
導演：黑澤明
主演：三船敏郎（飾多襄丸）
　　　京真知子（飾真紗）
1951年威尼斯國際電影節金獅獎
第二十四屆奧斯卡最佳外語片獎

圖片來源：維基百科。

重點摘要

1. 影片的劇作結構有什麼特點？這種結構特點有什麼思想蘊含？

2. 你認為四個人的四種敘述哪一種最為真實？但是不是就絕對真實？歷史能不能絕對客觀？

3. 注意影片的音樂是怎樣起了渲染氣氛作用的？

4. 注意影片中的運動鏡頭（尤其是「晃鏡頭」）與特寫鏡頭的運用。

5. 注意每一種敘述展開時所使用的不同電影語言。

　　這部電影稱得上是亞洲電影走向世界的第一步（部），但它卻是對日本電影傳統（如時代劇傳統，如靜態鏡頭、近景鏡頭等）的反叛，而其中表達的哲理主題則可謂十足「現代」。

　　這部電影深刻的哲理主題，至少可以從兩個方面來看：

　　首先是關於人性的虛偽、矯飾和自私的哲理思考。

　　按照黑澤明自己的說法，羅生門「這個劇本描寫的就是不加虛飾就活不下去的人的本性。甚至可以這樣說，即使人死了，他也不放棄虛飾，可見人的罪孽如何之深。這是一幅描繪人與生俱來的罪孽，人難以更改的本性，展示人的利己心的奇妙畫卷——如果把焦點集中在人心之不可理解這一點來讀它，那麼，我認為就容易理解這個劇本了。」

　　其次是關於客觀真理、歷史事實不確定性的懷疑論哲學。

　　同一案件竟有四種不同的敘述，甚至沒有一件是足以讓人完全信服的。在這一案件中，唯有真紗的失身和武士之死是事實，其他均為不可靠的敘述。強盜多襄丸的敘述力圖讓我們看到豪爽、英勇、光明磊落、武藝高強的英雄大盜。武士通過巫婆替身的敘述讓我們看到的是一個無辜的受害者形象，是一個近乎道德化身的正義形象。在真紗的敘述中，她以孤苦無依的受害者姿態出現，並也考慮到替已經死去的丈夫遮掩。相對來說，砍柴人的敘述最為可靠。但砍柴人的敘述同樣留下了一個敘事的漏洞，那就是無法解釋「短刀」的下落。短刀是一個敘述的焦點——也是一個「阿基里斯的腳踵」（Achilles' heel）。

　　實際上，觀眾已經可以推測出來的是，短刀可能是被賣柴人拿走的。所以砍柴人的第一次敘述就極為不可靠。砍柴人的最後一次敘述因為憤怒於人們的說謊，而再次出來說明時，可信度大增，但他也有可能因為要隱瞞偷短刀的事實而編造謊言。相反，武士與真紗反倒沒太大的必要一再強調殺死武士的是短刀。當然，砍柴人

藝術 理論與欣賞

對兩個武士搏鬥情景的敘述似乎應該視作真實。因為他沒有必要說謊，不像另外三個人一樣有個哪怕死後也要虛飾自己的潛在本能。於是，兩個所謂的武士驚慌失措、跌跌撞撞、氣喘吁吁，全無武士英豪無畏之氣的搏鬥讓人忍俊不禁，對所謂的「武士風範」進行了辛辣的嘲諷和無情的解構。

這說明，任何歷史都是一種滲透著主觀意圖的敘事，真正純粹客觀之物、純粹的歷史或自在自為的真理都是不存在的。像這樣的哲學思考顯然是超越於民族或國家界限的，這也可以從某種角度說明何以「羅生門」可以衝出亞洲、走向世界。

在劇作結構上，這部影像豐富的電影之別出心裁是讓人驚歎的。

影片的劇作結構是一種套層式結構，亦即故事中套著故事：在中心事件（真紗被強姦及武士被殺）之外，還套著一個在整部影片中起著框架作用的故事——行腳僧、砍柴人、鄉下人在大雨滂沱的羅生門下的故事。而在對同一個中心事件的不同人的不同敘述中，幾個敘述段落又互相置疑與否定，所以又呈現為一種互否式的結構。作為一種「互文性」或「文本間性」的一種例證，我們可以從它聯想到「大國民」（Citizen Kane）、「羅拉快跑」（Run Lola Run）、「雙面情人」（Sliding Doors）、「非常夏日」等影片。

在電影藝術的語言表現手法等方面，也是純熟得幾乎無法挑剔。不少電影語言的運用獨具匠心，不妨略略舉隅如下：

音樂：砍柴人進山時的音樂輕快抒情，似乎意指著砍柴人的心胸坦蕩，無須說謊。當他看到掉在地上的東西時音樂則突然停止。砍柴人最後一次敘述時沒有音樂，因為基本屬實。這樣，音樂就有機和諧地參與了電影的敘事及影像的表意，成為控制和調整影片節奏的重要元素。

綜合性運動鏡頭：砍柴人自述進山砍柴發現武士屍體的一段

鏡頭，攝影機跟著砍柴人，幾乎是推、拉、搖、移、跟的攝影機運動，仰拍、俯拍、平視的拍攝角度，遠景、中景、近景和特寫，幾乎應有盡有，其運鏡可謂行雲流水，俯仰自如。

特寫鏡頭的大量使用：據統計，「羅生門」全片共計四百一十七個鏡頭，特寫鏡頭就占了二十八個。這形成了對常用固定的中近景鏡頭表現人物的日本電影傳統有力的衝擊與新發展。特寫鏡頭的使用對於細膩地表現人物的內心思想感情發揮了很好的作用。如多襄丸敘述的強暴眞紗，眞紗在經過剛烈的反抗之後就範於多襄丸的心理變化，是通過一個眞紗緊握著短刀的手鬆開，並開始撫摸多襄丸背部的細節特寫而極爲生動地表現出來。

影片還善於運用環境來襯托心境（如閃爍的陽光）、渲染氣氛，如眞紗被強暴一段把環境（在晃動的樹葉叢中閃爍的陽光）、氣氛、眞紗的心理變化，用嫻熟流暢、運用自如的鏡頭語言敘述得非常清晰而生動。分解鏡頭如下：

1.鏡頭一（近景）眞紗反抗，但被多襄丸按倒在地。
2.鏡頭二（仰拍）搖攝大樹樹梢。
3.鏡頭三（近景）多襄丸親吻眞紗。
4.鏡頭四（仰拍）搖攝大樹樹梢。
5.鏡頭五（近景）多襄丸親吻眞紗。
6.鏡頭六（仰拍）陽光在茂密的樹葉中閃爍。
7.鏡頭七（俯拍、近景）被遮住的女人的臉。
8.鏡頭八（仰拍）樹葉間的陽光漸漸趨於黯淡，畫面漸虛。
9.鏡頭九（俯拍、近景）眞紗臉。
10.鏡頭十（特寫）眞紗手鬆開，短刀掉下。
11.鏡頭十一（特寫）短刀插在地上。
12.鏡頭十二（中景）多襄丸背部，眞紗的手在背上慢慢上移，最後摟住了多襄丸的脖子。

 還我普通人——單車失竊記

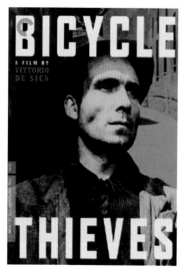

1948年義大利出品，片長九十分鐘
編劇：柴伐蒂尼、狄西嘉
導演：狄西嘉
主演：蘭貝托馬齊奧拉尼（飾安東尼）
　　　恩佐斯塔約拉（飾小布魯諾）
第二十二屆奧斯卡金像獎最佳外語片獎
好萊塢外國記者協會最佳外國影片金球獎
第三屆英國學院最佳影片獎
1952年英國《畫面與音響》（*Sight and Sound*）評選電影誕生以來十大最佳影片，本片被列為首位

圖片來源：**IMDb**。

重點摘要

1. 體會影片的紀實風格。影片是透過哪些方面來達到這種紀實風格的？
2. 影片的幾個主角都是非職業演員，注意體會他們表演的質樸及魅力。
3. 注意本片結構上的特點，思考這部影片與大部分美國電影的不同。

　　「單車失竊記」（The Bicycle Thief）是義大利新現實主義的代表性作品。

　　所謂新現實主義，是第二次世界大戰以後出現在義大利的一個重要電影流派，它在電影史上確立了寫實主義的電影美學類型（此外大的電影美學類型大致還有「戲劇化電影美學」、「現代主義電影美學」、「後現代主義電影美學」等），占有重要的歷史地位。

　　新現實主義曾提出「還我普通人」的口號：正如新現實主義的重要代表之一，本片編劇柴伐蒂尼所說的，「我討厭那些多少有點假想成分的英雄人物——今天應該告訴觀眾說，他們自己才是生活的真正主角。」在本片中，故事原型就取自一則報紙上真實發生過的新聞。影片主角安東尼及周邊人物（甚至是那個害人的小偷，本身也是一個生活的受害者，而且可能比安東尼更慘）都是一些普普通通，整日為衣食生活奔波的城市下層平民。而且這些出現在影片中的小人物還都是由現實生活中的小人物——一些非職業演員演出的。據說在狄西嘉為這部影片尋找資金時，美國一個著名製片人表示願意提供資金，但條件是要由某一美國著名影星演出主角。這一建議為狄西嘉斷然拒絕。在影片中，這些小人物、普通人毫無例外都面對著生活的貧困和艱窘以及由此帶來的孤獨與冷漠。這就非常樸實而又深刻地觸及了當時二戰剛剛結束時義大利的生活現實，以及人們所共同關心的社會問題。這正如一個義大利電影理論家所說的，新現實主義是「一種民族語言，它並不試圖通過電影探求一條新的道路，而只是想直接地、明確地揭示當時的現實。」從某種意義上說，新現實主義對於狄西嘉、羅西里尼等導演來說就不僅僅是一種美學風格上的選擇，更是一種在現實制約之下的道德選擇。

　　新現實主義還提出一個響亮的口號——「把攝影機扛到大街上去」。這一口號的提出也許在一定程度上也決定了新現實主義電影在電影語言和風格上的一些重要特點，如實景拍攝、自然光照明、

較爲穩定的鏡頭語言、平實的拍攝角度等。美國電影評論家愛德華默里（Edward Murray）對本片的評價較爲中肯全面，他指出：「（單車失竊記）典型地代表了狄西嘉的導演風格。影片沒有愛森斯坦式的『衝擊剪輯』和蒙太奇結構之類惹人注目的剪輯技法。也沒見狄西嘉像威爾斯那樣運用攝影機和音響。影片中沒有驚人的拍攝角度，沒有出人意外的搖鏡頭，沒有劃，沒有『閃電式混合』。但是狄西嘉跟威爾斯一樣往往以長鏡頭表現情節——讓攝影機耐心地記錄那似乎是生活本身展開的情景，但他又有別於威爾斯，不採用縱深的戲劇化構圖。狄西嘉的藝術是一種隱藏藝術的藝術，他的風格將人們的注意力引向主題而不是引向風格本身。在整部「單車失竊記」中，狄西嘉交替使用固定攝影鏡頭、慢移動拍攝和慢搖拍鏡頭。這種技法的作用是使觀眾幾乎察覺不到製片的技巧❶。」影片彷彿是對現實生活的客觀記錄，攝影機似乎是緊緊地跟隨著安東尼在羅馬的大街小巷裡行走，非常冷靜客觀忠實地記錄著這一切。正如影片編劇柴伐蒂尼認爲的，影片成功的祕訣就在於熱切地追隨他的人物，是「跟蹤」他們，是待在他們身後。

影片的劇作結構彷彿與生活本身的流程相一致，整部影片由眾多互不相關偶然的小事或小插曲按生活的順時針方向鬆鬆地聯綴在一起。這些事件彷彿就是瑣碎生活本身，它們之間沒有必然的因果關係，並非構成緊張的戲劇化衝突。所以影片一反戲劇化的結構，卻最大限度地體現了現實生活的邏輯。

當然，新現實主義也還不是純粹的照搬生活，也不是事無鉅細的生活流水帳，還是有所取捨、有所集中和概括的。就本片而言，在安東尼失業、找工作、丟自行車、找自行車、偷自行車的過程中，還是自然而然地帶出了當時羅馬的一些生活場景——警察局、自由市場、教堂、劇院、貧民窟、富人區、妓院——這些眞實的生活場景，展示了人與環境的同體共生關係，有力地襯托了人物的生

存環境，最大限度地表現了主人公們命運與環境的眞實性，從而揭示了一個極爲悲愴而不無殘忍的主題——「窮人因爲生活所迫也可能會去偷」。同時，這些流動不息的生活場景還構成爲影片情節的背景，渲染了一種陰暗低沉、悲涼抑鬱的影片主情調。

　　雖然如此，影片又絕不是悲觀壓抑的讓人感到沒有希望和溫情，溫馨的家庭關係、朋友間的互助，特別是片末父子之間無言的理解和原諒，還是讓人感受到堅實的生活希望、動人的親情和濃郁的人道主義意味。父子倆的手拉到了一起，預示著重新開始生活的希望萌發。影片對兩隻手拉在一起的細節表現（透過特寫鏡頭），使得影片從日常生活瑣事中超越出來，而提升到了意味深長的人性和藝術表現層面。

　　與所有新現實主義電影一樣，「單車失竊記」是一部樸實淳厚、洋溢著人道主義溫情的電影。

楚浮的胡作非爲——四百擊

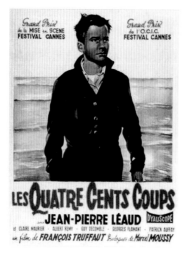

1959年法國出品，片長九十三分鐘
編劇、導演：法蘭索瓦楚浮
主演：讓皮埃爾萊奧（飾安托萬）
第十二屆戛納國際電影節最佳導演獎
紐約影評協會最佳外語片獎

圖片來源：維基百科。

重點摘要

1.注意電影的長鏡頭拍攝、運動鏡頭與靜止鏡頭的交替。

2.注意導演對攝影機運動的毫不掩飾，注意電影對日常生活瑣事
的表現。

3.分析主人公的性格特徵和思想蘊含。

4.影片是怎樣塑造安托萬這個人物形象的？同爲年輕人，你對這
個人物有何感想？

5.注意並分析理解最後一個長鏡頭。

　　對於法國著名導演楚浮，我們最為熟悉的恐怕還是他在晚年拍攝的「最後地下鐵」（1980）。我們對它所表現的與嚴酷現實中的浪漫愛情和人性尊嚴，巧妙的「戲中戲」結構，對男女主人公的出色表演，恐怕還記憶猶新。

　　楚浮是法國「新浪潮」電影的主要代表之一，而本片也堪稱「新浪潮」電影的代表作。當時，聚集在法國著名電影理論家安德烈‧巴贊以及《電影手冊》雜誌周圍的影評家們，對50年代法國流行的「優質電影」以及好萊塢電影模式等非常不滿，掀起了所謂的「新浪潮」電影運動。這是現代主義電影潮流的重要代表性派別，楚浮正是其中具有代表性的導演之一。

　　楚浮主張「作者電影」，他於1954年在《電影手冊》上發表的著名文章〈法國電影的某種傾向〉被稱為「新浪潮」的宣言書。他把反對的矛頭直指「優質電影傳統」，而極力提倡作者電影，他指出：「在我看來，『明天的電影』較之小說更具有個性，如同一種信仰或一本日記那樣，是屬於個人的和自傳性質的。」「四百擊」正是楚浮理論主張的最佳體現。

　　「四百擊」帶有楚浮自傳的性質。楚浮少年時的家庭及經歷與影片主人公安托萬極為相似。他因為經常翹課和離家出走，被父親送到警察局。正是巴贊把他從少兒管教所裡解救出來，並引導他走上電影之路。也正因如此，楚浮差不多與巴贊建立起情同父子的關係。作為其處女作四百擊的片頭就打上了「獻給巴贊」的字幕。影片以楚浮自己少年時期的坎坷經歷為原形，通過平凡的日常生活和非戲劇化的、傾向於寫實性的敘事手法，步步深入地展現了小主人公孤獨、敏感、苦悶、叛逆的內心世界。

　　影片主人公有明顯的現代主義意味，顯然是一個現代主義文學藝術畫廊中極為典型的「孤獨者」、「多餘人」或「局外人」的形象。他的孤獨、叛逆、冷漠，都是現代主義之毫無疑問的標記。影

337

片雖然是以生活流和紀實性的手法把鏡頭對準一個尚不是十分成熟的少年，但因為由點到面探討了一些具有社會普遍性和人性的普遍性問題，如兩代人的隔閡、成年人對未成年人的專橫冷漠、人與人之間的難以溝通、以教育體制為代表的成人社會對青少年的壓抑和蠻橫，因而使表現主題具有一定的超越性和普遍性，能引起觀眾的共鳴。所謂的四百擊是法國的一句俚語，意思即為胡作非為、無事生非、到處亂跑等，據說也是法國人在憤怒時用來表示抗議的口頭語。楚浮用這樣的片名無疑表達了他對社會的抗議和批判。

在藝術上，電影大量採用實景拍攝與自然光照明，紀實感很強。還有非職業演員的演出也增強了紀實效果。為了進一步增強影片的真實性，使用了大量的長鏡頭拍攝，尤其是安托萬出逃在海邊跑步一段。攝影機從球場開始，一直在側面跟拍著安托萬。孤獨的小安托萬衝出足球場，穿過田野，跑過雜樹叢林，來到無疑象徵了自由的大海。他向大海跑去，但走投無路，海水又迫使他不得不回頭。轉過身來走到岸邊時，緊跟著安托萬但原來一直是遠景鏡頭拍攝的攝影機突然一直向他推去並成為定格——影片也到此結束，從而使小安托萬瞪著大眼睛，似乎在乞求著理解和寬容的大面部大特寫，給觀眾留下了深刻難忘的印象，彷彿餘音嫋嫋，不絕如縷。

影片的對白非常精煉，很多戲幾乎沒有對白，完全透過視覺畫面來敘事抒情和表意，是故甚至有些評論家說「四百擊」近乎「半默片」，這無疑更為接近電影以影像為本體的本質。同時，導演也並沒有完全純粹客觀，他絕不掩蔽攝影機的存在，活動攝影與靜止鏡頭的交替，形成了影片獨特的敘事張力。

楚浮其他代表作還有「槍殺鋼琴師」（1960）、「夏日之戀」（1962）、「巫山雲」（1975）等。

時間的後現代遊戲與新人類一族之酷
── 羅拉快跑

圖片來源：維基百科。

1998年德國出品，片長九十分鐘
導演：湯姆提克威
主演：法蘭卡波坦、莫里茲布雷朵

重點摘要

1. 這部影片在劇作結構上有何特點？你是不是聯想到「羅生門」？試做點比較分析。

2. 這部影片用了大量新的、在高科技基礎上的電影手法，如動畫、畫面切割、MTV等。這樣做與以前的電影有什麼不同？對舊有的電影觀念會造成什麼衝擊？

3. 影片表達的時間觀念有何哲學蘊含？

　　羅拉快跑是被譽爲一部1998年最酷的影片，很受年輕人的歡迎，在座的諸位肯定也不例外。有一次在課堂上，有同學遞上紙條來，上面就寫著：「強烈要求放映『羅拉快跑』！」。

　　羅拉快跑表達了一種並不深奧的關於時間和偶然性的哲學思考：在這個瞬息萬變、充滿偶然性的社會裡，瞬間的時間差異、偶然的小小變故可能會改變事態的發展進程，更不用說會決定性地左右渺小的個體人的命運。導演簡直是在玩後現代的時間遊戲機：快一點點和慢一點點命運就會截然不同。其實有句老話早就揭示了這一眞理：差之毫釐，謬以千里。

　　所以在劇作結構上，影片不是以線性順序式敘述構架，而是一種並列互否式的三段結構：三種進程，三種可能，三種結局，從而展現給觀眾一種嶄新的視角。而其實我們明白，這都是操控在導演手中三種時間遊戲的不同編碼程序而已。因而對羅拉快跑的觀賞，最好是全身心地投入，與導演一道、與片中的羅拉和曼尼一道，進入這場時間的後現代遊戲。就像影片開場時字幕所引的一句哲理名言：「遊戲之後也就是進行遊戲之前。」更有意味的是接下去的一個鏡頭，一群人（可能包括了影片即將出現的一些角色）在畫面上像群蟻一樣忙忙碌碌，像故作沉思狀，又像是在低頭尋找什麼東西，然後是一個將在影片中出現（一個很不重要的角色）的胖胖守門員手持一個足球，面向觀眾發出邀請：「球是圓的，遊戲要進行九十分鐘，這就是全部。開始吧！」然後把球往上一拋。在銳利刺耳的呼嘯聲中，畫面迅疾地往上拉，從平視角度變成了俯視角度，彷彿「攝影機的眼睛」就裝在足球上，彷彿是上帝高高在上俯視著人們，畫面上的人群一下子變得很渺小。此時我想起一句西方諺語──「人們一思考，上帝就發笑」。的確，在時間的長河中，人們的一切所思所爲都是在無所不能的上帝操控和注視之下。當然，在這部影片中，我們不妨說，導演就是上帝。

　　短短的九十分鐘，導演的確讓我們感同身受地歷經了一場頗有趣味的時間遊戲，我們彷彿與奔跑的羅拉一起穿越時間的隧道，疾走在各種微妙的可能性和迥異的結果之間。

　　並不複雜的結構，並不深刻也不新鮮的哲學道理，但影片之表現或者說包裝卻是非常之新穎動人。它融寫實、虛擬、繪畫風格、電子元素等為一體，充滿新異的動感和超前的實驗性。而且因為影片的很多畫面不是透過攝影機拍攝下來的，而是直接在電腦上合成的，這對原有的電影觀念無疑也會造成極大的衝擊。

　　影片具有很強的後現代意味和青年性的特點，它在一個「一切都把不住中心」的後現代社會，成功地應和或表現了在日新月異、充滿動感和精神分裂式的玩樂主義和遊戲特點的影像文化氛圍中長大的「新人類」或「新新人類」一族的思維特點和觀感方式。MTV、卡通動畫、電視錄影、電子遊戲、畫面分割等分裂、拼貼式的影像構成占據了整部影片的畫面空間。無疑，如果說在影片中，故事是遊戲化的，影像則被虛擬化和卡通化了。

　　新人類一族，按照麥克盧漢的說法，都是「用眼睛思維的一代」，年僅三十四歲的導演提克威在影片中顯然也是遵循視覺思維的原則而非線性邏輯思維的原則。比如，羅拉開始奔跑的鏡頭可以很快地變成卡通式的羅拉；當羅拉奔跑中遇到一個推嬰兒車的婦女時，影片像插曲一樣地切入一組黑白靜態畫面來展示這位原與羅拉似乎毫無關係的婦女以後的生活道路；而曼尼想到流浪漢早已拿了錢去享受時，畫面上竟出現了度假勝地——這樣，時間空間的一致性、統一性和邏輯性就被打破了。這裡也許蘊含了這樣一些後現代性質的思想：時間是碎片化的，沒有什麼統一性的時間神話，時間也並不專屬於某一人，別人的時間與你的時間同時發生，甚至匆匆跑過的過客也可能使你未來的生活發生變化，一切都是偶然——

　　「奔跑」是影片中一個反覆出現的原型性意象，也是結構整部

341

影片的一個主關節點。火紅頭髮、牛仔褲、活力十足的「新人類」一族羅拉充滿自信和不知疲倦地奔跑的意象，我相信已經深深地留在了大家的腦海中（附帶說一句，如果有同學大惑不解地問，既然時間這麼有限，羅拉爲什麼不打一輛車呢？那樣可以節省很多時間呀！那我就只能啞然失笑了）。這是羅拉對愛情的證明，是對無法倒流的時間的抗衡，是對命運之神（上帝）的悲壯而偉大的個體挑戰。正如導演湯姆提克威說的：「世界是一堆多米諾骨牌，我們都是其中之一──但最重要的是最終的結果，並非所有的事情都是命中注定的。」附帶說一句，「奔跑」可能是屬於全人類的一個原型性意象，我們還可以在英國電影「火戰車」中、在美國電影「阿甘正傳」中、在「重慶森林」中發現這一意象。有興趣的同學可以做進一步的思考。

配合著奔跑這一原型性動作意象，影片的音樂包裝也極爲精心而到位。影片大部分的配樂都是快節奏的舞曲，奔跑的節奏與音樂的節拍和諧一致，使得我們似乎在欣賞MTV，必須調動起全身心的視聽覺感官。可以說，音樂使得羅拉奔跑的慢動作變得合理而且必須，也使電影的敘事更加流暢而富於節奏感。在快節奏的流行音樂修飾之下，羅拉奔跑的動作被放大，時間被拉長，羅拉爲愛情奔跑的意象，濃縮並寄寓了深厚的人性內涵和哲理意蘊。

總之，就像本片導演所說的：「羅拉快跑是一部有關世界可能性、生命可能性和電影可能性的電影。」

迷失在重慶森林——重慶森林

1994年中國香港出品，片長九十分鐘
編劇：王家衛
導演：王家衛
攝影：杜可風
主演：林青霞（飾女殺手）
　　　金城武（飾何志武，探員223）
　　　梁朝偉（飾員警663）
　　　王菲（飾女店員阿菲）

圖片來源：**IMDb**。

重點摘要

1. 影片在情節結構上有什麼特點？

2. 片名重慶森林有什麼含義？

3. 分析影片中幾個人物的心態特點和類型意義。

4. 如何理解影片的抒情性和寫意特徵？

5. 你如何評價影片中表現出來的搖搖晃晃動感和迷離恍惚的聲色
 畫面？

　　一般來說，一說起電影的民族風格或民族性，例子就會舉到「小城之春」、「一江春水向東流」、「早春二月」等影片。的確如我們所觀賞和分析的那樣，上述影片表現出一些比較一致的風格特徵，如緩慢、凝重、抒情的風格，清新雅致的文人逸趣、空鏡頭的比喻和象徵，移步換景的鏡頭語言（常被人稱為卷軸畫風格）等。然而，中國電影能不能有另一種現代的抒情與寫意呢？動態的、日常生活化的、燈紅酒綠的、眼花撩亂的、視覺感官甚至是不無扭曲和誇張變形的。因為現代的生活方式自然呼喚著與之相適應的藝術表現風格和形態。傳統有不變者有可變者。不變者是內核與精神，可變的是豐富的多姿多彩的外在表現形態。

　　在我看來，王家衛的電影「重慶森林」就有這樣的對傳統實施現代性轉化的特點，故而稱得上是一種用高妙的電影語言寫出了現代人在大都市裡迷失的複雜心態的現代寫意電影。

　　影片有很強的實驗性，許多藝術手法頗為可道，給人留下了很深刻的印象，下面略述一二。

　　從敘述視角或人物視點的角度看，王家衛電影的視點往往不是統一的或單一的。它在時間上打破了線性敘事的連續性，在空間上打破了長鏡頭攝影所追求的視點統一性。其視點既不像紀實性風格電影那樣往往以較為穩定的、盡量保持時空完整的長鏡頭從一個穩固的角度集中於一個透視的焦點，當然更不像「蒙太奇」風格影片那樣對靜態的單一透視視點的鏡頭進行快速的剪輯（如「波坦金號戰艦」中著名的三個靜態石頭獅子的剪輯）。因此這是一種類似於中國畫全方位式的多視點或散點透視法，而不是西洋古典繪畫所恪守的焦點透視法。這種移遠就近、由近知遠的空間意識，造成了視線不斷移動的觀察方法，形成了一種節奏化、音樂化的視點游動。

　　影片中有一個似乎能預見未來、洞觀世事的畫外音：「我和他最接近的時候，我們之間的距離只有0.01公分，我對她一無所知，六

個鐘頭之後，她喜歡上了另一個男人。」在這裡，視點是混雜不定的，既是探員223的自知視角，又像無所不知的全能視角（亦即代表了導演的視角）。因此，影片是全知式的視角與自知和旁知式視角的混合。除了敘述人的無所不知之外，鏡頭所攝又常常限定在做旁白或獨白人物的視覺所見的範圍之內。影片將兩段互不相干的故事並置在一起，兩個故事之間的轉換由一個角色的旁白來完成，而且轉換的時候，兩個互不認識的角色擦肩而過，彷彿正應了電影中那一句很流行的旁白：「你離它最近的時候也許只有0.01公分，也許他對你一無所知，也許我會成爲你的朋友或知己。」事實上，電影的這種多重視角造成了影片多聲部對話和複調的效果。

　　與此相應，在重慶森林中，攝影機的機位不是固定的而是變動不居的——這是杜可風技藝精妙的手提攝影機跟鏡頭拍攝的結果。這種活動性的攝影使得影片的畫面空間產生了流動感，畫面不再是一個個均衡穩定的畫框，而成爲一個彷彿永不停滯的流動空間。如此則造成了王家衛視點的游移變化，他的鏡頭切換則是流暢通脫，甚至常常是不露痕跡的，這就自然而然地營造出一種情緒、格調和縹緲氤氳的意境之美，這也帶來了影片在構圖上不拘泥於局部，而是在運動中把握影片整體風格情調的特點。

　　此外，王家衛電影大量使用的廣角鏡頭和以9.8毫米作爲拍攝時的標準鏡頭，使得近景扭曲失眞，遠景則模糊遙遠，這不但造成影像的模糊扭曲，人與人之間、人與物之間距離和關係的曖昧朦朧，也形成了人物奇特的誇張、變形與扭曲。

　　再從影片中的幾個人物來看，他們大多具有符號化的特點，職業大多具有流動性，如殺手、空姐、售貨員、員警，而且還用毫無生命意趣的數字來命名（員警663或223）。究其柢，王家衛既然無意於敘述一個完整的故事，也不著力於具有鮮明生動複雜之性格特徵的人物形象的塑造。其影片中的人物若按福斯特（Edward Morgan

Forster, 1879-1970）小說理論關於圓形人物與扁平人物的區分來看，充其量只能算是扁平人物或類型人物。因為王家衛電影就本質而言是抒情的或寫意的。然即或如此，其電影中的許多人物形象仍然給人留下非常深刻的印象，並足以啓人深思。因為其人物是符號化、寓言化和象徵化的，是「言在此而意在彼」的。如以跑步蒸發淚水，以猛吃鳳梨罐頭來撫慰失戀痛苦的探員223，重慶森林裡的女店員，頗有點神神叨叨，言行舉止不無古怪，但她在所單戀的對象家裡賣力使勁地幹活的情景，卻不難讓人受到某種感動。特別是在探員223家裡聽著音樂開飛機模型的鏡頭段落，極為抒情寫意，在幽幽的抒情樂音中，再加上似乎在攝影機鏡頭上加了過濾紙而營造出來的朦朧暗昧的畫面中，這一段鏡頭成為了一段游離於情節之外純粹的抒情段落。

影片中人物還有一個特點為總是絮絮叨叨，自嘲自虐，顯得特別饒舌，有著強烈的傾訴欲。有時是以畫外音的方式對觀眾傾訴，有時是不斷地找別人傾訴。特別讓人於開心滑稽中動容的是影片中失戀的員警對香皂、毛巾等的傾訴。事實上，這種「移情」式和「擬人化」的傾訴，頗有「萬物有靈論」和「原始思維」的意味，這也是王家衛電影中人物真純可愛如赤子的一面。而且也說明這些人的傾訴是不在乎別人聽不聽，不在乎對象聽不聽得懂的——這是一種絮絮叨叨的自言自語。在我看來，影片中人物語言和畫外音的絮絮叨叨本身就具有一種獨特的詩意，且是頗富意味的：在一個失語的時代，以語言表現心靈，以語言進行自我心靈的對話並使語言回到詩性本真。在以影像的視覺造型為主體的電影藝術中，加進了這麼多冗長而不無饒舌的獨白與旁白，但又不讓你覺得累贅無聊（很多獨白甚至成為流行語）——這簡直是我們這個失語時代的一個奇蹟。

誠如前文所述，王家衛電影中所表現出來時間的變幻不定性，

空間的主觀化和流動性特徵（燈光迷離的酒吧、風雨飄搖的街道、車站、電梯、搖搖晃晃的車廂、電話亭、狹窄的過道……），視點的游移波動和全方位散點透視，均營造出一種迷離恍惚的音樂般效果。尤其在影像上，也是透過超廣角鏡頭拍攝所形成的空間變形，時間的延長，以及透過特有的浮光掠影般變格技巧（前後畫格速度的不同，抽格、增格或減格）與格調淒迷而濃郁風格化了的音樂之對位，產生出一種MTV般的視聽覺效果。這一切，都使得影片的美學風格趨向於一種「樂」和「舞」的狀態。

　　此外，影片中還常常有一些游離於情節之外的抒情性段落，音樂紆徐凝重、華麗而抒情，粗獷的慢動作鏡頭，讓你覺得極像國畫中的大筆寫意，潑墨如雲，靜中有動，有枯筆、有潤筆，有時可謂古人所說「墨分五彩」的「焦、濃、濕、乾、淡」五彩俱全，當然也有第六彩——大塊的黑底（國畫中是留白和空白）。這些寫意性畫面或鏡頭在王家衛電影中幾乎隨處可見，如片頭中員警追捕的鏡頭，女殺手拔槍射擊和射擊之後從容往外走的那幾個鏡頭，都採用了複格印片的技巧，放慢動作的節奏和速度，使得人物的動作，混亂不堪的人物打鬥好像都拖著長長的線條，彷彿是一幅幅正在進行中的動態中國寫意畫。彷彿是導演用蘸滿濃墨的毛筆潑墨如雲。這無疑正是一種虛化，是化實為虛的大寫意。而不拘一格、自由灑脫的「移步換形」、「隨類賦彩」式的手提攝影更加強化了這種寫意性效果。

　　影片既然不以故事的講述和線性敘事為目的，則轉向以鮮明的視聽印象、動態的影像、片段的畫面組接，而致力於對某種「剪不斷理還亂」似的，揮之難去的情緒、意念或氛圍的營造。視聽覺的強有力衝擊，濃烈的色彩對比，精心而灑脫的畫面構型，誇張變形的空間和人物造型，確乎給人以強烈的感性刺激。

　　總而言之，王家衛在影片中所創造的影像藝術世界是耐人尋味

的。其藝術世界顯然具有濃厚的感性特點，有一種音色俱全，造型與音樂之美兼備渾融的非常大器的美。可以說，他在電影中所致力營造的是一個朦朧、詩意、感性的藝術世界。王家衛忠實於自己視覺的感受，在色彩的運用上打破傳統所謂「固有色」的先入之見，不再拘泥於嚴密的輪廓和局部、細節的寫實，而是注重於對對象整體印象的把握，著眼於在充滿動感的現場寫生中迅速捕捉那些變化著的對象，他的電影畫面盡是變幻的色、跳動的光與影、流蕩著的影像與樂調……

可以說，重慶森林讓觀眾像王家衛電影中的現代都市人一樣迷失在這一片燈紅酒綠、眼花撩亂的城市森林中。

王家衛曾談到阿飛正傳和重慶森林的創作：「阿飛正傳的重心，在關於離開或留在香港的各種感受。現在這比較不是個議題了，因為我們現在是如此地接近九七。重慶森林比較是關於現在人們的感受。」的確，王家衛的影片往往透過對都市生活故事和紛亂無序的日常化場景的自由表述，表達自己對現實性的強調。但這種影像與現實的關係是不是就是我們曾經孜孜以求，甚至一定程度上成為金科玉律的現實主義、寫實主義或社會主義現實主義呢？我以為又不盡然。就像王家衛自己所言：「我絕對不是要精確地將60年代重現，我只是想描繪一些心目中主觀記憶的前景。」的確，其影片因為導演主體的強力介入，「作者電影」的個性化、影像語言的寫意性、抒情化等，而與現實構成極為奇特的關係——我稱之為一種寓言化的關係。

重慶森林與現實所構成的關係是一種寓言式的關係，而非鏡子或照相機式的關係。當然，這是一種含義蘊藉複雜的現代寓言——題旨與本文並非一一對應，而是具有相當的超越性。

王家衛的電影既立足於現實又超越於現實，立足於現實使他的電影不至於凌空蹈虛、不食人間煙火；超越於現實，又使得其電影

因爲對某些抽象哲理思致、超越性意味和人生普遍心態的表達，引起了香港之外很多國家地區觀衆的喜歡與共鳴。在大陸，年輕人尤其是大學生——比如在座的諸位中就肯定有不少喜歡王家衛電影的準「追星族」。

註釋

❶愛德華‧默里，《十部經典影片的回顧》（北京：中國電影出版社，1985），29-30。

主要參考書目

〔古希臘〕亞里斯多德，《詩學·詩藝》，北京：人民文學出版社，1962。

〔波蘭〕符·塔達基維奇，《西方美學概念史》，北京：學苑出版社，1990。

〔前蘇聯〕莫·卡岡，《藝術形態學》，北京：三聯書店，1986。

〔美〕H. G. 布洛克，《現代藝術哲學》，成都：四川人民出版社，1998。

〔美〕M. H. 艾布拉姆斯，《鏡與燈》，北京：北京大學出版社，1989。

〔美〕V. C. 奧爾德里奇，《藝術哲學》，北京：中國社會科學出版社，1986。

〔美〕丹尼爾·貝爾，《資本主義文化矛盾》，北京：三聯書店，1989。

〔美〕卡斯頓·海雷斯，《現代藝術的美學奧蘊》，長沙：湖南美術出版社，1988。

〔美〕弗·傑姆遜，《後現代主義與文化理論》，西安：陝西師範大學出版社，1986。

〔美〕吉姆·萊文，《超越現代主義》，南京：江蘇美術出版社，1995。

〔美〕約翰·拉塞爾，《現代藝術的意義》，南京：江蘇美術出版社，1996。

藝術理論與欣賞

〔美〕韋勒克、沃倫，《文學理論》，北京：三聯書店，1984。

〔美〕赫·馬爾庫塞，《現代美學析疑》，北京：文化藝術出版社，1987。

〔美〕赫·馬爾庫塞，《審美之維》，北京：三聯書店，1989。

〔美〕劉若愚，《中國的文學理論》，成都：四川人民出版社，1987。

〔美〕羅伯特·休斯，《新藝術的震撼》，上海：上海人民美術出版社，1989。

〔美〕蘇姍·朗格，《藝術問題》，北京：中國社會科學出版社，1983。

〔英〕阿倫·布洛克，《西方人文主義傳統》，北京：三聯書店，1997。

〔英〕科林伍德，《藝術原理》，北京：中國社會科學出版社，1985。

〔英〕科林伍德，《藝術哲學新論》，北京：工人出版社，1988。

〔英〕馬·布雷德伯里、詹·麥克法蘭，《現代主義》，上海：上海外語教育出版社，1992。

〔英〕赫伯特·里德，《現代藝術哲學》，天津：百花文藝出版社，1999。

〔德〕H.R.姚斯等，《接受美學與接受理論》，瀋陽：遼寧人民出版社，1987。

〔德〕W.沃林格，《抽象與移情》，瀋陽：遼寧人民出版社，1987。

〔德〕古茨塔夫·勒內·豪克，《絕望與信心——論二十世紀末的文學與藝術》，北京：中國社會科學出版社，1992。

〔德〕席勒，《美育書簡》，北京：中國文聯出版公司，1984。

〔德〕海德格爾，《詩·語言·思》，北京：文化藝術出版社，1991。

〔德〕馬克思、恩格斯，《馬克思恩格斯選集》，北京，人民出版社，1995。

〔德〕黑格爾，《美學》，北京：商務印書館，1979。

〔德〕瑪克斯·德索，《美學與藝術理論》，北京：中國社會科學出版社，1987。

王岳川，《藝術本體論》，上海：三聯書店，1994。

朱光潛，《西方美學史》（上）、（下），北京：人民文學出版社，1984。

朱狄，《當代西方藝術哲學》，北京：人民出版社，1997。

吳戰壘，《圖說中國陶瓷史》，台北：揚智文化，2003。

李心峰，《現代藝術學導論》，南寧：廣西師範大學出版社，1995。

李澤厚，《美的歷程》，北京：中國社會科學出版社，1984。

宗白華，《藝境》，北京：北京大學出版社，1987。

胡經之，《文藝美學》，北京：北京大學出版社，1999。

馬采，《藝術學與藝術史文集》，廣州：中山大學出版社，1997。

崔慶忠，《圖說中國繪畫史》，台北：揚智文化，2003。

陳旭光，《中西詩學的會通》，北京：北京大學出版社，2002。

陳旭光，《電影藝術講稿》，北京：新世界出版社，2002。

陳旭光，《藝術的意蘊》，北京：中國人民大學出版社，2002。

彭吉象，《中國藝術學》，北京，高等教育出版社，1998。

馮雙白、劉曉真、王寧寧，《圖說中國舞蹈史》，台北：揚智文化，2003。

葉朗，《中國美學史大綱》，上海：上海人民出版社，2005。

葉朗，《現代美學體系》，北京：北京大學出版社，1999。

潘知常，《美學的邊緣》，上海：上海人民出版社，1998。

維基百科，http:// zh.wikipedia.org/。

IMDb，http://www.imdb.com/。

後記

　　這本台灣版的《藝術理論與欣賞》，是我在大陸版的幾本著述，如《藝術的意蘊》、《藝術為什麼》、《藝術概論》、《影視鑑賞》等的基礎上修訂改編而成的。

　　本書修訂改變的原則，主要是通俗易懂，深入淺出，適合於初學藝術者的閱讀。因為我在北京大學講授全校藝術類通識課《藝術概論》、《影視鑑賞》多年，我更願意這本書是一本適合於高校各類（文、理、工、醫、藝等）學生藝術素質教育或曰通識教育的普及性教材，適合於初學藝術者的閱讀學習。

　　正是如此，本書立足於藝術素質教育的理念，力圖叩問並深入到藝術世界的堂奧，探討藝術與藝術學科的界定、規範、歷史，藝術的獨特功能、價值、人文意義等重要問題，探究了藝術的本源、藝術的創造與傳達、藝術的接受和欣賞、藝術的種類等規律和原理。本書還立足於藝術創作發展的前沿，對日新月異的現代藝術提出自己的闡釋。

　　毫無疑問，揚智文化編輯們勤勉高效、不辭辛勞的工作，更使這本書圖文並茂、精美大方，完全（更是超額）實現了我的理想。在這裡，我要對揚智文化事業股份有限公司總經理葉忠賢先生表示感謝！更要對牽線達成我們合作的《北京大學學報》原主編龍協濤先生表示我衷心的感謝！

　　雖然任教於藝術學院，但因為近年對電影關注頗多，因為電影藝術的特殊性——例如大眾文化性、工業生產特性、一定程度的商

藝術 理論與欣賞

業性等，使我有時覺得談論藝術（尤其是古典藝術、高雅藝術或純藝術）甚至是一種「奢侈」。但這種「奢侈」卻能讓我在「時代的加速度」中靜下心來，「一日三省吾身」。

當然，藝術的發展日新月異，我們的視野要開拓，藝術理論的體系更要開放，我們對現代藝術、電影藝術也要寬容。但我們需要尺度，也要堅守底線。於是，這些思考轉化為本書的寫作意旨——弘揚人文精神，開掘藝術的人文意蘊，致力於探討藝術與人互為依存、提升的本體價值和藝術作為人類精神家園的意義。

太陽每天都是新的。

正值2010年歲末，我們正要迎來新世紀第二個十年的新開端。

<div align="right">

陳旭光

記於2011年元旦

北京大學

</div>

藝術理論與欣賞

作　　者／陳旭光

出 版 者／揚智文化事業股份有限公司

發 行 人／葉忠賢

總 編 輯／閻富萍

執行編輯／吳韻如

地　　址／新北市深坑區北深路三段 258 號 8 樓

電　　話／(02)8662-6826

傳　　真／(02)2664-7633

網　　址／http://www.ycrc.com.tw

　E-mail ／ service@ycrc.com.tw

　I S B N ／ 978-957-818-991-1

初版一刷／ 2011 年 5 月

初版二刷／ 2020 年 2 月

定　　價／新台幣 450 元

國家圖書館出版品預行編目（CIP）資料

藝術理論與欣賞 / 陳旭光著. -- 初版. -- 新
北市：揚智文化, 2011.05
　　面；　　公分.
ISBN 978-957-818-991-1（平裝）

1.藝術　2.藝術欣賞

900　　　　　　　　　　　　　100002665